源流與析賞
穆廬收藏中國書畫
Facets of Chinese Painting
and Calligraphy

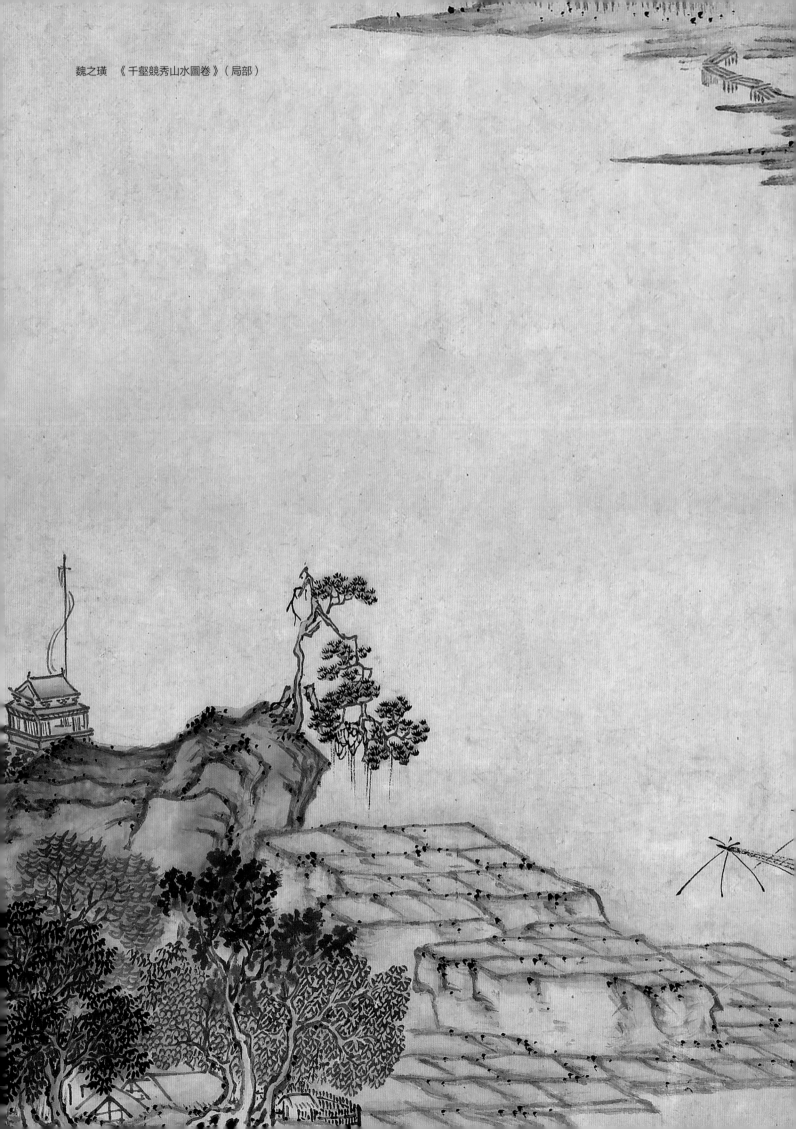

魏之璜　《千壑競秀山水圖卷》（局部）

源流與析賞

Facets of Chinese Painting and Calligraphy

蘇碧懿
Peggy Pikyee So Kotewall

穆廬收藏中國書畫

Mulu Collection of
Chinese Painting and Calligraphy

目次

前言　　　　　　　　　楊鐵樑　　　　　　　　14

序　　　　　　　　　　蘇碧懿　　　　　　　　16

中國歷朝及帝王統治年表　　　　　　　　　　18

圖錄

1. 南宋的一封信札
　　劉岑《燕坐帖》　　　　　　　　　　　20

2. 明中業蘇軾書體憶劉邦
　　陳沂《行書歌風臺詩卷》　　　　　　　24

3. 浙派的大幅寫意
　　蔣嵩《聽瀑圖軸》　　　　　　　　　　28

4. 文徵明晚年行書詩卷
　　文徵明《行書紀遊湖山詩卷》　　　　　32

5. 金陵的幻變漁村山景
　　魏之璜《千壑競秀山水圖卷》　　　　　34

6. 董其昌綾上臨米芾
　　董其昌《臨米蔡書卷》　　　　　　　　36

7. 晚明蘇州江村的一個私人園林及其家族的紀載
　　陳煥《江村墅圖卷》　　　　　　　　　44

8. 王鐸直抒個性的草書
　　王鐸《草書投野鶴詩六首卷》　　　　　51

9. 清初遺民、復社社友為蘇州"桃花塢竹圃"的李彬繪畫題詠
　　明末諸家《山水清逸圖冊》　　　　　　54

10. 文人墨竹的傳統
　　戴明説《竹石圖軸》　　　　　　　　　62

11. 清初仿沈周的山水法
　　祁豸佳《山水圖軸》　　　　　　　　　　　66

12. 青綠山水及其形式化
　　趙澄《仿古山水圖冊》　　　　　　　　　　70

13. 淺絳山水裏的文人隱逸理想
　　劉度（款）《山水圖冊》　　　　　　　　　78

14. 清疏秀逸的新安派
　　查士標《山水圖冊》　　　　　　　　　　　82

15. 清初變格書風中的剛陽硬倔
　　法若真《行書杜工部春宿左省詩軸》　　　　88

16. 江西畫派
　　羅牧《書法山水圖卷》　　　　　　　　　　92

17. 四僧之一
　　石濤《荷花屏軸》　　　　　　　　　　　　96

18. 康熙皇帝推崇的董其昌書體
　　查昇《行書陸放翁書興詩聯句軸》　　　　102

19. 清初金陵地區的畫風
　　王概《山居清話扇面》　　　　　　　　　106

20. 清初四王之一
　　王原祁《仿大癡山水圖軸》　　　　　　　110

21. 王原祁族弟
　　王昱《秋山圖軸》　116

22. 王原祁曾孫
　　王宸《山水圖軸》　120

23. 十八世紀揚州畫派開拓的藝術新領域
　　鄭燮《書畫冊》　122

24. 鎮江地區的京江畫派
　　a. 潘恭壽《米家山水圖軸》　128
　　b. 張崟《山水圖軸》　130

25. 浙西兩高士－方薰、奚岡
　　a. 方薰《賞秋問道圖卷》　132
　　b. 奚岡《草書沈石田題牡丹詩軸》　134

26. 沿襲帖學的同時，碑學倡興－伊秉綬的隸書
　　伊秉綬《隸書五言聯軸》　136

27. 嘉道年間以細柔見勝的錢杜
　　錢杜《倣趙文度雨後秋泉圖軸》　140

28. 家族思親－吳湖帆高外祖父韓崇的肖像
　　黃均《白雲無盡圖冊》　142

29. 花鳥畫至十九世紀初的演變
　　a. 江介《墨梅圖軸》　152
　　b. 江介《柏菊延齡圖軸》　156
　　c. 姚元之《芙蓉圖軸》　158
　　d. 計芬《歲朝圖軸》　160

30. 十九世紀前期文人畫家－湯貽汾
　　湯貽汾《寒窗讀易圖軸》　162

31. 鍾馗賞月
　　　翁雒《鍾馗賞月圖軸》　　　　　　　　　　　　　166

32. 廣東畫家筆下的白描羅漢圖
　　　蘇六朋《白描羅漢扇面》　　　　　　　　　　　172

33. 十九世紀後期碑學主宰書壇的楹聯
　　　a. 何紹基《行書七言聯軸》　　　　　　　　　176
　　　b. 沈曾植《行書七言聯軸》　　　　　　　　　179

34. 海派初期－類似木刻圖譜之公孫大娘舞劍像
　　　任熊《公孫大娘之西河劍器圖軸》　　　　　　182

35. 晚清江南一羣文人的集體交流
　　　吳穀祥《煙雲供養圖冊》　　　　　　　　　　188

36. 晚清師法傳統的四季山水圖軸
　　　顧澐《四季山水》　　　　　　　　　　　　　202

37. 亂頭粗布的海派畫
　　　蒲華《谿山真意圖軸》　　　　　　　　　　　208

38. 動物的寫照
　　　任頤《松鼠圖》　　　　　　　　　　　　　　212

39. 惲壽平的常州派花鳥畫由江南被帶到嶺南－嶺南派
　　　a. 孟覲乙《荷畔鴛鴦圖軸》　　　　　　　　216
　　　b. 居廉《花卉草蟲圖冊》　　　　　　　　　220
　　　c. 居廉《梅花圖冊》　　　　　　　　　　　224

40. 富有金石味的花卉圖
　　　吳昌碩《玉蘭圖軸》　　　　　　　　　　　　230

41. 民國初北京文人書畫家－陳衡恪
　　陳衡恪《薔薇芭蕉梅花扇》　　　　　　　　　　　234

42. 活躍的上海畫壇
　　　　a. 吳滔《山水冊》　　　　　　　　　　　　238
　　　　b. 陳半丁《清荷圖軸》　　　　　　　　　　242

43. 民國初期蘇州的一幅《蓮社圖》
　　顧麟士《蓮社圖軸》　　　　　　　　　　　　244

44. 黃賓虹筆墨的變格
　　　　a. 黃賓虹《夏日六橋遊圖軸》　　　　　　　246
　　　　b. 黃賓虹《仿馬遠山水圖軸》　　　　　　　248
　　　　c. 黃賓虹《寒冬山水圖軸》　　　　　　　　250
　　　　d. 黃賓虹《會稽山水圖軸》　　　　　　　　252
　　　　e. 黃賓虹《設色山水圖》　　　　　　　　　254
　　　　f. 黃賓虹《花卉書法扇面》　　　　　　　　256

45. 舊王孫的詩文書畫
　　　　a. 溥儒《山亭秋意圖》　　　　　　　　　　260
　　　　b. 溥儒《花卉草蟲圖扇》　　　　　　　　　262

46. 帖學書法在二十世紀
　　沈尹默《行書元人五言詩扇面》　　　　　　　264

47. 二十世紀米友仁的演繹
　　吳湖帆《行書詞一首及臨米友仁雲山圖》　　　268

48. 二十世紀對繪畫的衝擊：傳統筆墨下的西方野獸主意
　　丁衍庸《牽牛花與蜻蜓圖軸》　　　　　　　　272

49. 佛教的追隨－觀音像
　　黃般若《觀音像軸》　　　　　　　　　　　　276

50. 李可染的人物畫
　　李可染《尋梅圖軸》　　　　　　　　　　　　280

參考文獻　　　　　　　　　　　　　　　　　286

Contents

FOREWORD Ti-liang Yang 15

PREFACE Pikyee Kotewall 17

DYNASTIES AND REIGN PERIODS OF EMPERORS 18

CATALOGUE

1. A LETTER IN SOUTHERN SONG
 Liu Cen, *Letter to Zi Zheng in Running and Cursive Script Calligraphy* 20

2. MID-MING SU SHI STYLED CALLIGRAPHY IN ODE TO LIU BANG
 Chen Yi, *Poem in Running Script Calligraphy* 24

3. *XIEYI* LANDSCAPE OF THE ZHE SCHOOL
 Jiang Song, *Reading in the Mountains* 28

4. WEN ZHENGMING'S RUNNING CALLIGRAPHY
 Wen Zhengming, *Poems in Running Script Calligraphy* 32

5. DRAMATIC VIEWS OF JINLING
 Wei Zhihuang, *Scenery of the Jinling Region* 34

6. DONG QICHANG'S CALLIGRAPHY ON SILK
 Dong Qichang, *Calligraphy after Mi Fu and Cai Xiang* 36

7. HONOURING FAMILY AND FRIENDS - A PRIVATE GARDEN IN LATE MING SUZHOU
 Chen Huan, *A Reclusive Garden Home* 44

8. WANG DUO'S FREE-SPIRITED CALLIGRAPHY IN CURSIVE SCRIPT
 Wang Duo, *Poems Dedicated to Yehe in Cursive Script Calligraphy* 51

9. WORKS OF A GROUP OF LATE MING *YIMIN* ARTISTS ASSOCIATED WITH FUSHE
 Various Artists, *Landscapes, Figures and Bamboo* 54

10. A TRADITION OF SCHOLAR PAINTING – INK BAMBOO
 Dai Mingyue, *Bamboo and Rocks* 62

11. EARLY QING INTERPRETATIONS OF SHEN ZHOU'S LANDSCAPE
 Qi Zhijia, *Landscape* 66

12. AN INNOVATIVE STYLE OF BLUE-GREEN LANDSCAPE IN THE 17TH CENTURY
 Zhao Cheng, *Stylized Landscapes after Ancient Masters* 70

13. IDEALIZED LIFESTYLES OF SCHOLARS
 Liu Du (attributed), *Landscapes* 78

14. LANDSCAPES IN XIN'AN STYLE
 Zha Shibiao, *Sparce Landscapes* 82

15. A NEW WAVE OF BOLD AND FORCEFUL CALLIGRAPHY IN EARLY QING
 Fa Ruozhen, *Poem of Du Fu in Running Script Calligraphy* 88

16. JIANGXI SCHOOL OF PAINTING
 Luo Mu, *Calligraphy and Landscape* 92

17. ONE OF THE FOUR MONKS
 Shi Tao, *Lotus* 96

18. EMPEROR KANGXI FAVOURING THE CALLIGRAPHIC STYLE OF DONG QICHANG
 Zha Sheng, *Poem of Lu You in Running Script Calligraphy* 102

19. PAINTING STYLE OF THE JINLING REGION IN EARLY QING
 Wang Gai, *Settlement by the Lake* 106

20. ONE OF THE FOUR WANGS
 Wang Yuanqi, *Landscape after the Style of Huang Gongwang* 110

21. A CLANSMAN OF WANG YUANQI
 Wang Yu, *Autumn Landscape* 116

22. A GREAT-GRANDSON OF WANG YUANQI
 Wang Chen, *Summer Landscape* 120

23. YANGZHOU SCHOOL OF PAINTING
 Zheng Xie, *Album of Painting and Calligraphy* 122

24. JINGJIANG SCHOOL OF PAINTING IN ZHENJIANG
 a. Pan Gongshou, *Landscape in the Mi Style* 128
 b. Zhang Yin, *Misty Mountains* 130

25. TWO MASTERS OF ZHEXI
 a. Fang Xun, *An Autumn Excursion* 132
 b. Xi Gang, *Poem of Shen Zhou in Cursive Script Calligraphy* 134

26. THE GROWING INFLUENCE OF *BEIXUE* IN CALLIGRAPHY
 DURING THE 18TH AND 19TH CENTURIES
 Yi Bingshou, *A Five-Character Couplet in Clerical Script Calligraphy* 136

27. A SOFT AND METICULOUS STYLE OF PAINTING IN THE JIAQING AND
 DAOGUANG ERAS
 Qian Du, *Autumn Landscape after Rain* 140

28. OF A FAMILY MEMBER
 Huang Jun, *White Clouds Encircling Mountain Peaks* 142

29. THE DEVELOPMENT OF BIRD-FLOWER PAINTING UP TO THE 19TH CENTURY
 a. Jiang Jie, *Ink Plum Blossoms* 152
 b. Jiang Jie, *Cypress and Chrysanthemum* 156
 c. Yao Yuanzhi, *Hibiscus* 158
 d. Ji Fen, *Auspicious Plants and Rocks* 160

30. A SCHOLAR PAINTER IN THE FIRST HALF OF THE 19TH CENTURY
 Tang Yifen, *Studying Alone in the Cold* 162

31. PORTRAIT OF ZHONG KUI
 Weng Luo, *A Poetic Zhong Kui Ponders under the Moonlight* 166

32. THE DEPICTION OF LUOHANS IN THE *BAIMIAO* STYLE
 BY A GUANGDONG PAINTER
 Su Liupeng, *Luohans* 172

33. THE PREDOMINANCE OF *BEIXUE* IN COUPLETS OF THE 19TH CENTURY
 a. He Shaoji, *Seven-character Couplet in Running Script Calligraphy* 176
 b. Shen Zengzhi, *Seven-character Couplet in Running Script Calligraphy* 179

34. THE SHANGHAI SCHOOL OF PAINTING
 Ren Xiong, *Madam Gongsun Practising the West River Swordplay* 182

35. CAMARADERIE AMONGST A GROUP OF JIANGNAN SCHOLARS IN LATE QING
 Wu Guxiang, *Living in Reverie* 188

36. TRADITIONAL DEPICTIONS OF THE FOUR SEASONS IN LATE QING
 Gu Yun, *Four Seasons Landscapes* 202

37. AN UNKEMPT STYLE OF THE SHANGHAI SCHOOL
 Pu Hua, *A Rampant Landscape* 208

38. LITTLE ANIMALS
 Ren Yi, *Two Squirrels* 212

39. INTRODUCING YUN SHOUPING'S ART TO LINGNAN
 a. Meng Jinyi, *A Pair of Mandarin Ducks Swimming in the Lotus Pond* 216
 b. Ju Lian, *Of Flowers and Insects* 220
 c. Ju Lian, *Plum Blossoms* 224

40. HOW *JINSHI* CALLIGRAPHY INFLUENCED FLOWER PAINTING
 Wu Changshuo, *Magnolia in Bloom* 230

41. A BEIJING SCHOLAR-PAINTER IN EARLY REPUBLICAN CHINA
 Chen Hengke, *Summer Roses and Banana Leaves; Wintry Plum Blossoms* 234

42. ARTISTS ACTIVE IN SHANGHAI
 a. Wu Tao, *Landscapes* 238
 b. Chen Banding, *Lotus in the Style of Shitao* 242

43. A DEPICTION OF THE LOTUS MONASTERY IN THE EARLY YEARS OF THE REPUBLIC
 Gu Linshi, *The Lotus Monastery* 244

44. THE ARTISTIC DEVELOPMENT OF HUANG BINHONG
 a. Huang Binhong, *Visiting the Six Bridges in Summer* 246
 b. Huang Binhong, *Landscape in the Style of Ma Yuan* 248
 c. Huang Binhong, *Wintry Landscape* 250
 d. Huang Binhong, *Lush Landscape in Huiji* 252
 e. Huang Binhong, *Light in a Dense Landscape* 254
 f. Huang Binhong, *Narcissus and a Poem on Willow* 256

45. FROM A FORMER PRINCE OF THE QING DYNASTY
 a. Pu Ru, *A Mountainside Pavilion in Autumn* 260
 b. Pu Ru, *Flowers, Cobweb and a Pair of Fleeing Bees* 262

46. *TIEXUE* CALLIGRAPHY IN THE 20TH CENTURY
 Shen Yinmo, *Five-Character Rhymed Poems in Running Script Calligraphy* 264

47. AN INTERPRETATION OF THE MI STYLE LANDSCAPE IN THE 20TH CENTURY
 Wu Hufan, *Landscape in the Mi Style and a Poem in Running Script Calligraphy* 268

48. INFLUENCE FROM THE WEST
 Ding Yanyong, *Morning Glory and the Dragonflies* 272

49. VENERATION OF BUDDHISM
 Huang Bore, *Guanyin* 276

50. FIGURE PAINTING – BETWEEN FRIENDS
 Li Keran, *Searching for Plum Blossoms* 286

前 言

黃賓虹論藝，主張：＂渾厚華滋＂，這四個字正好用來比喻中國文化之特色，博大而精深，永遠令人神往。倘徉於探索路上，欣逢同好，當引為良朋知己。我與碧懿相識達半個世紀，跟其夫婿羅正威一家更屬世交，平日常相往來，從碧懿身上見證了一位對知識渴求，且好學不倦者的故事。

碧懿熱愛中國藝術，當年與正威共偕連理之後，除克盡照顧家庭、相夫教子的本份而外，還以過人的魄力和勤奮，不斷求學進修，未嘗稍懈。1980 至 1990 年代間，參加佳士得拍賣行擔任義工多年，親身接觸大量書畫文物，在學問方面建立了紮實基礎。多年來又遍遊世界各地大小博物館，飽覽歷代名跡，使眼界開闊。她追隨過多位名師，專研傳統美術奧秘，對於近代國畫大師黃賓虹尤深有研究。1999 年取得香港大學藝術史博士學位後，曾在香港大學及香港中文大學藝術系任教，以其所學回饋社會。

《論語》云：＂知之者不如好之者，好之者不如樂之者。＂將文物的熱情提昇為蒐藏之樂，我自己深有體會。碧懿的書畫收藏歷史凡三十多載，得珍品數量盈百，年代涵蓋宋、明、清以至近代名家。但她並不視藏品為財富資產，而作為研究資料，對每件作品的歷史背景深入探討，且樂在其中。古代書畫不僅僅是藝術品，其中蘊含的文化內涵，往往豐富得難以想像。碧懿積長年歲月之功，終撰述成洋洋十萬言的著作，堪稱偉然鉅觀，此番毅力實令人讚歎。

可喜的是，這部圖文並茂的書冊，並不追求高深學問的包裝，而採取顯淺平白的表達方式，以期引領更多讀者進入書畫藝術的堂奧，其對中國文化推廣普及的貢獻，實不容置疑。值此書出版之際，我謹寫下幾句淺見，同時向碧懿以及所有愛好中國文化的同道送上衷心祝福。

楊鐵樑

A free translation and abridgement of the Foreword by Sir Ti-liang Yang, GBM

When Huang Binhong discussed painting, he often emphasized "渾厚華滋", the vital qualities of depth and volume, luxuriance and integration. This could very well describe the breadth and richness of Chinese culture and art, with its numerous varieties.

It is often a pleasant experience to meet with like-minded friends who share the same interests in learning and enjoying the many splendours of Chinese art. Pikyee's passion about Chinese painting and calligraphy goes back some forty years. I have known her and her husband Robert and his family for even longer. After her marriage to Robert, apart from being the excellent mother, housewife and efficient manager at home, Pikyee was able to devote herself to her studies and research with diligence and perseverance. Her enthusiasm can be quite infectious.

In the 80's and 90's, Pikyee worked as a volunteer in Christie's, the auction house, participating, and being involved, in many auctions. These hands-on activities exposed her to a variety of Chinese art, painting and calligraphy, and enabled her to acquire firm practical foundations. Later she spent years studying Chinese art history, connoisseurship, classical Chinese and calligraphy with well-known scholars and teachers in Hong Kong and China. Ever so eager to see more paintings and to increase her understanding of the subject, she visited museums worldwide, viewing numerous exhibitions and attending seminars, which helped to develop further her insights and appreciation into the many facets of Chinese painting and calligraphy.

Pikyee specialized in the work of Huang Binhong which became the subject of her doctoral thesis. I was on the stage welcoming Pikyee when her doctorate was conferred by the University of Hong Kong. Thereafter, she taught periodically at the University of Hong Kong and at the Chinese University of Hong Kong as a way of sharing what she had learnt over the years.

The Analects contain this well-known aphorism, "知之者不如好之者，好之者不如樂之者". This might loosely be translated as "one who knows his subject pales in comparison to one who is devoted to it, and one who is devoted to his subject in turn is inferior to one who delights in it." As someone who has strong interest in matters Chinese myself, I understand the extra pleasure in moving onto the next plane from appreciation to building a collection which Pikyee started more than thirty years ago. Her fine assemblage ranges from the Song to the Ming and Qing dynasties and thereafter. She has chosen to use each piece, some very rare, to describe a certain theme in Chinese painting history. The combination of pictures, annotations plus writing, of and about the pieces, their creators, and their background, allow readers to form some idea of the diversity and development of Chinese painting throughout the dynasties. The presentation is done clearly and concisely, and the deep scholarship involved worn lightly. This approach is far more likely to encourage others to embark on similar journeys of appreciation and understanding.

Pikyee does not view collecting as a financial venture, but as objects of study and appreciation. I believe this work, which I have read with pleasure and by which I have been enlightened, is a signal contribution to understanding and enjoying Chinese art and its evolution and development.

I write these words in appreciation of Pikyee's study and to express my wish that others may benefit from this carefully researched, balanced and well written work.

Sir Ti-liang Yang, GBM

序

在中國傳統書法和繪畫裏，書畫皆同源。作者們都是採用千變萬化而又富有抒發性的筆墨繪寫，意圖能達到"氣韻生動"的效果。畫中所題的詩詞文賦注入書畫家們的個人思想情意，豐富作品的內涵，增添不少魅力。古人有云："詩中有畫，畫中有詩"。而蓋在書畫上的印章篆刻富有文學性，亦同時注重趣味，在鐫刻的書法線條及經營位置方面非常考究，並發展成一個獨立的藝術形式。"詩書畫印"的完美結合，不但帶給觀者無限的美感，亦同時表露出作者們深厚的功底和個人修養。

每一件書畫作品，除了展示出不同的風格，還讓我們可以在悠悠的書畫史中追溯其根源，了解多一些創作的時代背景、不斷變化的思潮及文化氛圍。

書畫歷代形式多樣、派別繁多。本書試圖將明清以來中國書畫大概的發展過程，通過不同類別的作品，深入淺出地引説出來。至於怎樣欣賞書畫，可説是一件難事，亦可説是一件易事。易事是完全依賴直覺，即觀者和書畫藝術直接的溝通。難事是需要經過歲月的濡染熏陶、細心的研究和累積的經驗，不但深諳書畫史、懂得有關的文學知識、還須擁有紮實的鑑賞能力。本人沉迷中國書畫近四十年，一直瘋狂地追求其中的美，但不懂之處，猶如汪洋大海。作此書是希望可以和大家分享一些中國書畫美妙無窮的地方。

本人銘記指導我多年的恩師萬青力先生、黃仲方先生、周汝式教授、何叔惠老師、時學顏教授。他們數十載裏一直教導和培養我對中國藝術及書畫的認識和收藏，令過程中充滿挑戰和歡樂。本人希望本書能代表我對他們的感謝和愛戴。本人更衷心感謝楊鐵樑爵士的鼓勵和前言。我亦非常感謝李志綱博士寶貴的意見及細心的校對，吳玉蘭博士語文上的幫助，以及馮小恩小姐在美術設計方面的巧思。外子羅正威更是一直給予我無限的支持和鼓舞。惟文中錯漏尚多，只屬個人淺見。末學膚受，承蒙賜教。

2023 年 1 月 26 日在充滿陽光的夏日
蘇碧懿序於香江穆廬

Preface

Classical Chinese painting and calligraphy have their common origin in the use of the brush and ink. Painters and calligraphers deploy the expressive and multifarious use of the brush and ink, aspiring to infuse into their works the spirit resonance（氣韻生動）, which is the quality prized throughout the ages in the art. The inscriptions of poems and literary writings on paintings and works of calligraphy enrich further their content and give them extra artistic dimensions. As is said in a well-known aphorism, "there is painting in poetry, and poetry in painting." However, the use of seals is also another important feature. Though literary in nature, seals can also serve a playful role and be full of delight. Seal carving, an independent art form, emphasizes calligraphic lines and aesthetic placement of characters. The harmonious combination of poetry, calligraphy, painting and seal in painting and calligraphy, not only nourishes the spirit and defines the changing concept of beauty in different times, but also reveals the accomplishments and self-cultivation of individual painters and calligraphers.

In the long history of traditional Chinese painting and calligraphy, there are many different forms and schools of expression. Different categories, besides displaying distinctive styles, have their own artistic origins. It is important to understand their historical background and the prevailing artistic milieu in which they were created. I have tried, in this work, to trace briefly the development of Chinese painting and calligraphy from the Ming through to the Qing dynasty. The path I have taken is to use individual pieces of work to illustrate the different themes and strands in its development throughout the dynasties.

The appreciation of Chinese painting and calligraphy has been considered a difficult skill to acquire. Those with the right instincts and interest can simply go with the flow in appreciating its visual beauty. The difficult part is how to get to the next plane to develop a deeper knowledge of the pieces. Besides being adept in its history, one has to be familiar with the skills involved in painting and calligraphy, understand the literary connotations involved, acquire certain degree of connoisseurship in authenticating, and has a firm grip of the works' artistic and intrinsic value.

I have spent close to forty years pursuing the beauty of Chinese painting and calligraphy and in learning how to fully appreciate them. I started doing the research which eventually became this publication many years ago. My main purpose is to share what I have learnt over the years with those with such a common interest. I also hope that those who are interested, but without the necessary background of Chinese history and culture, can add to their arsenal of appreciative faculties by seeing how one interested individual has gone about her journey.

I am deeply indebted to my esteemed teachers, Professor Wan Qingli, Mr. Harold Wong, Professor Chou Ju-hsi, Mr. Ho Shu-hui and Professor Shih Hsio-yen. They have taught me so much over the years and filled my journey, in learning and collecting Chinese art and painting, with such happiness and excitement. I hope this book can reflect, to a very limited degree, my gratitude and affection to them. I am immensely grateful to Sir Ti-liang Yang for his encouragement and Foreword. My gratitude also goes to Dr. Lee Chi-Kwong, for his many suggestions about content and format, to Dr. Laura Ng for her help in matters of style and syntax, and to Ms Feng Xiaoen for her assistance in the layout and design of the book. My husband, Robert, in his indulgent ways, has given me the most wonderful support and encouragement throughout the years.

Such errors and omissions which remain are my own and I would welcome suggestions and comments from those who share this interest.

Pikyee Kotewall at Mulu in Hong Kong
On a sunny day, 26th of January, 2023

中國歷朝及帝王統治年表

商		約 15 世紀	-11 世紀 BC
周	西周	11 世紀	-771 BC
	東周（春秋、戰國）	770	-221 BC
秦		221	-207 BC
漢	（西漢、東漢）	202 BC	-AD 220
六朝	（三國、晉、南北朝）	220-589	
隋		581-618	
唐		618-907	
五代十國		907-979	
宋	（北宋）	960-1127	遼 916-1125　西夏 1038-1227
	（南宋）	1127-1279	金 1115-1234
元		1271-1368	

明 1368-1644

洪武	1368-1398
建文	1399-1402
永樂	1403-1424
洪熙	1425
宣德	1426-1435
正統	1436-1449
景泰	1450-1456
天順	1457-1464
成化	1465-1487
弘治	1488-1505
正德	1506-1521
嘉靖	1522-1566
隆慶	1567-1572
萬曆	1573-1620
泰昌	1620
天啓	1621-1627
崇禎	1628-1644

清 1644-1911

順治	1644-1661
康熙	1662-1722
雍正	1723-1735
乾隆	1736-1795
嘉慶	1796-1820
道光	1821-1850
咸豐	1851-1861
同治	1862-1874
光緒	1875-1908
宣統	1909-1911

圖錄
CATALOGUE

1.

南宋的一封信札

劉岑 (1087-1167)

《行草書與子正中丞札》又名《燕坐帖》

約 1139 年　五十三歲前後

紙本水墨　冊頁片

35.6 x 51.8 厘米

A LETTER IN SOUTHERN SONG

Liu Cen (1087-1167)

Letter to Zi Zheng in Running and Cursive Script Calligraphy

Album leaf, ink on paper

Signed Cen, with six collectors' seals

With title slip

35.6 x 51.8 cm

Literature: refer to Chinese text

內籤　宋徽猷閣待制劉岑

釋文　岑頓首再拜。子正中丞兄台席。暑退涼初。燕坐蘭若。不審台候動□何如？自公過海濱。海濱路僻。稀得好便。故不能數致書。若其想望。則不若此疏也。秋來雨不乏。僑寓凡百必勝於前。岑奉祠里門。養此衰疾。無職事。有廩食。上恩至□。感幸而已。務德比至□□□李宅□居矣。李宅在震澤之南三里□。初亦欲卜居。但恐飲食醫藥不如人意□。與射村新市無異也。今日見蘇季升云：□仲亦當來矣。相望只赤。未有全久之路。臨書馳邈。何可言也。千萬厚自愛。以須台節。副善人所望。不具。岑頓首再拜。子正中丞兄台席。十三日謹上。

鑑藏印　徐安、譚氏區齋書畫之章、張珩私印、吳興張氏圖書之記、張文魁、張氏涵廬珍藏

著錄　徐邦達，《古書畫過眼要錄》，《徐邦達集》四，晉隋唐五代宋書法，叁，（北京：紫禁城出版社，2005），頁 729-730。

鑑藏者　徐安（鈞），字曉霞，號懋齋，浙江桐鄉青鎮人，清末民初藏書家，海上巨賈。

譚敬（1911-1991），字和庵，齋號區齋，廣東開平人，精文物鑑定，富收藏。

張珩（1915-1963），字蔥玉，別署希逸，上海市人，家富收藏，對古書畫鑑定造詣很深，1934-1946 年間，曾兩度被聘為故宮博物院鑑定委員。

張文魁（1905-1967），字師良，上海浦東人，故居"涵廬"，二十世紀四十年代上海實業家，富收藏宋、元、明書畫，與滬上書畫收藏界如譚敬、張珩等過往甚密。後來張珩經濟困難，將自己收藏部分，讓給張文魁。

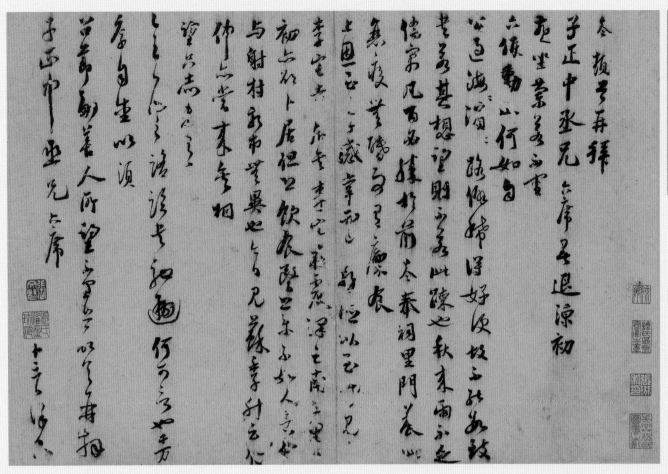

信札從歷史角度觀看是史料；從藝術角度觀看是藝術品。它能直接而鮮明地反映出這時代的朝政民生、朋友交游、經歷、審美情趣等。信札往往是作者在比較輕鬆的狀態下書寫，而能表現其個人不假修飾的書法習慣和面貌。

劉岑（1087-1167），字季高，號杼山，吳興（今浙江湖州）人。早年寓居溧陽（江蘇省）。徽宗宣和六年（1124）登進士及第，任著作郎，出使遼國。還後通判興國軍，除湖州通判，辟川陝隨軍轉運使，累官戶部侍郎、刑部侍郎、尚書吏部侍郎，充徽猷閣直士，知太平州、池州、鎮江府、潭州及信州。紹興九年（1139），降徽猷閣待制，提舉江州太平觀。十一年（1141）任單州團練副使，全州安置。在全州五年，移建昌軍居住。紹興二十五年（1155），秦檜死，劉岑得以復官，提舉台州崇道觀，歷知泰州、揚州、溫州。紹興三十一年（1161），除戶部侍郎，後奉祠告老，以徽猷閣待制致仕。乾道三年（1167）卒。[1]"劉岑……博學愛仕，有古君子風。"[2]周必大跋劉岑帖："杼山老人筆精墨妙，獨步斯世。"[3]"劉公能草書……縱逸而不拘舊法，蓋有自得之趣。"[4]

此信札是劉岑寫給友人子正，[5]慰問近況。他解釋因路僻而書信傳送不便，使朋友之間的往來變得稀疏，又言他自己身體有些疾病，幸有奉祠的俸祿。劉岑隨着談及他們之間的朋友，務德[6]和蘇季升。[7]務德遷居震澤，而他寫這信札當天也曾與蘇季升見面。劉岑在紹興九年（1139）九月，降充徽猷閣待制，[8]提舉江州太平觀。這是安置閑散官員，沒有實職。奉祠必是在那年九月之後。據知蘇季升是於紹興九年十二月，除權尚書刑部侍郎。不久，以疾告老，紹興十年（1140）正月卒。故此信札應在紹興九年（1139）九月到同年年終之間所書。震澤是太湖別稱，但湖州亦有震澤鎮，所以難以確定文中所指之處。

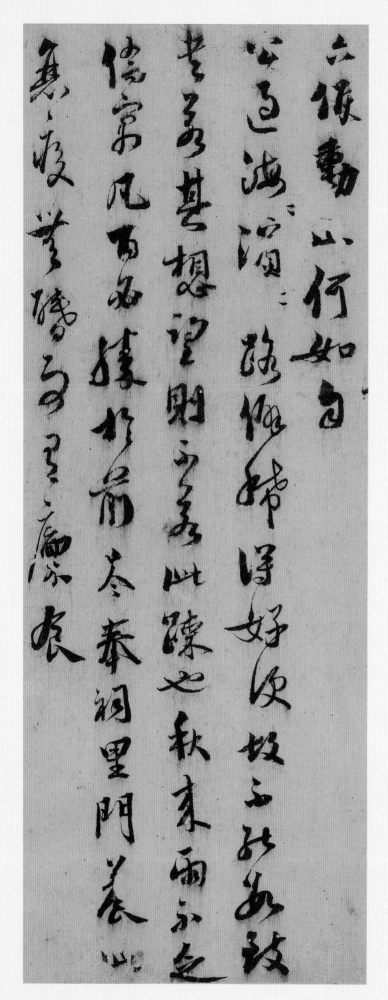

北宋的書法，承唐繼晉，經蘇軾（1037-1101）、黃庭堅（1045-1105）、米芾（1051-1107）、蔡襄（1012-1067）四大書家的突破，成功開創了宋新一代的風格。他們打破唐人的法度，崇尚個人意趣，強調主觀表現。宋代行書在各書體中成就最高，書寫的題材變得廣泛，簡札相繼盛行。

隨興所作的尺牘最能流露出作者性情意趣和功力素養。劉岑在《行草書與子正中丞札》（又名《燕坐帖》），縱逸瀟灑地表現尚意的風格。墨色濃潤，字體健拔，用筆方圓兼施，結體內緊外拓，字形攲側得勢，似斜反正，生動多姿，晉韻滿溢，但行筆中帶有幾分方勁的隸意。書體由行漸變草，自成面貌。是劉岑行草書傑出之作。其《門下帖》，現藏故宮博物院。[9]

1. 劉岑小傳見於李心傳，《建炎以來繫年要錄》，《文淵閣四庫全書》電子版，多卷；周應合，《景定建康志》，《文淵閣四庫全書》，卷49；張鉉，《至大金陵新志》，《文淵閣四庫全書》，卷13下之上。

2. 陳開虞，《江寧府誌》，卷23，頁12-13。

3. 周必大，《文忠集》，《文淵閣四庫全書》電子版，卷16，頁14。

4. 董更，《書錄》，《文淵閣四庫全書》，卷下，頁3.

5. 〈常同本傳〉，《宋史》，《文淵閣四庫全書》，卷376，頁1-6載："常同字子正，邛州臨邛（在四川省）人。……（紹興）七年秋，以禮部侍郎召還。未數天除御史中丞。……（九年三月），除顯謨閣直學士，知湖州，復召請祠，詔提舉江州太平觀。紹興二十年卒。"。帖中稱："中丞"，當在紹興七年以後。又見《建炎以來繫年要錄》，《文淵閣四庫全書》，卷127。

6. 務德是方滋字，據韓元吉《南澗甲乙稿》裏的〈方公墓誌銘〉，《文淵閣四庫全書》，卷21，紹興二十年以前，方滋子在江浙宦遊停留，只有"紹興九年，以言者罷，主管臺州崇德觀，明年知秀州轉運使"這一次。

7. 蘇季升，考是蘇攜，丹陽人，蘇頌的幼子。《京口耆舊傳》，《文淵閣四庫全書》，卷4，說他："紹興十年（據《建炎以來繫年要錄》卷123，為九年十二月甲寅）召為太常少卿，翌日除權尚書刑部侍郎，少留，以疾告老，除徽猷閣待制，致仕卒。"又考他的墓誌銘，汪藻，《浮溪集》，《文淵閣四庫全書》，卷25。文中說："公卒年七十六，時紹興十年正月九日。"

8. 《建炎以來繫年要錄》，卷132。

9. 《故宮博物院藏文物珍品全集》十九冊，《宋代書法》，（香港：商務印書館，2001），頁168-169。

初二日卜居但口飲食起居已不如人意亦
與射村弟弟甚異也气兄蘇某奉科云
仰以嘗來參相
望吳志高亦云之
乞乞乞ゝ諸謹奉知囬
何如ゝ草草
且自生以須
邕ゝ郎崔人所望乞ゝ草乞以ゝゝ弟報
子正帥一並見弟奉席

2.

明中業蘇軾書體憶劉邦

陳沂 (1469-1538)

《行書歌風臺詩卷》

弘治乙丑〔1505〕 三十七歲
紙本水墨 手卷
29.9 x 141.3 厘米

MID-MING SU SHI STYLED
CALLIGRAPHY IN ODE TO LIU BANG

Chen Yi (1469-1538)

Poem in Running Script Calligraphy

Handscroll, ink on paper

Inscribed and signed Shiting Jushi, dated *yichou* (1505),
with one seal of the artist

Colophon by Li Minbiao with 2 seals, and 7 collector's seals

29.9 x 141.3 cm

釋文 《歌風臺》四海風雲帝業收，故鄉爭見袞龍遊。咸陽[1]二世悲秦鹿，[2]天下中分笑楚猴。[3]仁義偶從游説計，詩書誤悔竪儒謀。可憐猛士皆平勃，[4]未識王陵[5]是定劉。弘治乙丑歲（1505）四月八日，月夜泊沛上，與李光甫、吳淵甫、羅敬甫[6]登拜，有是作。貫之持此紙索書一過，時二十有七日也。石亭居士錄。

鈐印 魯南父

題跋 陳石亭太史，明中葉詞人也。為人亦殊有風節。於先君韶山先生為同年友。家食時，已有詩名。此詩蓋其未第時所作。書尤喜效蘇長公，筆法遒健不失為孫叔敖。[7]海內人予寶惜之。友人朱君宗吉偶於市肆之，携以示余。慨然有先友之感，老成典形，尚可想見。宗吉能書，自能辨之。

萬曆丁丑（1577）蘭月，嶺南黎民表書。

鈐印 黎惟敬氏、瑤石山人

鑑藏印 唐玩、不離□□顛狂、張興載印、仰周所寶、坤厚所藏、少宰希范先生之曾孫張興載、白璧不可為容容多後福

題跋者 黎民表，字惟敬，自號瑤石山人，嘉靖十三年（1534）舉人，授翰林孔目，博學能文，用為制敕房中書，供事內閣，萬曆七年（1579）河南布政使參議致仕。居廣州粵秀山麓清泉精舍。工畫，尤善書法，行草書俱精妙，書法受文徵明影響。

鑑藏者 張興載（1757-1807）字坤厚，號甄山，江蘇華亭（今上海松江）人，鑑賞家，富藏書，室名"梅堂"。

弘治乙丑歲閏

正月夜泊泲南

省月夜泊泲南

正興美兒甫集興

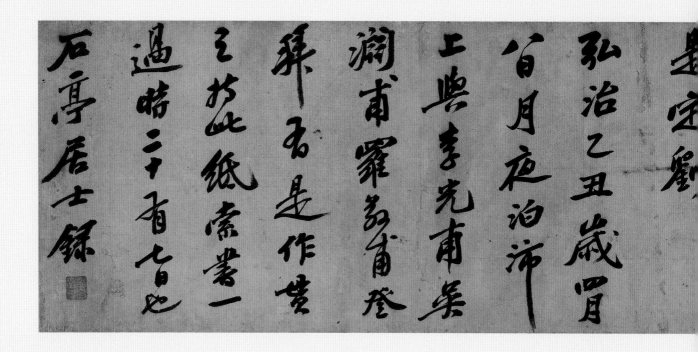

陳沂（1469-1538）初字宗魯，後字魯南，號石亭居士，鄞（今浙江寧波）人，居金陵（今南京）。少好蘇氏學，自號小坡。[8] 正德十二年（1517）進士，與顧璘、王韋合稱"金陵三俊"。[9] 又被稱為"弘治十才子"之一，中歲詩文改宗盛唐。初授編修，嘉靖中出為江西參議，歷山東參政，以不附張璁、桂萼，改山西行太僕寺卿致仕，請辭回鄉，築遂初園，杜門著書，絕意世務。[10] 書學蘇軾，旁及篆隸。少好模倣古人畫，曾入翰林，與文徵明議論其畫，增進學藝，[11] 繪事一般皆稱能品。好遊名山水，其歷覽之處必作圖賦詩以紀勝游。[12] 著有《拘墟館集》、《維楨錄》、《南畿志》[13] 等。

此詩是陳沂在弘治乙丑（1505），偕友人李光、吳淵、羅敬坐船夜泊沛縣，慷慨激昂，有感而作。這時期陳沂好蘇氏學，深受蘇東坡豪邁雄渾的詩風影響，與他後期詩文改宗盛唐的風格，大有不同。沛縣是漢高祖劉邦的故里，亦是他起兵的地方。平定英布之亂後，劉邦回到沛縣，宴請鄉鄰，吟唱氣魄恢弘的〈大風歌〉：

> 大風起兮雲飛揚，
> 威加海內兮歸故鄉，
> 安得猛仕兮守四方。

陳沂在《行書歌風臺詩卷》引用漢高祖在沛縣〈大風歌〉的典故，描繪這段動蕩激昂的歷史。

自宋太宗命編次摹刻內府所藏歷代墨跡成《淳化閣法帖》，帖學書法興起，成為宋、元兩代書法的主流。明代書法亦承沿宋、元帖學之路。不同書法家在晉、唐、宋、元帖學基礎上，在不同階段裏，試圖突出自己的個性，反映出這時代的特徵。明初"三宋"：宋克（1327-1387）、宋璲（1344-1380）、宋廣（生卒年不詳）和"二沈"：沈度（1357-1434）、沈粲（1379-1453），各取其法，擅長不同，但都有一種嫻熟的書技和健美爽俊的風姿。沈度、沈粲是代表當時盛行婉麗工整的臺閣體，專用於翰林記內制、詔命、玉牒等。從成化（1465-1487）、弘治（1488-1505）時期開始，明代的書法起了新的變化。臺閣體漸變得刻板僵化，書法家們欲擺脫它的束縛，從不同的法帖，尋找新的風貌，不期然從"尚態"這方面發展。

陳沂也是當中嘗試這樣做的一位書法家。他書法師蘇軾，墨濃，字形扁寬，點畫豐腴，撇腳平出。字體大小，隨其形，不像一般大者促，小者展，使整篇看來，行間錯落，疏密相生，頗得蘇書形神，惟這篇仿效意識偏高，還未能從蘇軾書法裏，創出自己個人的風格。

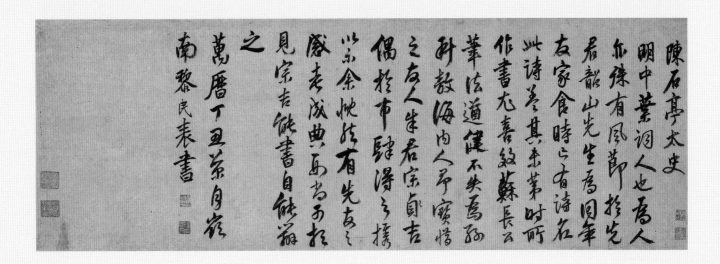

1. 咸陽，秦國首都。

2. 秦鹿指秦國帝位。

3. 楚猴指項羽，楚國名將。

4. 平勃是漢高祖劉邦名臣，陳平、周勃。

5. 漢惠帝死後，呂后欲立呂氏一族為王，遭劉邦忠臣王陵反對。

6. 顧璘（1476-1545），〈祭羅敬甫文〉，《顧華玉集，息園存稿文》，《文淵閣四庫全書》，卷6，頁44。陸深（1477-1544），〈跋顏帖〉，《儼山集》，《文淵閣四庫全書》，卷88，頁6。文中敘述顧氏與羅敬同鄉同年，曾向他借多寶塔銘。

7. 孫叔敖，楚國國相，相傳為人正直，廉潔。

8. 孫岳頒，《御定佩文齋書畫譜》，卷42，頁42。

9. 張廷玉，《明史》，《文淵閣四庫全書》，卷286，頁15，23-24。

10. 黃之雋、趙弘恩，《江南通志》，《文淵閣四庫全書》，卷165，頁5。

11. 文徵明，《甫田集》，《文淵閣四庫全書》，卷27。

12. 姜紹書，《無聲詩史》，載盧輔聖編，《中國書畫全書》，（上海：上海書畫出版社，1992），冊4，頁845。

13. 沈翼機、嵇曾筠，《浙江通志》，《文淵閣四庫全書》，卷244，246，250，252；《欽定四庫全書總目》，卷53，73，74，127；《江南通志》，《文淵閣四庫全書》，卷192，頁34。

3.
浙派的大幅寫意

蔣嵩（約十五世紀末至十六世紀中葉）
《聽瀑圖軸》

無紀年
絹本水墨　立軸
160.5 x 93.6 厘米

<div style="text-align:right">

XIEYI LANDSCAPE OF THE ZHE SCHOOL

Jiang Song
(circa late 15th century - mid 16th century)
Reading in the Mountains

Hanging scroll, ink on silk

Signed San Song, with two seals of the artist

160.5 x 93.6 cm

Literature: refer to Chinese text

</div>

題識　　三松

鈐印　　三松居士、徂來山人

著錄　　鈴木敬編纂，《中國繪畫總合圖錄》，四：
　　　　日本篇 - 寺院‧個人，（東京：東京大學出
　　　　版會，1983），IV-189，JP7-017。

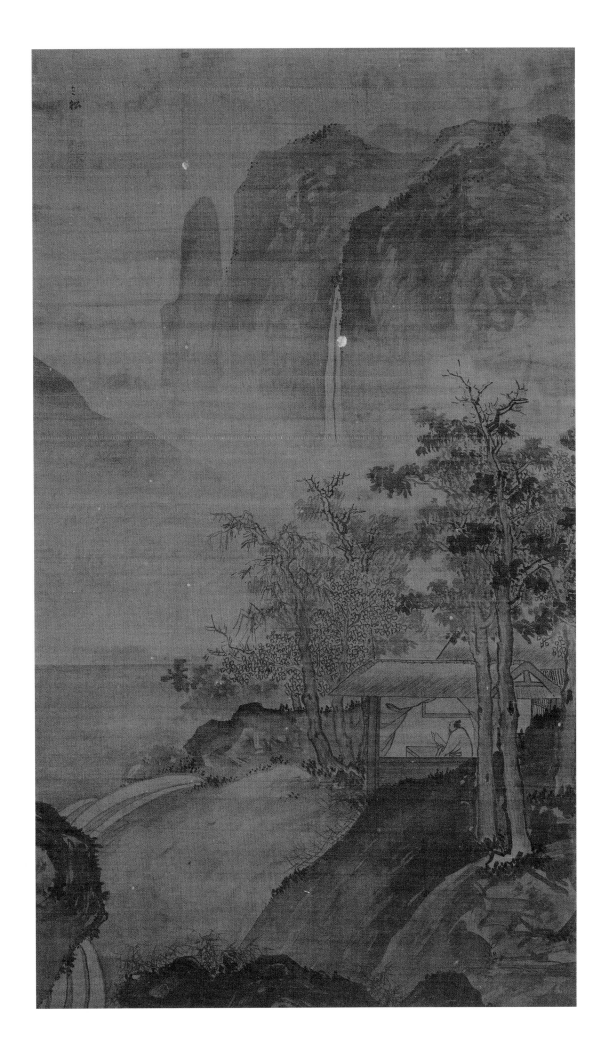

1127年，宋朝南移，遷都臨安，即現今杭州，南宋設宮廷畫院。由於國家的版圖和地理環境的轉變，山水畫家轉而描繪江浙一帶的山水。畫院裏的馬遠、夏珪用簡潔的構圖，精練的筆墨技巧，描繪錢塘江，西湖畔一帶的美景。他們的畫風，例如對角線的構圖方式和湖江風景的題材，不但在宮廷內大受歡迎，在杭州及附近的地區亦繁衍流行。

1279年，南宋滅亡，蒙古人的元朝，並不設畫院，但傳統的馬、夏式山水繼續活躍在江浙一帶，從最初依附宮廷，變為在野及職業畫家傳習和摹仿的典範。元初趙孟頫提倡汲古以創新，令北宋李成、郭熙派畫風重新受到文人及職業畫家的重視，得以復興和發展。活躍在江浙附近的一批支流畫家，融合李郭派與馬夏院體派的筆墨技法和山水景緻，漸漸創出一種獨特風格的山水畫。但這批畫家文獻記載資料稀少，加上不少作品被後人改款，令鑑定他們的作品有一定的困難。

明初畫壇，大多是維持元朝文人畫風餘韻。到了永樂（1403-1424）、宣德（1426-1435）年間，宮廷繪畫機構的設置逐漸完備，民間畫家陸續受召進宮任職。明朝畫院並沒有正規組織，畫家是授予一系列極不相稱的武官職銜。他們的職責與五代、兩宋相似，多以表揚皇權德政，描繪君臣倫常、忠孝節義、招賢禮士的歷史故事。吉祥和富有裝飾性的花鳥畫，神仙色彩濃厚的故事，也

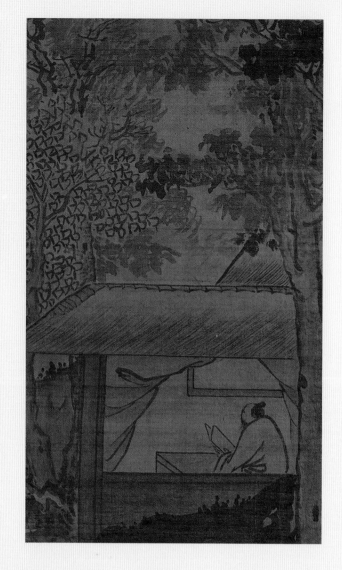

是他們常用的主題。在江浙流行的這種融合李郭派與馬夏院體派的繪畫風格，恰恰迎合平民出身的明代皇帝。明成祖在永樂十八年（1420）從金陵（南京）遷都北京，宮廷需要大量的繪畫來裝飾宮殿廟宇，加上當時社會經濟繁榮，民間繪畫的需求大，"浙派"順理成章便發展和興盛起來。"浙派"這名詞是十七世紀後才出現的，[1] 泛指在明代早期宮廷畫家及浙江一帶職業畫家的畫風。福建，廣東及其它各省也有畫家採用類同的風格。

明代歷朝皇帝的品味對浙派有著重要的影響，所謂"上有所好，下必甚焉。"例如宣德朝喜歡北宋雄偉的山水風格，這可見於戴進的畫；成化朝（1465-1487）偏好構圖簡潔，筆墨自由恣肆，這可見於廣東林良、金陵吳偉的畫；弘治朝（1488-1505）的院畫，又呈現着另一股優雅和詩意，如鍾禮、王諤的畫作。畫院內的院體、在野的浙派，實力雄厚，互相滲透，影響頗大，在明初雄踞畫壇近百年，是當時繪畫的主流。不可忽視的是院畫家如馬軾、李在、戴進、夏芷、孫龍、呂紀、吳偉、王諤等，繪畫不僅有宮廷作品典型的風格，從傳世的作品中，也可以看到他們的一些漫不經意而趣味橫生的文人寫意畫，但在題畫上詩文的例子卻不多。

正德（1506-1521）、嘉靖（1522-1566）年間，畫院開始衰落。政治、經濟日漸腐朽，國庫空缺，加上在位的幾位皇帝對繪畫興趣不大，浙派的延續轉向民間。戴進（1388-1462）和吳偉（1459-1508），雖屢次被召入宮供奉，但大部分時間分別是活躍於杭州和金陵，當地的職業畫家自然地受到他們繪畫藝術的影響。金陵是明初的京城，1420年遷都後，仍作為留都，是不少貴族與政要、富商與文人聚集居住的地方，堪稱為當時最繁榮奢靡的城市。其自由、縱樂的氣氛，吸引很多畫家來這裏尋找機會，亦助長浙派向狂野不羈的筆墨發展。吳偉，江夏人（今湖北武昌人），寓居金陵，後被賞識，獲召入宮，曾得到三位皇帝青睞。他才能出眾，性格強烈，有種平民放浪的畫風，被孝宗（弘治）賜予"畫狀元"印章。他代表浙派第二代，也被稱為"江夏派"。吳偉畫風近取戴進，

遠法北宋李唐，與文人圈交往密切，廣受金陵王公貴族的歡迎。追隨他的畫風者有蔣嵩、張路、汪肇等。

十六世紀初期宮廷畫院式微的同時，浙派也進入低潮。民間"吳門"畫派的文人和職業畫家在蘇州地區越見鼎盛，令嘉靖時代（1522-1566）職業畫家的畫風有明顯的改變。至十六世紀後期吳門也逐趨衰微，繼而備受推崇是活躍於松江一帶的"松江派"畫家。董其昌（1555-1636）為此派之重要代表。在十六世紀至十七世紀期間，有些文人士大夫為了凝聚他們的影響力、左右社會審美的價值、及映射他們對政治的立場，作起派系化的畫評。董其昌以南北宗論為中心，提倡文人畫，貶抑行家畫。[2] 這論說影響深遠，令文人畫在以後幾百年在中國畫壇獨領風騷，大行其道，也令不少"浙派"佳作蒙受多年的排擠和評擊。諷刺的是，很多元朝和明朝浙派繪畫，被後來藏家或畫商割除款識，偽宋元之作，大受推崇。

蔣嵩（約 1480-1565），號三松，一生在野，住金陵。畫史形容他為浙派後期的一位職業畫家。出生於書香門第，族人多善詩文，嗜書畫。其曾祖父蔣用文（1351-1424），為太祖至成祖期間（1368-1424）太醫，與當時文人貴族來往密切，特諡"恭靖公"，蔣嵩有印"恭靖公孫"。蔣嵩年青時曾遇到"武宗南巡，見嵩畫大悅之，至與攜手，亦奇遭也。"[3] 對於他的品評，歷來分歧很大。貶的有如，"蔣松……山水派宗吳偉，喜用焦墨枯筆，最入時人之眼。然行筆粗莽，多越矩度，時與鄭復陽、鍾欽禮、張平山，徒逞狂態，目為邪學。"[4] 褒的如明詹景鳳，"蔣嵩……山水學倪元鎮，而變其法，小幅亦自瀟灑勁特，不著塵俗。"[5] 也有清姜紹書，"蔣松，善畫山水，雖尺幅中，直是寸山生霧，勺水興波，浡浡然雲蒸龍變，煙霞觸目。豈金陵江山環疊，嵩世居其間，既鍾其秀，復醇飲其丘壑之雅，落筆時遂臻化境，非三松之似山水，而山水之似三松也。"[6] 祝允明（1460-1527）、徐渭（1521-1593）等也有在蔣畫上題詩文。

蔣嵩善山水人物，尤長於小品扇面，喜用焦墨。因自少受文人教養的薰陶，作畫多描繪文人士大夫隱逸或漁夫捕釣的平淡生活。風格受同樣居於金陵，而比他大數十年的吳偉影響。吳偉是從戴進的畫路演變出來。蔣嵩山水採用的構圖、描繪景物的筆墨，一般都比吳偉簡略。

《聽瀑圖軸》是蔣嵩的大幅山水人物，描繪對寧靜安閒生活的追求，高山聳立、瀑布飛瀉、雲煙彌漫、溪水潺潺、主人翁凝視遠方、深思冥想。蔣用大範圍的破墨，信筆渲染，使墨色濃淡相互滲透掩映，達到滋潤鮮活的效果，運筆雖草草而氣韻自足。蔣氏採用帶水的斧劈皴，及焦墨來描繪山石斜坡。其筆墨酣暢淋漓，整幅頗有氣魄，得林泉幽深之趣。蔣嵩是在吳門和浙派更迭的時代，以一位平民浙派的職業畫家，寫出文人隱逸的思想。[7]

致力研究明代浙派與宮廷繪畫的耶魯大學榮譽教授班宗華（Richard Barnhart）指出數張有宋、元畫家款的畫，很有可能是蔣嵩的作品。它們都是收藏在不同國家博物館。其中一張台灣故宮博物院收藏，夏珪款的畫，依稀還可以在右上角看到，試圖被刪去的蔣嵩款。[8] 歷代鑑賞疏理的過程發現的確有些職業畫家是有能力，按客人要求，畫出宋學院派、及文人畫來。

浙派在中國十六世紀下半以降，一直受到文人排擠，但傳播到海外，卻受歡迎。日本室町時代的畫家與朝鮮時代的韓國畫家，都是受到浙派的影響。

1. "浙派"作為一個群體的觀念始見於董其昌，《畫禪室隨筆》，載《中國書畫全書》，冊 3，頁 1018。

2. 董其昌，《畫禪室隨筆》，載《中國書畫全書》，冊 3，頁 1018。沈顥的南北宗論，將浙派列入北宗系統，《畫麈》，收於《中國書畫全書》，冊 4，頁 814。

3. 詹景鳳，《詹氏性理小辨》卷 41，載穆益勤，《明代院體浙派史料》，（上海：上海人民美術出版社，1985）。武宗南巡大概是 1519 年左右。蔣嵩兒子生於 1525 年，按此推算蔣嵩大約生於十五世紀末。此時他應是二十多歲的中青年，繪畫生涯正是剛開始。

4. 徐沁，《明畫錄》，卷 3，載《中國書畫全書》，冊 10，頁 14。

5. 詹景鳳，《詹士性理小辨》，卷 41，《明代院體浙派史料》，頁 79。

6. 姜紹書，《無聲詩史》，卷 3，載《中國書畫全書》，冊 4，頁 847。

7. 盧素芬，〈從蔣嵩追索狂態邪學派〉，《故宮文物月刊》，（台北：故宮博物院），（2008），305 期，頁 69。

8. Richard Barnhart, *Painters of the Great Ming – the Imperial Court and the Zhe School,* (Dallas: The Dallas Museum of Art, 1993), pp.17-18.

建 "玉磬山房"，開始他平淡悠閒的文人藝術生活，潛心書畫。文徵明堅守儒者氣節，美學理想受王陽明 "心學" 影響，與宋理學有別。他的兒子文彭（1498-1573）、文嘉（1501-1583），學生如陳淳（1483-1544）、文伯仁（1502-1575）、錢穀（1508-1574後）、周天球（1514-1595）、居節（約1523-1582）等常聚於文徵明的 "停雲館"，研作書畫，互酬切磋。來往甚密者亦有收藏家王世貞（1526-1590）及其弟王世懋（1536-1588）等。

吳門畫家關係密切，由沈周時代開始，他們有些是師友，有些結為姻親、亦有些解官歸來後，慕名投於家門下，如王穀祥（1501-1568）、陸師道（1517-1580）均向文徵明學習詩畫。由於吳中不少文人中科舉後進入官場，社會地位顯赫，與家鄉一些在野的文人和畫家保持密切的關係，令吳門畫派得到上層人士的扶持和器重，在當時社會得以提升地位和鞏固其影響力。[18]

文藝方面，文徵明深得趙孟頫心印，雅慕這位士大夫的才能，在詩、文、書、畫各方面都某程度受其影響。文氏亦不斷汲取歷代諸畫家之長：董巨的圓渾多礬頭的山巒；李成的平遠佈景；李唐、馬遠、夏圭的小斧劈皴；趙伯駒、趙伯驌的青綠山水；黃公望的鬆秀蒼潤；王蒙的構圖和筆墨等。像他的老師沈周，文徵明並沒有門派之分。其山水畫有粗、細兩種面貌。"粗文" 源自沈周和吳鎮。有沈周剛中帶柔的骨架，蒼勁淋漓之中又融進趙孟頫的細膩層次和筆墨韻味。"細文" 取法趙孟頫和王蒙，用筆細密，熟練中見生澀，丘壑稜角分明，或加變形，墨色變化細微。設色山水多用青綠，兼以淺絳。畫作明麗中見清雅，具有裝飾性和形式美，可說是雅俗共賞。晚年山水追求平面的視覺感。像沈周，文徵明不僅描繪高士的隱逸生活，而更重要的，是他們從不同角度寫出明中業文人對生活的理想和各種面貌，反映吳中美景對於畫家心靈的慰藉與淨化。文徵明又善寫灑落不羈的蘭竹，故有 "文蘭" 之稱。他的清新溫雅、簡潔秀潤的風格，極受吳門弟子的愛戴，宗學者接踵不絕，奠定了吳門畫派的基調。

至於文徵明的書法，其子文嘉撰其〈先君行略〉云："公少拙於書，經刻意臨學，亦規模宋、元。既悟筆意，遂悉棄去，專法晉唐。小楷雖自《黃庭》、《樂毅》中來，而溫純精絕，虞、褚而下弗論也。隸書法鍾繇，獨步一世。"清楚說明文氏宗法晉、唐的雅秀小楷和清勁行書。年九十，仍作蠅頭書。文徵明楷書大多師法《樂毅論》、《黃庭經》等傳為王羲之的楷法，形體端正方整，風格秀雅和勁。另有一種是師唐歐陽詢，結字偏長，挺勁遒逸。他的小楷尤其溫純精絕。行書師《聖教序》、智永《千字文》。其行、草書自成熟後變化不大，而較早期的作品，還多少帶有徐有貞、李應禎書法遺意，晚年則愈勁健嫻熟。他的行、草書大字復追宋人書，仿黃庭堅筆法，用筆舒展，筆劃含戰掣之意。文氏還擅隸書。

此篇《行書記遊湖山詩卷》為文徵明嘉靖丙辰年（1556）之作，時年87歲，書法造詣非常成熟，而趙體的遺風仍隱約可見。一如以往，文徵明喜用尖鋒起筆收筆，整篇筆力俊邁清拔，靈活中見嫻雅，墨色蒼潤，骨韻兼備。字的結構嚴謹純熟，雖裹束緊密，但張弛有度，轉折頓挫分明。年長的文氏筆意有一點點放縱，舒徐的意態充

蘇州自然環境非常幽美，位於五湖三江之中，河流縱橫，氣候溫和，運輸通達，自宋以來一直是南方富庶的地區。春秋時吳王闔閭建都吳縣，有"吳門"之稱。元末年間，張士誠起兵反元，據地江浙一帶，以蘇州為都，自稱吳王。朱元璋打敗吳國後，將吳中富戶大批遷徙到北京、南京等地，並在蘇州徵收重稅，當地經濟變得一片蕭條。至宣德（1426-1435）、正統（1436-1449）年間，政府才減輕田賦。成化（1465-1487）年間，蘇州漸回復以前繁華景象，而當地的紡織、製漆、絲織等工商業發展越趨發達。

元代末年，蘇州、無錫、松江、吳興聚集了很多文人、畫家、收藏家。畫家如黃公望、王蒙、倪瓚、吳鎮等留下很多作品，深化了當地的文人傳統和文化氣息。明初皇室崇尚剛健雄拔的畫風，宮廷一般箝制元季放逸的藝術風格，但一直醞釀在江南蘇州的文人藝術思想，隨著富裕的環境，加倍蓬勃。[11] 明初政府開設學校教育，蘇州地方治學成績優良。弘治（1488-1505）、正德（1506-1521）年間，前七子的文學復古運動批評臺閣體應制頌聖、恭維的詩文，提倡從研究學習古代文學，開拓新的視野。當地被稱為吳門[12]的畫派，深受這種治學態度影響。他們推沈周（1427-1509）為首，重視傳統繪畫的學習和研究，內容少有頌聖歌功，風格力求清新含蓄。哲學方面，王守仁（1472-1529）提倡"心學"，堅決維護儒家倫理，反對一般道學的虛偽，打破宋儒的禁錮，重視人的個性，主張從自己內心中去找尋"理"，認為"理"全在人"心"。吳門畫家也強調來自內心感受的創作，追求"遣興移情"、"物我合一"。有別於宋元時代，這批畫家處於較安定的社會，生活比較富足，少有憤世嫉俗的思想，而多存樂觀達世、安適清雅之情。[13] 這種氛圍在他們很多畫作裏都表現出來。

文徵明（1470-1559）名壁，或作璧，以字行，又字徵仲，號衡山居士，長洲（今江蘇吳縣，明朝時為蘇州府屬縣）人。他的祖父、父親及叔父都是出仕朝廷的官吏。文徵明幼不慧，稍長才見聰穎。年青時性近詩文、書畫。經父親文林的介紹，少時學文於吳寬；學書於李應禎；[14] 學畫於沈周。因深受儒家思想薰陶，關心國事，早期志向不僅在文藝，而是力求功名，希望在政治上能發揮他的抱負，[15] 成為一位出仕的典型士大夫。

1490 年間，年青的文徵明與一群活躍在蘇州的文人交遊，如祝允明（1460-1526）、都穆（1459-1525）、徐禎卿（1479-1511）[16] 等。他們興趣多是研究歷史、文學、收藏和鑑賞，目的是應考科舉，參與朝政，書畫只是視作為一種遣興。與文徵明曾一度交往甚密的唐寅（1470-1523）也是其中一份子。仇英（約 1494-約 1552）亦是文徵明之友。但文氏應考科舉，很不順利，[17] 十次不售，或與他喜作"古文"，而厭惡作"程文"（即八股文）有關。這段時期他寫的部分詩文，輯錄在《甫田集》。

嘉靖二年（1523），54 歲的文徵明終被舉荐入朝，授職翰林院待詔。但當時朝廷正陷入嚴峻的黨派鬥爭，文不願被牽連，覺得這種環境不適合自己，三次上疏請求，終得致仕，嘉靖五年（1526）出京。回家後，

4.

文徵明晚年行書詩卷

文徵明 (1470-1559)

《行書紀遊湖山詩卷》

嘉靖丙辰〔1556〕　八十七歲

紙本水墨　手卷

29.8 x 303 厘米

WEN ZHENGMING'S
RUNNING CALLIGRAPHY

Wen Zhengming (1470-1559)
Poems in Running Script Calligraphy

Handscroll, ink on paper

Inscribed, dated *bingchen* (1556) and
signed Zhengming, with two seals of the artist

29.8 x 303 cm

釋文　[天池日暖白烟生，上巳行] 遊春服成。試向水邊脩禊事，忽聞花底語流鶯。空山靈蹟千年秘，勝友良辰四美并。一歲一回遊不厭，故園光景有誰爭。[1]

路轉支硎西復西，碧雲千磴石為梯。羣峰繞出崢嶸外，絕壁迴看岸崿低。午焙送香茶荈熟，春風釀冷麥苗齊。怪來應接都無暇，觸眼風烟費品題。[2]

麥隴風微燕子斜，雨晴雲日麗江沙。遙尋支遁煙中寺，初見天平道上花。過眼谿山勞應接，芳春草樹發光華。夕陽半嶺遊人去，慚媿城中自有家。[3]

雨過天平翠作堆，淨無塵土有蒼苔。雲根離立千峰瘦，松籟崩騰萬壑哀。鳥道逶迤懸木末，龍門險絕自天開。溪山無盡情無限，一歲看花一度來。[4]

橫塘西下水如油，拂岸垂楊翠欲流。落日誰歌桃葉渡，涼風徐度藕花洲。蕭然白雨醒殘暑，無賴青山破晚愁。滿目烟波情不極，遊人還上木蘭舟。[5]

石湖烟水望中迷，湖上花深鳥亂啼。芳草自生茶磨嶺，畫橋橫注越來谿。涼風嫋嫋青蘋末，往事悠悠白日西。依舊江波秋月墮，傷心莫唱夜烏栖。[6]

上方踈雨望中收，絕巘千盤次第遊。落日平臨飛鳥上，太湖遙帶碧天流。春來芳草埋吳榭，天際青山見越州。正好淹留却歸去，自緣高處不禁愁。[7]

徙倚郊臺酒半醺，千年陳迹草紛紛。風烟又與行春別，秀色平將寶積分。水落重湖洲亂吐，天垂四野日初曛。春山何似秋山好，紅樹青松鑕白雲。[8]

石湖春盡水平流，來上支公百尺樓。樽酒吟分茶磨雨，踈簾橫捲越城秋。一窓粉墨開圖畫，萬里風烟入臥遊。正是倚欄愁絕處，一聲長笛起滄洲。[9]

貪看粼粼水拍堤，扁舟忽在跨塘西。千山過雨青猶滴，二月尋春綠已齊。湖上未忘經歲約，竹間覓得舊時題。晚烟十里歸城路，不是桃源也自迷。[10]

右諸詩皆舊遊郡西湖山之作，暇日偶因記憶，漫書十首。歲丙辰春日，徵明時年八十七。

鈐印　文徵明印、衡山

溢字裏行間，活潑地前後呼應，令篇章佈局行氣一貫。從《行書記遊湖山詩卷》這篇，可見他於趙體的籠罩中，創出自己成熟的面目。

文徵明書法一向恪守法度，從小在傳統上用了很多功夫，孜孜於書藝，以勤補拙。有人嘗評其"法度有餘，神化不足"。[19] 若從書法抒發性情的角度來看，亦頗有道理，可以說是文徵明書風的短處，但從另一方面來評，也是他能保持內歛文雅的長處。

帖中記七言律詩十首，是文徵明舊遊吳郡西部湖山時作。詩平穩無奇，卻清麗恬雅，溫柔敦厚，抒情細膩，與書法的嫻雅，甚為匹配。

文氏於同時代人中享年最久，學生門人甚多，主盟明中葉書畫壇數十年，影響頗大。去世後，後繼者多囿於前輩的矩步，作家的風格比士氣的格調重，一些變得甜俗淺薄，一些片面地了解文人畫高逸的氣韻，作品流於空疏。大約至萬曆末年（1620），吳門畫派式微，繼而代之，是以董其昌為首的松江派。

1. 陸時化（1714-1779），《吳越所見書畫錄》，《文淵閣四庫全書》，卷 3。

2. 《吳越所見書畫錄》，卷 3。

3. 文徵明，《甫田集》（台北：中央圖書館，1968），卷 6。

4. 《吳越所見書畫錄》，卷 3。

5. 《甫田集》，卷 6。

6. 《甫田集》，卷 6。

7. 《吳越所見書畫錄》，卷 3。

8. 《甫田集》，卷 7。

9. 《甫田集》，卷 6。

10. 《甫田集》，卷 3。

11. Wan Xinhua, *The Wu School of Chinese Painting*, (London: Xanadu Publishing Ltd., 2018), pp.30-45.

12. 董其昌在杜瓊《南邨別墅圖冊》（藏上海博物館）跋裏，提出"吳門畫派"這概念。

13. 李維琨，〈吳門畫派的藝術特色〉，載故宮博物院編，《吳門畫派研究》，（北京：紫禁城出版社，1993），頁 104-131。

14. 文嘉（1501-1583），〈先君行略〉，《甫田集》，卷 36，附錄。

15. 文徵明，"某家世服儒，薄有蔭祚。少之時不自量度，亦嘗有志當世。"〈謝李官保書〉，《甫田集》，卷 25。

16. 徐禎卿、祝允明、唐寅、文徵明齊名，號"吳中四才子"。《明史》，卷 286《文苑》2。

17. 文徵明，"自弘治己卯抵今嘉靖壬午，凡十試有司，每試輒斥。"〈謝李官保書〉，《甫田集》，卷 25。

18. 參考 Craig Clunas, *Elegant Debts: the social art of Wen Zhengming, 1470-1559,* (London: Reaktion, 2004)。

19. 屠隆："國朝書家，當以祝希哲允明為上……文徵仲徵明以法勝，王履吉以韻勝……亞於祝者也。"《考槃餘事》，載王雲五編，《叢書集成》，（上海：商務印書館，1937），卷 1，頁 26。

5.

金陵的幻變漁村山景

魏之璜（1568-1645 後）
《千壑競秀山水圖卷》

萬曆癸卯（1603）　三十六歲
紙本設色　手卷
29 x 586.8 厘米

DRAMATIC VIEWS OF JINLING

Wei Zhihuang (1568-after 1645)
Scenery of the Jinling Region

Handscroll, ink and colour on paper

Signed Wei Zhihuang, dated *guimao* (1603),
with two seals of the artist

Frontispiece inscribed by Sun Zhan,
signed, with three seals

Colophons by Zhang Yu, Xu Bangda,
dated and signed, with five seals

29 x 586.8 cm

外籤　明魏考叔設色山水卷，神品。丙辰荷夏得於古鉅鹿郡。

引首　乾坤一幻。四遊外史孫湛。

鈐印　孫湛之印、孫□□氏、出游五岳歸臥一丘

題識　癸卯（1603）夏日，魏之璜寫。

鈐印　考叔、魏之璜印

鑑藏印　曾為潘省安所見

題跋一　白門新社有黃倪，自掩柴荊染赫蹏。元氣淋漓真力滿，怪他繆論出梁溪（謂秦祖永《桐陰論畫》）。難兄信有阿龍超，畫苑能將孝行標。何以敵之有忠蹟，松雲一幅范吳橋（明范文忠山水軸，梟道人定為世間無二，今歸敝篋）。集樓道契藏，魏孝子山水長卷，為賦二絕即煩正之。丁巳(1917)中秋長洲章鈺。

鈐印　章式之辛亥以後文字、以肌潦倒

題跋二　魏考叔之璜，清初人。此作於康熙二年癸未。考叔，上元籍，與所稱金陵八家如樊圻、鄒喆、吳宏輩，不相上下，而名出八家之後。何耶此卷丘壑繁富，筆墨亦頗清趁可喜。識者鑑之。辛巳（2001）春仲，徐邦達題時，年正九十矣。老思昏蒙，書多舛錯，閱者諒之。希甚，希甚！

鈐印　東海、孚尹

題跋者　章鈺（1864-1934），字式之，號茗簃，江蘇長洲（今蘇州）人。光緒29年（1903）進士，官至外務部主事。辛亥革命（1911）後，久寓天津，以收藏、校書為業。題跋中所稱的"梟道人"應是李葆恂（1859-1915），他亦是辛亥後，居天津，為人天文輿地，繪畫詞典無不究。

徐邦達（1911-2012），字孚尹，號李庵、心遠生，晚年號蠖叟，浙江海寧人，生於上海，中國書畫鑑定專家。曾任北京故宮博物院研究員、中央文物鑑定委員會常務理事，著《古書畫鑑定概論》，《古書畫偽訛考辨》等著作。

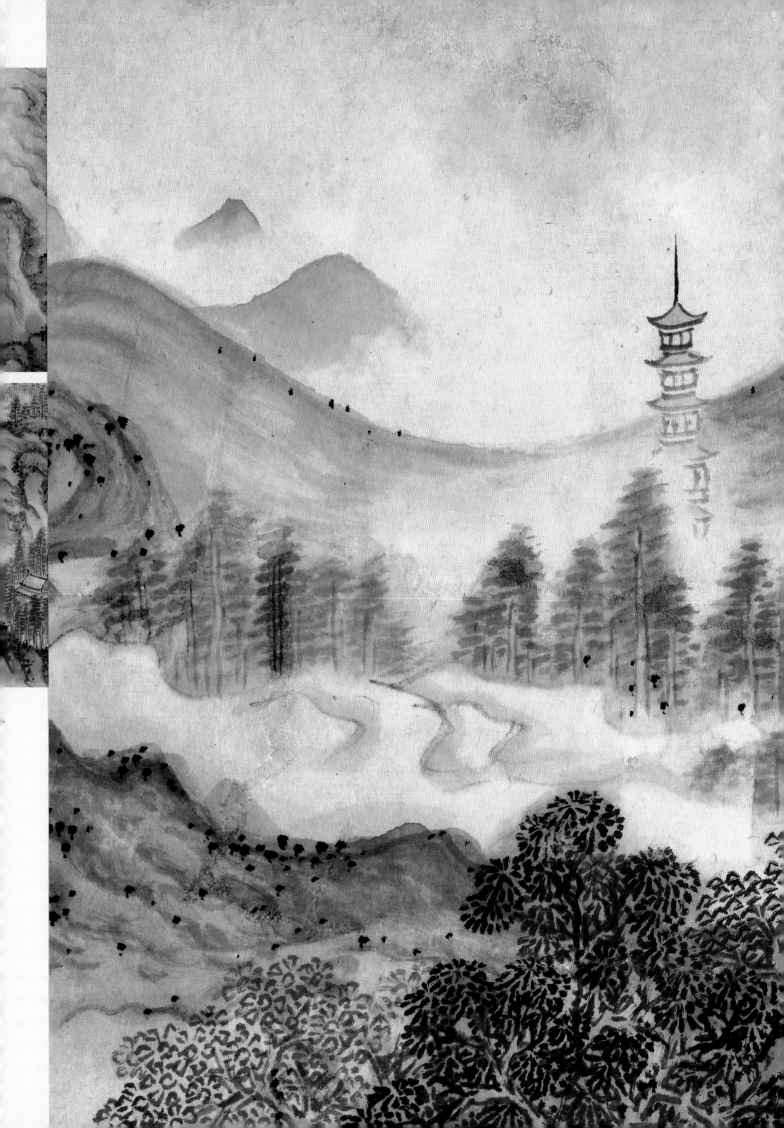

6.

董其昌綾上臨米芾

董其昌〔1555-1636〕

《臨米蔡書卷》

無紀年
綾本水墨　手卷
24 x 264.8 厘米

DONG QICHANG'S CALLIGRAPHY ON SILK

Dong Qichang (1555-1636)
Calligraphy after Mi Fu and Cai Xiang

Handscroll, ink on satin
Signed Qichang, with three seals of the artist
Frontispiece inscribed by Yu, dated and signed, with 4 artist seals
Colophons by Ziyu, with eleven collector's seals
Title slip inscribed by Wu Ziyu, with one seal

24 x 264.8 cm

外籤	董思白臨米蔡書卷。己未〔1979〕長夏裝成自題。吳子玉。
鈐印	夢簾香閣
引首	思翁墨妙。己未夏日，玉。
鈐印	吳子玉、遲園、夢簾香閣、燕歸遲館

釋文	襄啟。去德于今，蓋已涉歲。京居鮮暇，無因致書，第增馳系。州校遠來，特承手牘，兼貽楮幅，感戢之極。海瀕多暑，秋氣未清，君候動靜若何。眠食自重，以慰遐想。使還，專此為謝。不一。襄頓首。知郡中舍足下。謹空。
	鄉教之設。黨有庠，庠者養也。以主乎造士，遂有序。序者射也。以主乎選士，兼二者而有之學也。此學之名所以施於國歟。黨領五族之眾，先王之制，有州民之仁，足以相賙。有鄉民之恩，足以相往來。五常之善，於是乎備矣。自黨遂之教廢，庠序不設，約束之規疏，而朝廷樂育人才之意不復見。
	臨祭忠惠米襄陽書。其昌。
鈐印	知制誥日講官、董其昌印、玄賞齋
鑑藏印	夢簾香閣、吳子玉、灝

題跋一 癸亥（1983）夏，塞北歸來，展玩書畫。此卷在吾家不覺百年矣。玄宰筆墨清潤，空絕今古，雖其泛涉頗廣，神在二王。五月上浣，登長沙岳麓山，碑已破半。李北海雄健，骨力當過玄宰，而潤澤則玄宰無遜色也。玉叩。

鈐印 吳灝印信、子玉、癸亥

題跋二 董其昌書，狂草學懷素，行書得力于兩宋，楷學顏柳，唐之歐虞，晉之二王，無所不學，泛涉極廣。畫法元人，于黃公望、王蒙，尤多用力。晚年得北苑《瀟湘圖》卷，墨法更臻神妙。思翁書畫筆致涵蓄，運腕溫雅自然，墨法煙潤為絕調。此卷臨蔡襄、米海岳兩家書札，卷後有倪瓚跋。舊曾為安儀周物，後入清宮。今尚存台中。此卷十載滄桑，幾焚於火，幸然免于難。因重為裝背，以誌喜云。春正，希白丈、謝稚師同觀鑑定。子玉題識，時己未歲（1979），芙蓉將謝。

鈐印 吳子玉、遲園、波可盦後人

題跋三 甲子歲（1984）初夏，蔓紅樓主人歸里於香江，收董其昌楹聯七言。主人喜余是卷，余亦喜其楹聯，可張之於壁，坐臥可觀，不費卷舒之勞。主人則以為卷子可永新，不至張壁而受塵而易舊。因各得其所，欣然相易，命予寫此數字以志一段翰墨因緣云爾。遲園。

鈐印 吳灝私印、子玉

題跋者 吳子玉（1930-2017），名灝，字子玉，號遲園、遲居士、退園詞客、留髮僧。齋名有赤雲堂、怡齋、夢簾香閣等。廣東南海佛山人。先祖吳榮光為清代學者暨鑑藏家，善書法。父煥文，叔伯三世均從醫，吳子玉少年亦從父習醫。祖父富收藏，從小耳濡目染。1948年從趙少昂遊，同年考入廣東省立藝術專科學校西畫系，為學長丁衍庸器重。吳氏認識嶺南大學容庚教授，獲觀頌齋所藏古書畫千餘軸。1954年拜謝稚柳為師，致力學習歷代書畫，研究明清之董其昌、徐渭、八大山人、石濤等。書法小楷學倪瓚，善詩文，工篆刻。

明正德（1506-1521）之後，國力衰微，宮廷已無興趣和力量支持畫家創作，"吳門"接替"浙派"，"松江派"與"吳派"分庭抗禮，"文人畫"與"非文人畫"雖然對立，但又混淆不清。經濟方面，由於市場開拓，社會對書畫的需求增加，令很多從事畫藝的人濫竽充數，在晚明動盪不安的時代，迷失方向。由於朝綱不振，政治黑暗，許多文人不願走謀官的道路，"結社"的風氣卻令他們連結起來，醞釀再一次文人畫的復興。

董其昌（1555-1636），字玄宰，號思白，別號香光居士，華亭人（今上海市松江區）。松江古稱華亭，別稱雲間，隸屬松江府（今江蘇省），是明中後期興起的商業、手工業重鎮，以出產棉布、綾布馳名全國，也是歷代人文薈萃的地方。元代畫家曹知白是松江人，楊維楨在此講學，黃公望、倪瓚、王蒙等也曾都在此居住。入明後，著名書法家有沈度、沈粲、張弼等。嘉靖年間（1522-1566），松江崛起一批文人畫家，如莫是龍、顧正誼、孫克弘。鄰近蘇州的吳門畫派在萬曆元年（1573）已漸趨衰微，後學者多套用沈周、文徵明創立的模式，作一種筆墨遊戲，使部份後期的吳門文人畫淪為簡率、空洞。

董其昌1555年出生於一個平民之家，其曾祖母是高克恭的玄孫女。1589年中進士，入選翰林院庶吉士，翌年受命編修實錄史纂，1591年告歸。1593年應召進京，任展書官，參與經筵（帝王為講論經史而特設的御前講席），並受命修官史。因為在經筵的過程中能接近皇帝，這官職是非常有利於走向中央政府要位的途徑，而編修官史有審判歷史的能力，篡改史料，影響民意，故董其昌有"太史氏"一印。[1]1598年董氏任太子朱常洛講官，故有"知制誥日講官"一印。正當仕途蒸蒸日上，董其昌卻在1599年忽被派外省任職。他拒遷稱病歸隱。

1604 年出任湖廣提學副使，1606 年便告退。隨後 17 年間居鄉里。1622 年，被明熹宗再召到北京，授太常寺少卿，後被派到南京，於 1624 年董氏撰成三百卷本《萬曆事實纂要》，編成《神廟留中奏疏滙要》四十卷，是董其昌引以為傲的政績之一，有"纂修兩朝實錄"一印。1625 年榮拜南京禮部尚書，有"宗伯學士"一印，次年又告歸還鄉。1631 年，77 歲的董其昌被封禮部尚書兼翰林院學士掌詹事府，這是最後一個也是最高的官銜，為十八官階中居第二。1634 年當他告退時，思宗授他為太子太保，回鄉兩年後便過世，諡文敏。趙孟頫亦是諡文敏。董其昌一生以元朝趙孟頫為目標，不停和他比較，最終也能像趙孟頫，成為當朝文人藝術家兼官員最成功、最高聲譽的一位。

董其昌在宦海沉浮 46 年，實質做官只有 15 年，侍奉過三位皇帝，仕途曲折，退隱的時間比出仕的時間多得多。在晚明官場派系林立，朝廷黨爭酷烈的環境裏，他避重就輕地生存，左右逢源，一時出仕，一時退隱，避開嚴重的政治災難。東林黨友人遭殃的時候，董氏利用他書畫的能力，竭力和魏忠賢的同黨交好，不但沒有被黜免職，還獲得更高的官職。[2] 而待在家鄉的董其昌，是一個有權有勢的鄉紳、地主，他的行為、思想、人格有著多重性，充滿矛盾，在歷代的評論中受到不同的褒貶。

董其昌從小就非常努力於學習書畫，前輩看見他的天份和熱誠都樂於提攜。二十多歲時認識著名嘉興收藏家項元汴（1525-1590，字子京，號墨林），得以觀賞其"天籟閣"唐、宋、元書畫，包括趙孟頫的《鵲華秋色圖卷》（後歸董其昌收藏）。項還借懷素的《自敘帖》給董其昌臨摹。董氏又得到華亭前輩畫家顧正誼引導，欣賞黃公望

甲子歲初夏　蔓紅棟主人婦里推舊　江邨董其昌撰聯　七言主人喜金壺蕃余亦喜其撫聯可張之撫壺坐　臥可觀不費量舒之勞主人列以舊卷可亦新不盈張座而受蕃而易命予賓函舊圃秀為其所欣然相易　留字以志一段翰墨因緣云尔　壺園

時己未歲芙蓉盼謝

的作品；年青的董其昌曾入讀華亭莫如忠（1509-1589）開辦的館學，深受莫氏對王羲之的推崇所影響。[3] 其後董其昌從翰林院館師韓世能（1528-1598）處得以細觀隋朝展子虔之《游春圖》、王羲之的《孝女曹娥碑》，還有機會臨摹王獻之的《洛神十三行》。韓世能在 1591 年請董其昌為西晉陸機之《平復帖》寫簽，足以顯示董氏在 37 歲時已是一位出色的書法家。1596 年董其昌設法買得黃公望的《富春山居圖》，翌年獲得董源的《瀟湘圖》。這些只是他收藏的一小部分。

在歸隱的年月裏，董氏有充份時間從事藝術活動和書畫的創作。中央官職的榮譽和書家、畫家、鑑賞家的聲譽，幫助他結識無數政界朋友、在野的學者、商人等。通過他們，董其昌所觀賞到的書畫名蹟，比同時代任何人多。這對他自己艱苦心路歷程的創作，有著莫大的幫助。加上很多收藏家懇請董氏為他們的藏品題跋。在董其昌纍纍的題款和題跋中，我們知悉他臨學的體會和創作的過程。然而有些鑑定性的題跋，並不一定正確。[4] 對後世影響最大的是他從梳理這些名畫的過程中，理出的一套審美觀念、藝術理論，即所謂"南北宗"論。[5]

癸亥初夏塞北歸來展玩書畫此卷在吾家

不覺百年吳興筆華墨清潤出絕今古雖其�

涉頗廣神在二王五月工澆登長沙岳麓山碑已殿年

書北海雄健骨氣過言宰而潤澤則言宰容避色世夢

董其昌之狂子學懷素行之以力于有宋楷學顏柳

唐之歐虞皆三王無所不學沉浸極廣畫法元人于

黃公望王蒙尤多用力晚年傳北苑瀟湘圖卷墨

法更臻神妙思翁之畫亭致迥運睿溫雅自然

墨法煙潤為絕調此卷臨蔡襄米海岳諸家之札卷

后有沈瓚跋書苴為安儀周物后入清宮今尚存吾中

此卷十載會桑姿健谷火筆墨兌亦..

明末朝廷黨爭激烈，政局變幻無常，文人對政治無奈又不安，再不以畫為"成教化，助人倫"，而是用來遣興，將內心的感受寄情於畫。董其昌云："寄樂于畫，自黃公望始開此門庭耳。"⁶可以説作畫是一種出世的逃避，而明中葉興起的南禪佛學正是提倡參禪出世的哲學理念。這正正和明代大儒王陽明（1472-1529）"心學"的"心即是理"、"我心即佛"非常合拍。用在藝術方面就是指畫家的理念、意欲、情感由"心"主宰。為表達心中的情懷和意境，董其昌主張用參禪的方法，"悟"出某些景象出來。這些景象可以是來自畫家心中的幻想，或他心儀的某些古畫，再由他用自己的筆墨方法繪畫出來（即所謂"仿"），與大自然實沒多大關係。董其昌這樣説："以境之奇怪論，則畫不如山水，以筆墨之精妙論，則山水決不如畫。"故禪學的"空明清徹"多少符合董其昌畫裏倡導的"恬靜疏曠"。

董其昌為了確保畫家們所"仿"的對象是合乎他認為是正確的藝術標準，即文人畫的路向，他便借用禪學南北宗派的比喻，套用在山水畫，劃分畫家為南北兩派系。"禪家有南北二宗，唐時始分……畫之南北二宗，亦唐

時分也……北宗則李思訓父子着色山水，流傳而為宋之趙幹、趙伯駒、（趙）伯驌，以至馬（遠）、夏（圭）輩；南宗則王摩詰（維）始用渲淡，一變鉤斫之法，其傳為張璪、荊（浩）、關（仝）、董（源）、巨（然）、郭忠恕、米家父子（芾、友仁）、以至元之四大家（黃公望、吳鎮、倪瓚、王蒙）……"。[7] 此説與山水畫家師承演變的史實不盡符合，且有崇"南"貶"北"之意，即推崇文人畫，鄙薄畫師畫。董其昌作出這畫論的出發點是基於文人畫和非文人畫的對立，目的是弘揚文人畫傳統，純化標準，確立主宰地位。經董氏的推動，"南北宗"論備受明末清初畫壇群起附和，形成以"南宗"為"正統"的理論。

在政壇深思熟慮，常常顧全自己利益的董其昌，以禪喻畫，在藝術創作中展現他性格不同的一面：他逃於禪，寄於書畫。董其昌認為從超越客觀，解放自我，不拘形似，至眼空一切，才能大徹大悟。畫是興到而為，用來抒寫自我性靈。董其昌先從傳統，後反傳統，實是書畫實踐和理論的一位重要改革者。"初以古人為師，後以天地為師"，再昇華為"師心不師古"，以禪滲透畫論和畫跡。參禪意味濃厚的"南宗畫"，深深影響清初四僧的書畫。

明代書法是繼宋、元帖學書法的另一新階段，而董其昌是深研歷代書法最廣博的一位明末帖學書法家。流傳之書跡以楷、行、草三體為主。《戲鴻堂法書》是他在 1603 年輯刻他所收藏的前人書法。董氏天才俊逸，很有抱負，悟性高，競爭性強，一生非常用功，幾乎每天都習書。董氏書法很早已有自己大概的面目。他在臨學其它書帖時一般會保留某些習慣，如喜歡用側筆、結字的習慣是左邊的部首比右邊低及喜用熟紙來顯示出他的筆劃之間的牽絲引帶。他強調臨古帖時整體觀照，以意背臨，領悟和攝取古帖內在的神韻，汲古意為己意，化古法為己法。董云："臨古人如驟遇異人，不必相其耳目手足頭面，而當觀舉止笑語精神流露處。"[8] 對他來言，師古人是從這幾方面著手：章法布白、結字、用筆、用墨、意和筆的離合、風格。

董其昌書學俱集古人之大成。據他自述："吾學書在十七歲時，先是吾家仲子伯長與余同試于郡，郡守江西袁洪溪以余書拙置第二，自是始發憤臨池矣。初師顏平原《多寶塔》，又改學虞永興，以為唐書不如晉魏，遂仿《黃庭經》及鍾元常《宣示表》、《力名表》、《還示帖》、《丙舍帖》凡三年，自謂逼古，不復以文徵仲、祝希哲置之眼角。乃于書家之神理實未有入處，徒守格轍耳。比游嘉興，得盡睹項子京家藏真跡，又見右軍《官奴帖》于金陵，方悟從前妄自標評……余亦願焚筆研矣，然自此漸有小得，今將二十七年，猶作隨波逐浪書家。翰墨小道，其難如是，況學道乎。"[9] 十七歲時考試因書拙而排名第二，從此發奮圖強。自十七歲師顏真卿，然後學虞世南，又覺得唐書不如魏晉，轉師王羲之的《黃庭經》及鍾繇《宣示表》、《力名表》等帖。二十七歲時他已對文徵明、祝允明不復"置之眼角"。以他當時的資歷，這樣説未免過於自負，但如上文指出，韓世能在 1591 年請 37 歲的董其昌為西晉陸機之《平復帖》寫簽，可知董其昌少負重名。

1606 年董其昌辭任回鄉後，至 1622 年賦閒在家，期間又坐船在江南書畫收藏家及好友之間悠然往來，書畫藝術得以突飛猛進。在求變的過程裏，他參悟智永、歐陽詢、褚遂良、張旭、李邕、徐浩、懷素、柳公權、楊凝式、米芾、蘇軾、蔡襄等。"以有意成風，以無意取態"，不重摹，不追形，而是攫取適合自己的思想意識和藝術修養為目的，求"士氣"，入禪理，尚韻尚意，行神於虛，以神韻勝，自云屬"率意之書"。晚年的董氏力求將熟練的書法，寫得平淡生秀，由"熟"演變為"生"。董其昌書法的空疏、閒逸超拔的禪境界，最難模倣。正如他説："大雅平淡，關乎神明。非名心薄而世味淺者，終莫能近焉，談何容易？"

至於董臨學的追索和體會，從他這樣説可見一斑："東坡先生書，世謂其學徐浩，以余觀之，乃出于工僧虔耳，但坡公用其結體，而中有偃筆，又雜以顏常山法，故世人不知其所自來，即米顛書自率更得之，晚年一變，有冰寒于水之奇，書家未有學古而不變者也。"以他這樣的體悟和分析，自然能加深對古人墨跡的認識，書風亦隨之變化，形成不同時期的作品各有不同的風貌和特點。故董書可以説是既有深醇古人的神韻，又能表現鮮明的時代特徵。

現藏董其昌《臨米蔡書卷》，綾本，未署年。綾本在董氏書法作品中比較少見。從他的鈐印"知制誥日講官"推是大概書於天啟二年（1622），為董其昌68歲之前的作品。董氏1622年應召入宮，擢任太常寺卿兼侍讀學士，往後幾乎沒有再使用此印。[10] 此作是臨宋蔡襄和米芾的尺牘。《畫禪室隨筆》裏董氏有此記載："臨四家尺牘：余嘗臨米襄陽書，于蔡忠惠、黃山谷、趙文敏非所好也，今日展法帖，各臨尺牘一篇，頗亦相似，又及蘇文忠，亦余所習也……"[11] 據吳子玉題跋，"此卷蔡襄米海岳兩家書札，卷後有倪瓚跋。舊曾為安儀周物，後入清宮。今尚存台中。"蔡襄的尺牘全篇記載在《故宮博物院藏文物珍品全集，19》，《宋代書法》，[12]如果《臨米蔡書卷》這兩篇信札是董其昌所記載的"四家尺牘"其中兩篇，黃庭堅和蘇軾的書卷、聯同款識和題跋都是被割去。

董氏行書開始學唐顏真卿、虞世南、褚遂良、轉師晉二王、五代楊凝式、再入宋米芾書。晚年再反復臨顏書，以顏真卿《爭坐位帖》求蘇、米。這《臨米蔡書卷》正是從唐人書法，寫出蔡襄、米芾筆意。

《臨米蔡書卷》算不上是臨書，只能算是抄文。用筆凝重有力，力度內蘊，如綿裏藏針，採用褚遂良的內擫手法，構形結體內聚外張（見"教"字，米書第一行），出鋒側勢為主，欹筆偶生，中鋒亦見穿插其間，自然有變而不失平正。點畫間筋骨勁健，動勁互寓，以方正為體，以圓奇為用，可謂"骨方而肉圓"，虛實相生，尖勁坦率，收筆處揚出則回，逆反痕跡俱在。臨寫蔡襄書的下半開始，尤覺其節奏。光潤漆黑的墨色，寫在古舊的綾上更顯清潤遒麗。此卷用墨比董書的一般厚重，但不覺穠肥，潤中見蒼勁，像董所說："以勁利取勢，以虛和取韻"，柔中寓剛而不以力顯。佈白字距偶有疏略，行氣貫通。

《臨米蔡書卷》胎出顏真卿，體勢壯重篤實（見"國"字，米書第九行），舒緩而略帶牽引（見"此為謝，不一"，蔡書後二行）。在章法上則參用楊凝式蕭散之法，字字獨立而以勢態相應，並且擴大行距，增強疏朗之感。董氏學米的峻爽瀟灑，在臨寫書中採用米芾常用的筆法寫"辶"，（見"造"字，"遂"字，"選"字，米書3，4，6行）。此卷用筆嫻熟，以氣勢墨韻取勝。董其昌把二王的俊秀流便，唐人的端莊嚴謹，宋人的灑脫勁挺揉合於一體，形成自己獨特的風格，達到學古為己用的目的。

董其昌在中國書畫史上的影響是不容置疑的。在繪畫方面，他影響清初四僧、四王之輩、及無數後來走上文人畫派路向的畫家。但由於董氏過份宣揚元四家，中國畫往後的三百餘年，走上一條狹窄的道路。很多所謂文人畫家，缺乏筆墨的功力，未有足夠內涵和文藝修養，將文人畫發展到乏味、散漫的地步。書法方面，董以古淡、散逸、蒼清的書風，在中國書法史上確立了自己的地位，風靡一世，對明清書法影響甚廣。這與清聖祖康熙、高宗乾隆的推崇分不開，所謂"上有所好，下必甚焉"。但形式上不加節制的求虛傾向，損害了內涵的豐富性，導致內在精神貧乏空散，變得微弱。這一類型的書法，到了清末受到康有為等人的抨擊和推翻。

1. 何惠鑑、何曉嘉，〈董其昌對歷史和藝術的超越〉，《董其昌研究文集》（上海：上海書畫出版社，1998），頁259-261。

2. Celia Carrington Riely, "Tung Chi-chang's Life", *The Century of Tung Chi-chang 1555-1636*, (Kansas: The Nelson-Atkins Museum of Art, 1992), pp. 419-428.

3. 董其昌，〈評書法〉，《畫禪室隨筆》，卷1，載盧輔聖編，《中國書畫全書》，冊3，頁1002。

4. 王連起，〈從董其昌的題跋看他的書畫鑑定〉，澳門藝術博物館編，《南宗北斗，董其昌書畫學術研討會論文集》（北京：故宮出版社，2015），頁312-323。

5. 有說"南北宗"論是莫是龍（1537-1587）先提出。經多方面的考究，此論應是源自董其昌。佪慶，〈論董其昌的"南北分宗"說〉，《董其昌研究文集》，頁101-117。

6. 董其昌，〈畫源〉，《畫禪室隨筆》，卷2，載《中國書畫全書》，冊3，頁1018。

7. 董其昌，〈畫訣〉，《畫禪室隨筆》，卷2，載《中國書畫全書》，冊3，頁1016。

8. 董其昌，〈評書法〉，《畫禪室隨筆》，卷1，《中國書畫全書》，冊3，頁1002。

9. 董其昌，〈評書法〉，《畫禪室隨筆》，《中國書畫全書》，冊3，頁1001。

10. 黃惇，《中國書法全集·董其昌卷》，（北京：榮寶齋，1992），頁274。

11. 董其昌，〈跋自書〉，《畫禪室隨筆》，卷1，《中國書畫全書》，冊3，頁1005。

12. 王連起編，《宋代書法》，《故宮博物院藏文物珍品全集，19》，（香港：商務印書館（香港）有限公司，2001），頁30。

晚明蘇州江村的一個私人園林及其家族的紀載

陳煥（？-1620）

《江村墅圖卷》

萬曆庚申（1620）

紙本設色　手卷

32 x 141 厘米

HONOURING FAMILY AND FRIENDS – A PRIVATE GARDEN IN LATE MING SUZHOU

Chen Huan (? - 1620)

A Reclusive Garden Home

Handscroll, ink and colour on paper

Inscribed and signed Chen Huan, dated *gengshen* (1620), with two seals of the artist

Frontispiece inscribed by Gui Zhuang, dated and signed, with two seals

Colophons by Jin Jihua, Chen Yuankui, Chen Yuanjin, Pan Feisheng et al, with thirty-seven seals and fifteen collectors' seals

32 x 141 cm

Literature: refer to Chinese text

引首　江邨墅。吾友王偉長以金季化先生江村墅圖索題，且曰先生有用世之具，而不願為小草，竟以江村墅老，蓋隱君子也。余高先生之行，因不辭而為大書三字于卷首。時重光大荒落 (1641)，嘉平月，吳下歸莊。

鈐印　歸莊之印、字玄恭

題識　庚申仲秋寫季化兄園居圖。陳煥。

鈐印　陳煥私印、堯峰山人

題跋一　（金季化 [1621]）

鼓腹太平時，自嫌生世遲。鞅掌干戈道，卻嫌生世早。遲早兩失之，不覺髩成絲。堯峰知我意，畫我江村裡。閒窗惟飲酒，喚歌雙拍手。雁足留泥灣，去影曾何定。君今忽故人，萬事浮雲等。滄桑已三更，鼾夢應須醒。

予與堯峰游，三十年矣，中間浪跡江湖，悵聞問契潤。近寓居江村，數承惠顧，且作江村園居圖見贈，時萬曆庚申仲秋也。既而泰昌改元，堯峰忽化去，今又天啟辛酉，不半載而變幻如此，良可慨歎，因題數語，以識滄桑之感。捨最子，金因。

鈐印　金因之印、捨最、江村墅

題跋二　（金季化 [1622]）

予既題堯峰所贈江村別墅圖，而堯峰之兩郎君，伯欽、仲笏，又為詳論通家誼好，詞藻華俊，誠翩翩千里駒，堯峰雖死猶生也。自顧衰病潦倒，向來癡念都已銷盡，日惟種植灌溉，僕僕焉老農夫耳。堯峰死矣，尚誰知之，恐後之人不能通知予兩人之意，故復識此，時天啟壬戌燈夕也。

鈐印　季化父、水觀

題跋三　（王棨）

江村別墅圖贊。江村之中，有隱君子，嘯歌於光風白月之間。閒庭相對，墙頭有山。蓮田田而水環環。覽今古榮落，而不必同志士之苦顏。憂喜自如，而亦嘗指點人世之痛癢。乃世方擾擾，波濤空潤，方隱几而狎煙鬟。蓋江村三十餘年，朝暮四時之變，有如斯者，而何妨十畝之閒閒。江村之中，朝耶市耶，江村之樂，人耶天耶，問之江流，有聲潺潺。彼所號為豪傑之士者，亦叵㬥而不可攀矣，而況蟲蟲之冥頑。內姪孫王棨敬題。

鈐印　偉長、王棨之印

題跋四 （陳元揆〔1621〕）

噫！先君往矣而手澤猶生也。嘗憶舊歲，先君携不肖往叩先生園居，先生為具樽酒，具談三十年事，不肖始憬然曰，是有道先生也，而即予舞象時所心識，金四叔也耶！曷為乎久疏聞問也，蓋先君筆耕一世，身不越半晦宮耳。先生則邀遊齊魯燕薊間幾三十載，而遙徧閱世路之升沉，亦幾變桑田滄海矣。乃拂袖歸來卜居別業，抱膝而修有道之貌，窟諷而咏先王之風，尚友古人，嘯傲今世，此則園居之樂也。而獨于予先君稱忘年交，至忘歸，譚忘倦，飲忘醉，兩心映對，真足千古。先君于是心醉園居之景，而儀圖之，圖成，而命不肖曰，嘻！吾亦將結此居以終焉，已矣居無何，而溘然也，痛哉！今且轉盼，而朞月也。先生來奠，因出卷示不肖，手腕如昨，筆端奕奕，猶有生氣。不肖已展卷嗚咽，烏能贊一辭哉？但展玩斯圖。而所謂園居，維何曰江村別墅也？居士維何？曰：有道先生金季化也。而回思當年，晤對一室，談心論舊者維何？則不肖有掩卷長號，撫膺欲絕而已矣，烏能贊一辭哉！天啓元年辛酉臘月望，不肖男元揆稽顙謹識。

題跋五 （陳元揆〔1621〕）

嘗憶萬曆庚申秋仲，先君携家孟飲季化金先生園居，歸而儀圖其景，迨月餘圖成，題曰江村別墅，而欲商序於先生，維時先君以不肖輩試事中阻，未及序，而僅以圖報先生，蓋欲俟異日云。夫何未及月餘而泰昌改元，不一月而今上又改元，閱月之間，凡三易主，先君方憬然有殤彭之感，而執意泰山之

積且旋踵也。光陰幾何，生死殊狀，可勝痛哉！今辛酉臘月二日，蒙先生奠，薄敘於家孟之拂雲軒，抵掌世事，徘徊今昔。因出先君所圖《江村別墅》，索記于不孝輩，藉以誌三十年通家之好。不孝輩父書徒讀，又何能記，且先生已唱，更何用續貂也，因援筆以謝家孟。家孟曰："嘻！先君之筆，何敢贅也？先生之命，不可拂也。"因書數言於家孟之後，天啓元年臘月望，不肖仲男元揆稽顙百拜謹識。

鈐印　陳元揆印、仲芴父

題跋六 （王懋道〔1641〕）

金季化園居圖跋。季化予中表兄也，長予一齡，挽角同游，至今白首，垂六十年如一日。然季化夙抱當世志，縱遊燕齊遼薊之徼，窮覽形勝，網羅見聞，收天地四方之故於方寸，若家乘可一二數。而予矻矻窮年，終老屋下，曾不聞戶外事，其耳目短長，胸懷闊狹，相懸蓋倍萬也。乃不予鄙，輒相與結物外交，豈所稱金蘭臭味，不必語默出處之同乎？憶昔予與雲蟠三哥讀書玄墓，季化携尊載月，從虎山直抵湖濱，以炮聲先達山中，亦以炮聲應之，少選則提囊擔甕軒軒至矣，而月明如畫，不秉燭而夜游，與山僧笑傲長松巨石之下，一時勝致，真可樂也！既而雲蟠舉南宮，季化游北闕，而予辱泥塗。蹤跡稍潤，又既而雲蟠老長沙，季化歸故里，於是卜築於江村之址，規園數畝，列亭池籬徑，其閒植桃柳桑榆梅竹，映帶左右，而遠山疊翠，平野搖青，白雲在天，明月在地，坐此恍不知為人間世也。季化當年風雲

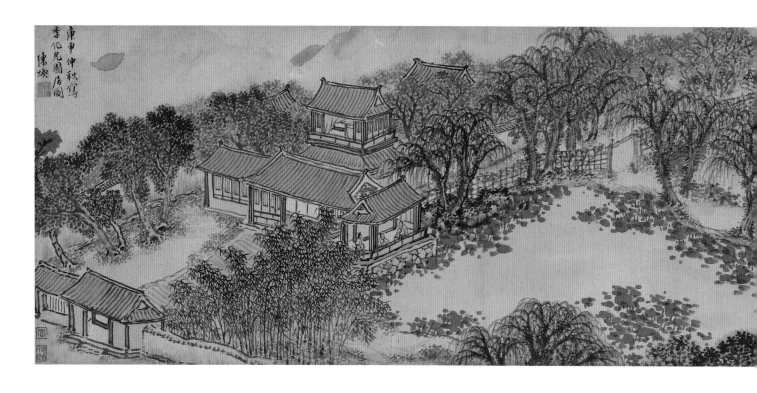

庚申仲秋寫
季化兄園居圖
陳煥

壯氣，一掃為壑丘閒情矣。季化其猶龍乎，
屈伸巨細，惟其所為耳，孰得而覊縱之哉？
觀其意多不可一世，而獨不忘予，時招至相
對，竟日不厭，或信宿低留不忍捨，各吐胸
懷，縱談今古，大抵商確本分，事多旁人所
不解。話餘出堯峰陳先生所贈《江村別墅
圖》示予，展卷驚眸，烟霞滿紙，圖窮而珠
璣錯落，則堯峰二難之善述與季化之自題，
與偉長王考廉之贊誦也。季化曰：「子謂江
村足盡季化乎，畫圖足盡江村乎，而寂寂數
行足盡畫圖乎！子為我更題數語。」予曰：
「有季化而江村贅矣，有江村而畫圖贅矣，
有畫圖而數行更贅矣，予又何言？」雖然，
天下莫非贅也，贅之又贅，亦何不可，乃為
題十五韻於卷末。

人世升沉俱寄跡，古來興廢幾浮漚。仲尼畢
竟從曾點，堯舜何曾屈許由。至樂眼前皆
可得，真閒隨在不須偷。行雲出岫從舒卷，
逝水逢源任去留。日月夾扶緣有是，烟霞終
老豈無謀。江村野叟開青眼，塞上征人笑
白頭。誰識多年尊酒意，好將一幅畫圖收。
壺中歲月長耶短，醉裏乾坤大也否。入眼
野池能幾畝，滿前明月自千秋。長帆咫尺窺
龍洞，短棹須臾到虎丘。牆外青山朝靄合，
池邊線柳暮烟浮。萋萋草色留春住，馥馥荷
香滯客游。獨寐久空周夢想，高談不數晉風

流。知予每共連宵話，望爾還同百尺樓。寡
和祇緣歌調別，相看一似泛虛舟。崇禎辛巳
季秋，表弟王懋道謹跋。

鈐印　　懋道、弘之、道孫、陽湖草堂

題跋七　（蔡方炳〔1654〕）

金季化先生以經文緯武之才，壯遊四方，知
天下事不可為，退隱江村，而堯峰陳公圖其
園居，以垂不朽。越歲之甲午，令子賜卣出
圖展觀，愴焉增慨，猶憶先生與先忠襄交誼
最深，時時以世事可危勸之歸老，而先忠襄
方以天下為己任，每迂其說。今出者處者，
各成千古。余既服先生之知機高蹈，而尤痛
先忠襄之身殉封疆，不得與先生偕樂於泉石
間也，漫賦俚語以誌感云。

青風江上有精廬，共識幽人舊隱居。未亂已
知投老計，就閒猶買讀殘書。春巖柳帶前堤
綠，秋國芙雲墅岸疏。撫卷祇應重嘆息，高
風千古慰樵漁。吳苑，蔡方炳。

鈐印　　蔡方炳印、几霞氏

題跋八　（金俁〔1680〕）

江村老翁煙霞宿，紫門日夜清江曲。門前萬
山時一雲，窓下梧桐楊柳綠。當年賓從馬如
龍，陽春意氣回嚴冬。園林池館散花竹，仙
禽兩兩巢高松。老翁讀書何足道，匹馬彎弓

身手好。萬里關山孤月輪，二更雞唱行人早。回首桑榆絕四鄰，喧闐門巷難重陳。香狼炙手手不熱，有子山邊學負薪。康熙庚申夏，六月既望，男奐百拜題。

鈐印　兼印、南長、春園、江村別墅

題跋九　（周公軾）

別墅江村裏，高懷天壤間。功名一杯酒，世事萬重山。小草憂惟是，峩冠掛等閒。三編猶未絕，雙鬢已曾斑。竹樹風前翠，荷花雨後殷。輞川圖妙手，髣髴夢遊還。

軾生也晚，日從事帖括之業，不聞大人先生之高論，未免局促為轅下駒。幸隨內父鼎尚顧公謁季化先生於江村別墅，獲聆金玉之音，軾惘然自失者久之，自是輒從請正。閱歲餘，內父辭世。先生以石交故，以令子利俟為內父之子壻，由是軾與利俟有襟誼焉。甲申之變，先生化去，嗚呼傷哉。先是先生任塞上者數年，神宗知其能，召赴闕下，侍殿前十餘年，迨先生歸故里，閉門讀《易》，已知天下事不可為矣。軾嘗誦晉大將軍王羲之《與吏部謝萬書》，可以知先生進退之舉，高尚之志，古今人實有同心也。周公軾頓首題。

鈐印　周公軾印

題跋十　（金穎［1009］）

莫旋時世返田園，結宇當山向水村。夜半鼓聲漁父市，滿庭花影翟公門。昔年對御聞天語，今日看雲荷聖恩。大隱不難仍小隱，幽居堪與畫圖存。康熙己酉清和，男穎百拜題。

鈐印　金剡之印、一字利俟

題跋十一　（金炳述［1684］）

尚有丹青在，長存別墅名。地當楓水曲，家占鳳皇城。山木門前畫，園林屋外青。南陽琴匣啓，北海酒盃傾。澹泊雖安命，桑麻亦治生。有懷吾祖父，真不羨公卿。康熙甲子孟秋，炳述孫百拜題。

鈐印　一字如山、金炳述印、右承

題跋十二　（周茂蘭）

季化道兄與先舅氏稱莫逆，余得交焉，滄桑陵谷遂成今古。一日賢孫持畫冊見示，展玩良久，不勝故人之思，詩以紀之。

披圖追憶當年事，聚首空庭嘯月前。慷慨悲歌匣裏劍，高懷豪飲杖頭錢。楓江涵谷流風遠，樹墅樓臺藉畫傳。壯志未行時過泰，墻東池畔學栽蓮。芸齋周茂蘭藳。

鈐印　茂蘭私印、子佩氏、世綸堂

題跋十三　（朱清華［1685］）

此陳君堯峰為余外大父所作《江村墅圖》也。筆墨疏秀，布置歷落，披之如身遊其中。讀外大父自題及諸君子所題贈，辭意綢繆，具見古人交道，余小子不禁低回三復，不能釋手。甲乙之際，兵燹紛熾，此卷曾留不肖笥中，已而歸之茂弘舅氏，閱四十年，今為右承表弟之所弆藏。先世手澤，當奉之不啻如拱璧焉。右承索余題，謹識數語。右承，余三渭陽利矣公之長君。三渭陽與余同乙丑，有忘份莫逆之雅，年甫四旬而去世，屈指已二十一載矣。嗟嗟！右承早失怙恃，能自成立，將來光先德而裕後業者，其在右承乎。記稱燕雀過其故巢，必有啁啾之頃，讀《圬者傳》愀然嘆息，況仁人君子於其先世遊息之地乎。存此卷如存先業，右承其什襲之。乙丑十一月，望前一日，甥清華頓首謹跋。

鈐印　朱清華印

題跋十四　（周在延［1714］）

山水清幽獨會心，移來平野樹成林。奇峯盡向高樓擁，妙句惟同隱士吟。二頃膏腴窓外近，千秋事業靜中尋。文孫苦以文為志（在人兄），方識先生世德深。甲午清和，坐季翁老先生江村閣，賦一律奉贈令曾孫在老道翁，即書於圖之末，以志景仰之意。瑯琊山人周在延題。

鈐印　周在延印、龍客、雪舫

題跋十五　（陳于王［1714］）

小樓烟色晚蒼蒼，坐對峯嵐引興長。山雨來時沾筆潤，稻花開日捲簾香。田園兄弟堪同樂，霄漢駕鴻待共翔。令祖文名傳海內，天教福澤德門昌。甲午清和，同人集江村閣，謹題為在老年道兄正。紅鶴山樵陳于王藁。

鈐印　紅鶴山樵、陳于王、西峰

題跋十六　（潘飛聲［1909］）

緬懷金季化，大隱卧江邨。畫卷高連屋，荷花香到門。故人擅圖畫，題詠及兒孫。吾亦動歸興，秋風憶舊園。己酉八月，留滯滬瀆，為秋枚先生題。潘飛聲寫于剪淞閣。

鈐印　老蘭、天外薈州

題跋十七　（劉詵春［1909］）

青山圍屋水當門，庾信平生有小園。塞外歸來陵谷變，秋風吹淚此荒村。己酉八月于役海上，秋枚道兄命題。龍慧劉詵春。

鑑藏印　陳季子驥德平生真賞、蘦衢、良齋審定、陳驥德印、良齊珍藏、鷦、雞鳴風雨樓藏書畫印、風雨樓、實、風雨樓、程伯奮珍藏印、可菴珍祕、雙宋樓、程伯奮圖書記、可菴珍祕

著錄　程伯奮，《萱暉堂書畫錄》，書冊，頁107-113。香港：萱暉堂出版，1972。

Kotewall, Pikyee, "A Late Ming Rendering of a Reclusive Garden Home", *Besides*, (Hong Kong), 2001, vol. 3, pp.171-179.

書引首者　歸莊（1613-1673），字玄恭，號恆軒，江蘇崑山人。歸昌世子，明諸生。工文辭、書畫，墨竹出眾。善行草書，尤精大書。時談忠義者以莊為歸，目為高潔之士。歸莊於辛巳（1641）受其友王棨之託，書《江村墅圖卷》引首。

題跋者
- 金季化，兩度題跋，署辛酉（1621）及壬戌（1622），內容緬懷與堯峰（陳煥）三十年友情，敘述金家與陳家之間的深交，更感嘆失去這位意氣相投的朋友。
- 王棨，字偉長，金季化內姪孫。
- 陳煥兩位兒子，陳元揆、陳元摺，署辛酉（1621）。
- 王懋道，金季化堂表弟。述表兄弟之間從小金堅蘭香，情投意合，而《江村圖》是代表金季化。署辛巳（1641）。
- 蔡方炳，字九霞，號息關，崑山人。長洲諸生，著《願學齋集》。其父懋德，字維立，是金季化深交。在甲申年（1644）巡撫山西，流賊陷平陽，自縊死，諡忠襄。跋中蔡方炳慨嘆父親的命運與金季化之異。題在甲午（1654）。
- 金奐，金季化子。署康熙庚申（1680）。
- 周公軾，曾跟隨其岳父往江村別墅探望金季化，而金季化之子金穎與周公軾是襟兄弟。跋中周公軾指出金季化是在甲申之變（1644）去世。

- 金穎，字利俟，金季化子。
- 金炳述，金季化孫。懷念江村墅，文字間流露園居可能已不在。署甲子（1684）。
- 周茂蘭，周順昌子，字子佩，號芸齋。崇禎初，刺血上疏，請殺倪文煥等，私諡端孝先生。
- 朱清華，金季化外孫。甲申之變時，《江村墅圖卷》曾被他保管，故深深明白此卷對家族的意義。朱氏與其舅父金利俟有忘份莫逆之交，此卷後歸利俟之子金炳述。金炳述早失父母，朱清華寄望他將來光先德而裕後業，存此卷如存先業。署乙丑（1685）。
- 周在延，周亮工幼子，字龍客。工詩文。他是應金季化之曾孫在人作此跋。署甲午（1714）。
- 陳于王，字健夫，宛平人。好詩文，著《西峰草堂雜詩》。陳此跋也是寫給金季化曾孫在人。

- 潘飛聲（1858-1934），字蘭史，號劍士。廣東番禺人，近代著名詩人，書畫家，南社成員。這圖卷引發起潘氏憶舊園，回故鄉之興。此跋是他應收藏《江村墅圖卷》的鄧實所寫。署己酉（1909）。
- 劉詒春，他也是受鄧實之託而題此詩。署己酉（1909）。

鑑藏者
- 陳驥德（活躍於咸豐至同治年間，1851-1874），字千里，號良齋。
- 鄧實（1877-1951），字秋枚，別署風雨樓主。1905年發起成立國學保存會，刊行《國粹學報》。
- 程伯奮（1911-2002），原名琦，字伯奮，別號可菴，齋號雙宋樓、萱暉堂，著有《萱暉堂書畫錄》。

陳煥，字子文，號堯峰，吳縣人，（？-1620），明季吳中畫家，於萬曆庚申（1620）為好友金季化寫了此卷《江村墅圖卷》，描繪金氏的園居，相贈之。在金季化的跋文中，知悉陳煥同年去世。這是確定陳煥卒於 1620 的重要依據。

金季化（？-1644），名因，號捨最子，江村墅主人。具文武才華，歷官齊、魯、燕、薊。晚年歸隱江村墅。

卷後有十六家題跋，其中十四家是園林主人金季化及其親友，多是居住吳中的隱逸凤儒，跋中記載年份是由 1621 至 1714。隨後記載的收藏家是陳驤德（清咸豐至同治年間，1851-1874），故《江村墅圖卷》有可能在 1714 年後，還有一段時間留在金家。

陳煥繪的《江村墅圖卷》有著不同層面的意義。圖卷描繪一個實景：金季化家園的小天地，是江村主人金季化與畫家陳煥合作而完成的作品。它一方面，表達金季化的文人隱逸理想，好像將傳說中“桃花源”這美好的世界引進入人世的居所。[1] 另一方面，《江村墅圖卷》體現了陳煥的藝術追求。這卷是陳煥為好友金季化而繪，代表一段深摯的友情。當陳煥突然去世，金季化滿懷傷感地睹卷思友。年月過後，經金家不同親友的題跋，《江村墅圖卷》成為金季化的象徵，更代表金家的家業，包含著一個家族對故居的懷緬，對祖先的敬仰。[2]

另一方面，《江村墅圖卷》眾多的題跋讓我們領會到明末清初，尤其在蘇州吳縣裏，文人雅士的生活圈子和交往方式，如邀請名士好友在書畫卷上題字作跋，互酬詩文。他們推崇金季化退隱的忠義，帶出明末政治動盪、社會不安的情緒，及他們家人在甲申之變（1644）中的各種不幸遭遇。然 1644 年後的題跋，作者們並沒有提及關於在清政府管治下的生活，只是字裏行間充滿著對故人和故園的憧憬。

繪畫私人庭園和園林景色早在唐、宋、元已出現，如王維《輞川山居圖卷》、倪瓚《容膝齋圖》、王蒙《青卞隱居圖》等。明代園林畫發展鼎盛，其中吳門畫家尤其喜歡採用這題材，但形式和內容與前朝有異。主要是在他們筆下園林變得個人化。當時蘇州經濟富庶，而環境越是繁榮，文人雅士越是希望過着隱逸的生活。[3] 他們喜歡建造有苑有渚，背倚山崗，前臨溪流的齋、堂、園等。《江村墅圖卷》是園林畫中寫實的一種。[4] 圖中有房屋大小兩舍，樓閣上主客對坐品古清談，觀賞着滿塘的荷花，池塘旁邊種滿楊柳、翠竹、梧桐。一道籬笆築在園林一方，隱約可見後方的小徑。池塘的水是由一條小河引入，連接岸邊有兩道小橋，橋旁可見兩鶴閒走，環境清幽簡樸，草木盎然，鄉村田園的景色確實怡人，故稱《江村墅》。圖中的景物有着不同的寓意。鶴是長壽、吉祥、高雅的象徵，常與神仙聯繫起來。竹有着正直、虛心、有節等的君子形象，代表一種高風亮節，外堅心虛的精神。楊柳，柳與“留”諧音，古人送別時折柳相贈，意喻挽留。一到春天，纖柔細軟的柳絲象徵友情綿長，永誌不忘。

陳煥山水取法沈周，私淑吳門侯懋功（約 1522-1620）。在《江村墅圖卷》他採用了很多吳門前輩的技法，如沈周的“點”法、沈氏喜歡用的青藍色的楊柳、朱紅色的小橋欄桿、及園房池塘整體的構圖等。在《江村墅圖卷》裏，遠處隱約的山峰，淺淺青藍的池塘，悠悠的柳樹塑造了一個溫潤、美好、生機蓬勃的園林居所。其甜美之處，沒有庸俗之弊，與同時期董其昌之華亭畫派所提倡的“恬靜疏曠”，可說是各有千秋。

1. 石守謙，《移動的桃花源－東亞世界中的山水畫》，（臺北：允晨文化實業股份有限公司，2012），頁 69-72。

2. 可參考同是由明清年代江姓家族收藏的畫作流傳：張長虹，〈家族收藏及其終結－《白陽石濤書畫合冊》流傳研究〉，中國美術學院編，《美術學報》，（2011），6 期，頁 99-108。

3. 毛秋瑾，〈明代吳門畫家山水畫中的隱逸主題與表現圖式〉，蘇州大學藝術學院編，《裝飾》，（2017），3 期，頁 23-27。

4. 孔晨，〈聊以畫圖寫清居－談以園林、庭園為題材的吳門繪畫〉，故宮博物院編，《吳門畫派研究》，（北京：紫禁城出版社，1993），頁 80-87。

8.

王鐸直抒個性的草書

王鐸（1592-1652）
《草書投野鶴詩六首卷》

無紀年
綾本水墨　手卷
26.2 x 336.9 厘米

WANG DUO'S FREE-SPIRITED CALLIGRAPHY IN CURSIVE SCRIPT

Wang Duo (1592-1652)
Poems Dedicated to Yehe in Cursive Script Calligraphy

Handscroll, ink on satin
Inscribed, signed Wang Duo, with one collector's seal
26.2 x 336.9 cm
Exhibited and related literature: refer to Chinese text

釋文　《投野鶴》前功未易論，康蘆即丘園。友聚情非薄，詩孤道自尊。堪招山客淚，莫弔楚臣魂。終爾逢華密，紅船亦主恩。

《野鶴宿南軒》榻邊今咫尺，已蓄十年情。齋外離兵信，燕中遇雁聲。海飆心曠蕩（作化人游曲），霜月劍精明。發夢應相待，勿言事不成。

《贈鶴公》家鄉無棣近，此夕放愁韻。舊路孤蓬斷，秋風老驥間。霞中雙谷口，珠唾落人間。莫賦前岡月，明年羽獵還。

《告野鶴》往步皆秋色，閱新近日閒。呼盧空屋裏，汲甕古榆間。星斗敲瓊珮，江山禿鬢鬟。老人緉屐在，心守向躋攀。

《秋月柬野鶴》月輝高不極，宛約向京都。旅舍知涼燠，陰餘實有無。年荒惟瘠土，兵罷任村酤。常少騰身路，祝融萬仞圖。

《效韋體呈野鶴》白髮懷綵嶺，蹉跎不若人。一年渾欲醉，因曆始逢春。湖海消狂性，**饗**飧養病身。東菑終軋軋，轉與老犍親。

正賦二條作一卷，綾已罄矣，敢來問吾書乎。罰酒金谷數。同李參老。王鐸。野鶴老詩友正。

鑑藏印　王季遷海外所見名迹

著錄及展覽　薛龍春，《王鐸年譜長編》，（北京：中華書局，2020），冊3，頁1286-1287。文中指此卷是韓國鈞舊藏，見《止叟珍藏孟津墨蹟》，冊4，圖132。

Shen C.Y. Fu, *Traces of the Brush: Studies in Chinese Calligraphy*, publication accompanying exhibition, (New Haven: Yale University Art Gallery, 1977), p.120, plate 65.

鑑藏者　王季遷（1906-2003），又名季銓，字選青，別署王遷、己千、王千、紀千。蘇州人，出生於書香門第，東吳大學法律系畢業，善山水，從顧麟士、吳湖帆遊，以“四王”為宗，尤精鑑賞，集畫家、收藏家、鑑賞家及學者於一身。王氏與龐元濟、張伯駒、吳湖帆、張蔥玉、張大千並稱“民國六大收藏家”。其收藏之富，為華人魁首，備受海內外書畫界肯定與推崇。

投野之郎

不如申未如此卿

花已口豆〇

爻

清初遺民、復社社友
為蘇州"桃花塢竹圃"的
李彬繪畫題咏

明末諸家

《山水清逸圖冊》

順治乙酉〔1645〕、庚寅〔1650〕、壬辰〔1652〕、
甲午〔1654〕
紙本設色 / 水墨 冊 二十開 （畫十四開、字六開）
尺寸不一

WORKS OF A GROUP OF LATE MING *YIMIN* ARTISTS ASSOCIATED WITH FUSHE

Various Artists (17th century)
Landscapes, Figures and Bamboo

Album leaves, ink and colour on paper

Inscribed, signed and some dated,
with twenty-two seals of the artists

Colophons by Li Wuzi, Yao Kui, Zhu Wei,
Chen Yusheng, with thirteen seals and
a total of fifty-eight collector's seals

Title slip inscribed by Jiyuan,
signed and dated, with one seal

Measurements differ slightly

（三）

外籤 明季遺老畫冊。海塩吳氏青霞館舊物。辛亥
〔1911〕中秋歸畸園。

明季遺老合璧。無上妙品。

鈐印 陳遹聲印

第一開 紙本水墨　26 x 31.2 厘米

題跋一 （陳遹聲〔1914〕）
冊中皆勝朝遺老真蹟，幽曠逸畫如其人。道
開四帙，彥可、文休、輪菴、道一、桃花
源各帙，尤無一點塵俗氣。朱雲子更是復社
領袖，其遺墨近世罕見。李老以進士出為宰
官，始戒其孫好畫，繼以畫為游戲，老且欲
藉畫為供養，其性随時遷，可知而鼎革後，
顧能隱居不出，則以時之尚氣節也，嗚呼！
中原陸沈，斯文墮地，安得如許之遺老高僧
聚處往還，日觀其揮灑盤礴，結亂世翰墨緣
乎。甲寅十月紫名山民志。

鈐印 遹聲私印、蓉曙金石長年、畸園祕笈

第二開 紙本水墨　26 x 31.2 厘米

題跋二 （陳遹聲〔1915〕）
孔東塘舊藏仇十洲摹李龍眠《白蓮社圖》。
余見之于海上人家，後有李文中《蓮社十八
賢圖記》，小楷精絕，蓋文中以勝朝遺民遊
廁倍京，舉目動禾黍之感。其所往還，皆方
外遺老。因聚其筆墨彙為一冊，每一展閱，
髣髴東林白社風流未墜，其所寄侘深矣。乙
卯夏五又志。

鈐印 畸園主人、蓉曙金石長年、紫石山民

第三開　金箋水墨　22.4 x 25.3 厘米

題跋三　（李吳滋［1646，1654］）
余家世守拙。祖公友蘭見書架上有經史以外書，即命毀棄，恐妨舉業。先大人亦曾命予傲帖而止以柳公權筆正心直為訓，不求二書以炫世也，何況畫？余一生不解画理，妄謂天青雲白看不厭，更需何物，而吾孫乃有好□□始規之日："昔閻立本以名士習画，被世目為画工，曾作書戒子，道子、長康不足論，假令蘇黃大顯，將丹青雲陛，何暇僵僵，學盤礴舐和耶！"孫一日集近日名人佳画裝帙示予，似欲予轉鮮此者，予日："予非真不喜画，名人作画如范□□三致千金聊示伎俩，意不在此。昔李成見山水奇處，即出豹囊紙筆圖之，率然而作，率然□□，誠如此，與吾玩青天白雲何異？捴之，以玩物不為物役，以山川草木□百興趣□圖繪山川草木，供好事者耳目。如安期生醉墨洒石上，俱成桃花，游戲亦何碍耶？"是集即什……

第四開　金箋水墨　22.4 x 25.3 厘米

題跋三　（續）
……襲藏之，奉為家珍可也。丙戌陽月□□李吳滋書時年七十有三。

鈐印　李吳滋印、如穀
老年人專需烟雲為供養□，遊覽名勝□□有□□之具不出戶而使耳目□□□□襲爽，其惟此冊乎！久留案頭，今為歸之，時甲午新秋日滋因筆記年□八十有一。

鈐印　李吳滋印

題跋四　（姚揆）
君家營丘，奕世業儒，寓意山水，凡烟雲變滅，水石幽閒，平遠險夷之形，風雨晦明之態，莫不曲盡其妙。其画祇以自娛，勢不可迫，利不可取，所以傳世不多□真者絕少。元章生平所見僅二本，至欲作無李論焉，文中社兄□□……天□因寄情墨戲。每日画必師傳，與其師人，不若師造化，□□□落□天真，絕無画史縱橫習氣，然亦矜慎不傳□□□筆□□□□收藏，皆文人之筆，迥出天機，不離幽澹□言□□□縱橫習氣，即黃

子久未斷，則營丘一脉，政難風氣日上也。假如元章九原復起，堪與文中把臂入林，不復作無李論矣。七十六歲社弟姚揆書。

鈐印　姚揆印信、□父

第五開　金箋水墨 22.4 x 25.3 厘米

題跋五　（朱隗［1644］）
昔人謂文人作畫，類有風雅，書荣之氣，浮動筆間，正以不甚合轍為佳。彼以畫稱者，為本領所苦，動入畦逕，反非韻士所宜。所謂工者，顧失之也。文中為仙李挺秀，詞章門弟，是當今君虞斯獨好瀡書名畫。自江以南，有文人而通繪事者，必羅致之，或片紙參幅，裝橫成帙凡若干，一日出以示予且云："不獨其筆墨可貴，此並文人也，時得展翫。若晤其人焉。"昔宗少文好山水，愛遠遊，西陟荊亞，南登衡嶽，慕尚……

第六開　金箋水墨 22.4 x 25.3 厘米

……平之為人，不遂，晚歸江陵，乃浩然發歎：老疾俱至，名山恐難徧睹，凡所遊履，皆圖之一室，固自矣！哲高風，丹青佳話然亦儼矣。文中□□□□甚廣，□能致筆墨，勝作山水緣，試一開覽，詎止眾山皆響，兼似與一時名流若贈□□□相懽一堂，其壯於少文之志遠哉！弘光元年正月既望，弟朱隗漫題于半唐傲舍。

鈐印　二方印，印文不辨。

第七開（畫）　紙本水墨　22.4 x 25.3 厘米

題識　乙酉臘月廿又四日，文中詞長過宿溪上，為作霜林止宿圖以贈。扃。

鈐印　自扃印、元門、道開

邊跋　（陳遹聲［1916］）
此冊為海塩青霞館主人舊藏，題日："無上上品"，所搜皆遺老高僧。空山無人，花香茗熟。每一展閱，悠然神遠，輒憶石谿道人，殘山賸水，是我老人家些子活計之言。畸園。

老人亦將以此冊為過老活計矣。丙辰長至日志。

第八開（畫） 紙本水墨 22.4 x 25.3 厘米

題識　　學巨然。海岑。

鈐印　　岑、道開

第九開（畫） 紙本水墨 22.4 x 25.3 厘米

題識　　蝕民。

鈐印　　錫仁之印

第十開（畫） 紙本水墨 22.4 x 25.3 厘米

題識　　庚寅春二月仿古，梅花主人海岑識。

鈐印　　岑、道開

邊跋　　（陳邇聲）
　　　　道開和尚，字闍庵，名自扃，其別號海岑，
　　　　則此冊所特見者也。画亦道開生平特見之
　　　　作。此幀与仿唐子畏幀尤超絕塵氣，當時惟
　　　　石谿上人有此境界。

第十一開（畫） 紙本水墨 22.4 x 25.3 厘米

題識　　甲午冬日寫。葉璠。

鈐印　　葉璠印、漢章

第十二開（畫） 紙本設色 22.4 x 25.3 厘米

題識　　庚寅春日，寫意作桃花源。欽式。

鈐印　　欽式之印

第十三開（畫） 紙本設色 22.4 x 25.3 厘米

鈐印　　旅雲

第十四開（畫） 紙本設色 22.4 x 25.3 厘米

題識　　唐子畏先生有《卓雲卷》，高貴奇逸，無一
　　　　點塵。擬之數四，僅僅膚清耳。

鈐印　　岑、琹禪

第十五開（畫） 紙本水墨 22.4 x 25.3 厘米

題識　　壬辰秋寫於楚齋，呈文中先生政。張蟾。

鈐印　　張蟾之印、永輝

第十六開（畫） 紙本水墨 22.4 x 25.3 厘米

題識　　擬古之意。陳允埈。

鈐印　　允埈、卡明

第十七開（畫） 紙本設色 22.4 x 25.3 厘米

題識　　摹先和州圖《張公洞》。頭陀玄揆。

鈐印　　卡果

第十八開（畫） 紙本設色 22.4 x 25.3 厘米

題識　　盧山雲。文從簡。

鈐印　　从簡

第十九開（畫） 紙本設色 22.4 x 25.3 厘米

題識　　扣角歌殘瞑色邊，眾山餘紫月光鮮。莫愁歸
　　　　去前村遠，豐草長林好着眠。式。

鈐印　　欽式

第二十開（畫） 紙本水墨 22.4 x 25.3 厘米

題識　　師石室先生，為文中世兄。歸昌世。

鈐印　　昌世之印

此冊為海鹽青霞館主人舊藏題曰無上品行搜皆遺老高僧空山無人花竹
茗熟無一塵閣修然神遠飄揚石谿道人嶺外其我人豪此年活計之字畸園

老人不將以此冊為遇老活記手計
丙辰長至日志

乙酉臘月廿又四日
文中詞長過宿英上為作
霜林堂宿因以贈 局

（七）

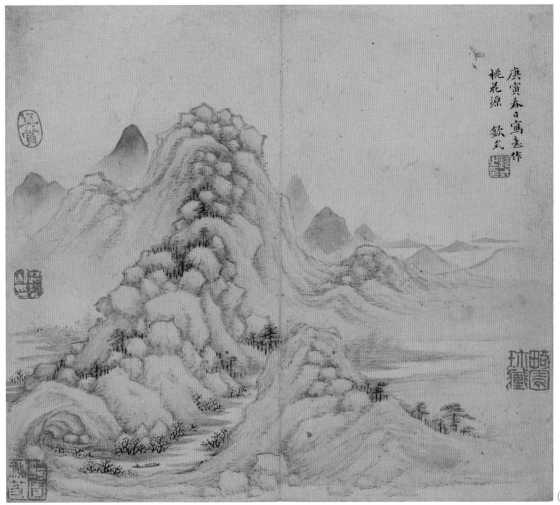

庚寅春日寫意作
桃花源 欽式

（十二）

57

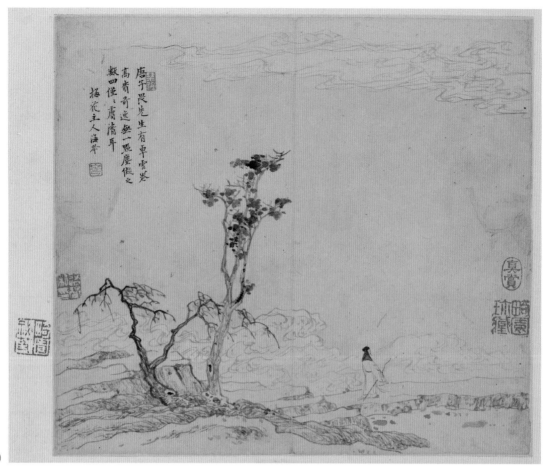

（十四）

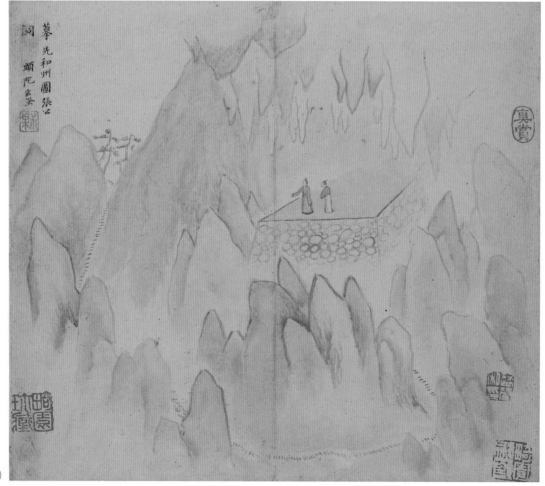

（十七）

鑑藏印（第五開至第二十開）：

真賞（十六鈐）、水邊林下、畸園珍藏（十四鈐）、畸園祕笈（十一鈐）、遹聲私印（十三鈐）、學蘇齋審定書畫之印、諸暨陳遹聲□蓉曙□□□□別號海門印信長壽、另一朱文方印，印文不辨。

題跋者　姚揆（明末清初），生卒年不詳，字聖符，浙江嘉興人，庠生，善畫，李彬復社之社友。

朱隗（明末清初），生卒年不詳，字雲子，長洲人，有《咫聞齋稿》，復社早期創辦人之一。冊上署"弘光元年"（1644）。朱隗亦是李彬復社之社友。

收藏者　李彬（明末清初），收集各帙成冊。其父李模，祖父李吳滋。

李吳滋（1574-1662），字伯可，號如穀，祖居太倉。李彬祖父。萬曆四十七年（1619）進士。工詩善文，長於書畫、印章鑑賞。歷官至湖廣副使，致仕歸田蘇州桃花塢。與復社關係密切。卒年八十九。有《鳳栖閣集》傳世。兩題跋分別署"丙戌"年（1646）、及"甲午"年（1654）。

吳修（1764-1827），字子修，號思亭，又號筍奴。浙江海鹽人，流寓嘉興。貢生，官布政使司經歷。工詩古文，著錄頗多，精於鑑別古今字畫金石，喜集名人法書。其《青霞館論畫詩》於道光四年（1824）自序成書。

陳遹聲（1846-1920），字蓉曙，號駿公，又號畸園老人，諸暨楓橋人。早年師從俞樾。清光緒十二年（1886）進士，改庶吉士，授編修，知松江知府，頗有政績。喪父回家守孝，主纂《國朝三修諸暨縣志》，創辦景紫書院。後復職江蘇，因功遷道員及川東道，終引疾而歸。致仕後，在家鄉諸暨楓橋鎮上興建私家園林"畸園"，收藏古書字畫。著有《畸園老人詩集》等。

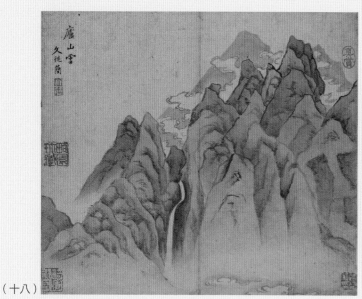
（十八）

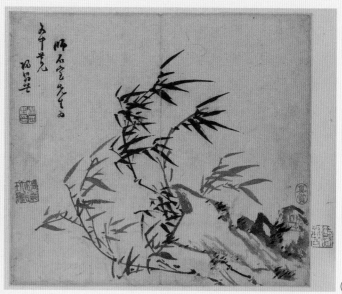
（二十）

繪畫《山水清逸圖冊》的畫家有：

自扃（1601-1652），僧，俗姓周，字道開，號闇庵，別號海岑，吳縣（今江蘇蘇州）人，出家虎丘，通賢首、慈恩二宗之旨。能詩、善畫。寫山水得宋、元人法，一丘一壑多意外趣。《山水清逸圖冊》裏兩張畫上分別署"乙酉"年（1645）、"庚寅"年（1650）。

劉錫仁（明末清初），生卒年不詳，善畫山水。

葉璠（1623-？）字漢章，山陰（今浙江紹興）人，善山水及人物，年七十外尚能作畫。畫上署"甲午"年（1654）。

欽式（明末清初），生卒年不詳，字遵一，吳縣人，善畫山水，筆頗蒼秀，畫風受文徵明影響較深。欽式畫的桃花源很可能是引指李彬桃花塢上的竹圃。畫上署"庚寅"年（1650）。

高簡（1635-1713），字澹游、德園，號旅雲、澹游子、一雲山人、旅雲山人、娛暉老人，江蘇蘇州人。畫學元四家，喜倪瓚，故有"小雲林"一印。精尺幅小品。風格簡澹雋雅，而布置深隱，脫盡習氣。

張蟾（明末清初），生卒年不詳，字永暉，吳縣人。善丹青，工人物，喜摹古聖賢像，搜羅吳郡往哲像，重加臨摹並增補晚明諸聖賢。畫上署"壬辰"年（1652）。

陳允埈（明末清初），生卒年不詳，長洲人。

超揆（明末清初），生卒年不詳，僧，俗姓文，名果，字輪庵，長洲（今江蘇蘇州）人。文徵明玄孫，文震亨子。嘗佐桑格總戎定滇，得官不仕，棄而為僧。工詩畫，其山水別開生面，多寫平生遊歷之名山異境。

文從簡（1574-1648），字彥可，號枕煙老人，長洲人。文徵明曾孫，文元善子。崇禎十三年（1640）拔貢。入清不仕，退居林下。山水畫能傳家法，筆墨簡淡，略帶荒率，境界空靈，氣韻渾厚。兼學王蒙、倪瓚，喜用枯筆皴斫，作方從義筆法，脫盡時人蹊徑。

歸昌世（1573-1644），字文休，號假庵，昆山人，移居常熟。明末詩人、書畫家、篆刻家，散文大家歸有光嫡孫、歸莊之父。明諸生。善書畫，山水法倪黃，蘭竹脫透空靈，意在徐渭、陳淳之間。寫墨竹，運雨舞風，清灑韻麗。兼工篆刻。詩文與王志堅、李流芳時稱三才子。與龔賢等十三家昆山畫家組織畫社，史稱"玉山高隱十三家"。崇禎末以待詔徵不應，有《假庵詩草》。

晚明清初是一個亂世動盪的時代，亦是一個文學和書畫藝術有卓絕造詣的時代。突出的畫家幾乎都是文人。他們作遣興的書畫最大的特點是士氣的表現。《山水清逸圖冊》是諸家合璧為李彬繪寫。這群明末清初的文人、畫家是遺民，有些還是復社會員。明滅亡後，他們雖仍活在清朝，但心存故國，不與統治者合作，不仕二朝，故稱遺民。他們來自不同社會階層，有着不同的繪畫風格，多排斥仕進，避世隱逸。亡國之痛令他們抱着一種無畏、無為的精神，託於山水，以詩文書畫發洩胸中抑塞磊落的奇氣。遺民之間，有着他們自己的社交圈子，或是世交，或是相互傾慕的，多以詩詞唱答，書畫相贈以聯繫友情。

復社，是一個文人集社，學術團體，崇禎二年（1629）正式成立於吳江（今江蘇）。從萬曆、天啓至崇禎，明朝漸趨腐敗，民不聊生。朝廷宦官和東林黨鬥爭激烈，社會分裂、動盪。復社本意是“以學救時，以學衛教”，反對空談，關注民生，以“興復古學”為號召，故得其名。因為早期成員多為東林黨後裔，所以亦稱“小東林”。初期社員是江南一帶的讀書人，希望用溫和上諫的方式來改革政治。社友之間切磋學問，提倡氣節，磨鍊品行。他們詩詞文章反映社會現實，富有報國豪情和強的感染力。其理念吸引很多明末清初的傑出青年士子，成員多達 3000 人，聲勢遍及全國。後來復社亦漸涉入慘酷的黨爭政治。清廷入主中原後，不少復社成員堅持抗清鬥爭，有些殉難，有些被迫害，大多選擇歸隱山林，從而保全一己的氣節。順治九年（1652）被迫解散。[1]復社成員如顧炎武、黃宗羲對清初樸學“經世致用”哲學思想的承傳，發揮很大的作用。

李彬，字文中，是遺民，也是復社會員。明末出生在四明（今浙江寧波），生卒年不詳，工寫意人物。他生於詩禮之家，祖父是李吳滋，父親是李模。李模，天啓五年（1625）進士，授東莞知縣，監察御史，後擔任南京國子監典籍，南明福土岐權中，擔任河南道御史。明亡，李模杜門里居。在萬曆年間，李模購得蘇州金閶區的蘇家園，改名為“密庵舊築”，又稱“桃花塢上的竹圃”。其子李彬常於圃中詩酒會友，多有題咏。[2]明末嶺南詩人黎遂球（1602-1646）與李文中書信裏，常提到在“竹圃”與復社人士把酒縱歌。[3]

十七世紀文人畫極受元季倪瓚、黃公望的影響，例如高簡嗜倪瓚。他們的簡筆、渴筆勾勒及皴擦，是從簡化倪黃畫演變出來。[4]《山水清逸圖冊》裏自扃、欽式、張蟾、文從簡等用簡筆勾出山石和白雲，用渴筆皴擦，造形方折多稜。咫尺之間，山巒卻像千萬里外起伏連綿。超揆、文從簡是文徵明的後裔，畫風自然有吳門的影子，但他們亦受倪黃簡筆畫的影響。

冊中的遺民畫家不仕清朝。[5]有的避入空門如僧人自扃和超揆，以宗教來掩護其心存故國的情懷。有的如欽式以“隱”的方法，繪寫“桃花園”，寓意陶淵明的桃花源，暗示作畫者自己心中的理想境界。冊中的畫多是絕無人跡，或遊人一二，蕭然在山間漫遊、閱讀、與世隔絕。零落的樹木、倍添淡泊，仿如“風景不殊，舉目有山河之異”。冷漠而寂靜的景色，蘊藏着無奈、悲哀。畫，空靈疏秀，不求工而自有奇趣。這群遺民畫家以畫為寄、聊寫胸中逸氣，敘寫他們高尚的氣節、流離的境遇。

1. 丁國祥，《復社研究》，（南京：鳳凰出版社，2011）。

2. 〈園林名勝，文物古迹〉，《金閶區志》，（南京：東南大學出版社，2005），卷 3，頁 107。

3. 黎遂球，〈竹圃游宴詩·并序〉，陳建華主編，《廣州大典》，（廣州：廣州出版社，2008），冊 432，（56 輯，集部別集類，冊 15），頁 185-186。

4. 傅申，〈明清之際的渴筆勾勒風尚與石濤的早期作品〉，《明遺民書畫藝研討會記錄》，（香港：香港中文大學，中國文化研究所，文物館，1975），頁 579-603。

5. 付陽華，《明遺民畫家研究》，（石家莊：河北教育出版社，2006）。

文人墨竹的傳統

戴明説 (1605-1660)

《竹石圖軸》

無紀年
綾本水墨　立軸
139 x 50.4 厘米

題識　戴明説畫。

鈐印　戴明説印、道默

鑑藏印　并州古陽中武睦珍玩

A TRADITION OF SCHOLAR PAINTING – INK BAMBOO

Dai Mingyue (1605-1660)

Bamboo and Rocks

Hanging scroll, ink on satin

Inscribed, signed Dai Mingyue,
with two seals of the artist, and one collector's seal

139 x 50.4 cm

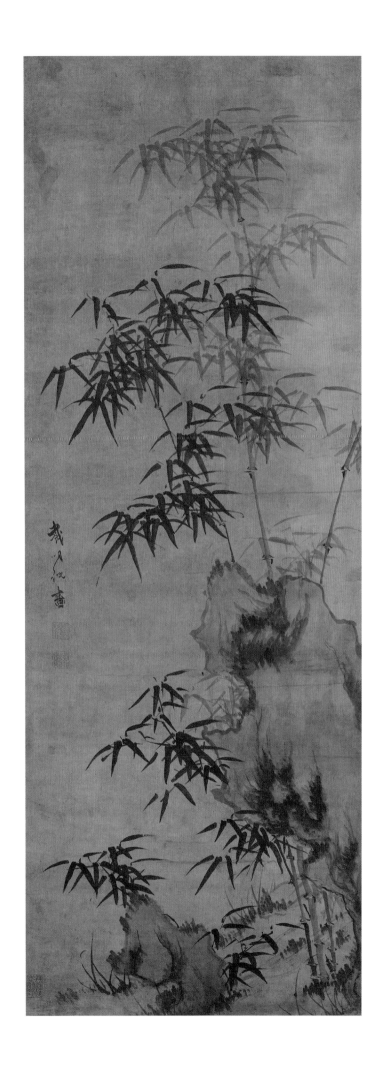

63

戴明説，字道默，號巖犖，晚號定圃，滄州（今河北滄縣）人。崇禎七年（1634）進士。入清順治十三年（1656）擢戶部尚書，十七年（1660）去官。工書、畫，墨竹得吳鎮法，尤精山水。世祖（順治）時，賜以銀質圖章一枚。王鐸評為博大奇奧，不讓古人。

古來士大夫常寫竹以怡情。繪畫竹譜，在南北朝已興盛。[1]蘇東坡（1037-1101）的〈墨君堂賦〉這樣形容竹："雍容談笑，揮洒奮迅而盡君之德，稚壯枯老之容，披折偃仰之勢。風雪凌厲，以觀其操；崖石犖确，以致其節。得志，遂茂而不驕；不得志，瘁瘦而不辱。羣君不倚，獨立不懼。"[2]繪墨竹不加丹青，古稱"墨君"。竹四季常青，挺拔青翠，有著頑強的生命力。中空外直，象徵品格謙虛能自持。竹節必露，比喻高風亮節。它柔中帶剛，在強風寒雪中，寧彎不折；在赤日或微風時，素面朝天放出竹籟，質樸奮進。歷代文人墨客以竹為精神表徵，畫竹成為畫人，通過綠竹猗猗的形象，反映畫家的思想和品格。[3]

北宋時墨竹之風，漸趨興旺。文同（1018-1079），字與可，為"文湖州墨竹派"之宗，主張寫竹要在"形似"基礎上，達到"傳神"。"形似"是深入觀察竹在不同氣候和季節裏的模樣，熟悉它的生態，"興"到著筆時，能"胸有成竹"，意在筆先，寫出"傳神"的竹，以此寄興。正如蘇東坡詩曰："誰言一點紅，解寄無邊春"。

元代蒙古人專政，漢族士人以繪畫寄情遣興，抒發他們心中不平之鳴和孤高傲世的思想。竹，因能象徵他們的氣節，寄托他們的情操，順理成章地成為寫意文人畫中的一個獨立體系。元朝的竹在宋的基礎上，和文人的"仕氣"拉上緊密的關係，其關鍵是將書法裏所表現的各種筆法，都用在寫竹之內。趙孟頫（1254-1322）曰："石如飛白木如籀，寫竹還應八法通，若也有人能會此，須知書畫本來同。"[4]意思是寫嶙峋的石用飛白法；畫竹幹用大篆法來取它的圓渾；寫竹葉、幼小的竹枝用楷書或行草法；畫枝則用隸書法。換言之，將書法的運筆技巧，如輕重緩急、剛柔肥瘦、繁密虛實，都運用在寫墨竹裏。除善用書法筆墨之外，畫家之可以"振筆直遂"，因為他心手相應，對山石細竹、風、雨、晴、雪、老竹新篁、坡竹懸崖等都深入了解。要佈葉濃淡相依，竹枝葉間錯，轉折向背，欹側低昂，各有態度，曲盡生意，然後竹的氣韻、意境便能自然表露出來。

元朝墨竹出眾的還有吳鎮（1280-1354），字仲圭，號梅花道人。吳氏曰："（畫竹）仍要葉葉著枝，枝枝著節……使筆筆有生意，面面得自然。四面團欒，枝葉活動，方為

成竹。"[5] 吳鎮雖屬文湖州畫派，但有自己的個性，以簡取勝，畫墨竹多一枝數葉，構圖簡潔明快，運筆迅疾，筆法凝重而又不乏靈秀之氣。以草書筆法寫竹，自然生動。他的墨竹脫掉工匠氣，在形似的基礎上去表現竹和畫家胸次"超逸"的情性，追求意境、氣韻。寫意墨竹在吳鎮筆下，進一步宏揚和開拓。[6]

明初墨竹畫家有王紱、夏昶。後來有吳門文徵明等。明初竹的畫風很大程度上承襲元代遺緒。明代晚期畫壇摹古之風興盛，畫家取法於宋、元，融文人情感於畫中，形式和內容有新的發展。這時代的墨竹趨於率意雄放，帶有一種清雋秀逸的時代氣息。明代晚期花鳥畫高度發展，名家輩出，技法不斷更新與發展，竹畫已歸入花鳥的範疇，其界綫已經不大分明。

清初畫竹大抵沿襲明末遺風，但思想內涵卻發生大變化。清代是由中國一個少數民族統政，初年社會民族矛盾十分尖銳，有些與朝政不合作，歸隱林下；也有大批由明入清而出仕者，其中不乏畫竹之大家。戴明說便是其一。

戴明說尤重吳鎮法，其畫竹清新自然。《竹石圖軸》有三竿兩莖葉，筆法挺健，清標高格，脫胎於吳仲圭而別具特色。後排的竹篁像被煙霧瀰漫著，有點迷濛。竹的直節不屈，讓人聯想起畫家的氣節。畫葉多採用平排四葉疊綴法。山石畫法全是吳鎮家數，用線條畫出輪廓，再在綾本淡墨渲染，加上少許皴筆繪出石頭凹凸的形狀。整幅筆調清超，筆墨簡練，墨色濃淡，層次分明。葉之疏密，竹之偃仰，灑落有致。《竹石圖軸》難得疏秀，不求形似，清雋怡人。畫竹得其意為最難，如太拘謹，會使格俗氣弱，不到自然妙處。觀戴明說這幅墨竹覺有昂霄之氣，瀟灑出塵，筆雖簡而意已足。中國畫裏，寫竹成為畫家用以明心見志的方法，將畫中竹人格化，以物喻人，以物喻情，為深刻的內涵作最好的詮釋。

1. 劉光祖，〈竹譜述評，（元明部分）〉，《美術史論》，（1988），4期，頁 64-70。

2. 愛新覺羅弘曆，《御選唐宋詩醇》，《文淵閣四庫全書電子版，集部》，卷 38，頁 17-18。

3. 石叔明，〈墨竹篇〉，《故宮文物月刊》，（1986，8月），41期，頁 20-55。

4. 趙孟頫，〈元趙孟頫論畫詩〉，《御定佩文齋書畫譜》，《文淵閣四庫全書電子版，子部，藝術類》，卷 16，頁 1-2。

5. 吳鎮，〈竹譜〉，《梅花道人遺墨》，《文淵閣四庫全書電子版，集部五，別集類四》，卷下，頁 7。

6. 參看吳鎮，《風竹》，*Bamboo in the Wind, Freer Gallery of Art*，佛利爾美術館。

清初仿沈周的山水法

祁豸佳（1594 - 約 1684）

《山水圖軸》

順治戊子（1648）　　五十五歲

紙本水墨　立軸

135.7 x 46.5 厘米

EARLY QING INTERPRETATIONS OF SHEN ZHOU'S LANDSCAPE

Qi Zhijia (1594 - circa 1684)

Landscape

Hanging scroll, ink on paper

Inscribed, signed Qi Zhijia, dated *wuzi* (1648),
with two seals of the artists

Colophon by Zhu Qian, with two seals

135.7 x 46.5 cm

題識	戊子（1648）仲春寫似城武年丈。祁豸佳。
鈐印	祁豸佳印、止祥氏
題跋	祁氏昆季，或以忠節著，或以文苑稱。醴泉芝草，世以為寶。止祥筆墨不拘成法，而自得大家數。見其畫如見其人。城武珍之其毋忽。初易潛識。
鑑藏印	臣潛、兼山

題跋者	祝潛（清人），原名翼銘，字兼山，又字緘三，號野亭長，又號初陽山人，浙江海寧人。少有孝行。有《初陽印譜》，朱彝尊（1629-1709）為之跋後。

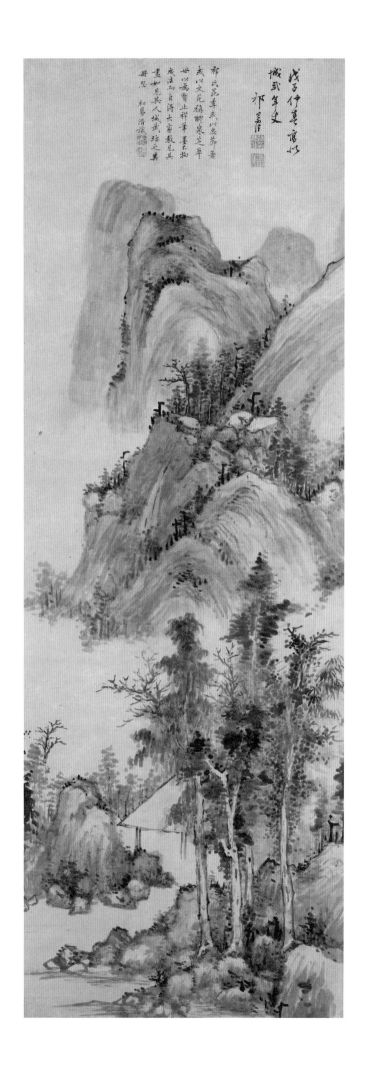

祁豸佳（1594-約1684），一名鷹佳，字止祥，號雪瓢，山陰（今浙江紹興）人。天啓七年（1627）舉人，仕吏部司務。1644年明朝滅亡，他決意不仕清廷，隱居故鄉梅市賣畫為生。祁豸佳是一位明末遺民的文人畫家。他書法學董其昌，得其端勁但乏其神韻，山水倣沈周，亦間作花卉。祁豸佳工詩文；歌、弈、篆刻俱善。明末清初山陰祁氏家族熱衷戲曲，幾代出現多位戲曲創作家。[1] 祁豸佳是其中一位。他精通音律，蓄有家班，擅編作新曲，亦會親自登台表演。著名史學家張岱（1597-約1684）為祁豸佳弟弟祁彪佳好友。他曾這樣形容祁豸佳："有書畫癖、有蹴踘癖、有鼓鈸癖、有鬼戲癖、有梨園癖。"[2] 周亮工（1612-1672）稱其"常自為新劇，按紅牙，教諸童子，或自度曲……借意抒其憤鬱。"[3] 祁豸佳與董瑒、陳洪綬、羅坤等人結"雲門十子"社，為十子之一。其弟祁彪佳，清兵破南京後，自殺殉節。

《山水圖軸》是祁豸佳倣沈周（1427-1509）風格的好例子。從中可以追溯沈周畫藝的演變和成就，也可以看見約兩個世紀後，後輩對這位宗師的演譯。現在讓我們探索一下，祁豸佳能否在這基礎上，做到自出機杼的效果。

沈周，字啓南，號石田，長洲（今江蘇蘇州）人。他出自吳縣一個大家族，祖父、伯父、父親是吳中著名儒士。因明太祖朱元璋吏部的法規非常苛刻，加上朱元璋憎惡吳人而多有猜忌，沈氏祖孫絕意仕途。但沈周並不是像元四家或後來明遺民般，因不滿政權而隱身不仕。他的作品裏沒有消極的美學理念。四十歲之前，沈受老師杜瓊、劉珏和父輩的影響，作品精工縝密。四十歲之後，他的筆墨逐漸開放，到五十多歲時已形成了集諸家大成，蒼潤雄厚的獨特風格。因沒有派別的成見，沈周也有借鑑同時代浙派的畫作。很多沈周的山水畫是繪寫江南真景，而非全是畫家臥遊的寫意畫。沈氏晚年傾心於吳鎮，用筆更粗簡，率意為之，於遒勁中見渾厚。元人學董源、巨然多取其平淡幽寂之處。沈周卻不然，他往往注入生活怡悅的意趣。

沈周晚年粗豪鬆秀的風格在祁豸佳《山水圖軸》裏一一表現出來。畫中墨色酣暢，多濕筆渲染，富濃淡變化，於簡率中見蒼茫。部份的山巒被霞霧掩蓋，畫家採用留白的畫法塑造空間，令通幅構圖疏暢流通。《山水圖軸》蒼勁滋潤，韻味盎然，雖師沈周，但並沒有仿效沈周雄厚的一面。沈周的山水畫多有人物穿插其中，悠然自得，生氣蓬勃。祁豸佳的《山水圖軸》比較蕭條，沒有人的縱跡，其格調讓人意會到這位遺民畫家較消極的心境。然而祁豸佳的作品和明末清初吳門一般的風格接軌，是一幅十七世紀不注重"形似"的寫意文人畫。

1. 彭慧慧、邢蕊杰，〈山陰祁氏家族戲曲創作考論〉，《紹興文理學院學報》，（2019，5月），卷39，3期，頁7-12。
2. 張岱，〈祁止祥癖〉，載《陶庵夢憶》，（杭州：西湖書社，1982），卷4，頁53。
3. 周亮工，《讀畫錄》，載盧輔聖編，《中國書畫全書》，冊7，頁949。

12.
青綠山水及其形式化

趙澄（1581-1657 後）

《仿古山水圖冊》

順治辛卯（1651） 七十一歲
絹本設色　冊　九開（字一開、畫及對題詩八開）
每幅 24.8 x 15.7 厘米

AN INNOVATIVE STYLE OF BLUE-GREEN LANDSCAPE IN THE 17TH CENTURY

Zhao Cheng (1581- after 1657)
Stylized Landscapes after Ancient Masters

Album leaves, ink and colour on silk

Inscribed, signed Zhao Cheng, dated *xinmao* (1651) with twenty seals of the artist

Colophons by Gao Eryan, with sixteen seals and three collectors' seals

Title slip, signed by Zhangshi Yunhuizhai (Zhang Heng)

24.8 x 15.7 cm each

題籤	趙雪江仿宋元各家冊。張氏韞輝齋藏。

第一開

題識	余年七十有奇，潛心于此五十餘年矣。前二十年得識古人名筆，然尚不得古人之糟粕。後三十年遍歷名山大川，知古人下筆處。政天地間有自然邱壑。以余身之所歷山川，心目之所摹，與古人筆墨相為參究，而庶乎得其萬一耳。今試臨高老師題余畫冊詩八首，復臨宋元八大家山水八紙配於左，集成一冊，似建翁老先生公餘輿上案頭，足可遊憩山川矣。恒山雪江道人趙澄臨於蓮花菴中，時辛卯秋七月望日也。
鈐印	澹如、趙澄私印

第二開

題識	倣趙大年桃花書屋圖。
鈐印	雪江、澄
對頁題跋	疑是桃花渡，居人自往來。捴無塵世擾，山戶不妨開。古瀛高爾儼題。
鈐印	高爾儼印、中孚

第三開

題識	倣關仝偃山樓閣圖。
鈐印	雪江、澄
對頁題跋	天意尊邱壑，山靈位太虛。樓臺不是幻，我擬結吾廬。古瀛高爾儼題。
鈐印	高爾儼印、中孚

第四開

題識	倣倪雲林深山讀書圖。
鈐印	雪江、澄
對頁題跋	孤樹挺昔秀，溪光澹自如。季來多閱歷，不喜更攤書。古瀛高爾儼題。
鈐印	高爾儼印、中孚

第五開

題識	倣僧巨然蒸嵐欲雨圖。
鈐印	雪江、澄
對頁題跋	爽颯千峰外，湖光面面秋。誰將蒼雨氣，吹夢到孤舟。古瀛高爾儼題。
鈐印	高爾儼印、中孚

疑是飛花渡居人自往来挹
無塵世擾山戶不妨開
古瀛高爾儼題

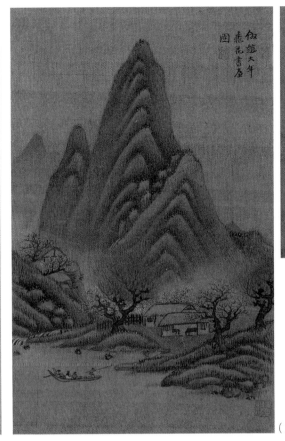

倣趙大年
桃花書屋
圖

趙雪江仿宋元各家冊　張氏韞輝齋藏

（二）

天意尊卻鑿山靈位太虛樓
甚石是幻我擬結吾廬
古瀛高爾儼題

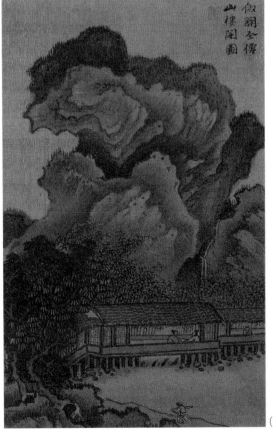

倣關仝傳
山樓閒圖

（三）

71

（四）

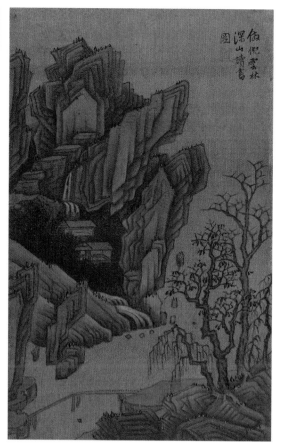

第六開

題識　倣趙子昂高山細路圖。

鈐印　雪江、澄

對頁題跋　十月釀春酒，田家稻熟時。老人驢背上，獨
　　　　有悄然思。古瀛高爾儼題。

鈐印　高爾儼印、中孚

第七開

題識　倣米南宮綠山紅樹圖。

鈐印　雪江、澄

對頁題跋　木脫天為迴，秋光入翠微。應有明月恨，滿
　　　　山紅葉知。古瀛高爾儼題。

鈐印　高爾儼印、中孚

第八開

題識　倣李營邱煙嵐草閣圖。

鈐印　雪江、澄

對頁題跋　巖壑滿天地，林罅容盃酒。秋大不可量，山
　　　　朦微何有。古瀛高爾儼題。

鈐印　高爾儼印、中孚

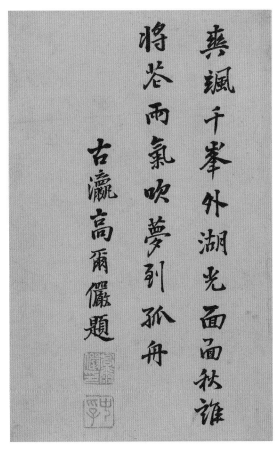

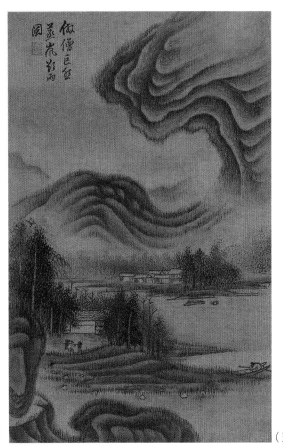

（五）

第九開

題識	倣荊浩長松書院圖。
鈐印	雪江、澄
對頁題跋	遠林倚天外，寒峰亂碧流。不知山色裡，多少事關秋。古瀛高爾儼題。
鈐印	高爾儼印、中孚
鑑藏印	高緝睿字愚谷、思□、葱玉心賞

對頁題跋者	高爾儼（1605-1654），字中孚，天津靜海人。明天啓七年（1627）舉人，崇禎十三年（1640）探花，後授翰林院編修。順治二年（1645），出任侍讀學士、後擢禮部侍郎、吏部右侍郎、吏部尚書、晉弘文院大學士。
鑑藏者	高緝睿（1645-1717），天津靜海人，大學士高爾儼之孫，字鏡庭，號愚谷。歷任南城兵馬司正指揮、敍州知府、福建布政使。
	張珩（1914-1963），字葱玉，號希逸，室名"韞輝齋"，浙江吳興人，著名鑑定家、收藏家、書法家。曾重金收藏許多唐宋元時代名跡。曾任故宮博物院鑑定委員、上海市文物管理委員會顧問、文化部文物局文物處副處長。擅長鑑定古書畫。1962年率文化部書畫鑑定小組，巡迴鑑定書畫近十萬件。著有《木雁齋書畫鑑賞筆記》。

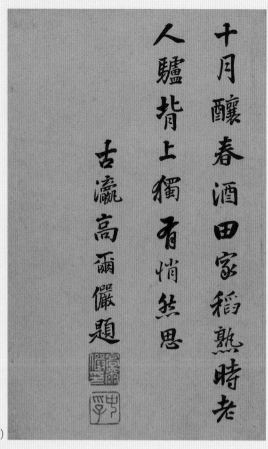
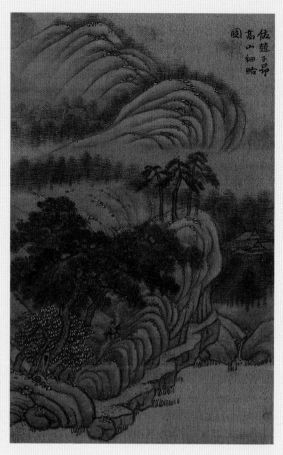

（六）

中國設色山水畫的源流久遠。在戰亂分裂的魏晉南北朝時期（220-589），佛教經西域傳入中國，儒家思想漸失獨尊的地位。在敦煌莫高窟的北魏壁畫裏可見以顏料描繪的一座座山峰。佛教藝術豐富而單純的設色特徵影響當時雛形的中國山水畫。魏晉南北朝畫中的山水，仍附屬於人物畫，其作為背景的居多，例如傳為顧愷之（約346- 約407）所繪的《洛神賦圖》。南齊的謝赫（生卒年不詳）在著作《古畫品錄》提出"六法論"，其中"隨類賦彩"成為中國藝術色彩觀的基礎綱要。由於傳世高古畫作極少，我們只可以從文獻的著錄和後世臨摹的作品，多多少少瞭解這時代的作品。

隋代展子虔（約545-618）的《游春圖》被稱有"遠近山川，咫尺千里"的效果。他是以青綠勾填法，拙樸地描繪自然的景色。唐代李思訓（653-718）和李昭道（約675-758）父子的山水畫以青綠着色為主，用金綫或赭黑綫條勾勒輪廓，細密精緻地繪出華麗典雅，富裝飾性的所謂"金碧山水"。他們所採用的是色彩明麗而不透的礦物性顏料，石青和石綠，世稱"大青綠"山水。還有一種是在水墨淡彩的基礎上薄罩石青、石綠，被稱為"小青綠"。唐代以後，除了礦物顏料，植物顏料也隨織染的發達逐漸被用於繪畫上。[1] 五代、北宋時期的畫家如荊浩（約850- 約911）、李成（919- 約967）、董源（約934-962）、范寬（約950- 約1032）、郭熙（約1020-約1100）等着重"外師造化，中得心源"的繪畫理念，以士人的心態追求繪畫的意境，運用筆法和墨法營造畫面的"氣韻生動"，出現"運墨而具五色"的墨色觀念。這些北宋大家的山水畫以水墨為主，但他們也往往利用適量的敷色來增加層次和光暗感。郭熙的《早春圖》和范寬的《溪山行旅圖》都敷有淡淡的墨青和淺赭。[2] 北宋名士蘇軾（1036-1101）、米芾（1051-1107）、米友仁（1074-1151）等着強調在畫中注入個人的情操及思緒，以繪畫陶冶性情。文人主導的水墨山水逐漸成為繪畫的主流。某些畫家如王詵（約1036-1099）、趙伯驌（約1124-1182）等體現士人畫家追求的趣味，初步探索敷色山水與水墨山水的融合。他們的山水畫除了用墨、赭石還加入少量的植物顏料，如花青、藤黃等。與此同時的北宋後期宮廷畫院，亦有提倡重石青、石綠的畫風，著名的代表作有王希孟（約1096-1119）的《千里江山圖卷》。

自從水墨山水畫家採用敷色來輔助模仿自然山水和表達文人的意趣，很多不同風格的設色山水畫隨之而產生，

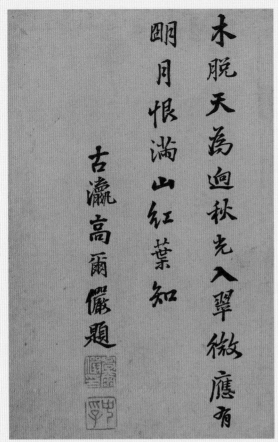
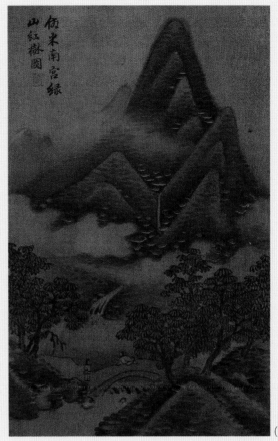

（七）

豐富了歷代山水畫的範疇。畫家居住在不同地區，受到不同畫派的影響，加上他們各自有着不同的主觀條件，令他們的作品百花齊放，各有面貌。

元朝前期是設色山水發展的一個轉捩時期。錢選（約 1235-1307 前）主張詩畫結合，提倡作畫需有"士氣"，喜歡描繪文人隱逸遁世的生活。趙孟頫（1254-1322）更力推復古。他們將文人的意趣投入設色山水畫，使它成為文人畫類別的一部份，古樸稚拙，沉穩厚逸。他們的設色山水多以淡墨勾勒，精簡皴擦，淺敷薄染而成。黃公望（1269-1354）繼而發展淺絳山水，即以赭石傅在水墨底稿上，加深層次，在陰暗處施赭墨渲染，連同皴擦塑造出山石的形狀和重量感。元四家之一的王蒙（約 1308-1385）擅長着色山水，而盛懋（活躍於 1341-1367）是元後期為數不多擅長青綠設色山水的畫家之一，屬職業畫家。

明代宣德時期（1426-1435），宮廷畫院吸引了大批來自江浙等地的畫家。他們融合李成、郭熙與南宋馬遠（約 1160-1225）、夏圭（生卒年不詳）的筆墨和經營位置的技巧，多以水墨或淺絳繪畫山水，形成明初的"院體"風格，即後稱"浙派"。自成化（1465-1487）年間，蘇州社會逐漸回復繁榮，吳門畫派在沈周（1427-1509）、文徵明（1470-1559）及文徵明子侄、弟子輩的努力下，主導畫壇數十年。除了水墨山水，他們亦喜歡採用敷色山水來描繪與文人息息相關的活動和意趣。題材很豐富，多繪仙山幽境，也有傳統文學主題的，如桃源圖、詩意圖，更有些是具時代特色的，如雅集圖、別號圖、紀游圖、寫實景圖、祝壽圖等。他們不但進一步融合設色山水和文人筆墨和趣味，還增添了設色山水的表現內容和審美意涵。吳門採用的設色是"以淡見長"，風格清秀工雅。此外，職業畫家如周臣（約 1460- 約 1535）、仇英（約 1494- 約 1552）亦有靈活地混合礦物性的石青、石綠和植物性的青綠顏料在他們的畫作中，成功融合院體的重青綠山水和文人趣味，濃麗中見雅致，實是明中期青綠山水獨特成功之處，流傳廣泛，影響深遠。

明代後期松江地區以董其昌（1555-1636）為首的畫家羣體進一步開拓設色山水的可能性。董其昌筆下有兩種設色山水。一種是淡青綠兼淺絳設色，大致是沿着元人和吳門的文人筆調發展。一種是董氏以復古為依據，聲稱來源自南朝梁張僧繇，復興並再造的"沒骨山水"。"沒骨山水"是不勾勒山石大輪廓而直接以顏色暈染的山

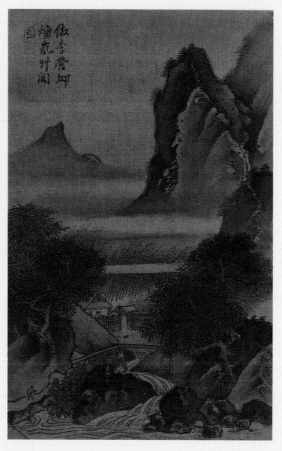

巖壑淵天地林
樏容盍酒秋大
不可量山矓漵何有

古瀔高爾儼題

（八）

水畫。這風格影響晚明時期多位畫家。在晚明，還有一些自成一派，具有創新精神的畫家，如丁雲鵬（約1547-1621後）、如藍瑛（1585-約1664）、趙澄、陳洪綬（1598-1652）等。他們的設色山水，別開新面。明代擅長繪製設色山水的畫家身份多元化，有宮廷畫家，也有文人和職業畫家，甚至民間畫師。由於繪者的身份和對象不同，審美趣味自然是有別的。

趙澄（1581-1657後），字雪江，一字湛之，號澹如，潁州（今安徽阜陽）布衣。曾得漢銅章文曰：趙澂。凡得意之作皆用此章。[3] 趙澄一生漂泊流離，數次搬家，曾居山東、河南開封、安徽等地，也常往來北京、揚州。趙氏博學能詩，得當時文壇著稱的吳偉業、錢謙益、宋琬讚賞。明末清初文人名士周亮工（1612-1672）記趙澄，曰："孫北海（孫承澤，1593-1676）先生曰，雪江作畫或一日數幅，或數日不成一幅，或先詩而後畫，或先畫而後詩。余拈出題畫詩四十首梓之。北海先生刻其四十首。"[4] 可知趙澄在當時士林是頗有名聲的。

趙澄善寫照。上海博物館藏《張林宗肖像圖》，便是趙澄在1649受周亮工所托，默繪周氏恩師張民表（1570-1642）。張民表，字林宗，是一位明末的忠臣烈士，備受敬仰。冊中有二十多名明末清初文人名士為其題詩、作跋。

趙澄山水畫擅長臨摹，宗董源、范寬、李唐諸家。王鐸是趙澄好友。周亮工曰："（趙澄）畫善臨摹，常入長安從王孟津（鐸）遊，多見大內舊藏，皆縮為小幅，無一筆不肖。君為余做舊二十幅，余歸之王逸庵侍御，後為流球國王所得，永作海外之珍矣。雪江又作四十幅，皆有孟津滿幅小楷。"趙澄臨摹古人的功力在1613年作的《山水樓閣圖》及1644年繪的《招隱圖》[5] 可見一斑，足以證明他對古畫技法早已掌握得相當熟練。

明代畫風，自吳門以後，即有復古的傾向。由唐寅至丁雲鵬，都喜歡規模宋元畫家作品。趙澄繪畫亦是邁向這方向發展。他中年以後，力求另闢蹊徑。雖取資前人，但著重個性的表現。《仿古山水圖冊》是趙澄晚年作變形山水畫的例子。他是受晚明奇崛畫風的影響，與明末清初丁雲鵬、吳彬（約1550-約1643）、藍瑛、陳洪綬、崔子忠（約1595-1644）等變形主意的畫風接近。[6]

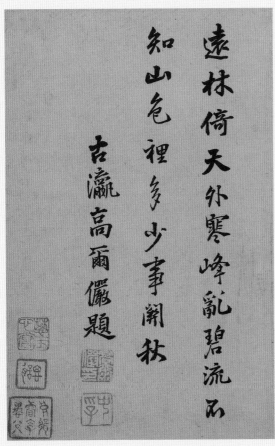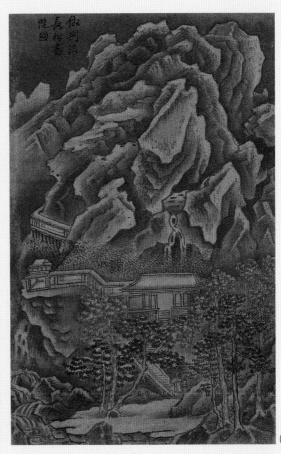

（九）

《仿古山水圖冊》的敷彩濃重古艷，堪稱為清初一件遠追唐宋元設色山水之意的特出作品。趙氏把宋畫裏細密繁複的造型不但簡化，還大大形式化。冊裏滿溢着對現實山水的幻想，結構變幻多端。不同形狀的石塊層層堆砌成奇形怪狀的山嶽：有的像團團的雷雲、有的以層層稜角形石塊高聳參天、有的如旋風狀、有的像連綿起伏的群山、有的像獨立的錐形山丘、更有由不同形狀的塊面堆積成超現實的山巒。它們幾何狀形的體積奇特、立體。趙澄好像是將大畫縮為小幅。皴、點經趙氏的處理，有了新的模樣：直的細皴像毛絨；點是用輪廓線先鈎勒，後填色，像小小的石頭。唯獨樹的繪法跟傳統沒有多大的差異。雖然如此，冊中處處都留有著宋畫的烙印。趙澄採用是宋畫的"三遠"法，即在一幅畫中用幾種不同的透視角度來表現景物的"高遠"、"深遠"、"平遠"。[7] 沒有深厚宋畫根底的畫家是很難做到。

《仿古山水圖冊》完全脫離大自然的"形似"，誇張中帶有裝飾性。保守地看，有些地方是不合符傳統的要求，例如缺乏文人追求的含蓄氣韻，過於刻板、幾何化，筆與墨的關係單調而乏神韻，與趙澄其它仿古的作品大有不同。但從另一角度來評論，《仿古山水圖冊》是一名傳統畫家罕見的超時代大膽之作。其接近二十世紀西方繪畫建構主義的模塊化、形式主義的地方確實令人驚嘆。他在晚明清初能思想獨立地仔細分析古代設色山水畫，將某些元素變形，某些保留。富有想象力的趙澄，在這冊中展現出超卓的創意。他這類風格的作品，有現藏台北故宮博物院的《仿古人山水八開》，署丁酉年（1657）。這裏可以看見歷史的視野，往往會忽略有些擁有獨特才能和成就的布衣士人書畫家。此冊曾被張珩《韞輝齋》收藏。

1. 蔣玄佁，《中國繪畫材料史》，（上海：上海書畫出版社，1986），頁95。
2. 牛克誠，《色彩的中國繪畫》，（長沙：湖南美術出版社，2002），頁133。
3. 張庚，《國朝畫徵錄》，載《中國書畫全書》，冊10，頁428。
4. 周亮工，《讀畫錄》，載《中國書畫全書》，冊7，頁957。
5. 《山水樓閣圖》及《招隱圖》皆藏上海博物館。
6. Cahill James, The Compelling Image, (Cambridge, Massachusetts: Harvard University Press,1982), pp.70-145.
7. 宋代郭熙在《林泉高致》曰："山有三遠：自山下而仰山巔謂之高遠；自山前而窺山後謂之深遠；自近山而望遠山謂之平遠。"載《中國書畫全書》，冊1，頁500。

（二）

13.

淺絳山水裏的文人隱逸理想

劉度（款）（約 1630-1672）

《山水圖冊》

順治己亥（1659）

絹本設色　冊　十二開

每幅 12.2 x 18.8 厘米

題識　　己亥（1659 年）長夏，摹景十二幀。劉度。

鈐印　　叔憲氏

IDEALIZED LIFESTYLES OF SCHOLARS

Liu Du (attributed) (active circa 1630-1672)

Landscapes

Album leaves, ink and colour on silk

Inscribed, signed Liu Du, dated *jihai* (1659), with one seal of the artist

12.2 x 18.8 cm each

（一）

（三）

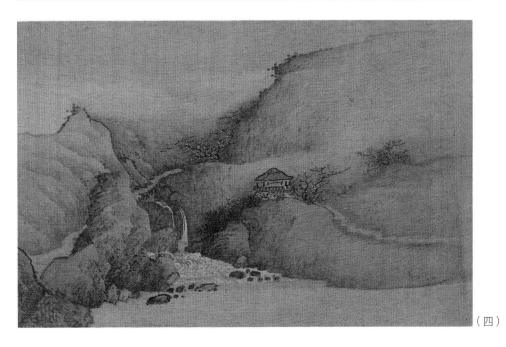

（四）

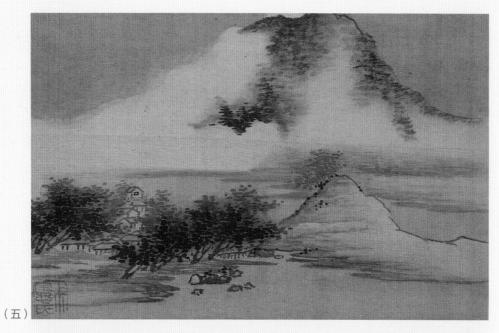

（五）

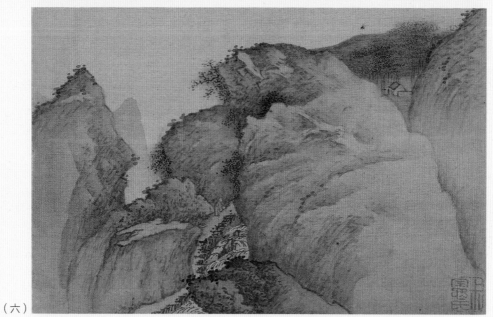

（六）

（七）

劉度（生卒年不詳），字叔憲，一字叔獻，錢塘（今杭州）人。藍瑛弟子，追摹宋、元名家，師李思訓、李昭道，工界畫樓臺、青綠山水，畫風細密精妍。[1] 劉度的生平事蹟在文獻記載稀少。其師藍瑛（1585-約1666），字田叔，號蝶叟，錢塘人，以繪畫為職業。藍瑛用筆有頓挫，線條較粗獷，設色妍麗，構圖喜以高遠視覺法，也擅繪重青綠設色山水，作董其昌所復興的

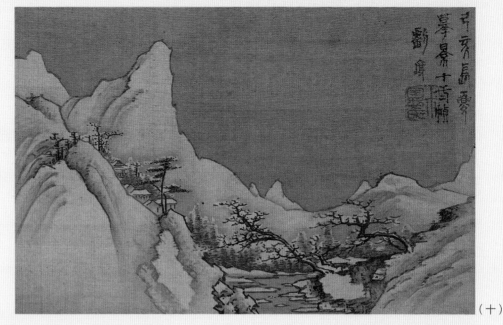

（十）

"沒骨山水"，被喻為浙派殿軍，後人稱之為"武林派"。

劉度活躍於十七世紀，是位職業畫家，初期受藍瑛的影響甚深。他筆墨疏秀蒼勁，勾勒線條多頓挫。他用職業畫家嫻熟的筆墨技巧描繪江南的野趣，筆墨間亦帶有文人的情趣，是明末職業畫家向文人繪畫學習的例子之一。他喜用青綠設色山水。重青綠設色"沒骨山水"有崇禎十七年（1644）所作的《白雲紅樹圖》，現藏山東省博物館，是對其師藍瑛的《白雲紅樹圖》作進一步的探索。畫中山石幾乎沒有輪廓勾勒，皴染也融入青綠設色之中，墨色交融，幾不見筆蹤。他的傳世畫作頗多被博物館收藏，如崇禎十二年（1639）作的《山水冊》，藏上海博物館；崇禎十三年（1640）作的《山水圖》冊頁，藏故宮博物院。順治六年（1649）作的《海市圖卷》，是劉度仙化地描繪海市蜃樓，自題"仿小李將軍畫法"，故宮博物院藏。也有順治七年（1650）他所作的《桃花源圖》，美國克里夫蘭美術館藏；順治八年（1651）作的《仿趙伯駒山水圖》扇頁，故宮博物院藏等。從種種劉度的畫作裏，除了藍瑛的影響外，也可以看到他和金陵八家互相學習的地方。

《山水圖冊》十二開，主要是淺絳設色，即在赭石皴染的基礎上傅上不同色調的綠色、淺青色，及少許紅色、白色等作點綴。畫中有些輪廓是用淡墨勾勒，有些是採用"沒骨"技法。勾勒的線條多頓挫，山石的皴法源自變形的小斧劈皴。這是追摹李思訓、李唐一系的筆墨技巧。另一方面，冊中一頁是採用米點繪畫山峰和高處繚繞的雲氣。米點是文人畫的一個重要標誌。冊中描繪的地勢景色多姿多樣，有層巒疊嶂的禿山、綠溜溜的平原、海邊涯岸的瀑布、湖旁低窪的堵土、兩岸相連的小橋等。畫中群山連綿，烟波浩渺，山間桃林掩映，屋舍村落間人物往來。遠遠的崎嶇山路上，一位孤獨的高士正策杖邁向山中的莊舍。

《山水圖冊》的題材是文人理想中的山居樂事。每頁繪有匿藏在山林裏的屋舍，其中有行旅、幽居、捕魚、游玩等各種活動，成功營造可行、可望、可游、可居的空間意象。冊中嚴謹細密地描繪不同的氣候、不同環境下的山川景色，如春天綿綿密密的樹林、夏天盛放的花卉、秋天樹上的紅葉、冬天荒寒的雪景，筆筆貼近詩意，充分表達出當時士大夫的意趣。山石水墨與青綠設色相呼應，富於變化，具有士氣，亦不失敘述故事的特色。此冊既有藍瑛的影響，也有金陵八家的影子。

《山水圖冊》表現文人閒居隱逸的生活，繪江南水鄉景色，構圖多變，設色靈活，是一件自出機杼的青綠設色創作。它體現了文人趣味與院體筆墨的融合，設色淡雅，墨色交融，色不掩墨，以疏朗荒寒之意境體現明末清初具有文人氣息的青綠設色山水。

1. 馮金伯，《國朝畫識》，載《中國書畫全書》，冊10，頁618。

14.

清疏秀逸的新安派

查士標（1615-1697）

《山水圖冊》

康熙己巳（1689）　七十五歲

紙本水墨　冊　八開

每幅 20.5 x 31.5 厘米

LANDSCAPES IN XIN'AN STYLE

Zha Shibiao (1615-1697)

Sparse Landscapes

Album leaves, ink on paper

Inscribed, signed Shibiao, dated *jisi* (1689), with eight seals of the artist, and one collector's seal

20.5 x 31.5 cm each

Literature: refer to Chinese text

第一開

題識　筠石喬柯。己巳秋日。士標畫。

鈐印　二瞻

第二開

題識　雲泉圖。倣海岳菴法。士標。

鈐印　二瞻

第三開

題識　溪山亭子。士標畫于文漪堂。

鈐印　二瞻

第四開

題識　清溪勝侶倣白石翁畫法。士標。

鈐印　二瞻

第五開

題識　江閣歸帆。士標。

鈐印　二瞻

第六開

題識　溪煙漁艇。查士標畫意。

鈐印　二瞻

第七開

題識　元人畫法。士標擬之。

鈐印　二瞻

第八開

題識　枕水誰家閣，能來問字翁。查士標。

鈐印　二瞻

鑑藏印　曹仲英印

著錄　Suzuki Kei, ed. *Comprehensive Illustrated Catalogue of Chinese Paintings in Foreign Collections, Vol.1, America and Canada* (Tokyo: University of Tokyo Press, Far East Culture Research Institute,1982) p.122, no.A53-031.

鑒藏者　曹仲英（1929-2011），天津人，多年移居美國，收藏家、藝術商人和學者，著有多部研究中國書畫的學術專論。

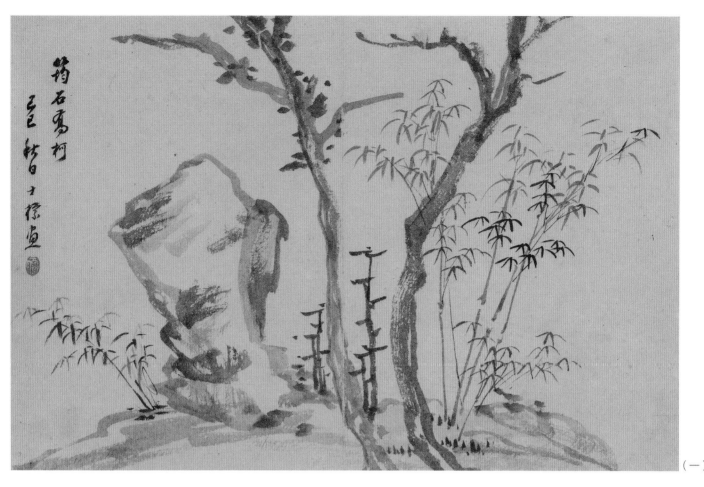

荊石寫柯
己丑 十棕畫

（一）

雲泉圖
仿海岳
蒼注
十棕

（二）

（三）

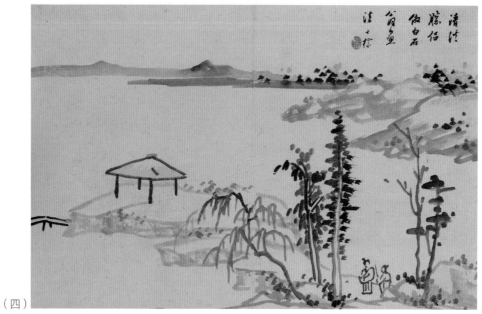

（四）

（五）

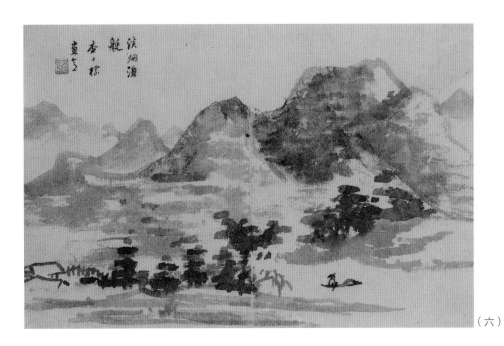

淡烟漁
艇
香光
畫□

（六）

元人畫法
士稚擬之
□

（七）

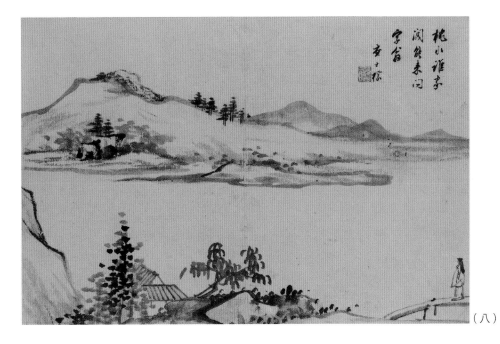

桃小雅李
澗絕朱問
宗省
香光
□

（八）

查士標（1615-1697），字二瞻，號梅壑、梅壑散人，安徽休寧人，卒年八十三。[1]查士標休寧的祖家富鼎彝及古畫收藏，青少年時的他對書畫已產生濃厚興趣，尤其崇敬董其昌的書法、繪畫及其畫論。查氏二十多歲為諸生。1644年，清兵入關之際，皖南動盪，查家家境變遷，查士標再無意仕途，舉家離開安徽，遷往凝聚很多反清團體和遺民文人的六朝古都南京。他在南京住了二十年，專事書、畫，建立了廣泛的社交圈，並多次出游。查士標大約在1665年再移居繁華的揚州，找尋出路。他繼續行走於萬山千水之間，將自然丘壑融入自己的繪畫創作中。在揚州，喜歡無拘無束的查士標多整天閉門高臥，罕接買畫的賓客，有時在深夜才臨池揮灑。家裏亦會高朋滿座，結交藝壇名士之中有笪重光(1623-1692)、王翬（1632-1717）、惲壽平（1633-1690），及身兼達官的鑒賞家宋犖（1634-1714）。宋犖，號漫堂，官至禮部尚書，工詩詞古文，與王士禎齊名。其詩《寄查梅壑》曰："誰擅書畫場，元明兩文敏，華亭得天授，筆墨絕畦畛……梅壑黃山翁，老向竹西隱。崛起藝壇中，華亭許接軫。昨摹平原帖，風骨何遒緊。更圖獅子林，懶瓚韻未泯。"[2]宋犖的嘉許在當時增添不少查士標畫名的聲譽。

查士標性情隨意淡泊，可見於他《時事》一詩："時事有代謝，青山無古今。幽人每乘興，來往亦無心。地僻雲林靜，淵深天宇沉。不知溪閣迥，短棹或相尋。"[3]他雖然寓居南京和揚州數十年，晚年仍覺身在異鄉，故稱自己"邘上旅人"（邘：古國名，即江蘇省，江蘇縣）。他寫的《黃山雲海歌》長句抒訴自己對故鄉的懷念。查士標終身流離，不能解脫遺民的悲憤、無奈。瞭解這些，我們就可以明白為何查士標的繪畫常帶着一種荒率蕭散的情懷。

查士標是"新安派"重要成員之一，"與同里孫逸、汪之瑞、釋弘仁稱四大家。"[4]唐代時代安徽歙縣及休寧迭為新安郡。"新安派"是後人統稱在明末清初的一群徽籍遺民畫家。他們在徽州（又稱新安）地區活動、或寓居外地，不樂仕進，畫風並非完全一致，主要是重氣節，崇尚倪瓚、黃公望，善用乾筆枯墨，以蒼涼、不諧流俗的情意，繪寫荒寒蕭疏的意境。他們的畫作被譽為具有士人逸品的格調。[5]查士標作為一位文人畫家，詩文書畫俱備。他的詩稿由後人滙集成《種書堂遺稿》及《種書堂題畫詩》，由宋犖鑒定，王士禎、朱彝尊、孔尚任等文壇名流為之校閱。查氏的書法宗師米芾、董其昌，尤其得力於董其昌。這與明清之際董字大行其道並非沒有關係。查士標的書法有董之秀，卻無董之拙，疏宕溫潤，不刻意求工。董其昌別號"乙卯生"，後來查士標也為自己取號"後乙卯生"。查士標四十多歲前在新安居住的時候，畫風和漸江（弘仁，1610-1664）比較接近。五十多歲後在揚州才致力蛻變自己的繪畫。中、晚年是他創作的重要時期。查士標不僅師董其昌書、畫的形式、模樣，更求深入了解董氏的藝術觀及繪畫的理論。從查氏師承的對象：初學倪瓚，後參董其昌、米芾、黃公望、吳鎮的筆墨風格，足以說明查士標是認同和依循董其昌所提倡的"南北宗論"中的南宗系。但查士標並沒有被認為是董其昌的繼承人。他是一位比較個人化的畫家，有着他自己的藝術特點，未能做到可以影響清朝整體繪畫的發展，更沒有一群出色而有影響力的跟隨者。被譽為承接董其昌是清初四王，以王時敏（1592-1680）為首的正統畫派。

《山水圖冊》是七十四歲的查士標作於康熙己巳（1689）年。這八開的冊頁展示他成熟的畫藝。查氏採用闊、重的濕筆，精簡概括地寫出恬淡荒疏的山河景色。如秦祖永在《桐陰論畫》中指出"二瞻畫有兩種"，一種"闊筆縱橫排奡"，一種"狹筆一味生澀"，兩者分別源自北宋米氏父子與元朝倪瓚。[6]查氏的《山水圖冊》包含這兩系的繪畫風格。畫裏的筆法雖然是縱橫向背，但沒有煩亂拔扈之氣，這點也是文人畫家的特點。冊中可見查士標用筆不多，擅用"墨分五彩"，但又惜墨如金。他信筆的操作，爽快廈落，筆觸清快，墨彩斑斕，貌似簡潔而實富層次。畫裏有些地方墨色的對比很大（見第二開，"倣海岳菴法"），有些則是以小階次地加深或減淡（見第一開，"筠石喬柯"，柯石兩旁的幾棵竹葉）。查氏以濃墨點綴石塊（見第三開，"溪山亭子"）、枝葉（見第四開，"清溪勝侶倣白石翁畫法"），打破平淡的局面，為畫面提神。

第一開，"筠石喬柯"。似是查氏以趙孟頫的"秀石疏林圖"為藍本。

第二開，"雲泉圖。倣海岳菴法"。查士標用米家法，以淋漓的水墨橫點（又稱米點皴）畫雲山、烟樹。山間瀑布流淌，是一幅雨霧蒼茫的山景。

第三開，"溪山亭子"。山石幾何形體塊，大小錯落，用筆方硬，勾多皴少，意境蕭淡簡遠。此圖清楚看到查士標的筆劃是較為偏扁，轉折也較多稜角。

第四開，"清溪勝侶倣白石翁畫法"。這幅是查氏模倣沈周的點苔法。平遠的山水，有一座茅樹築在洲渚岸邊，二人正在路旁交談。查士標寫平常人家生活的一景。

第五開，"江閣歸帆"。茫茫大江中，兩艘帆船正在歸途中。查士標用淡墨繪寫岸邊的房舍和幾棵柳樹，氣韻荒寒，天真幽淡，情景怡人。

第六開，"溪煙漁艇"。一片迷濛的景色在斑斕的墨皴中依稀看到。查士標施上層層的長形米點皴。它們有着深淡不同階次的墨色。他還巧妙地在適當的位置運用"留白"，顯示出光線折射的地方，故山坡的陰陽向背清晰可見。水中還見孤艇飄浮，漁翁坐着，悠然自得。

第七開，"元人畫法"。用筆簡練清秀，枯筆皴擦樹石，意境疏曠荒寒，畫風學倪瓚，但有作者獨有的韻味。查士標之號"懶標"是從倪瓚"懶瓚"之稱而來。

第八開，"枕水誰家閣，能來問字翁"。繪平遠山水，岸邊的樹林中有幾戶人家的茅舍，對岸低巒平坡，畫面開闊疏朗。木橋上一人正在凝視江景，一派晚晴氣象，蕭疏有致。

查士標1689年繪的《山水》裏體現了米氏父子水墨淋漓的平淡、吳鎮的重筆薰染、倪瓚的荒涼、董其昌的秀逸、元人的意境。然而，查士標並不是臨仿古畫的形模，而是抽取、學習他們某些的風格，按自己的需要加以取捨，故完成的作品完全是查士標自己的面目。晚年查士標筆墨超邁，筆力清勁秀逸，直窺元人之奧，堪稱"逸品"。他代表一個明末清初黃山新安地區的遺民畫家，以獨特的藝術風格闡述這時代的變遷，而他疏逸的風格，和其它寓居揚州的新安畫派畫家，影響康熙年間揚州畫派的形成和發展。[7]

1. 查士模（查士標胞弟詳述查士標生平及為人），〈皇清處士前文學梅壑先生兄二瞻查公行述〉，《增廣休寧查氏肇裎堂祠事便覽》，國家圖書館善本庫藏，乾隆抄本，卷4。資料自汪世清，《藝苑疑年叢談》，（北京：紫禁城出版社，2002），頁175。

2. 宋犖，〈寄查梅壑〉，《西陂類稿》，卷13，載《文淵閣四庫全書》集部，別集類。

3. 查士標，〈時事〉，《種書堂遺稿》，卷1，載《清代詩文集彙編》，（上海：上海古籍出版社，2009），冊54，頁568。

4. 張庚，〈查士標何文煌〉，《國朝畫徵錄》，載《中國書畫全書》，冊10，頁430。

5. 張庚，《浦山論畫》，載《中國書畫全書》，冊10，頁417。

6. 秦祖永，《桐陰論畫》，（台北：文光圖書公司，1967），上卷，頁31-32。

7. 李斗，《揚州畫舫錄》，載《續修四庫全書，史部，地理類》，（上海：上海古籍出版社，1995），冊733，頁569-788。

15.

清初變格書風中的剛陽硬倔

法若真（1613-1696）

《行書杜工部春宿左省詩軸》

無紀年
紙本水墨　立軸
100.5 x 39 厘米

釋文	不寢聽金鑰，因風想玉珂。明朝有封事，數問夜如何。法若真。
鈐印	灋若真印

A NEW WAVE OF BOLD AND FORCEFUL CALLIGRAPHY IN EARLY QING

Fa Ruozhen (1613-1696)

Poem of Du Fu in Running Script Calligraphy

Hanging scroll, ink on paper

Signed Fa Ruozhen, with one seal of the artist

100.5 x 39 cm

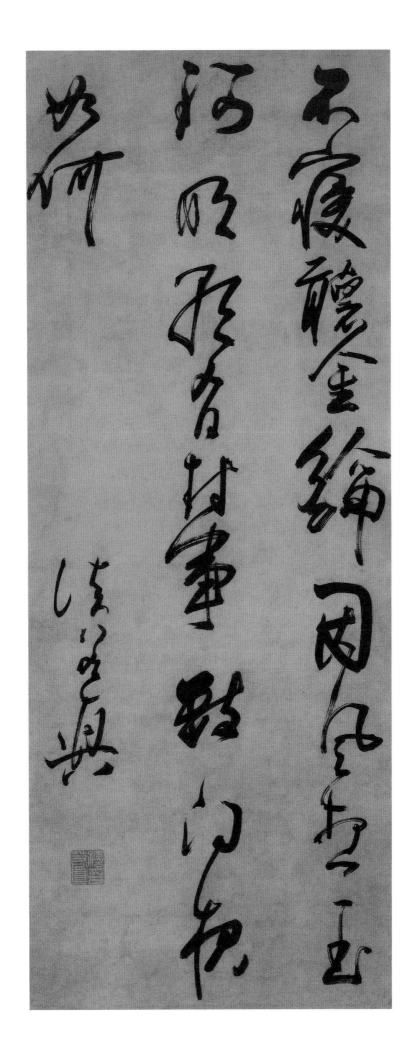

不寢聽金鑰因風想玉珂
沉沉珮甘畫弱别沉葉
（印章）

不寢聽金鑰　因風想玉珂　明朝

法若真（1613-1696），字漢儒，號黃石，亦號黃山，祖籍山東濟南，先祖於明景泰年間任職山東膠州，後人隨後定居此地。法若真的父親法寰學識淵博，曾在膠州設學館，培養人才。法若真少以詩名，為明諸生，順治三年（1646）進士，任福建布政司參政。康熙元年（1661）升浙江按察使，時值莊史獄起，七百家受到誅連，他深以不能救七百家為恨，八十歲時還就此事鬱鬱不樂。後官至江南布政使，為政清廉，興利除弊，體恤百姓。康熙十八年（1679）數名大臣聯合推薦法若真舉博學鴻詞科，法若真稱病未就。從此他離京返鄉，遂終生隱居，1696 年卒。[1] 法若真在滿清統治下兩朝任官，受到一些士人的批評。另一方面，他政績的聲譽曾一度比他為文人書畫家的高。

法若真的詩，初學李賀，後學杜甫。他用"不今不古"而富於抒發性的詩句，表達自己深邃自我的精神境象。他的文章同樣獨特，"或莊或謔，可歌可泣"，著有《黃山詩留》、《黃山文留》、《介盧詩》、《黃山集》等。繪畫方面，法若真善作層巒疊嶂，煙雲瀰漫，筆墨浮動的山水。

明末清初，異於董其昌所提倡的秀逸明淨書風是一股由一批變革的書法家所創的剛陽雄健書法風格。黃道周、王鐸、倪元璐、傅山、法若真等人，力棄柔媚，追求奇倔。法若真師魏晉鍾繇、王羲之的神韻，具士氣，不效元明諸家。他與王鐸之子，王無咎為同科進士，在京城有機會從王鐸游，親自聆聽並受前輩指點。[2] 法若真的小字作品尤其受王鐸的影響。他的草書巨幅大筆，行書特精，有"鷺停鶴峙"之勢，氣勢磅礴。[3]

《行書軸》的"不寢聽金鑰，因風想玉珂。明朝有封事，數問夜如何"來自唐代詩人杜甫的古詩《春宿左省》。杜甫曾任檢校工部員外郎，世稱杜工部。其詩全文如下："花隱掖垣暮，啾啾棲鳥過。星臨萬戶動，月傍九霄多。不寢聽金鑰，因風想玉珂。明朝有封事，數問夜如何。"詩寫詩人上朝前一夜不安和焦盼的心情，表現其居官勤勉，盡忠職守，一心為國的精神。這是法若真借杜甫的詩句，表達自己等待上朝的急切心情，與他忠堅愛民的性格相當吻合，是一位名副其實的縉紳書家。

法若真《行書軸》的擘窠大字，得力於顏真卿雄渾俐落的書法，用筆澀而暢，章法奇而穩，結體欹側錯落，點劃多方硬側鋒，作字距緊結。法若真受王鐸的影響，在此篇的轉筆多方折勁挺。整篇跌宕靈秀，墨色深潤華滋，蒼勁沉隱，磅礴之氣貫徹全篇。不經心處見匠心，在超脫中見真率。法若真力主性情，形質附之，特重風骨，自抒胸臆，有他自己的神采風貌，不染塵氣，自成一格，與晚明黃道周、倪元璐等書法家的硬倔頗相似。這一批明末清初變革書家剛陽雄健的書風，對隨後中國書法藝術的審美觀念、風格的形成，有着深遠的影響。法若真不僅是他們之中堅份子，也是清代山東為數不多的詩書畫皆有成就的文人書畫家。

1. 裴喆，〈法若真年譜簡編〉，《南陽師範學院學報》，（2009），11期。頁 77-83。
2. 姜棟，〈相許高山曲，無弦壁上彈－法若真書法平議〉，《中華書畫家》（2019），5期，頁 79-80。
3. 姜啓明，〈法若真與《溪山雲靄圖卷》〉，陝西省文史館月刊《收藏》，（2011.02），no.218，頁 58-59。

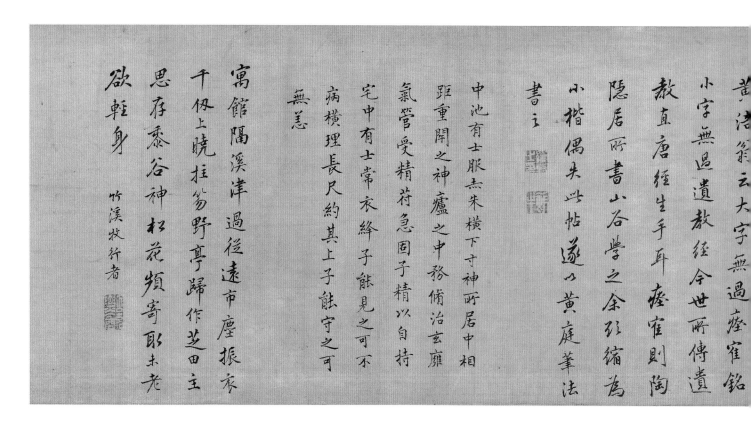

16.

江西畫派

羅牧 (1622- 約 1708)

《書法山水圖卷》

無紀年
綾本設色　手卷
23.8 x 182 厘米

JIANGXI SCHOOL OF PAINTINGE

Luo Mu (1622 - circa 1708)

Calligraphy and Landscape

Handscroll, ink and colour on satin

Inscribed, signed Zhuxi Muxingzhe, with five seals of the artist

23.8 x 182 cm

書法

(一) 故知像顯可澂，雖愚不惑，形潛莫覩，在智猶迷。況乎佛道崇虛，乘幽控寂。竹溪牧行者。

鈐印　羅牧之印

(二) 歲在癸丑暮春之初，會于會稽山陰之蘭亭，脩禊事也。羣賢畢至，少長咸集。此地有崇山峻嶺，茂林脩竹，又有清流激湍，暎帶左右，引以為流觴曲水，列坐其次。雖無絲竹管弦之盛，一觴一詠，亦足以暢敘幽情。

(三) 臣繇言，臣自遭遇先帝，忝列腹心，爰自建安之初，王師破賊關東。時年荒穀貴，郡[縣]殘毀，三軍餽饟，朝不及夕。先帝神略奇計，委任得人。

(四) 黃涪翁云大字無過《瘞鶴銘》，小字無過《遺教經》。今世所傳《遺教》直唐經生手耳。《瘞鶴銘》則陶隱居所書，山谷學之。余欲縮為小楷，偶失此帖，遂以黃庭筆法書之。

鈐印　羅牧之印、飯牛

(五) 中池有士服赤朱，橫下寸神所居，中相距重閒之，神廬之中務脩治，玄雍氣管受精苻，急固子精以自持，宅中有士常衣絳，子能見之可不病，橫理長尺約其上，子能守之可無恙。

(六) 寓館隔溪津，過從遠市塵。振衣千仞上，曉拄笁野亭。歸作芝田主，思存黍谷神。松花頻寄取，未老欲輕身。竹溪牧行者。

鈐印　瓢歙

畫

題識　且寄山堂為節庵先生畫。竹溪羅牧。

鈐印　羅牧

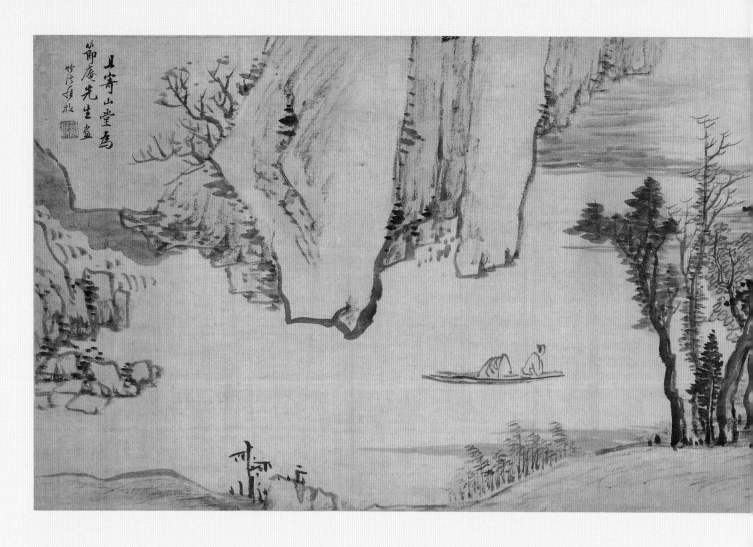

羅牧（1622- 約 1708），字飯牛，號雲庵、牧行者、竹溪，江西寧都人。他祖輩務農，所受的教育不如很多縉紳家庭出身的書畫家。羅牧工詩文、書畫，喜飲酒，善製茶。[1] 明末清初，江西寧都盛產茶葉，而羅牧跟隨林确齋（林時易）學得著名的芥茶法。[2] 他從偏僻的寧都僑寓南昌大概是為了鬻畫賣茶。即使後來成為江西畫派的代表畫家，羅牧也繼續製茶。在南昌，他常往來揚州、南京等地，結識一批明清易代的遺民畫家，如八大山人、龔賢、惲壽平等。羅牧亦和官宦階層交好，受到江西巡撫、文人鑒賞家宋犖（字牧仲，1634-1714）的器重。宋犖以〈送羅飯牛入廬山歌〉中的"二牧說"贈之。[3] 羅牧名為牧，宋犖以牧為字。在宋犖的推揚下，羅牧的影響更廣，被譽為"江西派英才"。張庚（1685-1760）在《國朝畫徵錄》中記載："江淮間亦有祖之者，世所稱江西派是也"。[4] 康熙皇帝南巡時，經宋犖的推舉，羅牧獲得皇帝授予"御旌逸品處士"的封號。晚年羅牧與一些江西畫家在南昌東湖畔創立"東湖書畫會"，其中包括八大山人。"江西畫派"主要畫家是"東湖書畫會"的成員。他們"平淡天真，嵐氣清潤"的畫風為清初贛都地區的藝術文化增添不少色彩。

羅牧初師山水於同代人魏書（字石床）。在受董其昌倡導的南宗文人畫的影響下，他的筆意徘徊在黃公望、董其昌之間，山水多循故有的構圖，雖時有加減增刪，但沒有刻意求新。他喜用勾勒明確地劃出山石的輪廓，用皴不多，擅長利用留白的方法來顯示受光折射的大幅山塊，方形的山石幾乎成為其山水的標誌。內容方面多描繪隱居者的生活環境，氣氛清冷而沉寂。這些特徵都出現在羅牧的《書法山水圖卷》。他亦有些作品是特意效法巨然、米芾筆意，風格淡墨輕嵐，墨氣瀚然。

羅牧傳世的山水作品以墨筆渲染為主，設色山水極少。《書法山水圖卷》是設色山水的綾本手卷。羅牧中年以後特別致力書法，取法晉唐，又略摻元代趙孟頫的柔媚筆意。在《書法山水圖卷》他以楷書入畫，運筆簡練利落，筆勢從容不迫。撮錄的數篇書法名著成為畫卷的重要部份。

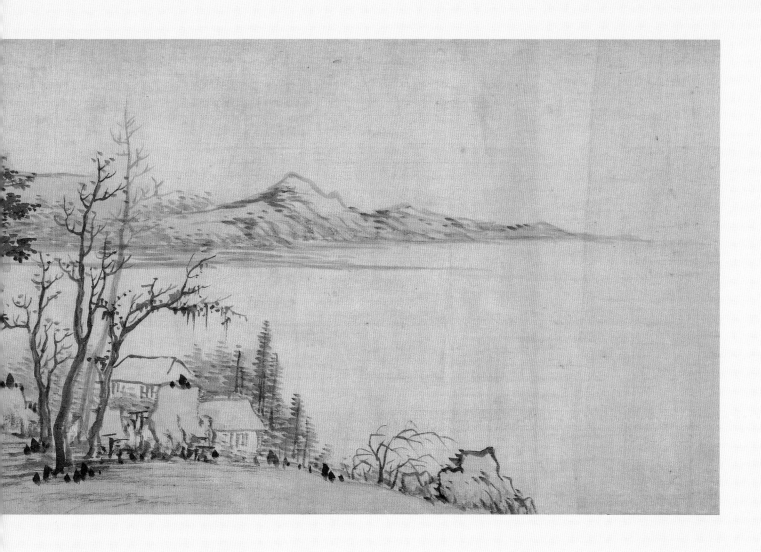

節錄一：來自《大唐三藏聖教序》。節錄二：來自王羲之（321-379）的《蘭亭序》。節錄三：來自鍾繇（151-230）的《薦季直表》。節錄四：來自黃庭堅（涪翁）譽為"大字無過"的《瘞鶴銘》。黃山谷（庭堅）的大書是從摩崖石刻的《瘞鶴銘》吸取和發展出來。《瘞鶴銘》石刻傳為梁朝陶弘景所書，是一位隱士，為紀念一只隻死去的鶴鳥，著寫的文字。節錄五：是傳王羲之書的《黃庭經》裏的部份七言韻句。《黃庭經》是道教養身修仙的著作，有諸多名書法家臨本傳世。節錄六：選自虞集的《丹霞觀黃知微留別》。

羅牧的鈐印"瓢歙"即"簞食瓢飲"（出自《論語‧雍也》）是形容讀書人安於貧窮的清高生活。羅牧於《書法山水圖卷》中描繪秋天的平溪疏樹，一人坐在孤舟上，整篇筆意空靈，林壑蒼秀，水墨清潤淋漓。

清初社會穩定和經濟逐漸繁榮，在南昌、揚州等地富庶的商宦需要購買書畫來點綴他們的生活，社會對書畫的需求日益增加。加上，康熙皇帝的一系列懷柔政策，在充份尊重漢儒孔學的前提下，給予學術界一股新的活力。繪畫創作數量跟隨市場擴展增加，但創作的水平不免被限制。羅牧出身於平民階層，作品與社會貼近。"奇"不是羅牧繪畫的專長，但他能利用提筆用墨間的"潤"，繪出清新、秀麗的山水畫。與此同時，他的作品也反映當時民間雅俗共賞的需求。

1. 參考黃篤，〈江西派開派畫家羅牧的幾個問題〉裏所記載的〈龍門豫章羅氏十四修族譜〉，《美術研究》，（1989），1期。

2. 〈龍門豫章羅氏十四修族譜〉記載："羅牧……得林确齋芥茶法，亦善製茶……"。

3. 宋犖，〈送羅飯牛入廬山歌〉，《西陂類稿》，卷11，頁9-10，載《文淵閣四庫全書》集部，別集類。

4. 張庚，《國朝畫徵錄》，載《中國書畫全書》，冊10，頁434。

17.

四僧之一

石濤（1642-1707）

《荷花屏軸》

無紀年

紙本水墨　鏡心

33 x 27 厘米

題識	彷彿如聞糗水香，絕無花影在蕭牆。亭亭玉立蒼波上，並與清流作鴈行。清湘遺人極大滌草堂。[1]
鈐印	贊之十世孫阿長

ONE OF THE FOUR MONKS

Shi Tao (1642-1707)

Lotus

Scroll, mounted for framing, ink on paper

Inscribed, signed Qingxiang Yiren, with one seal of the artist

33 x 27 cm

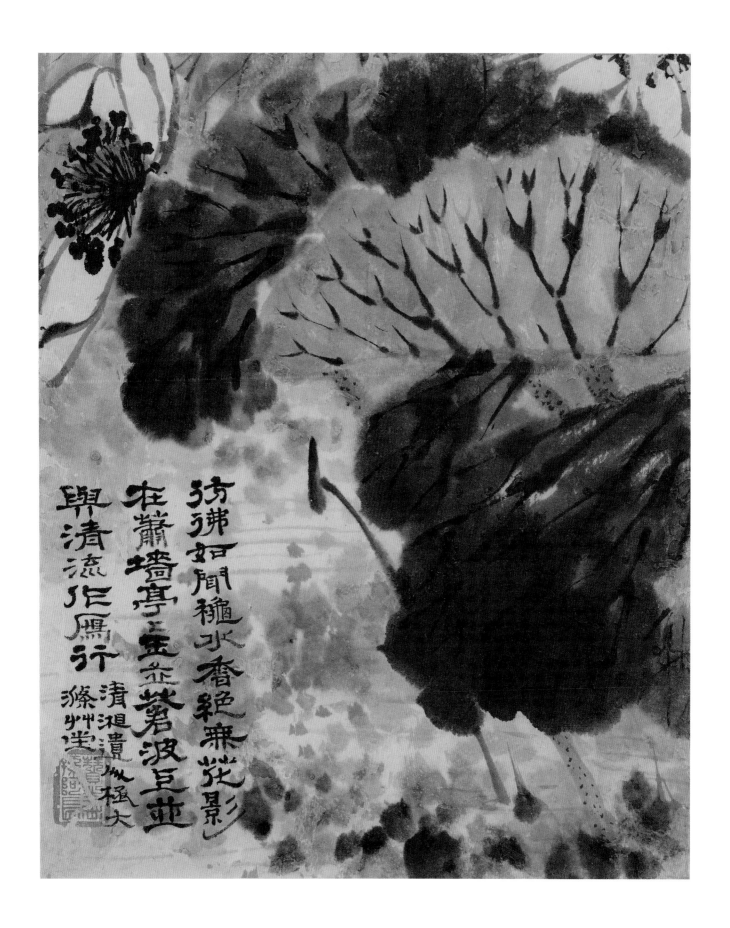

彷彿如聞櫂水香絕兼花影
在蕭牆亭之左於茗波且並
與清流作雁行

清湘遺派極大
滌州逸

97

石濤（1642-1707）俗姓朱，名若極，小字阿長，廣西桂林人。後人稱他為清初"四僧"之一。他傳奇的一生，從他的出生開始。明太祖朱元璋從孫靖江王朱守謙卒後，其子朱贊儀襲封其王位，而石濤是朱贊儀的十世孫。石濤父親朱亨嘉曾以明宗室名義在桂林自稱"監國"，不久在明皇室貴族內部鬥爭中被殺，此時石濤才四歲。幼小的石濤被內官太監送至全州，後削髮為僧，法名元濟、原濟、石濤。他的別號有大滌子、苦瓜和尚、清湘陳人、清湘老人、清湘遺人、一枝叟、零丁老人、小乘客，晚號瞎尊者等。石濤的別號"清湘"是來自全州。全州是湖南湘水發源之地，又名清湘或湘源。

石濤，並不像其它三位遺民畫僧，漸江（1610-1664）、石谿（1612- 約1674）和朱耷（1626-1705），對清政府懷有深刻的仇恨。明亡時，他尚年幼，但喪家失國之痛、悲憤鬱結之情卻糾纏他的一生，反映在他不同時期的詩文書畫裏。他一生的書畫風格隨着在不同時期、不同環境和感受中演變，但獨立的自我表現個性是從開始已奠定。石濤在多件作品中這樣題寫："畫有南北宗，書有二王法。張融有言：'不恨臣無二王法，恨二王無臣法。'今問南北宗，我宗耶？宗我耶？一時捧腹曰：我自用我法。"[2] 此段題語說明他決意跳出古人牢籠，書法不受王羲之、王獻之父子的束縛，繪畫上反對以南北宗為師，藝術上依循"我用我法"的方針。

年少的石濤雲遊四方，居無定所。告別廣西全州後，他渡瀟湘、過洞庭、登廬山、漫遊江西、江蘇、浙江諸省，其中有常熟、無錫、杭州、嘉興、松江、南京等地。在松江拜旅菴本月為師，從而正式確定了他在禪林的地位。康熙初年，他寄居在安徽宣城敬亭諸寺達十五年，多次觀覽黃山的奇松、雲海、怪石等。[3] 石濤刻意探索、揣摩大自然，為繪畫汲取養份。他的一方印章"搜盡奇峰打草稿"就是強調"師法造化"，搜覽不同的山水景色，得識它們的寒暑季節和陰晴時令，然後用自己個人的方法鋪陳出新穎奇妙的結構，衝破舊有的創作形式。黃山和湘水對他的藝術非常重要。石濤曰："黃山是我師，我是黃山友。"黃山氤氳變幻的松雲，變幻莫測的山川奇趣與湘水詩情畫意的烟雨，清潤靈秀之氣，都以不同風格及面貌，虛虛實實、千情萬態地重複體現在石濤以後的山水畫裏。與此同時，自然靈秀的山水也孕育了石濤的藝術氣質。石濤很多畫都題上款識。這些詩文是探索其藝術淵源、風格、創作思想的寶貴資料。他的山水畫還有一種在中國十七世紀畫中不多見的特質 - 繪的是一個可望、可游、可居的自然環境。畫中有房舍和不同的人物在山山水水裏，過着日常的生活。人的生活和大自然融為一體，生機勃勃，體現出他對"天人合一"這哲學觀的認同。

在安徽，石濤結交了徽派畫家梅清、梅庚、戴本孝等人。他們往來密切，互贈詩畫，成為莫逆之交，合稱"黃山派"。梅清（1623-1697）比石濤大19歲，多畫黃山景色，重視寫生。他清逸雄奇的繪畫風格對石濤藝術的成長啟發很大。這時期石濤的作品，多少受黃山地區的新安派畫家們的影響，意境幽深冷辟，運筆銳利。

石濤三十九歲（1680）移居南京"長干一枝閣"，自稱"枝下人"，生活和思想發生很大的變化。他在這裏的生活不是禪門素靜的清課，而是忙碌的書畫工作和頻繁的社交活動。這時候他已經不是一個真正的佛門弟子了，只是和尚的身份有利他和一些文人畫士取得特殊的地位。交往的朋友有程邃、戴本孝、查士標、龔賢、王概、屈大均、湯燕生等。屈大均可能在南京之前已認識石濤，而屈氏對《易經》的熱衷研究有很大的可能對石濤後來著的《畫語錄》有幫助。當時南京的畫家，如石谿、戴本孝、龔賢等，各具面目，對石濤的藝術境界大有開拓和刺激的作用。通過結識中的鑒賞收藏家，他有機會看到前人的墨迹，如董源、倪瓚、沈周、董其昌等。在南京的十年裏，石濤畫了很多畫。風格方面，已逐漸脫離新安派，轉向發展個人的面目，筆墨清脫爽暢，勁利而隱健。四十多歲的石濤，得到一批滿清官吏的名人學士如博爾都、孔尚任等人的垂青，開始不甘寂寞。在1684和1687，他分別於南京和揚州兩次迎接康熙皇帝南巡，後來接受宗室輔國將軍博爾都之邀赴北京。

在京，石濤與當時的王公大臣以及宮廷著名畫家王翬、王原祁等周旋，得以瀏覽北方權貴們的收藏，使他日後創作增添不少氣度宏偉、剛健嚴謹的作品。三年後，由於並未得到皇帝的青睞，石濤憤然南返，定居揚州。

在揚州，石濤以賣畫為生，卸去了出家的袈裟，穿上了道裝還俗。約1696年（54-55歲）前後，他建"大滌草堂"。"大滌"即大洗。他欲把自己的過去，抛光洗淨，返本還原，而開始用印章"大滌子"以明其志。他亦祖然說

出自己的身世。石濤的兩方印章"贊之十世孫阿長"（見於《荷花屏軸》）及"靖王之後"，見於他 1697 年（56 歲）後的作品。揚州名園以疊石著名。為了養家活口，除了賣畫外，石濤亦為當地的鹽商巨賈設計園林疊石。其零丁孤苦、懷才不遇、矛盾之情到了晚年尤其明顯。他詩中道："五十年來大夢春，野心一片白雲間。今生老禿原非我，前世衰陽卻是身。大滌草堂聊爾爾，苦瓜和尚淚津津。猶嫌未遂逃名早，筆墨牽人說假真。"揚州是石濤藝術最成熟而創作最為興旺的時期。畫風豁達利索，風神灑脫；筆墨如拖泥帶水，變化無窮。

大約在 1702 年，石濤將他畫學的主張和美學思想著成《畫語錄》（一作《石濤畫語錄》或《苦瓜和尚畫語錄》）。[4] 全書共有十八章，內容參有《易經》和儒學思想，闡述著名的"一畫"論。《畫語錄·一畫章》："太古無法，太朴不散，太朴一散而法立矣，法於何立，立於一畫，一畫者眾有之本萬象之根……一畫之法乃自我立……夫畫者，從於心者也。"操"一畫"之法的畫家（即石濤）是經過深入觀察體驗大自然，"搜盡奇峰打草稿"地做好"外師造化"的工作，然後反覆的領悟和思考，通過自我的再創作，把素材繪出藝術品來。這就是石濤所提出的"識"與"受"、"資"與"任"相互的辯證方法。石濤主張學習古法是為"借古以開今"，而筆墨之"靈"和"神"是來自"蒙養"和"生活"。他力求個性的發揮，自我的表現。《畫語錄·變化章》："是某家就我也，非我故為某家也"。一筆可化作萬筆，萬筆可歸於一筆。《畫語錄·一畫章》："此一畫收盡鴻蒙之外，即億萬萬筆墨，未有不始於此而盡於此"，石濤的繪畫理論大膽而自負，與他的身世遭遇所賦予他的叛逆性格多少有關係。可貴的是，他能就自己提倡的理論充分而成功地實踐出來。在十九、二十世紀中國朝政衰落之際，很多畫家重新推崇清初四僧，因為他們代表着一種對當代政權的反叛精神，欲脫離傳統，獨立創新。石濤是他們之中最好的例子，傳世的畫作也比較多。《畫語錄》所傳遞的思想對後來力求變法的畫家起了重大的鼓舞作用。

石濤在《畫語錄》是特意針對明末清初畫壇臨摹尚古之風。當時自號為董其昌南宗體系的江南一脈，在蘇州、揚州、南京、杭州、湖州、徽州等地，有龐大的影響力。他們因循守舊，墨守成規，不着重描繪真山水。以董其昌為首的"四王"畫系擁有一批筆墨方面根底極深的畫家，因取得皇家的青睞，被喻為清初畫壇正宗。他們之間有不少關於體系、技法的輿論，左右着當時的文人畫士。說要"師法造化"，不單石濤一人，和他對立的也如是此說。石濤是以他一股充滿動力、生機的繪畫實踐來沖破當時泥古的束縛。他寫道："萬點惡墨，惱殺米顛，幾絲柔痕，笑倒北苑。"當時江南一脈對筆情墨趣過份講究，石濤卻指出"筆墨"，乃是表達心領神會的用具和形式，並不是創作的目的。《畫語錄·絪縕章》："縱使筆不筆，墨不墨，畫不畫，自有我在。蓋以運夫墨非墨運也，操夫筆非筆操也，脫夫胎非胎脫也。"

石濤的山水畫，早、晚期的功力懸殊很大，風格亦隨着他的生活經歷而改變。他的藝術個性不是內歛，而是外向開拓地，盡情發揮自己的才情和感受。[5]一個浪漫而富有想像力的畫家，他用自己的方法，寓情於景，寫盡胸中萬千丘壑，面貌多種多樣，構圖新穎大膽，具鮮明的時代特色。他的作品具有濃厚生活氣息和清新的意趣：有的含蓄，詩情畫意；有的恣肆奔放，剛勁潑辣，氣魄雄偉。晚年在揚州是他繪畫創作的高峰期，畫作出奇制勝：粗獷處，濃墨大點，淋漓痛快；細密處，慎密嚴謹。他突破性地採用赭代墨皴擦山石，石青、石綠作米點，藤黃、胭脂作雜點妙繪桃花等。他善用不同的中鋒、側鋒、逆鋒、散鋒、順鋒、禿筆、枯筆、濕筆、破筆、圓筆等來繪出澀利、徐疾、粗細、乾濕各種的效果。石濤筆墨酣暢，用墨別出新裁，枯濕濃淡墨兼施並用，有"拖泥帶水"的皴法，喜歡利用水墨的滲化和筆墨的融和，盡顯山川氤氳的氣象和深厚的體積，讓人想起湘水、黃山的景色。[6]像他在《畫語錄》中所提倡，石濤致力於"師古人之心"而不為古人所拘。他對倪瓚非常敬佩，經常致力神似其空靈清潤之氣。梅清、丁雲鵬、陳洪綬對他也有重要的影響。石濤的傳世作品題材多樣，人物、花卉如荷花、梅、蘭、菊、竹、水仙和果實之類，均其所長。他的墨竹更是揮灑自如，狂放不羈。

石濤的書法，和他的畫一樣，不同時期出現不同的變化。有的參以北碑的雄勁，有的又像篆書般圓潤。他早年隸書臨漢碑，行楷從顏真卿入手。四十歲後，與畫風一樣，出現倪瓚體貌。在定居揚州後又滲入蘇軾的豐腴灑脫，開拓他六十歲以後的新書風。

黃山新安畫系裏，很少有花卉畫的創作。石濤到了南京後才開始作花卉畫，學習明代中期花卉畫家沈周、徐渭、陳淳，故他畫的花卉多體現沈周的渾厚、徐渭的狂放、陳淳的清逸。《荷花屏軸》是晚年石濤在揚州所繪，鈐"贊之十世孫阿長"印章，書法受蘇軾豐腴的風格影響。畫上署："大滌草堂"，推是作於1696年後，並自題七言絕詩："彷彿如聞穠水香，絕無花影在蕭牆。亭亭玉立蒼波上，並與清流作鴈行。"意思是荷花清香如秋水，它的影子不會落在皇宮的牆上。它優雅、自信地站在綠色的波浪裏，和德性高潔的士大夫們同行。石濤是歌頌荷花，亦是喻意自己。

《荷花屏軸》繪寫欣欣向榮的荷塘一角。荷花、荷葉、慈菇、蒲草在畫中互相掩映。荷葉高低大小，層層疊疊，俯仰傾側，變化多端地佔滿畫中一半的對角面積。餘下的一半是"蒼波"，即河水，滿載着濃淡相交、大大小小的墨點。兩朵盛放的荷花，躲在畫的兩角，若隱若現。荷葉渾厚鮮潤。石濤採用濃墨繪出葉的正面，背面則先用淡墨描繪形狀，然後用濃墨鈎出葉脈作提醒，既勁利又含蓄，充份顯現荷葉的質感和生態。畫裏空間層次分明，構圖疏密交錯，畫面極為豐富。石濤在《荷花屏軸》用墨淋漓盡致，濃淡相生，顯現他較強的筆墨把控能力。加上畫上題的荷花詩，增添不少造境的詩情畫意。在《荷花屏軸》裏叫見石濤對自然真趣的體驗。

揚州地處江淮要衝、南北樞紐，在明末清初是一個手工業、商業相當繁榮的城市，聚集很多不同階層的人，如賈商、地主、文人、畫家。書畫方面，不像蘇州、松江、常熟等地區被根深蒂固的繪畫師承傳統綑綁，揚州是一個思想比較開放，傳統約束比較薄弱的新興城市，故石濤繪畫及其繪畫理論能在這冒起、滋生。其筆情縱恣凝練，獨具創新的風格，[7]對揚州畫派和清代中葉大寫意花鳥畫的興盛有密切關係。他的山水畫直接影響近現代中國畫家吳昌碩、齊白石、陳師曾、潘天壽、傅抱石、劉海粟等人。[8]他們是受到石濤理論所啟發，對新的事物、新的時代有着新的"識"和"受"。

1. 此詩見於《清湘老人題記》，載《中國書畫全書》，冊8，頁597。另一首近似的詩，見汪世清編，《石濤詩錄》（石家莊：河北教育出版社，2006），頁143。

2. 石濤題上此畫語的其中一件作品是《清音圖冊》，題識曰："時甲子（1684）新夏呈閭翁大詞宗，清湘禿髮人濟。"見朱良志輯注，《石濤詩文集》，（北京：北京大學出版社，2017），頁320-321。

3. 鄭拙廬，《石濤研究》，（香港：中華書局，1977），頁3-46。

4. 石濤，《苦瓜和尚畫語錄》，載《中國書畫全書》，冊8，頁583-587。

5. 胡海超，〈論清初四畫僧的繪畫藝術〉，《中國美術全集·繪畫編9·清代繪畫上》，頁14-16。

6. 李萬才，《石濤》，（長春：吉林美術出版社，1993），頁56-78.

7. 參考 Jonathan Hay, *Shitao: Painting and Modernity in Early Qing China*, (Cambridge, New York: Cambridge University Press, 2001) and Jerome Silbergeld's "Review of *Shitao: Painting and Modernity in Early Qing China*,"in *Harvard Journal of Asiatic Studies*, (June, 2002), vol.62, no.1, pp.230-239.

8. 陳傳席，〈石濤在畫史上的地位〉，載《中國山水畫史》，（天津：人民美術出版社，2001），頁567-569。

18.

康熙皇帝推崇的董其昌書體

查昇（1650-1707）

《行書陸放翁書興詩聯句軸》

無紀年

紙本水墨　立軸

124.7 x 52.2 厘米

EMPEROR KANGXI FAVOURING
THE CALLIGRAPHIC STYLE OF
DONG QICHANG

Zha Sheng (1650-1707)

Poem of Lu You in Running Script Calligraphy

Hanging scroll, ink on paper

Signed Zha Sheng, with three seals of the artist

124.7 x 52.2 cm

釋文	入門明月真堪友，滿榻清風不用錢。
題識	查昇。
鈐印	海寧查聲山名昇印、太史之章、花嶼讀書牀

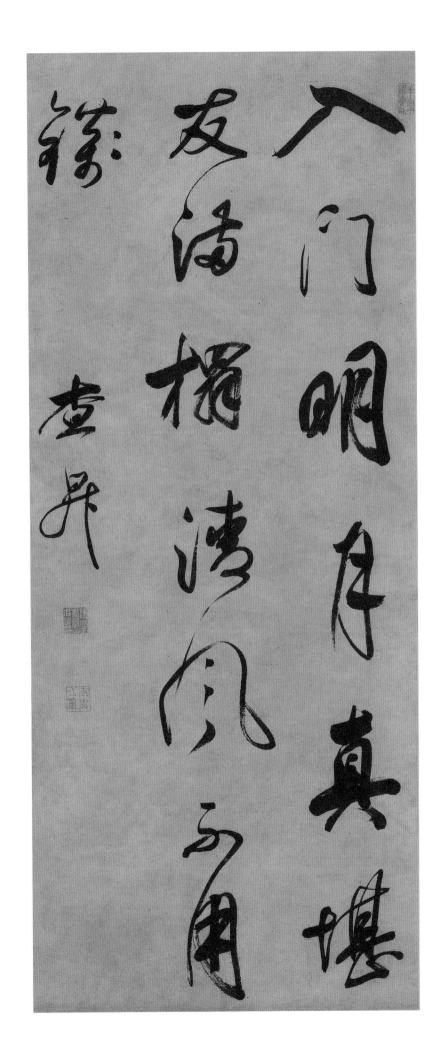

入門明月存真堪
友滿榻清風不用
錢

虚舟

查昇（1650-1707），字仲韋，號聲山，浙江海寧袁花人。康熙二十七年（1688）進士，選翰林院庶吉士，授編修，官至少詹事，經薦入直南書房多年。[1] 海寧查家是書香門第，康熙年間曾是"一門十進士，叔侄五翰林"。康熙皇帝給他們題詞"唐宋以來巨族，江南有數人家"。香港武俠小說家金庸（查良鏞）是海寧查氏後裔，其直系祖先為查昇及其孫查楳。

康熙皇帝極之推崇董其昌的書法，康有為形容曰："我朝聖祖酷愛董書，臣下摹仿，遂成風氣"。[2] 查昇是書法家、藏書家，能詩詞。其書法秀逸，得董其昌神韻，尤精小楷。楊賓（1650-1720）評查昇："查聲山一本於董，而靈秀亦相似"。[3] 康熙皇帝屢次稱賞之，并為其藏書處御書"淡遠堂"匾額。查昇卒年五十八，著《淡遠堂集》。時人稱查昇書法、查慎行詩、朱自恒畫為"海寧三絕"。後來查氏家族遭文字獄，藏書相繼被查抄和典賣。

此軸"入門明月真堪友，滿榻清風不用錢"這兩句是查昇取自南宋詩人陸游，號放翁（1125-1210）的七言律詩《書興》。內容歌頌"明月"像一位朋友為他照耀，"清風"無條件地為他吹拂。詩人嚮往着簡單淡遠的田園生活，但字裏行間卻流露着蒼涼的人生感慨。

查昇用輕鬆自然的筆態，傳遞出這兩句中舒暢和諧的意境。"風"字寫如清風擺動，飄逸有致。"明月"的兩個"月"字，字體大而突出。他用側鋒將兩豎筆寫成向背以取其勢，而兩字則在穩與不穩之間，擺出靈活柔媚的姿態。整篇字體方圓兼備，方像"堪"字，全以方折筆寫成；圓像"清"字，帶有篆籀筆法。章法的安排蕭散有致，字與字、行與行、字與行之間的俯仰顧盼極生動有情，令整篇書法靈秀而流動，虛實之間出現多樣的變化。

《行書陸放翁書興詩聯句軸》篇幅頗大，以外拓縱放的筆勢只書寫十四個大字，不顯得柔弱無力是因為筆畫韌性強，點畫各具形態，飛舞流動，瀟灑自然。其靈秀疏朗酷似董其昌，有些字的結體也是從董體學回來。但篇中的墨酣筆沉則看到顏真卿的影響，例如"真"字。這篇書法固存董其昌的姿態，又有米芾清通靈活的痕跡。這是可以理解的，因顏真卿和米芾都是董其昌師從的唐宋書法大家。查昇可以說是通過董其昌，師顏真卿、米芾。《行書陸放翁書興詩聯句軸》是查昇書法功力、美術性頗高的一幅隨意、清柔之作。

1. 王鍾翰點校，《清史列傳》，（北京：中華書局，1987），冊18，文苑傳二，頁5812。
2. 康有為，《廣藝舟雙楫》，載《歷代書法論文選》，（上海：上海書畫出版社，1979），頁777。
3. 楊賓，《大瓢偶筆》，載《歷代書法論文選續編》，（上海：上海書畫出版社，1993），頁536。

清風明月

19.
清初金陵地區的畫風

王概（1645-1710）

《山居清話扇面》

康熙癸未（1703）　五十九歲

紙本設色　扇面

17.3 x 50 厘米

PAINTING STYLE OF THE JINLING REGION IN EARLY QING

Wang Gai (1645-1710)

Settlement by the Lake

Fan leaf, mounted for framing, ink and colour on paper

Inscribed, signed Gai, dated *guiwei* (1703), with one seal of the artist and two collector's seals

17.3 x 50 cm

題識　小築原依錦繡谷，翠微坐攬四山高。香生盆盎蕙含露，響觸簾櫳松捲濤。白袷衣輕飛鷰子，紫茸茶嫩薦蔞蒿。清言正接彈棋後，又向前溪放小舠。癸未春杪為御中賢姪畫於放眼樓中。繡水㮣。

鈐印　王㮣

鑑藏印　酖流珍賞、黃□

王概（1645-1710），初名匄，一作改，亦名丐，字東郊，一字安節，後改今名。原籍秀水（今浙江嘉興）人，僑寓南京。善畫山水、人物和花鳥。兼善詩文、治印、刻竹。著有《畫學淺説》、《山飛泉立草堂集》。

明朝年間，金陵作為陪都設有許多重要的政府機構，如城內秦淮河畔的貢院科場，是江南文人雲集的地方。金陵擁有歷代蘊聚的深厚文化，又是江南一個經濟富庶、資源發達的商業城市。明朝覆滅後，面對清初政府對遺老和知識份子的高壓統治和官祿籠絡，金陵一帶的遺民畫家選擇在這個商業都市鬻畫為生，課徒為業。這些畫家各有所宗，有的是繼皖南的渴筆；有些是承吳門的文人筆墨；有些則是循宋、明的宮廷畫風。他們畫風相異，但審美取向和創作思想有許多共同的地方。例如他們注重以畫寄情，有強烈的遺民意識；重視"師法自然"，作品多描繪熟識的家鄉風光；不抱門戶之見，博取眾長，自創新格。王概僑居金陵後，在這種藝術氛圍中工作，與當時反清文人湯燕生（1616-1692）、李漁（1611-1680）、程邃（1607-1692）、孔尚任（1648-1718）等交往。至於金陵畫家中的所謂"金陵八家"的人選，歷來有不同的意見。被後人較為認同的是張庚（1685-1760）在《國朝畫徵錄》的説法。[1] 張氏推龔賢為八家之首。

龔賢（1618-1689）青年時與復社文人交往密切，屢受迫害。明亡後，他在北方飄泊近十年，晚年定居金陵清涼山，生活清貧。龔賢以賣字鬻畫為生，設帳課徒，在課徒中作示範的畫稿，流傳至今不止一種。王概是龔賢好友方文的外甥，[2] 也是龔賢的學生。王氏大約在三十多歲時，應沈因伯之請，以明李流芳課徒畫稿為基礎，與其兄王蓍、王臬等人完成為《芥子園畫傳》（又稱《芥子園畫譜》）的編繪圖譜。《芥子園畫譜》介紹中國畫基本法較為系統，雖間有舛誤，但淺顯明了，便於初學者參考。流弊之處是容易被學畫者隨意抽取古人的各種繪畫風格，拼湊成章，令畫作刻板，缺乏創意。

王概山水畫師龔賢，但能創出自己的風格。他的墨韻和筆墨的沉厚不如其師，但他的畫藝廣，畫法多樣，有蒼健粗硬、結實雄勁的風格，亦有細膩工整的一面。所作人物，筆墨精妙。課徒生涯令他精通各種不同的筆墨法和擁有一手熟練的寫實工底。

王氏的《山居清話扇面》是一幅摺扇面的山水畫。一般扇面約一尺，不及卷軸書畫的面積大，書畫家只能用簡潔的風格在這有限的空間發揮。他們落筆精準暢快，流利自然地顯出各自的筆墨特性。由於它價格比較低廉，輕便又極具裝飾性，是歷來各界青睞的清玩小品。文人畫士之間，喜歡在扇面上即興揮毫，互作酬贈。很多扇面的作品輕鬆隨意，特具真趣。

扇子在中國歷史悠久，由最初作為實用品、禮儀物衍變成藝術品。從畫史記載得知，早在六朝至隋唐時代畫家已在扇上繪畫寫字。宋代時期，在絹質的圓形或橢圓形紈扇（又稱團扇）上寫字作畫相當流行。明朝初，日本式的摺扇由高麗國傳入中國，取代紈扇的樣式。明至清末，摺扇形式的繪畫和書法廣為流播。[3]

王概《山居清話扇面》的構圖中央採用水平基綫，周圍的景物則隨着弧綫的彎度自然傾斜，在平直與弧曲中求得平衡。從《山居清話扇面》王概題的七言律詩中，得知這張扇面是畫家為其賢姪畫於"放眼樓"，是一幅寫實的作品。王概巧妙地利用扇面的半圓形來鋪排出一個截景式的構圖。在小小的扇面體積上，長江南岸金陵近郊之景色被描繪得清晰細膩。在畫的一邊，山崖峻壁下，兩三間草堂橫列在雜樹密林中。屋舍的圍牆、來往的小徑、屋裏對坐的兩個人物清歷可見。江霧雲煙沉浸了後景的山谷。前面一片溪河沙渚，深澗棧橋，和遠處的垂巖石壁作出明顯的對比。畫面的山嶺時而險峻，時而平坦。這是王概精心營造的一個富有變化的山勢。構圖疏密高下穿插在景色中，繁而不塞，集深遠、高遠、平遠為一體。

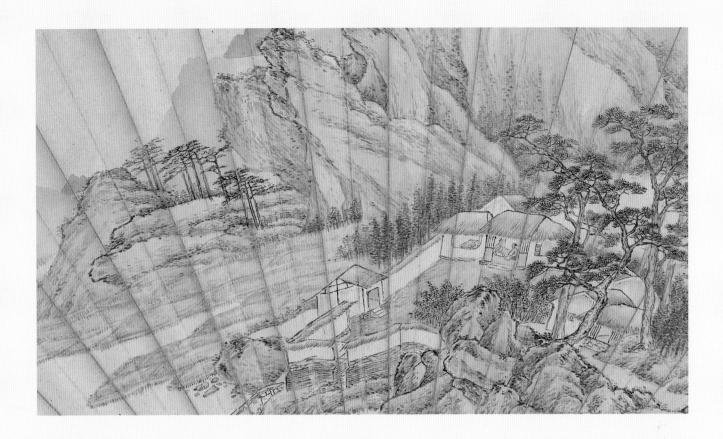

王概在《山居清話扇面》用筆細密工整，敷以淡赭和淺石綠，山色沉凝中透出清麗。山石畫法深受龔賢積墨的筆意影響，以墨綫畫出塊面結構，若斷若連。山體豆瓣皴、小斧劈皴互用，做成如龔賢所說"皴處色黑為陰，不皴處色白為陽"。[4] 王概用墨敷色很注意濃淡、層次的變化，使物體較富明暗、立體感，同時注意墨和色的對比或映襯。這風格是清初金陵畫家的一個共同點。他又用了短直的豎筆，一排一排點綴在沙渚的周圍，遠看貌似蘆葦，塑造出一些有節奏的質感。龔賢在山水畫裏也常用此皴法。王概在《山居清話扇面》把江邊一景畫得自然和諧，并無呆板膩煩之弊，意蘊悠遠，將百里南岸盡收眼底，是扇面山水中鮮有點劃精密但又清簡亮麗的作品。

1. 張庚，《國朝畫徵錄》，載盧輔聖編，《中國書畫全書》（上海：上海書畫出版社，1994），冊 10，頁 428。

2. 方文，號盋山，桐城詩人，明末諸生，入清不仕，多與復社、幾社名士交往，著有《盋山集》。參自 Wang Chung-lan, *Gong Xian (1619-1689) – A Seventeenth Century Nanjing Intellectual and His Aesthetic World*, (Yale University Ph.D. dissertation, 2005), pp.83-84.

3. 莊申，《扇子與中國文化》，（台北：東大圖書股份有限公司，1992），頁 53-104。

4. 龔賢，《龔半千課徒畫說》，載俞劍華編，《中國畫論類編》（北京：中國古典藝術出版社，1957），冊下，頁 797。

20.

清初四王之一
王原祁（1642-1715）
《仿大痴山水圖軸》

康熙辛卯 (1711)　七十歲
紙本設色　立軸
97.2 x 53.2 厘米

ONE OF THE FOUR WANGS
Wang Yuanqi (1642-1715)
Landscape after the Style of Huang Gongwang

Hanging scroll, ink and colour on paper

Inscribed, signed Wang Yuanqi, dated *xinmao* (1711), with three seals of the artist

97.2 x 53.2 cm

題識　〔古人論〕畫，在意不在稿。今人論畫，在稿不在意。每見世之畫苑名流，取古人粉本，規摹其銖鋼分寸，窮工極巧，中間氣脈不貫，神理不出，展卷一觀，索然而盡。由於為畫所拘，無我意以運之也。辛卯六月公餘，偃息寓齋，炎風薰灼，借筆墨以消暑，亦清涼一法也。倣大痴任筆任色，不求甚解，惟適我意而已，未識有合於具眼否。婁東王原祁，時年七十。

鈐印　王原祁印、麓臺、西廬後人

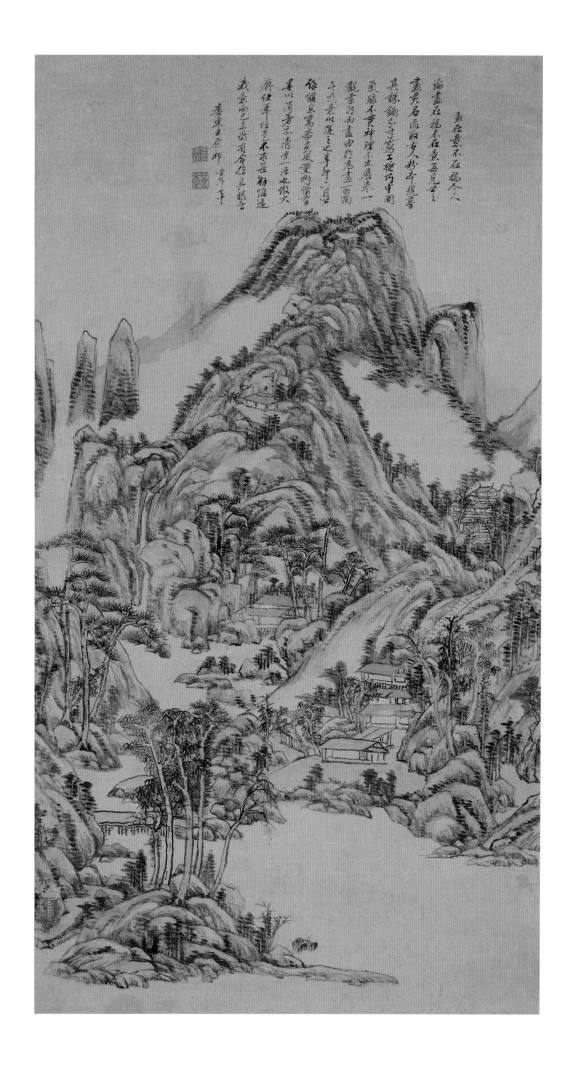

王原祁（1642-1715），字茂京，號麓台，號石師道人，江蘇太倉人。康熙九年（1670）進士，官至戶部侍郎，人稱王司農。王原祁生於江蘇太倉（因位於婁水之東，亦稱婁東）的一個書香門第之家。他的高祖王錫爵是萬曆年間的一位名相、曾祖王衡曾任編修、祖父王時敏（1592-1680）在崇禎初年任太常，是清初文人畫的領袖、父親王揆是順治十二年（1657）進士、伯父王撰是山水畫家。王原祁登進士後，歷任考官、知縣些中等官職。他勤政愛民的態度，造福百姓，也受到皇帝的稱賞。康熙三十九年（1700）奉命入內府鑒定宮廷收藏的古代書畫；數年後，入直南書房，成為康熙皇帝倚重的文臣，後充《佩文齋書畫譜》總纂輯官。[1]康熙五十一年（1712）升戶部左侍郎，仕途可謂一帆風順。

王原祁自幼讀書習畫，自敘："余弱冠時得先大父（王時敏）指授，方明董巨正宗法派，于子久（黃公望）為專師。"[2]可見他從小已致力繼承董其昌、王時敏的南宗文人畫。在繁忙公務之餘，他一生不斷鑽研畫學，其理論載於他著的《雨窗漫筆》、《麓台題畫稿》和諸多題畫裏。他與王時敏、王鑑（1598-1677）、王翬（1632-1717）被稱為"清初四王"。王時敏、王鑑，曾在晚明朝廷任官，明亡後隱居不仕。他們並非是反清復明之士，而是屬於清王朝的順民。王翬和王原祁更深受清康熙帝的重用及推崇。

清王朝的滿族統治者為鞏固政權，極力吸取和推崇漢族的思想文化，提倡尊儒學道統，尤其程朱理學，大規模搜集、編纂和注釋古代典籍。清統治者以懷柔政策籠絡漢族知識份子，同時以高壓政策鉗制思想。[3]為避涉時之嫌，學者追求復古和崇古。這風氣也波及書畫的創作。

"四王"的新儒學思想正合清王朝崇儒重道的政策。"四王"成員崇尚文人畫主旨實是深受儒家思想影響，如儒學佔領正統地位一樣，"四王"也以正宗繪畫傳統（即南宗）的嫡系自居。王原祁在畫論常提到"理"與"氣"，曰："作畫以理、氣、趣兼到為重，非是三者不入精、妙、神、逸之品。"[4]"理"與"氣"是新儒學的基本觀念。程頤、朱熹認為事物有不同的種類，是因為氣聚時遵循不同的理。朱熹說："天地之間，有理有氣。理也者，形而上之道也，生物之本也；氣也者，形而下之器也，生物之具也。是以人、物之生，必稟此理，然後有性；必稟此氣，然後有形。"[5]王原祁的畫理深受新儒家思想的影響，也是他受清廷賞識和扶植的部份原因。

元代文人畫繼承宋畫注重自然物象的"理"。真正對筆墨這般講究是從董其昌開始，而"四王"，自詡為董氏嫡傳，將這理念發展和提倡。雖然如此，他們筆下的文人畫與董其昌尊崇文人畫的原意差距相當大，主要的分歧有三點。其一，董其昌指文人畫的宗旨是自娛遣興和自我表現。"四王"的王時敏、王鑑入清隱居不仕，還能以畫為樂。"四王"的王原祁、王翬涉足官場，聲噪海內，再難保持純粹自娛遣興的宗旨。康熙皇帝對王原祁的藝術很欣賞和重視，入直內廷供奉的王原祁承聖諭而盡心創作的作品很多，導致王原祁和王翬的畫作在宮裏非常流行。這樣不僅失去文人畫的本質，還和"院體"山水畫的界綫逐漸模糊，最終形成兩者合流，使"四王"的風格衍變成清朝"院體"山水的畫風。[6]其二，董其昌之"畫家以古人為師，已是上乘"，還重"師法自然"，謂"進而當以天地為師"，應"讀萬卷書，行萬里路。"他不僅主張師古，還要辯證地"集其大成，自出機軸"。"四王"承董其昌復古的主張，但趨於極端化，以仿古為藝術的目標，唯求古法和古意，完全不注重"師法自然"。其三，董其昌雖有褒南貶北的觀點，但能辯證分析兩家各自優長，並論述兩者互補並進的關係："趙令穰、伯駒、承旨三家合併，雖妍而不甜。董源、巨然、米芾、高克恭三家合併，雖縱而有法。兩家法門，如鳥雙翼。"[7]"四王"卻持門戶之見，只極力推崇南宗，貶鄙北宗。

王原祁《仿大痴山水圖軸》繪於康熙辛卯年（1711），時年七十歲。據他的款識，這是一幀遣興自娛的作品，作於一個悠閑、炎熱的夏天。在這幅晚年成熟的作品裏，可以一一看到他所強調的繪畫理論及要訣。[8]王原祁山水畫的構圖注重氣勢，言"作畫但須顧氣勢輪廓，不必求好景，亦不必拘舊稿。"[9]塑造這氣勢，須顧及三點：龍脈、開合、起伏。董其昌曾說"畫山須明分合"。[10]王原祁進而闡述："龍脈為畫中氣勢源頭，有斜、有正、有渾、有碎、有斷、有續、有隱、有現，謂之體也。開合從高至下，賓主歷然，有時結聚、有時淡蕩。峰回路轉、雲合水分，俱從此出。起伏由近及遠、向背分明，有時高聳、有時平修，斜側照應山頭、山腹、山足銖兩稱者，

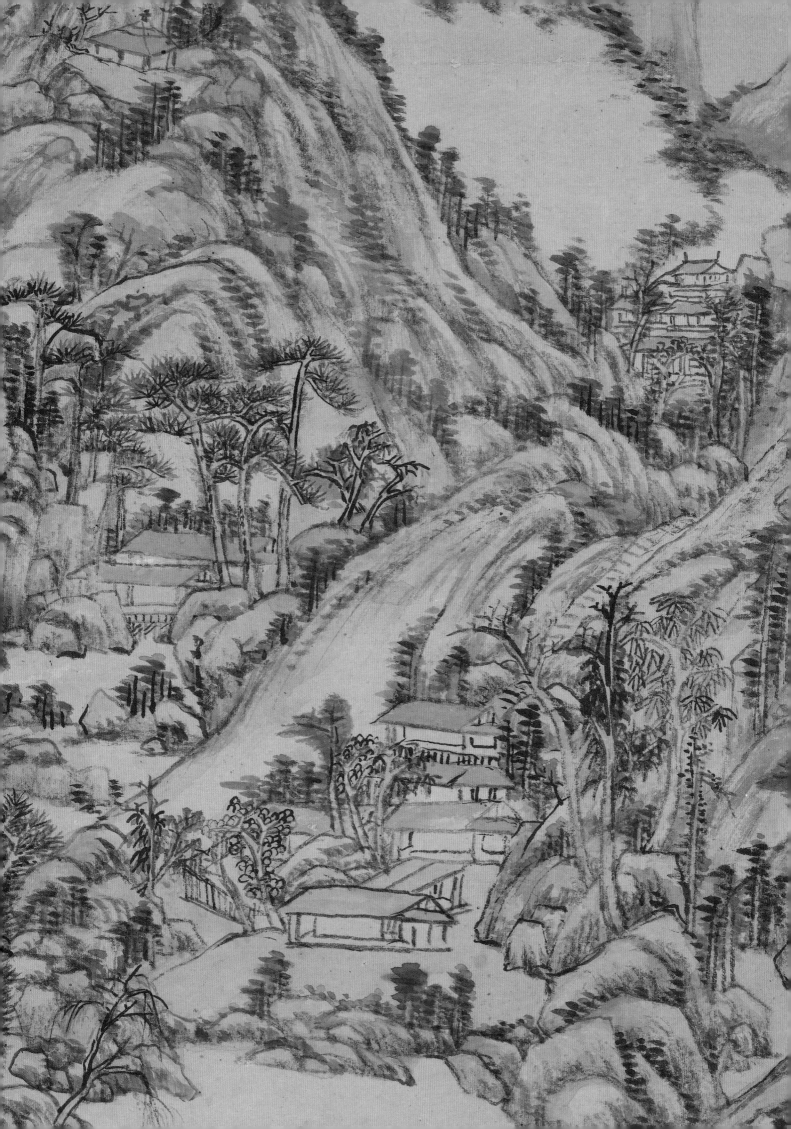

謂之用也。若知有龍脈而不辨開合起伏，必至拘索失勢。知有開合起伏而不本龍脈是謂顧子失母。”在《仿大痴山水圖軸》可以看到羣山連綿，岡巒雲起，山勢氣脈相貫。這就是王原祁刻意經營的山勢，乃從組織山景的龍脈、開合、起伏而成。他喜歡將小塊積成大塊，纍石成山，“實”的地方密密的，“虛”的地方一片空白，虛實相間，做成強烈的對比。整圖構景繁而不亂，佈局細而不碎。

“四王”強調筆墨並倡導以它作獨立審美的要素，是清初畫藝的一大特點。他們從筆墨的角度重新闡釋古代藝術，以復古為名，作出一種新的形式語言。王原祁尤其注重筆墨，他說，“生平毫無寸長，稍解筆墨。”王原祁的畫，驟眼看似千篇一律，其實每張的丘壑不同，而筆墨的變化，更多姿多樣。在《雨窗漫筆》中，〈論畫十則〉全是闡述筆墨、開合這類形式的問題。他提出：“用筆忌滑、忌軟、忌硬、忌重而滯，忌率而溷，忌明淨而膩、忌叢雜而亂，又不可有意著好筆，有意去累筆。從容不迫，由淡入濃。磊落者存之，甜俗者刪之，纖弱者足之，板重者破之，又須於下筆時在着意不着意間，則觚棱轉折自不為筆使，用墨用筆相為表裏，五墨之法非有二義，要之氣韻生動端在是也。”[11]他指出藏鋒的重要，曰“古人用筆，意在筆先，然妙處在藏鋒不露。”[12]關於筆墨與位置，他強調“古人位置緊而筆墨鬆，今人位置懈而筆墨結……”。[13]他常常提及“氣”的重要性，如“丘壑烟雲惟見渾厚磅礴之氣”、“書卷氣”等。這都是源於天地萬物之氣，展現出生命、活力及不同的風格。氣脈貫通，畫作才“氣韻生動”。

王原祁形容自己的筆觸如“金剛杵”一般的力量，而營造“金剛杵”的筆墨是由乾濕筆墨重復的皴擦而成。張庚對王原祁作畫的過程有這樣的記載：“展紙審顧良久，以淡墨略分輪廓，既而精辨林壑之概，次立峰石層折，樹木株幹，每舉一筆，必審顧反復……次日復招過第，取前卷少加皴擦，即用淡赭入藤黃少許，渲染山石，以一小燙斗，貯微火燙之乾，再以墨筆乾擦石骨……然後以墨綠水，疏疏緩緩渲出陰陽向背，復如前燙之乾，再勾再勒，再染再點，自淡及濃，自疏而密，半閱月而成。發端混侖，逐漸破碎；收拾破碎，復還混侖。流灝氣，粉虛空，無一筆苟下，故消磨多日耳。”[14]

用色方面，王原祁有獨特的見解：“設色即用筆用墨意，所以補筆墨之不足，顯筆墨之妙處。今人不解此意，色自為色，筆墨自為筆墨，不合山水之勢，不入絹素之骨，惟見紅綠火氣，可憎可厭而已。惟不重取色，專重取氣，於陰陽向背處逐漸醒出，則色由氣發，不浮不滯，自然成文，非可以躁心從事也。至於陰陽顯晦、朝光暮靄，巒容樹色，更須於平時留心。淡妝濃抹，觸處相宜，是在心得，非成法之可定矣。”[15]在《仿大痴山水圖軸》

中，山石向光的塊面渲擦上淡淡的赭石及石綠，整幅的米點用石青和水墨交錯重疊，但色不礙墨，墨不礙色，用筆極為沉着，清新雅澹的設色令山水生機勃勃。

從《仿大痴山水圖軸》可見王原祁是"從氣勢而定位置，從位置而加皴染"。他先以澹墨界成輪廓，層層入深，雲中主山。山石皴擦比較簡練，間以乾墨側筆渲擦，傅赭石、石青、石綠補墨之不足，疊點漬染，特為腴潤，陰陽向背處逐漸醒出。畫樹畫屋全用中鋒。畫中墨色淡而層次多，故極雅澹而又極渾厚，秀潤之氣渾然一片，毫無矯飾之情。王原祁心怡務閒，在有意無意間，游神涉筆，氣運天成。此幀筆清意遠，為王原祁晚年着意筆。

王原祁仿黃公望的畫很多，但着重點卻有所不同。黃公望著的《寫山水訣》是着重怎樣用寫實的技巧寫出大自然物象的"理"，[16] 專注談及筆墨的部份並不多。王原祁則不重視"師法自然"。他將注意力全放在構圖、設色及筆墨的深化，意圖令筆墨自身的表現達到包涵胸襟、氣質、個性、情感、學養。至於怎樣和古人連接，王原祁解釋謂"學之者須以神遇不以迹求……。"[17] 在《仿設色大痴長卷》的款識云："余前日於司農處獲一寓目，頓覺有會心處……。"[18] 他又說，"初恨不似古人，今又不敢似古人……。"在另一幀仿大痴畫的題欵曰"……學者得其意而師之，有何積習之染，不清微細之惑，不除乎。"這些都是說明王原祁仿古是"會意"而不是"摹古"、"泥古"。《仿大痴山水圖軸》是王原祁意圖與黃公望神遇、會意的作品。他對"意"的詮釋是："筆墨一道用意為尚，而意之所至一點精神在，微茫些子間隱躍欲出。大痴一生得力處全在於此。

王原祁雖然注重畫作形式結構的塑造，但並沒有流於形式化。他出神入化的筆墨，輕清重厚，內含遒勁，恬雅中有沉鬱，用筆於流暢中見其含蓄有韻，別有一種靈秀之氣成於心而出於手。他按照自己對南宗傳統的理解，施用個人的形式方法"自抒己見"，與古人在精神的領域裏"神遇"和"會意"。在"四王"中，他的能力頗為特出。黃賓虹對他的評語可謂恰當，"熟而不甜，生而不澀，淡而彌厚，實而彌清，書卷之味，盎然楮墨之外"。[19]

王原祁和其他"三王"對筆墨的追求，直接影響清朝文人畫的發展，遙傳至清末民初。王原祁和王翬的學生，跟隨其師形成"婁東"和"虞山"兩派，其中為朝廷服務的也不少，遂成為極有影響力的在朝派。但後學者對宗派觀念越見頑固，不但貶鄙北宗，對南宗亦只學一家一法，使創作的手法和筆墨形式終趨於公式化，缺乏創作和革新的思維。

1. 溫肇桐，《王原祁》，（上海：上海人民出版社，1980），頁5-7。
2. 王原祁，《麓台畫畫稿》，載《中國書畫全書》，冊8，頁704。
3. 劉建龍，〈王原祁與康熙帝〉，《正脈：婁東王時敏、王原祁家族暨藝術綜合研究》，（天津：天津人民美術出版社，2016），頁125-126。
4. 王原祁，《雨窗漫筆》，載《中國書畫全書》，冊8，頁711。
5. 朱熹，〈答黃道夫書〉，載《朱子文集》，（上海：商務印書館，1936），冊3，卷5，頁216。
6. 單國強，〈"四王"畫派與"院體"山水〉，載朵雲編輯部編，《清初四王畫派研究論文集》，（上海：上海書畫出版社，1993），頁353-364。
7. 董其昌，《畫禪室隨筆》，載《中國書畫全書》，冊3，頁1019。
8. James Cahill, *The Compelling Image – Nature and Style in Seventeenth-Century Chinese Painting,* (Massachusetts, Cambridge: Harvard University Press, 1982), pp.192-193.
9. 王原祁，《雨窗漫筆》，同上，頁710。
10. 董其昌，《畫禪室隨筆》，同上，頁1015。
11. 王原祁，《雨窗漫筆》，同上，頁710。
12. 王原祁，《麓台題畫稿》，同上，頁705。
13. 王原祁，《雨窗漫筆》，同上，頁710。
14. 張庚，《國朝畫徵錄》，載《中國書畫全書》，冊10，頁441。
15. 王原祁，《雨窗漫筆》，同上，頁710-711。
16. 王紱，《書畫傳習錄》，載《中國書畫全書》，冊3，頁133。
17. 王原祁，《麓台題畫稿》，同上，頁703。
18. 王原祁，《麓台題畫稿》，同上，頁706-708。
19. 黃賓虹，《古畫微》，（香港，商務印書館，1961），頁37。

王原祁族弟

王昱（17 世紀 -18 世紀初）

《秋山圖軸》

康熙辛丑（1721）

紙本設色　立軸

106.7 x 53 厘米

A CLANSMAN OF WANG YUANQI

Wang Yu (17th century - early 18th century)

Autumn Landscape

Hanging scroll, ink and colour on paper

Inscribed, signed Yu, dated *xinchou* (1721),
with four seals of the artist, and one collector's seal

106.7 x 53 cm

題識	康熙辛丑夏日，寫子久秋山圖設色法，似大翁老表兄正。玉圃昱。
鈐印	王昱之印、日初、意在筆先、抱琴看鶴去枕石待雲歸
鑑藏印	張氏醉樵珍藏

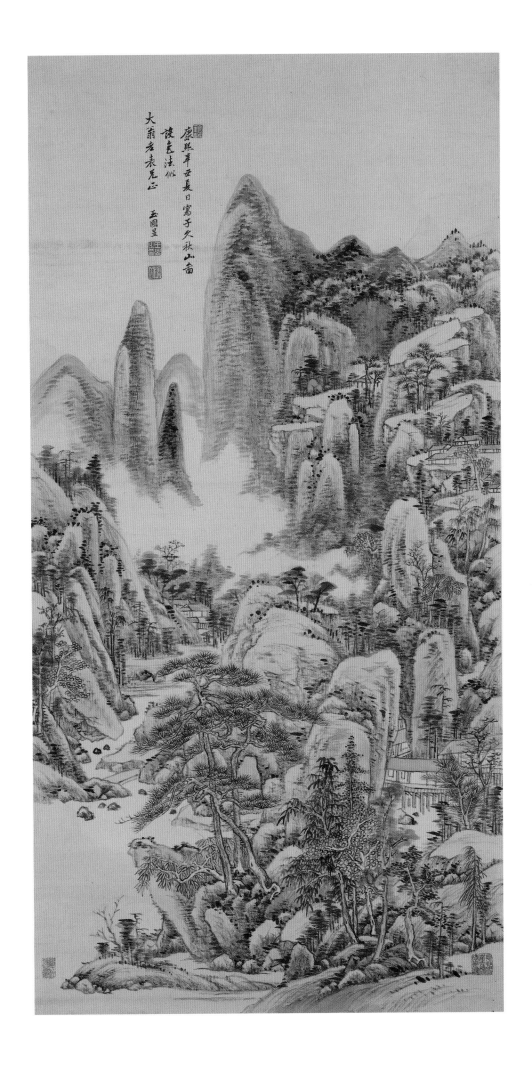

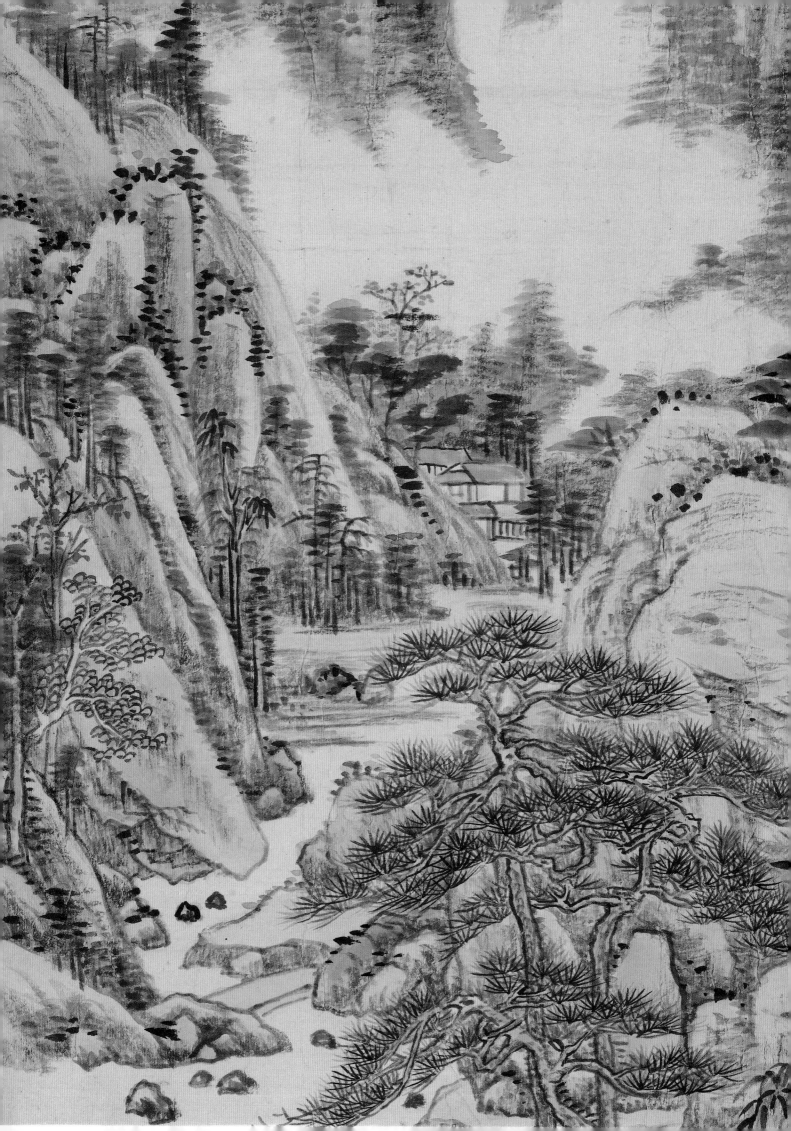

王昱，字日初，號東莊，亦稱東莊老人，又號雲槎山人，江蘇太倉人。與清代畫家王玖、王宸、王愫被稱為"小四王"。王昱是"小四王"之中年紀最大，他們之間的關連並不像"四王"們這般密切。王昱歷遊秦中（陝西）、河嶽地域（黃河及五嶽－泰山、華山、衡山、恒山、嵩山）、關山（西安市附近的關山草原）等地方，著《東莊論畫》。王氏約卒於清雍正中期，年七十餘歲。

王昱是王原祁族弟，二十歲到北京從王原祁學畫，其間可能看到一些宋、元諸家名迹。清初"四王"之中，王原祁地位顯赫。他高超的藝術成就、在朝中重臣的地位及受到康熙皇帝的推崇和愛戴，使他的畫風不但影響宮廷山水畫，也成為文人山水畫的主要潮流。跟從王原祁的學者遍及朝野，形成始於王時敏而以王原祁為旗幟的一脈正統山水畫派－婁東派。（太倉是位於婁水之東，亦稱婁東。）當時婁東畫派聲勢浩大，可左右藝林而為後人宗仰。

王昱秉承家學，喜作山水，擅長淺絳設色，也如其師王原祁，注重筆墨。張庚記："日初筆尤佳，公極稱之。"[1] 但他追求的是"雅健清逸"而不是王原祁的"渾厚華滋"。他曰："畫之妙處，不在華滋而在雅健，不在精細而在清逸，蓋華滋精細可以力為，雅健清逸則關於神韻骨格不可強也。"[2] 可見他的山水畫淡而不薄，疏而有致。另外，王昱遍遊山川，強調"師法自然"，"知有名迹，遍訪借觀，噓吸其神韻，長我之見識，而游覽名山，更覺天然圖畫，足以開拓心胸，自然丘壑內融，眾美集腕，便成名筆矣。"[3]

《秋山圖》為元代畫家黃公望名作，清初諸家常有仿繪。王原祁有數幀《秋山圖》藏於台北故宮博物院。王昱未必參看過黃公望的真迹，而此圖也許是以意為之。王昱此幀設色淺絳《秋山圖》，峰壑幽深險峻，構景繁密。龍脈、開合比王原祁的更為複雜，淋漓滿目的山形比其師的山窄而長。尖禿的山峰高聳在無數的細石上，坡腳間樹木交蔭，掩映山居茅屋。皴染的層次沒有做到王原祁的渾厚，但筆墨縝密蒼楚，有王昱個人獨特之處。塞實的山林與空白的雲霧互相呼應，氣脈相通，不令人感到窒息，反顯得虛靈、雅健。

1. 張庚，《國朝畫徵錄》，載《中國書畫全書》，冊 10，頁 440。
2. 王昱，《東莊論畫》，載黃賓虹、鄧實編，《美術叢書》，（揚州：江蘇古籍出版社，1986）第一冊，頁 75。
3. 同上，頁 74。

22.

王原祁曾孫

王宸（1720-1797）
《山水圖軸》

乾隆乙巳（1785）　六十六歲
紙本設色　立軸
90.5 x 44.2 厘米

題識	乙巳夏日，星沙少雨，炎氣蒸人。旅寓逼仄，几席如熾。不親筆研者久矣。韡軒明府長兄先生饋余旨酒，咨新雨生涼，作此奉報。楮墨間得稍有餘潤否。蓬心弟王宸。
鈐印	王宸之印、子冰、自在峰、蓬樵、在官衲子
鑑藏印	虞山徐康侯珍藏印、海隅歸羨州藏、羨周審定、潛州珍祕
鑑藏者	徐康侯，康熙年間錢塘人，結廬小和山，自號和峰子，與金冬心、盛嘯崖唱和自遣。

A GREAT-GRANDSON OF WANG YUANQI

Wang Chen (1720-1797)
Summer Landscape

Hanging scroll, ink and colour on paper

Inscribed, signed Wang Chen, dated *yisi* (1785), with five seals of the artist, and 4 collector's seals

90.5 x 44.2 cm

王宸，字子凝，一字紫凝，一作子冰，號蓬心，一作蓬薪，又號蓬樵，晚署老蓬仙、蓬樵老、蓮柳居士，自稱蒙叟、玉虎山樵、在官衲子，江蘇太倉人，時敏六世孫，原祁曾孫。原祁諸孫多作畫，惟王宸最工。少年時客富陽董邦達家，漸濡日久。王宸好飲酒，美鬚髯，善詼諧。乾隆庚辰（1760）舉人，備員薇省，累官至湖南永州知府。乾隆壬子（1792）罷官，後帶領家人至湖北武昌依附畢沅而居，以詩畫易酒遣鬱，人稱老蓬仙，自稱退官衲子。[1] 畢沅（1730-1797），江蘇太倉人，與王宸同年（1760）科舉，官至湖廣總督，嗜書畫、金石，富著述，收藏甚富。王宸畫承家法，以元四家為宗，也有些參入董邦達筆意，仿王紱尤得神髓。王宸與王昱、王愫、王玖被稱為"小四王"。王宸喜歡永州山水，常往來瀟湘水、洞庭湖一帶，自號瀟湘翁。仰慕柳下惠、東方朔，故又自號柳東居士。[2] 王氏著《繪林伐材》，搜採畫史資料甚富，被王昶稱為"畫史總龜"。[3] 書法似顏真卿，多藏古碑刻。詩學蘇軾，著《蓬心詩鈔》。卒年七十八。

王宸《山水圖軸》作於乾隆乙巳（1785），當時他正任永州知府。據他的題款，此幀是用作回饋友人的美酒。題裏形容當時"星沙"（位於湖南省長沙縣）炎熱乾旱，而剛下的雨令天氣變得稍為濕潤。構圖方面，王宸深思熟慮地用他所擅長的乾筆，由高至低，由深至近，皴擦出高低不同的山峰疊石。他又在某些塊面敷上赭石，塑造出立體的形狀，也增添山頭的乾旱感。遠方山下的烟霞蒙罩着一條溪澗。拐彎後，它連接從山邊瀑布注下的急流，形成一條迂迴曲節的河水，漫漫地流到前方的平原，灌溉湖邊生長的禾田。王宸用他自己含蓄的方法，體現出王原祁所提倡的構圖要點："龍脈"、"開合"和"起伏"。然《山水圖軸》氣勢不算雄偉，但羣山連綿，岡巒雲起，山勢氣脈相貫。圖中林麓平湖，山村漁舟，相信是湖湘一帶風景的寫照。王宸枯毫重墨，雖敷上石綠來形容夏天樹木的生機、秀麗，但因用筆生辣，畫中顯得意境幽深，氣味荒古。王宸的山水畫稍變家法，仍宗黃公望、倪瓚。他大概從倪瓚領略到枯潤得宜、乾皴中尚有潤澤之趣的重要。《山水圖軸》蒼勁中存氣韻，是王宸成功地從王原祁變格出來的例子。

1. 黃輝編，《增補婁東書畫見聞錄》，（上海：上海書店出版社，2021），頁 78，124。
2. 李濬之編，《清畫家詩史》，《海王邨古籍叢刊》，（北京：中國書店，1990），丁上，頁 201。
3. 趙爾巽等撰，〈王宸傳〉，《清史稿》，（北京：中華書局，1977），卷 504，頁 13901。

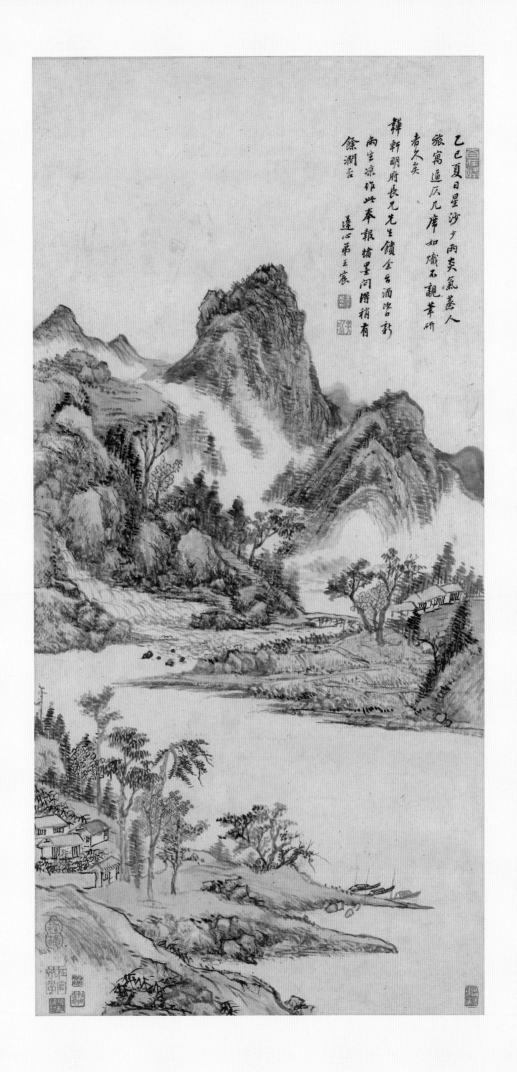

乙巳夏日星沙夕雨炎氣薰人
旅寓逼仄几席如燔不覩筆研
者久矣
鞞軒明府長兄先生鎖金釜酒洛白新
雨生涼作此奉報楮墨間隣稍有
餘潤否
達心弟王宸

23.

十八世紀揚州畫派
開拓的藝術新領域

鄭燮（1693-1765）

《書畫冊》

乾隆癸未（1763）　七十一歲
紙本水墨　冊　八開
每幅 27 x 34.2 厘米

YANGZHOU SCHOOL OF PAINTING

Zheng Xie (1693-1765)

Album of Painting and Calligraphy

Album leaves, ink on paper

Inscribed, signed Banqiao, dated *guiwei* (1763),
with ten seals of the artist, and nine collectors' seals

Title slip inscribed by Wu Junqing, with one seal

27 x 34.2 cm each

題籤	鄭板橋書畫冊。吳俊卿。
鈐印	吳俊之印

第一開

題識	淇水渭川雨過之意。板橋。
鈐印	十年縣令
鑑藏印	嚴氏小舫收藏金石書畫之印

第二開

題識	澹掃蛾眉朝至尊。板橋。
鈐印	書帶草
鑑藏印	葉海訫、左士父、嚴小舫審定書畫真跡

第三開

題識	此花雖是黃金色，不愛黃金愛隱人。板橋。
鈐印	揚州興化人、爽鳩氏之官
鑑藏印	小書畫舫祕玩

第四開

題識	昨有人出墨數寸，僕望見之，知其為廷珪也。凡物莫不然，不知者如鳥之雌雄，其知者如烏鵲也。板橋鄭燮。
鈐印	橄欖軒

第五開

題識	人厭其少，我嫌其多。蕭蕭數筆，君謂如何。板橋。
鈐印	鳳、鄭蘭
鑑藏印	石林後人

第六開

題識	四月新篁初放葉，略無一點世間塵。板橋。
鈐印	二十年前舊板橋
鑑藏印	小舫審定

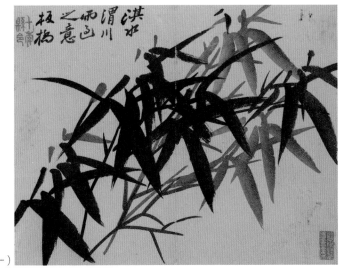

(一)

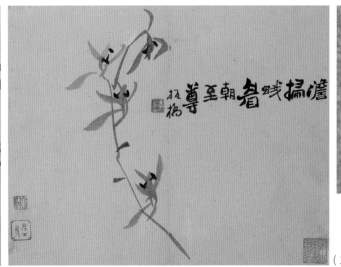

(二)

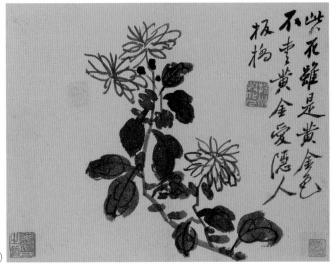

(三)

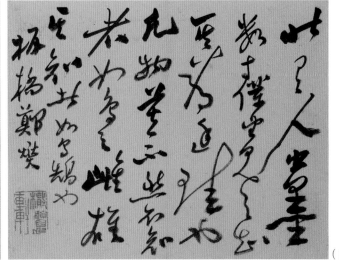

(四)

第七開

題識　山多草木卻無芝，何處尋來問畫師。總要向
　　　君心上覓，自家培養自家知。板橋。

鈐印　谷口

鑑藏印　小長蘆館主人

第八開

題識　朱檻在空虛，涼風八月初。山形如峴首，江
　　　色似桐廬。佛寺乘船入，人家枕水居。高亭
　　　仍有月，今夜宿何如。乾隆癸未（1763）夏
　　　日，板橋鄭燮。

鈐印　鄭為東道主

鑑藏印　小書畫舫審定

鑑藏者　嚴信厚（1838-1907），字筱舫，又字小舫，
　　　號石泉居士，浙江慈谿縣人。清末著名實業
　　　家，開拓近代中國第一批工廠，如紗廠、火
　　　柴廠。他創辦近代中國第一間銀行和第一個
　　　商會，是“寧波商幫”初成立的重要人物。
　　　嚴氏善書、畫。家有“小長蘆館”，收藏歷
　　　代書畫、碑帖、印璽。

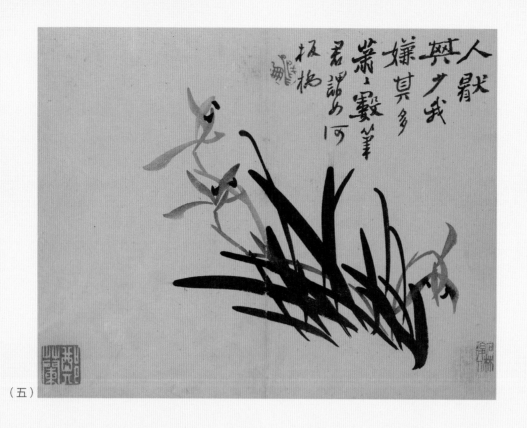

（五）

鄭燮（1693-1765），字克柔，號板橋，江蘇興化人。他出生於一個貧苦的書香門第，是一位道地的貧儒。中了"康熙秀才"，他要賣畫為生，中了"雍正舉人"他還賣畫，以至44歲中了"乾隆進士"後，當過山東范縣和濰縣的縣令十多年後，還是定居揚州賣畫。鄭氏為人疏放不羈，日事詩酒，[1] 因自小家貧，體會到民不聊生的苦況。鄭板橋博學，認為一個真正的儒者是心繫天下事，以經世濟民為己任，讀好的書，如"《四書》之上有《六經》，《六經》之下有《左》、《史》、《莊》、《騷》、《賈》、《董》、《諸葛表章》，韓文杜詩而已，只此數書，終生讀不盡，終生受用不盡。"[2] 他批評"後世小儒"所作的詩文"顛倒迷惑，反失古人真意。"又曰："近世詩家題目，非賞花即讌集，非喜晤即贈行，滿紙人名，某軒某園，某亭某齋……。"對當下的讀書人，他這樣形容："一捧書本，便想中舉、中進士、作官、如何攫取金錢、造大房、置多田產。"因此鄭燮認為："天下間第一等人，只有農夫，而士為四民之末……。"農夫，"皆苦其身，勤其力，耕種收穫，以養天下之人。"[3]

鄭燮在50歲（1742）時出任七品縣官，希望可以忠於君國，體恤親民。他在送給山東巡撫的《衙齋圖》的題款曰："衙齋臥聽蕭蕭竹，疑是民間疾苦聲。些小吾曹州縣吏，一枝一葉總關情。"鄭燮厭惡清朝盛世政府的腐敗和民間的疾苦，寫了不少充滿嬉笑怒罵、譏諷、和鞭撻黑暗現實的詩文。乾隆十八年（1753）因歲饑為民請賑，忤大吏，鄭氏被罷歸。從此他決定放棄功名，到揚州，以文人的身份過着職業畫家的生涯。

早在作官之前，鄭板橋已到過揚州賣畫，與李鱓、黃慎、金農等來往。揚州，古稱廣陵，為運河入江之口，得鹽業之利。經過明末清初的戰亂，到了十八世紀，這個位於東南地區的商業都會又復現繁榮的局面，物資雲集，百業興旺。在揚州的鹽商是全國最富有的大商賈，具有極大的消費能力。但商人雖富有，仍居"四民（士、農、工、商）之末"。"賈而儒"的途徑能提升他們在封建社會的地位，故不少鹽商富豪投入文化藝術，庋藏圖書書畫，長期供養文人墨客。揚州有句民諺說，"堂前無字畫，不是舊人家。"這批來自山西、陝西、和安徽的鹽商的生活方式與傳統士大夫不同。他們講求物質享受，重視個性，能接受新奇的事物，爭奇鬥勝，對傳統文人山水畫所嚮往的"林泉之心"不大感興趣，反而大力興建巧奪天工的私人園林，種植千姿百態的花草樹木。除了早前活躍在揚州的肖像畫和界畫，他們欣賞怡情的花鳥畫，造就了清代中業審美趣味的變異。他們的喜好自然主導了揚州繪畫市場的需求和供應，造就了十八世紀地區新經濟的蓬勃和書畫演變的契機。

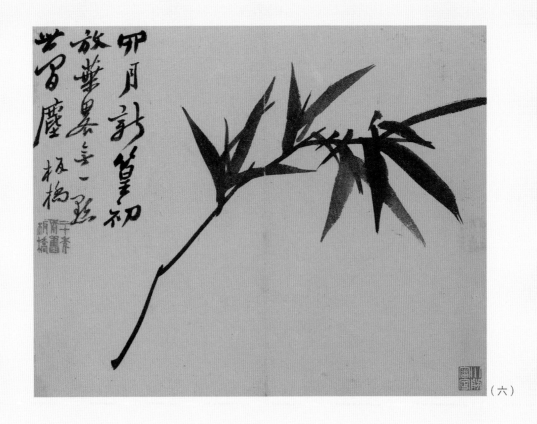

（六）

與此同時活躍的有清代受皇室提倡和嘉許的正統畫派。如方薰（1736-1799）指出：“海內繪事家，不入石谷（王翬）牢籠，即為麓台（王原祁）械枉。”[4] 很多追隨王原祁“婁東派”，王翬“虞山派”的山水畫法及惲壽平“毗陵派”的花卉寫生的畫家卻漸被師法所囿，作品陳陳相因，缺乏個性，與揚州畫派新風尚的創意和奇趣，大相徑庭。

被正宗畫派視為“旁門外道”的揚州畫派并沒有特別的組織和綱領，歷來慣以“八怪”稱之。被列入“八怪”者多至十五人，包括華喦、高鳳翰、汪士慎、李鱓、金農、黃慎、高翔、鄭燮。自雍正初年至乾隆間他們來自不同的地方，以揚州為活動中心。大家之間的關係或是同鄉、或是藝友、或是師生。這批畫家殊途同歸的革新精神實是直承清初石濤。石濤晚年在揚州活動，與“八怪”之一的高翔結為忘年交。

鄭燮來到揚州，以一位有功名的文人，又是“乾隆東封書畫史”，自然得到商人的重視和款待。中國傳統裏自命清高的文人畫家一向以鬻畫為恥。他們交易的方式有多種，例如收藏者可以朋友的形式提供畫家的衣食住行。鄭板橋就曾住在安徽鹽商汪氏的文園。明代以來，文人畫家職業化與職業畫家文人化已漸趨成風，而在揚州藝術市場的擴展下，書畫免不了被商業化。鄭燮對作為一位書畫家有很坦誠的看法。在濰縣寫給弟弟的家書裏這樣說：“寫字作畫是雅事，亦是俗事。大丈夫不能立功天地，字養生民，而以區區筆墨供人玩好，非俗事而何？”[5] 可見他本欲拯民於水火，結果因仕途困頓，不得不來揚州賣畫。在 67 歲時（1759）鄭燮直截了當地自定潤格。

《書畫冊》是鄭燮晚年70歲的作品。內容多樣，包括折枝的雨竹、新竹、蘭、菊、靈芝、詩、書法。“梅、蘭、菊、竹”自宋以來被稱為“四君子”。文人士大夫賦予它們清高、幽潔、虛心、隱逸等的喻意。在《書畫冊》，鄭板橋通過形象、位置、筆墨、詩文注入自己的思想感情，述及其處世態度，更暗喻人情之冷暖。“八怪”的畫“重寫尚意”。“重寫”是要求以書法入畫，“尚意”是表現出畫家的內心世界。鄭燮這樣形容自己畫竹的過程：“江館清秋，晨起看竹，烟光、日影、露氣，皆浮動於疏枝密葉之間。胸中勃勃，遂有畫意。其實胸中之竹，並不是眼中之竹也。因而磨墨、展紙、落筆，倏作變相，手中之竹，又不是胸中之竹也。總之，意在筆先者，定則也；趣在法外者，化機也。”[6] 他的畫竹是由自然景象引發，謂“眼中之竹”。通過個人技法的概括，提煉而成他“手中之竹”。最終還是要具備他抒發出來的“意”和“趣”，即所謂發自性靈，意趣盎然才是接近他“胸中之竹”。

（七）

《書畫冊》第一開的雨竹，翠葉濃蔭，擎風帶雨，筆墨淋漓，蒼勁豪放。鄭燮以草隸筆法畫竹，墨色濃淡相宜，竹叢重疊錯落，疏密有致。在《書畫冊》第六開的竹，鄭燮題曰："四月新篁初放葉，略無一點世間塵"。畫家以一小折枝的新竹寄托高潔的品格與不肯同流合污的情操。竹葉皆實按虛起，一抹而成，濃淡自然，風骨蕭爽。鄭寫的竹，以清勁奇崛見稱。

《書畫冊》第二開畫蘭，題有："澹掃蛾眉朝至尊"。此句出於唐朝張祜《集靈台》詩，形容虢國夫人不施脂粉，不尋常地上朝會見"至尊"，即唐玄宗。此句含蓄，似褒實貶，有着辛辣的諷刺意味。字體的布白錯落有致，畫蘭數筆，素淡清雅，恣媚百態，畫家成功地塑造出一個巧妙、平衡的構圖。正如乾隆時的詞曲家蔣士銓題鄭板橋畫蘭詩一首："板橋作字如寫蘭，波磔奇古形翩翩；板橋寫蘭如作字，秀葉疏花見姿致。"[7]

《書畫冊》第五開畫蘭，鄭燮題曰："人厭其少，我嫌其多，蕭蕭數筆，君謂如何"，是畫家抒發性情之作。他的一股凜傲、剛正、倔強之氣溢出紙素。蘭葉以焦墨揮毫，藉草書中之中堅，長撇運之，多不亂，少不疏。

《書畫冊》第三開寫菊，鄭燮題曰："此花雖是黃金色，不愛黃金愛隱人。"鄭燮寫菊甚少，此幅新意獨具，一枝茂菊，婀娜多恣，葉壯花艷，華滋鬱秀。"採菊東籬下，悠然見南山"[8]歷來喻"菊，花之隱士也。"在蕭條，沒有其它花開的秋天，隱士不理塵世中的瑣事，獨自欣賞菊花的盛開，有着"眾人皆醒我獨醉"的含意。鄭燮說出他嚮往的一種恬淡優閒、超脫世俗的生活。

《書畫冊》第七開畫靈芝，題曰："山多草木卻無芝，何處尋來問畫師。總要向君心上覓，自家培養自家知"。寫的是鄭燮自創的一種書體，介於楷、隸之間。隸書又稱"八分"書，鄭燮戲言自己的書體非楷，也非隸，故自稱為"六分半書"。[9]靈芝又稱瑞芝，象徵吉祥、長壽。鄭板橋寫靈芝甚少。這裏他表露出一種真摯的"民胞物與"的感情，是對廣大人民的勉勵，安慰和祝福。

《書畫冊》第四開是一篇文字："昨有人出墨數寸，僕望見之，知其為廷珪也。凡物莫不然，不知者如鳥之雌雄，其知者如鳥鵠也"。意思是如果人們不懂就不能分辨事情的因由及對錯。這篇鄭燮是採用一種集篆、隸、真、草四體的書法，以作畫的方法寫成，吸收了碑版篆隸的質樸雄強，又取得草書的縱逸跌宕的姿態。

126

（八）

在《書畫冊》的第八開，鄭板橋摘錄了唐代白居易的《百花亭》："朱檻在空虛，涼風八月初。山形如峴首，江色似桐廬。佛寺乘船入，人家枕水居。高亭仍有月，今夜宿何如。"這首詩表面形容一個人在清新的涼風下，憑欄遠望的情景。實際上，主人翁的內心正在掙扎。入佛寺為隱，還是留在人世生活？佛理難求，世俗可近。詩是寫人生的選擇和哲理。

張維屏稱鄭燮的藝術有"三絕"和"三真"。[10]他的詩、書、畫"三絕"兼善而又融為一體。其詩文寫盡對世事人心的感慨與不平，趨於通俗，少了傳統文人的書卷氣，卻多了輕鬆的幽默感，平易近人。鄭氏亦擅長篆刻。"三真"是指真氣、真意、真趣。他的作品個性鮮明，多出新意，天趣淋漓，雅俗共賞，是其異趣所在。

鄭燮和其他揚州畫派的畫家也有延續文人畫所追求的氣節和高尚的品格。他們的作品雅俗共賞，提高民間審美的層次，在某程度上為文人畫在思想和藝術上開拓了新的領域。在十八世紀，隨着新經濟的發展，中國書畫踏進一個改革的新紀元。

1. 蔣寶齡，《墨林今話》節錄，載《鄭版橋集》，（香港：中華書局，1975），頁254-255。

2. 鄭燮，〈焦山別峰庵雨中無事書寄舍弟墨〉，《鄭板橋集》，（香港，中華書局，1975），頁8-9。

3. 鄭燮，〈范縣署中寄舍弟墨第三、四、五書〉，同上，頁12-16。

4. 方薰，《山靜居畫論》，載黃賓虹、鄧實編，《美術叢書》，（揚州：江蘇古籍出版社，1986），冊二，頁1490。

5. 鄭燮，〈濰縣署中與舍弟第五書〉，《鄭板橋集》，（香港，中華書局，1975），頁25。

6. 鄭燮，〈竹〉，〈題畫〉，同上，頁161。

7. 蔣士銓，《忠雅堂詩集》，載卞孝萱、卞岐編，《鄭板橋全集·增補本》，（南京：鳳凰出版社，2012），第2冊，頁78。

8. 陶淵明，〈飲酒〉詩（五），載徐巍選注，《陶淵明詩選》，（香港：三聯書店（香港）有限公司，1998），頁67。

9. 單國強，〈書法中興的清代書壇〉，《故宮博物院學術文庫：古書畫史論集》，（北京：紫禁城出版社，2004），頁248。

10. 張維屏，《松軒隨筆》，《國朝詩人徵略》，卷28，載卞孝萱編，《鄭板橋集》，（濟南：齊魯書社出版，1985），頁669。

24a.
鎮江地區的京江畫派
潘恭壽（1741-1794）
《米家山水圖軸》

乾隆乙巳（1785）　四十五歲
紙本水墨　立軸
136.2 x 37 厘米

外籤	潘蓮巢臨米精品。庚午五月重裝。
鑑藏印	碩澂精玩、其楨長壽、東山所藏
題識	米家山真蹟。香光仿米家墨戲可以亂真，至查二瞻而止，後無能繼之者。乙巳夏五月。恭壽臨。
鈐印	慎夫、龜潛精舍
鑑藏印	劉蔥石藏
鑑藏者	劉世珩（1875-1926），字蔥石、季芝，號聚卿、貴池學人、枕雷道士、楚園，晚清出使大臣劉瑞芬第五子，又號劉五。安徽貴池南山村人，光緒二十年（1894）舉人，歷任湖北造幣廣總辦、天津造幣廣監督。辛亥革命後定居上海，藏書畫、善秘本有名於時，以"玉海堂"名其居。

JINGJIANG SCHOOL OF PAINTING IN ZHENJIANG

Pan Gongshou (1741-1794)
Landscape in the Mi Style

Hanging scroll, ink on paper

Inscribed, signed Gongshou, dated *yisi* (1785),
with two seals of the artist, and one collector's seal

Title slip, with three seals

136.2 x 37 cm

潘恭壽（1741-1794），字慎夫，號蓮巢、握筠、屋雲、石林、龜潛居士，丹徒（舊稱京江，即今江蘇鎮江）人。能詩善畫，畫多含詩意。少學山水，苦無師承，因與書壇上聲譽顯赫的王文治（1730-1802）為至交好友，王遂授以書家用筆之道。後王宸過訪王文治，見潘恭壽畫，頗為嘆異，因以"宿雨初收，曉烟未泮"八字畫諦啟發之。[1]潘恭壽遂臨倣古迹，認識各家畫法，筆墨日漸精進，中年即負盛名。其畫時得王文治題，人稱"潘畫王題"。潘恭壽也經常到揚州賣畫，與金農、高翔、黃慎、鄭燮、汪士慎等多有往來，受到八怪藝術精神的熏染。他的山水承明代吳門文、沈畫風，亦上窺董其昌及米家山水，融會諸家之長。花卉取法惲壽平，兼工寫生。佛像、仕女、竹石亦佳。晚年喜刻印章。卒年五十四。著《龜仙精舍集》。

鎮江與揚州一江之隔，是江南重要政治、文化地。它的風景名勝秀麗優美，六朝以來就有"天下第一江山"之稱。歷代以來京江孕育很多重要的畫家。乾隆時期京江地區盛行一股仿吳門的風潮。[2]隨着揚州經濟地位的衰退，一支極富地域色彩的畫派在京江活躍起來。"京江畫派"（或稱"丹徒派"）以潘恭壽為先驅之一，中堅人物包括張崟（1761-1829）和顧鶴慶（1766-1830後）。他們既不同於"金陵八家"，也異於"揚州八怪"，更不落於"婁東派"的窠臼。"京江派"畫家的特點是師明代四家畫法，專寫鎮江一帶春夏風景，筆墨清勁秀麗，山水茂密。"京江畫派"對清代後期的畫壇影響頗大。

《米家山水圖軸》是潘恭壽規模宋代米芾、米友仁父子的雲山山水法。米芾（1051-1107）曾游宦長沙，三十歲左右定居鎮江，對湖南瀟、湘二水和鎮江金、焦二山自然景色特別陶醉。米芾曾曰："先是瀟湘得畫境，次為鎮江諸山"。京江畫家歷代視米芾為精神偶像，對濃重墨色的風格特別感興趣，更悉心追摹"米氏雲山"。[3]中國傳統山水畫，用筆多以線條為主。米芾開創新風格，以點代皴。他以董源"嵐氣清潤"，"平淡趣高"的山水格調為鑑，本着他自己對江南山水的親身感受，採用臥筆橫點積疊成塊面來代表山的體積；以留白來代表山間的雲霧，塑造出烟雨雲霧，迷茫奇幻的景象，世稱"米氏雲山"。他自敘："因信筆作之，多烟雲掩映，樹石不取細意，似便已"。其子米友仁繼承和發展家傳。由於米芾山水畫真迹缺失，世人只能通過其子米友仁的《瀟湘奇觀圖》（現藏北京故宮博物院）來了解"米家山水"。"米家山水"或"米家山"為大寫意畫，推動水墨"文人畫"以後的筆墨縱放、脫略形狀的風格。中國畫在宋代亦因此出現了一項重要的變化。南宋牧溪、元代高克恭、方從義、明代董其昌等皆師之。

潘恭壽的《米家山水圖軸》是用積墨法逐漸漬染成一層層高聳的峰巒。水墨橫點連接成片，由淡至濃，疏至密地將崗巒的高低、前後、晦明 清楚描繪出來。畫家略過細節，全不露山石的稜角。唯一一處與樹林相連的地方，潘恭壽用一條輕輕的線條來分隔。墨暈而成的叢林，約隱約現，而用線條鈎勒出來的廟宇、房舍和小橋，在這片烟霧彌漫的景色裏清晰可見。《米家山水圖軸》墨色沉穩，深淺的墨暈使山體更見精神，自得自在地浮現在厚實的白雲上，互相烘托着。畫有山實而白雲也不虛的妙趣。墨色大氣莊穩，留白的厚實白雲，端凝自持，不見鋒芒，體現出一幀沉雄濃鬱的山雲景色。繪寫"米家山"需對積墨法有高度的了解和能力，故歷來能掌握的畫家不多。1784年潘恭壽作《臨古冊》八開，王文治在其中一開題曰："米家山謂之士大夫畫，高尚書而後罕有繼者，董文敏於此致力窮深，近日蓮巢能悟此筆妙。"潘恭壽的"米家山"得其神韻，但山體濕筆點苔實已生了變化，寫意中略見拘緊，形狀有點程式化。這是因為"米家山水"到了乾隆年間，在京江諸位畫家的筆下，已演變到另一個階段。在完全不同的時代和環境下，"米氏雲山"的面貌和內涵有所變更，亦在某程度上得以延續。

1. 陸九皋，〈張夕庵的生平和藝術〉，《文博通訊》，總第33期，（1980，10月），頁70-75。
2. 笪重光，《畫筌》，載《中國書畫全書》，冊8，頁694。
3. 趙力，《京江畫派》，（濟南：山東美術出版社，2004），頁47。

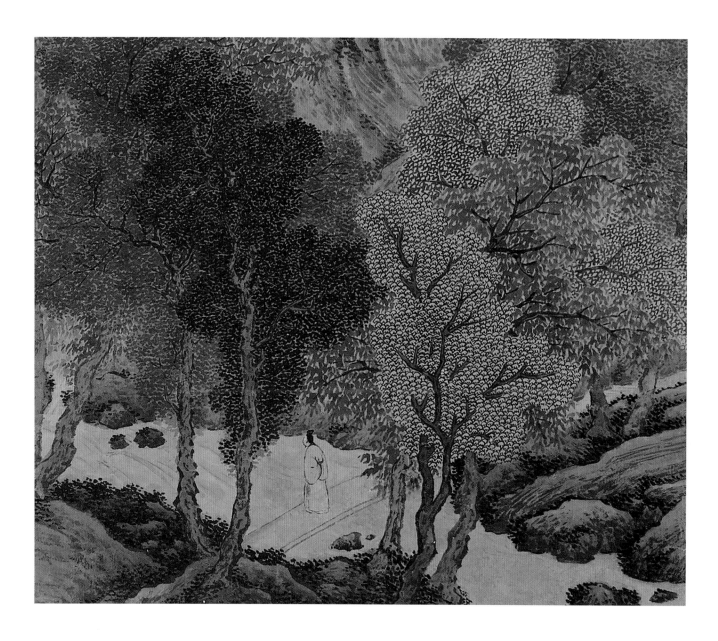

24b.

鎮江地區的京江畫派

張崟（1761-1829）

《山水圖軸》

嘉慶庚辰（1820）　六十歲
紙本設色　立軸
141 x 39.4 厘米

題識　雨後聽泉。臨唐子華法於敦詩說禮之堂。庚
　　　辰冬日。夕庵張崟。

鈐印　張崟之印、夕菴

JINGJIANG SCHOOL OF PAINTING
IN ZHENJIANG

Zhang Yin (1761-1829)
Misty Mountains

Hanging scroll, ink and colour on paper

Inscribed, signed Xian Zhang Yin, dated *gengchen* (1820),
with two seals of the artist

141 x 39.4 cm

張崟（1761-1829），字寶巖，號夕庵，別號且翁、夕道人，晚號城東蟄叟、觀白居士等，所居曰飲淥草堂，丹徒（今江蘇鎮江，亦舊稱京江）人，布衣終生。張崟主要活動在嘉、道年間，以詩畫著名京江。父親張自坤、叔父張若筠收藏古畫甚富，在家中常舉行文酒之會，與京江士大夫，尤其是王文治、潘恭壽等交往密切。家境優裕的張崟自小受到熏陶和培養，工詩善畫，富於才華。在清朝嚴酷的文字獄環境下，他一生喜歡逃禪避世。三十歲後，經濟拮据，鬻畫為生。[1] 他的繪畫和書法曾得王文治的指導，書學董其昌，專注風神。早年畫風受同鄉潘恭壽的影響，宗法文徵明。中年以後，改宗沈周，得其蒼秀，但乏其清流之氣。通過文、沈他意圖上溯元代吳鎮及五代宋代荊浩、關仝、范寬、李唐等大家。張崟力辟所謂"正統派四王"的流風。如其它京江派畫家，他特別重視"師法自然"，在創作中盡寫鎮江錦繡山河之美景。這一方面是循丹徒人笪重光（1623-1692）在《畫筌》所提倡的原則："從來筆墨之探奇，必繫山川之寫照"，[2] 另一方面，多少是受到金陵八家龔賢等人的影響。晚年張崟的創作漸受到士大夫界層的重視與青睞，畫名遠噪京師，成為京"江畫派"（亦稱"丹徒畫派"或"鎮江畫派"）盛期最具代表性的畫家之一。花卉、竹、石、佛像皆工，尤長畫松。時顧鶴慶（1766-1830 後）以驛柳詩著稱，並善畫柳，有"張松、顧柳"之稱。張崟卒年六十九。著《逃禪閣集》。

張崟於吸取吳門畫派筆墨精華的基礎上自辟溪徑，除了擁有鮮明的地域風格，還善用熟練的筆墨來描寫各種境界的自然情調。他將文徵明的"細秀"轉化為一種裝飾性的畫面。[3] 張崟的山水畫結構嚴謹工雅，落筆沉實，山石多作細筆密皴，用墨濃重深厚，設色以淺絳為主，善於用點，多作雲霧景色。

《山水圖軸》畫面以俯瞰法構圖，群山、峽谷、涼亭一覽無遺。張崟以淺線勾勒山巒輪廓，以淡墨渲染山體，重墨點苔山脊，細短密麻的皴法來強調山巒的結實渾厚。畫面的墨色由淡而漸轉重，富有進深感。在宿雨新霽之際，一團蜿蜒的雲霧掩蓋連綿的山峰。霧靄飄渺裏，山巒的起伏隱約可見。松樹幹直枝茂，作扇形排列，濃密有序，富有裝飾意趣。遠處一條瀑布直瀉而下，近處密雜的樹林間可見潺潺的山溪，轉折於零碎的細石間。一名隱士臨流倚樹，意態閒適。張崟略施淡青赭色使《山水圖軸》蒼秀渾厚，氣韻沉實清逸，工而不板。冬天山林幽深濃鬱之意，躍然紙上。這幀山水富於真景實感，是張崟追求宋人山水畫寫實風格的例子。

1. 馮金伯，《墨香居畫識》，卷 6，載《馮氏畫識二種》，（上海：復旦大學出版社，2018），頁 475。

2. 趙力，《京江畫派》，（濟南：山東美術出版社，2004），頁 4-6。

3. 趙啟斌，〈京口風流－南京博物院藏京江畫派作品〉，《收藏家》，2016（3），頁 77-78。

25a.

浙西兩高士－方薰、奚岡

方薰（1736-1799）

《賞秋問道圖卷》

乾隆乙卯（1795）　六十歲

紙本設色　手卷

38.5 x 190 厘米

題識　乾隆乙卯秋日，石門方薰臨。

鈐印　薰、蘭坻

<div style="text-align:right">

TWO MASTERS OF ZHEXI

Fang Xun (1736-1799)

An Autumn Excursion

Handscroll, ink and colour on paper

Inscribed, signed Fang Xun, dated *yimao* (1795),
with two seals of the artist

38.5 x 190 cm

</div>

方薰（1736-1799），字蘭坻，一字懶儒，號蘭士，又號蘭如、蘭生、樗盦生、長青、語兒鄉農。浙江石門（今崇德）布衣，性高逸自守。幼敏慧，侍其父遊三吳，即以筆墨著稱。父歿後，方薰與浙北桐鄉的"桐華館藏書樓"主人金德輿（號鄂巖，1750-1800）友善，受聘於金家，為金氏母親抄寫佛經，且繪佛像。乾隆南巡時金鄂巖進獻的《太平歡樂圖冊》即為方薰所繪。金鄂巖癖好書畫，曾購得嘉興項元汴天籟閣中諸多名迹，請方薰一一摹仿。[1]方氏朝夕點染歷代山水、人物、花鳥、草蟲的畫作，故對繪畫運筆設色之淵源，頗有心得。他又有機會閱讀金氏家藏書籍，遂善詩詞。方薰山水屬"四王"派系，結構精微，風度閑逸；花卉宗惲壽平，娟潔明淨，尤工寫生。他的書法師褚遂良；篆刻延續明人的傳統，承繼文彭、何震的風格，沒有融入金石書畫的新潮流。方薰與奚岡（1746-1803）齊名，被譽為"浙西兩高士"，稱"方奚"。又與奚岡、湯貽汾、戴熙並稱"方奚湯戴"。方氏晚年好作梅、竹、松、石。卒年六十四。著有《山靜居論畫》、《山靜居稿》、《蘭坻詩鈔》、《井研齋印存》。方薰在《山靜居論畫》多處提倡作畫不為各畫派所局限，曰："畫法無一定，無難易，無多寡……畫法之妙無窮，各有會而造其境。"又説："不為法縛，不為法脱……"。[2]

方薰晚年喜歡繪畫樹石。在《賞秋問道》他將不同年代、不同畫派的畫法融會起來。例如數棵老樹的畫法採用了些宋畫的特性[3]：樹幹堅固扭曲，露出結根、樹幹上長有不少節疤、鹿角形的枝頭長得極為虬蟠繁密、樹梢的紅葉烘托出秋天野外樹林的景色等。山石的皴法也是從宋畫裏的皴法簡化而來。方薰將樹枝旁的植物繪成重重疊疊的圓形花青和墨點。這是明朝吳門常用的技法。[4]遠方一排排的蘆葦，造型似石濤畫裏的野草。[5]兩位文人，一個僮僕，一位漁夫繪畫得非常細膩，可見明末肖像畫"波臣派"的影響。此卷見證方薰選擇地學習和使用不同時代、不同畫派的技法，綜合而成他個人的風格。

設色的《賞秋問道》是以兩位文人郊遊問道為題材，此種題材在明清時代頗為普遍。圖中一位文人坐着，正欣賞展開的手卷，其僮僕執杖站在其後；另一位正在向一位漁夫問路。鳥兒在遠方的天邊展翅飛翔，平靜的湖水映襯着樹林旁一片平坦的坡土，氣氛寧靜空闊，滿溢着文人雅士嚮往的閑逸生活。

1. 蔣寶齡，《墨林金話》，載《中國書畫全書》，冊12，卷5，頁963。
2. 方薰，《山靜居畫論》，載《美術叢書》，冊2，頁1481。
3. 參看宋朝范寬，《谿山行旅圖》，《故宮藏畫大系・一》，（台北：故宮博物院出版社，1993），頁74-75。
4. 參看明朝文徵明，《雜書卷》，《故宮博物院藏－明代繪畫》，（北京：故宮博物院；香港：香港中文大學文物館出版，1988），頁109。
5. 參看清朝石濤，《淮揚潔秋圖軸》，《中國美術全集，繪畫編9，清代繪畫上》，（上海：上海人民美術出版社，1988），頁74。

25b.

浙西兩高士 – 方薰、奚岡

奚岡（1746-1803）

《草書沈石田題牡丹詩軸》

無紀年

紙本水墨　立軸

137.9 x 32.9 厘米

釋文　　名牌新樣紫芽刊，露重烟深正好看。却怪錦
　　　　雲低亞樹，帶風扶上玉闌干。鐵生。

鈐印　　散木居士、奚岡之印

鑑藏印　閩林漢如家藏、李維洛鑒藏印

鑑藏者　李維洛，又名李國榮，生於澳門，廣東增城
　　　　人，家族歷代以書畫傳家，多年任教國畫於
　　　　香港葛量洪師範科學校，其室名 "南塘書
　　　　屋"。

TWO MASTERS OF ZHEXI

Xi Gang (1746-1803)

Poem of Shen Zhou in Cursive Script Calligraphy

Hanging scroll, ink on paper

Signed Tie Sheng, with two seals of the artist,
and two collector's seals

137.9 x 32.9 cm

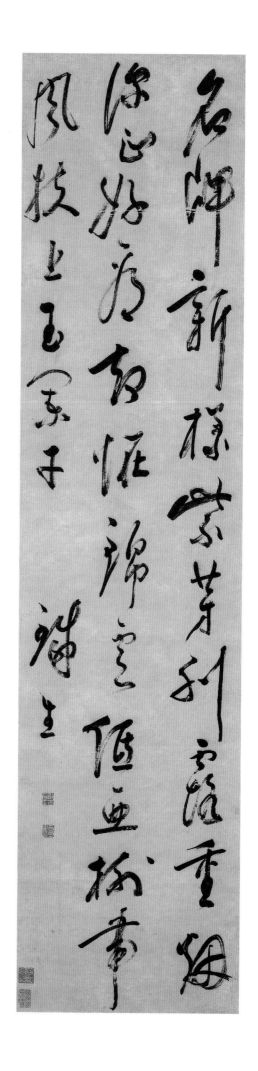

奚岡（1746-1803），初名鋼，字鐵生，一字純章，又號蘿龕，別署鶴渚生、蒙泉外史、野蝶子、散木居士等。他排行第九，人呼為奚九，浙江錢塘（今杭州）人，祖籍安徽歙縣。奚岡終生不應科舉，一生布衣，性曠達耿介，工書法四體。其書法多出入歐陽詢、褚遂良及趙孟頫。奚岡的詩詞超雋，四十以後畫名益噪，與方薰齊名，并稱"浙西兩高士"。他的山水畫師婁東一派，也吸收沈周、文徵明、李流芳等，存金石趣味。刻印宗秦、漢，古茂中尚樸媚通透，與丁敬、黃易、蔣仁，號西泠四大家，[1] 並與陳豫鍾、陳鴻壽、趙之琛、錢松合稱西泠八家，為浙派印人之傑出者。卒年五十八。有《冬花菴燼餘稿》、《蒙泉外史印譜》行世。

奚岡的《草書七言詩軸》是寫沈周題牡丹花的七言絕句，見於《石田詩選》。[2] 此幀的書法見証以碑入帖的現象。奚岡這篇的行草得力於篆隸功力的滋養，用篆隸筆意入行草，從碑中求骨，又從帖中得氣。其字體偏長，轉折處見篆書線條的圓潤。雖是行草書，卻字字獨立，行草相間。佈局章法上，用筆虛實相生，重筆和渴筆參差錯落，時露牽絲。線條柔韌而剛勁，老辣而乾澀，有着金石書畫一般的拙樸。全篇書寫流暢，澹雅疏逸，清勁蒼韌。

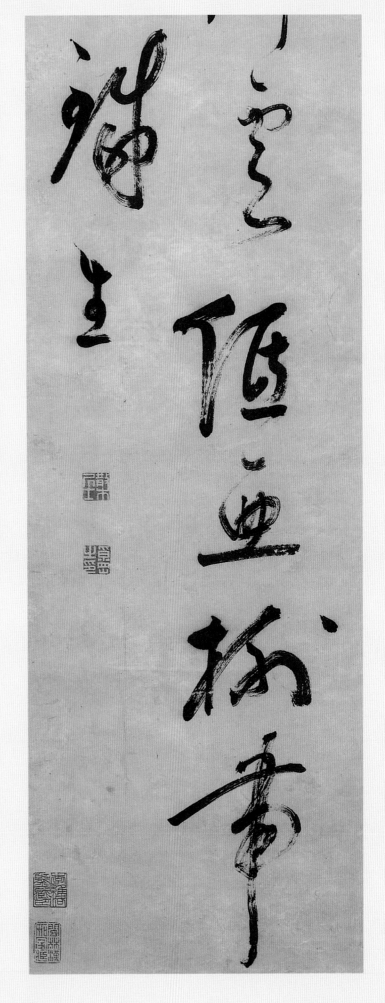

1. 桑建華編選，《奚岡》，（杭州：浙江人民美術出版社，2017），頁8-9。
2. 沈周，〈題牡丹〉，《石田詩選》，載《文淵閣四庫全書》，集部，別集類。

26.

沿襲帖學的同時，
碑學倡興 – 伊秉綬的隸書

伊秉綬（1754-1815）

《隸書五言聯軸》

嘉慶乙亥〔1815〕　六十二歲
紙本水墨　對幅
每幅 109.5 x 24 厘米

THE GROWING INFLUENCE OF
BEIXUE IN CALLIGRAPHY DURING
THE 18TH AND 19TH CENTURIES

Yi Bingshou (1754-1815)
A Five-Character Couplet in Clerical Script Calligraphy

Pair of hanging scroll, ink on paper

Inscribed, signed Bingshou, dated *yihai* (1815),
with two seals of the artist, and three collectors' seals

109.5 x 24 cm each

Literature: refer to Chinese text

釋文	江山麗詞賦，冰雪淨聰明。
題識	嘉慶乙亥長嬴，味芸仁弟屬。秉綬。
鈐印	墨卿、宴坐
鑑藏印	繼齋寶藏、閔魯西、佩人心賞
著錄	西泠印社法帖叢編，《伊秉綬隸書字帖》， （杭州：西泠印社出版，2000），頁 20。

江山靈氣詞賦正

今雲雪淨聰明月

嘉慶乙亥長夏

味芸仁弟屬書綏

伊秉綬（1754-1815），字組似，號墨卿、墨庵，福建汀州寧化人。他出身縉紳之家，從小飽讀宋儒理學，秉承庭訓。赴京考試時，為大學士紀曉嵐、朱珪器重，又拜書法家劉墉為師學書法。乾隆五十四年（1789）進士，官廣東惠州、揚州知府，仕途亨通。他為官清廉，勤政愛民，深得百姓愛戴。在惠州伊氏重建豐湖書院。[1] 在重修蘇東坡故居時，發現蘇氏的"德有鄰堂"端硯。後來他把此硯帶回寧化家鄉，把書齋命名為"賜硯齋"。伊秉綬能畫山水、梅竹，喜治印，亦工詩文，尤精書法。著《留春草堂詩集》。卒年六十二。

清代順治、康熙直到乾隆皇帝，書法都是提倡師董其昌、趙孟頫，宮廷刊刻了不少大型的法帖。另一方面，早在清初經學家顧炎武（1613-1682）已開清代漢學之風，著有《金石文字記》。由於清朝統治者實行嚴厲的思想禁制，大興文字獄，很多學者轉向漢學的研究，其範圍包括訓詁學、考據學、金石學等。嘉慶、道光以後，金石考據之風盛極一時，帶動碑學的發展。北碑南帖之說，創自阮元（1764-1849），其著的《南北書派論》、《北碑南帖論》兩文，[2] 開清代中晚期書法界尊碑抑帖之風。包世臣（1775-1855）所著的《藝舟雙楫》[3] 考訂碑帖，評論百家，條舉出揚碑抑帖的具體意見。隨着考據學研究的深化，大量唐以前的金石碑碣被發現和出土，如商代甲骨，敦煌漢晉木簡和各類的寫經。[4] 西周金文、秦漢刻石、

六朝墓志、唐人碑版的收集隨即成為碑學書法和金石篆刻的重要參照資料。它們開拓書法家、篆刻家們的視野，帶動篆、隸和各種書法的創作，令清代中期以後的書法百花齊放，豐富多采。[5]

伊秉綬臨學過《蘭亭序》帖，尤着意於顏真卿（709-785），後受桂馥（1736-1805）、黃易（1744-1802）、孫星衍（1753-1818）等金石書法家的影響，上追漢魏、六朝碑刻。他的行、楷書成熟較早，行書學李東陽，楷書尤得力於顏真卿。伊秉綬以隸書最負盛名，被譽為乾隆、嘉慶八隸之首，康有為認為他"集分書之成"，與鄧石如并稱為清代碑學的兩位開山鼻祖。他臨寫東漢《衡方碑》多達百遍，融先秦篆籀、漢魏碑刻、金石、磚瓦及顏真卿體於一爐，創立新格，在清代隸書中獨放異彩，有高古博大的氣象，字體方嚴整肅，規正而不刻板。[6] 沙孟海認為："伊秉綬是用顏真卿的楷法寫隸字的，但同時，他也用隸的方法寫顏字。用隸的方法寫顏字，真是師顏之所師。"[7]

對聯是一種文學形式，雅一點稱為楹聯、楹帖，俗一點稱對子。它主要的特徵是上下聯的字數、句數以及平仄聲相對仗。對聯起源於古代民俗的"桃符"，即在桃木板畫上神像，掛在大門兩旁來鎮鬼驅邪。至五代後蜀，始在桃木板上寫吉慶之語。宋代春節用的對聯，稱"春帖子"或"春聯"。宋人亦將對聯鐫刻於建築楹柱上，因而有"楹聯"之稱。寫在紙絹上的對聯，至明清才開始流行。由於科舉考試的關係，文人對駢體文的排偶對句非常有研究，

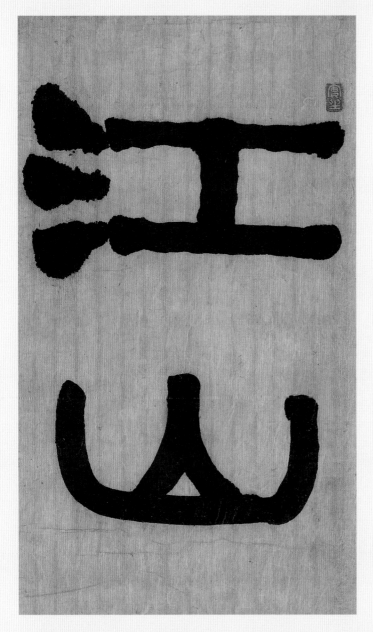

書寫對聯順理成章盛行起來，成為人們生活中容易接受的一種藝術形式。清代康熙、乾隆二帝特別喜愛對聯，倡其所好，文人雅士以創作對聯為風雅樂事。道光至光緒年間，金石學盛行，大量帶有文字的文物紛紛出土，書法家用各書體形創作對聯。乾隆、嘉慶、道光年間還有專門搜集對聯的集子，如梁章鉅（1775-1849）的《楹聯叢話》對此後對聯的發展影響頗大。[8]

《隸書五言聯句軸》的"江山麗詞賦，冰雪淨聰明"是伊秉綬寫於他去世這年，即 1815。此隸書對聯中鋒行筆嚴格，藏頭護尾，法度森然。筆劃粗細大致均等，平正而有變化地組織橫直筆劃，造成寬博的字勢。字體多篆書玉箸的痕迹，圓潤率直。伊秉綬學篆，但改篆籀的縱勢為八分的橫勢；學隸，但改漢隸的扁平結體為方整，筆劃沒有漢隸明顯的波磔。起筆和收筆卻帶北碑的方折。伊秉綬對布白的處理，有過人之處。此幅對聯在表面上沒有刻板地追求勻稱。書家只在上下左右每字的結體稍作變化：點劃或緊密，或舒寬，字體或微大，或微小。加上眾多橫筆的排列，巧妙地塑造出對聯整體勻稱的美感，活潑清新。伊秉綬的大字具有雄闊之勢，愈大愈壯，十分適合書寫對聯。他的隸書善用濃墨，墨色柔潤，烏亮如漆，筆劃光潔精到，無斑剝的碑痕而有金石之氣，無傳統帖學的柔弱秀媚，但有流潤含蓄的帖意，是碑帖結合的典範。

《隸書五言聯句軸》穩定踏實的結體以及厚重敦實的用墨，使此幅正氣凜然，凝重大度而有韻致。伊秉綬藏巧於拙，於工穩中求變化，方中有圓，外柔內剛。整篇儀態敦厚，純樸自然，毫無矯揉造作之態。他好像隨意出格但又同時嚴受法度規範，使古風與現代意識對立而又能結合。伊秉綬的隸書能夠做到絢麗拙樸，帶有一種裝飾性，然古趣盎然。金石之氣，躍然紙上。嘉道以後，諸多隸書家都遵循他的路子，開拓新的天地。

1. 譚平國，《伊秉綬年譜》，（上海：東方出版中心，2017）。

2. 阮元，《南北書派論》、《北碑南帖論》，載《歷代書法論文選》，下冊，頁 629-637。

3. 包世臣，《藝舟雙楫》，載《歷代書法論文選》，下冊，頁 640-679。

4. Lothar Ledderose, "Aesthetic Appropriation of Ancient Calligraphy in Modern China", Maxwell K. Hearn, Judith G. Smith ed. *Chinese Art : Modern Expressions,* (New York: The Metropolitan Museum of Art, 2001), pp.213-216; 222-229; 231-245.

5. 湯劍煒，《金石入畫－清代道咸時期金石書畫研究》，（上海：上海古籍出版社，2013），頁 56-150。

6. 楊仁愷編，《中國書畫》，（上海：上海古籍出版社，1990），頁 597-598。

7. 沙孟海，〈近百年的書學〉，載祝遂之編，《沙孟海學術文集》，（杭州：中國美術學院出版社，2018），頁 214。

8. 許習文，〈書聯璧合·悅目賞心〉，載《樂常在軒藏聯》，（北京：文物出版社，2011）。

27.

嘉道年間以細柔見勝的錢杜

錢杜（1764-1845）

《倣趙文度雨後秋泉圖軸》

道光庚寅（1830）　六十七歲

絹本水墨　立軸

84.3 x 24.9 厘米

題識　倣趙文度雨後秋泉。庚寅六月立秋日。錢杜。

鈐印　崔生

A SOFT AND METICULOUS STYLE OF PAINTING IN THE JIAQING AND DAOGUANG ERAS

Qian Du (1764-1845)

Autumn Landscape after Rain

Hanging scroll, ink on silk

Inscribed, signed Qian Du, dated *gengyin* (1830), with one seal of the artist

84.3 x 24.9 cm

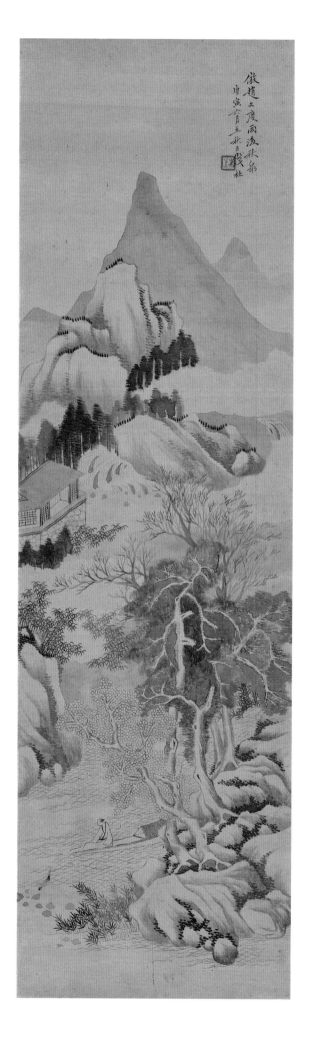

錢杜（1764-1845），初名榆，字叔枚，更名杜，字叔美，號松壺小隱、松壺、壺公，卍居士，錢塘（今杭州）人。出身官宦門第，家富收藏，父親錢琦，1737 年進士，官至布政使，善詩詞吟咏，與文壇大家袁枚（1716-1797）相友善。錢杜為家中的第七子，自幼深受家學的薰陶，諸兄妹在詩詞畫學負有盛名。後來錢家家道中落，錢杜以蔭生的身份赴雲南任職。因職位卑微不足為家計，1809 年便從雲南回到杭州。[1] 他為人性瀟灑拔俗，金錢隨手散盡，在生活窘迫之際，便決定離開杭州，開始他的游歷生涯，足跡遍及各地，包括河南一帶、四川、陝西等。他在各地結交多位書畫收藏大家，有機會觀摩唐、宋、元、明諸家真跡，開闊眼界。加上近三十年的游歷使他熟悉自然的山水。這些對他個人的書畫實踐很有幫助和影響。1830 年，他以多年的繪畫創作和鑑賞的經驗，完成了繪畫理論著作《松壺畫憶》。[2] 道光二十二年（1842）鴉片戰爭中英軍攻掠浙江，避地揚州，遂卒於客鄉。著有《松壺畫訣》、《松壺畫憶》、《松壺畫贅》。

錢杜經歷乾隆、嘉慶、道光三朝，是中國古代社會由盛轉衰的過渡時期。乾隆朝社會總體上安定富庶，朝廷優待士人，重視發展文化事業；嘉慶朝國運漸衰，社會出現不少問題；至道光朝內外交困，流弊百出。社會時代的變動恰恰反影在錢杜的身上。幼年時的他，過著貴公子無憂的生活，流連于書齋之中，臨摹揣摩古人字畫；嘉慶朝時，中年的錢杜落魄浪遊，足跡遍各地，活躍於江南文化的圈子裏；道光初年，他結廬隱居，專心創作。

繪畫藝術方面，清朝延續董其昌的"南北分宗"的畫學理論，對元、明的文人畫特別推崇，並要求繪畫必須"師古人"，重"古意"。四王的傳統被視為正統。錢杜屬於活躍於嘉慶、道光年間不為正統畫派所束縛的少數畫家。他主張棄古人的粉木，師古人之神韻，而非古人的形跡。深受江南文人文化的薰陶，錢杜注重個人化的藝術品味，選擇承吳門畫派文徵明、文伯仁而至元朝趙孟頫的遺風，畫作以細筆和淺設色為主。蔣寶齡（1781-1840）在《墨林今話》這樣形容錢杜："耕煙（王翬）所謂以元人筆墨運宋人丘壑者，庶幾近之"。[3] 錢杜所畫的梅花受金農影響；山水、人物能寓巧密於樸拙之中，偶用金碧青綠法，妍雅絕俗，頗有裝飾意趣，遂自成一家，人稱"松壺派"。作詩宗唐代岑參、韋應物，詩意清曠。書法學唐褚遂良、虞世南，有清俊溫雅之氣。

《倣趙文度雨後秋泉圖軸》中錢杜題識："倣趙文度雨後秋泉。"趙文度即趙左（1573-1644），華亭（今上海市松江）人，其畫宗董源，近董其昌，畫雲山多烘染，為"松江派"畫家之一。在《倣趙文度雨後秋泉圖軸》錢杜巧妙地在倣趙左的烘染山水裏，參以吳門文徵明的"細筆"及文伯仁的畫水法。錢杜在《松壺畫憶》曰："網巾水趙大年最佳，其後文五峯（文伯仁）可以接武。其法貴腕力長而勻，筆勢輕而活。"[4] 趙大年即趙令穰，宋宗室，活躍於北宋哲宗（1085-1100）年代。錢杜是通過文伯仁，意圖追倣趙令穰的網巾水法。

《倣趙文度雨後秋泉圖軸》繪傍溪而築的小屋，屋後樹林成陣。溪水從瀑布洶湧流下，數株竹從溪邊的攀石悄悄長出。在溪流的另一方長滿不同形態、不同質量的雜樹。這正是錢杜山水畫中的一種特點：他喜歡用不同的筆墨方法，描繪不同種類的樹木，令內容豐富、墨色多彩。在《倣趙文度雨後秋泉圖軸》中，他還演示出對墨色度的了解和操作。他用留白作樹幹，用不同色度的墨渲染葉塊，與聳立在遠方較淺色度的墨山互相映照。遠處的山峯添以略深的短點皴，近處的攀頭則以苔點點醒輪廓。畫中充份利用虛實的對比、墨色的深淺來塑倣出一幅清潤雅致的山水景色。錢杜筆墨縝密雋秀，意趣靜遠恬澹，追求儒雅的含蓄，營造出一種文人理想化的幽居生活。有人評錢杜畫作過於細弱秀媚，缺乏雄渾的筆力和宏深的氣魄。他的強項正是運筆鬆秀縝密，以細柔見勝，靈秀中存古拙。這些特點足以令他成為嘉道年間畫壇的翹楚。

1. 劉乙仕，〈清錢杜家世及其詩畫藝術〉，《榮寶齋》，2012 年，12 期，頁 6-25。
2. 趙輝，〈錢杜與《松壺畫憶》〉，《新美術》，2008 年，第 2 期，頁 106-108。
3. 蔣寶齡，《墨林今話》，載《中國書畫全書》，冊 12，頁 998。
4. 錢杜，《松壺畫憶》，載俞劍華編，《中國畫論類編》（北京：中國古典藝術出版社，1957），冊下，頁 934。

家族思親 –
吳湖帆高外祖父韓崇的肖像

黃均（1775-1850）

《白雲無盡圖冊》

道光甲辰（1844）　七十歲

紙本設色／水墨　冊　二十開

每幅 26.5 x 33.6 厘米

OF A FAMILY MEMBER

Huang Jun (1775-1850)

White Clouds Encircling Mountain Peaks

Album Leaves, ink and colour on paper

Inscribed, signed Hu Jinsheng; signed Guyuan,
dated *jiachen* (1844), with one seal of each artist

Colophons by Han Tingfu, Han Feng, Han Quan,
Hang Song, Shi Yunyu, Tang Yifen, Wu Hufan et al,
with a total of thirty-six seals

Title slip by Wu Hufan

26.5 x 33.6 cm each

Literature: refer to Chinese text

外籤　　韓履卿先生白雲無盡圖冊，黃穀原畫，諸名
　　　　人題字，湖帆題。

鈐印　　□

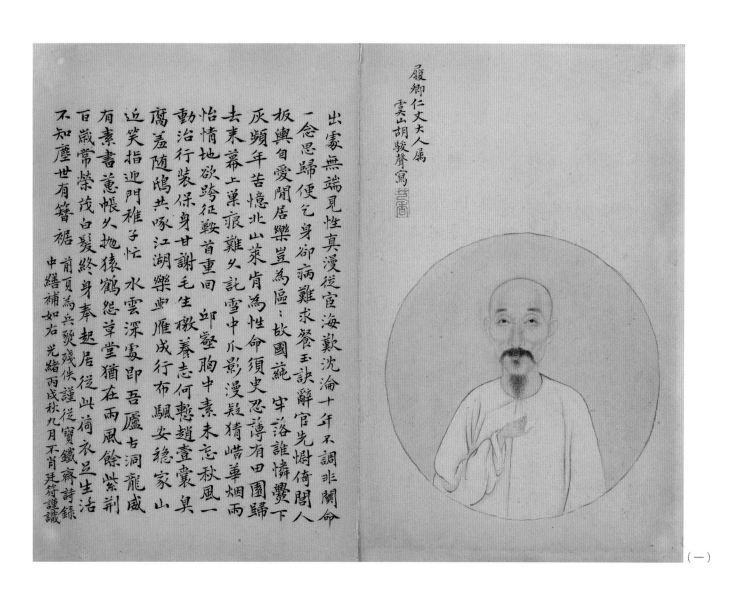

（一）

第一開 （韓崇畫像） 紙本設色

題識 履卿仁丈大人屬。虞山胡駿聲寫。

鈐印 芑香

題跋 （韓廷符[1886]）
出處無端見性真，漫從宦海歎沈淪。十年不調非關命，一念思歸便乞身。卻病難求餐玉訣，辭官先慰倚閭人。板輿自愛閒居樂，豈為區區故國蓴。牢落誰憐爨下灰，頻年苦憶北山萊。肯為性命須臾忍，薄有田園歸去來。幕上巢痕難久託，雪中爪影漫疑猜。嶀華烟雨怡情地，欲跨征鞍首重回。邱壑胸中素未忘，秋風一動治行裝。保身甘謝毛生檄，養志何慚趙壹囊。臭腐羞隨鷗共啄，江湖樂與雁成行。布颿安穩家山近，笑指迎門稚子忙。水雲深處即吾廬，古洞龍威有素書。蕙帳久拋猿鶴怨，草堂猶在雨風餘。紫荊百歲常榮茂，白髮終身奉起居。從此荷衣

足生活，不知塵世有簪裾。前頁為兵燹殘佚，謹從寶鐵齋詩錄中繕補如右。光緒丙戌秋九月不肖廷符謹識。

第二開 （畫） 紙本水墨

題識 《白雲無盡圖》。甲辰長夏作於紫雲閣下。穀原。

鈐印 穀原

題跋 （吳湖帆）
履卿先生有《白雲無盡圖冊》、《編籬種菜圖冊》，俱藏吾家。《種菜圖》畫者有黃穀原、戴醇士、王鶴舟、韓英燦諸人。此《白雲無盡圖》，穀原作于道光甲辰，距湯雨生題字戊戌，更後六年，可知為後日補畫者。故《白雲無盡圖》亦屬先署款，而後題字者，故墨色略異也。吳湖帆謹識。

143

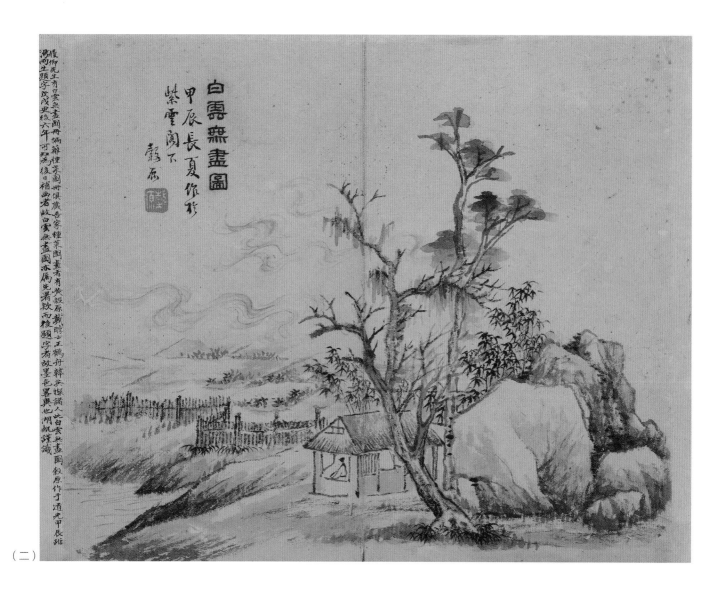

第三開

題跋　（韓崶［1832］）

壬辰冬至後四日喜履卿七弟到家作詩二首即
書《白雲無盡圖》後。我生無姊妹，卓犖七
同氣。中間折其三，人誇良馬四。瞻前惟一
兄，顧後有弟二。阿兄實家督，老幹資蔭庇。
叔也善持家，飛騰讓予季。老少年相懸，出
處亦殊志。惟茲淡宕懷，臭味差不異。季也
負瓖奇，文戰屢不利。區區營祿養，鹽車絆
天驥。豈博毛椒喜，聊遂潘輿侍。十年不求
調，一枝足穩寄。昨歲秋風生，阿母動歸思。
屬汝且住佳，勿遽雞肋棄。而汝勉承命，兄
啼橫涕泗。迴翔未一載，一紙決引避。汝年
正盛壯，汝筆有餘地。雖能……

第四開

題跋　（韓崶）

……三十餘，歸耕願已遂。汝兄老且病，始
識林泉味。前途復幾何，精力日夜逝。嘉汝
志能堅，悔我不早計。自汝出求仕，十年鬱
離思。自我賦歸田，六年兩見之。武城十日
飲，抵足舟同移（丙戌余引疾歸，路出武城，
同舟十日）。平生意得處，鵲華對床時（去
歲余祝瑕入都，假道濼署，聯床兩月）。有
山有修竹，無日無新詩。忽忽兩月度，樂極
增淒其。秋風颯戶牖，夜雨鳴階墀。自摻齊
何袪，北望空嗟咨。今朝復何幸，有合長無
離。汝母喜汝歸，置膝語喔咿。汝兄喜汝歸，
烹羊酌糟醨。兒童喜汝歸，牽衣舞傲傲。同
社喜汝歸，攔入更不疑。永結忘年交，文字
相娛嬉。自茲我願適，如形影相隨。出門不
踽踽，入室長怡怡。樓聽寺鐘動，屋……

（三）　　　　　　　　　　　　　　　　　　　　　　　　　　　　　　　　　（五）

第五開

題跋　　（韓對）

……枕洞不欹（聆鐘樓小林屋為余兄弟幼年讀書處）。披汝白雲圖，諷我岫雲詞。雲出聊爾爾，雲歸豈遲遲。緜緜足喜氣，綿綿無盡期。桂叟對初稿。

鈐印　　韓對之印、桂舲、白雲深處

題跋　　（潘曾沂［1833］）

坐觀雲起時，識得無盡意。意至索然盡，乃在變幻地。及處變幻中，便失卻初志。所以雲無心，出山亦不易。既出望為霖，不出非輕棄。君從牢山來，應知神仙事。不見王瑋玄，請談林屋異。若問韓清夫，花間句能記（末二語試與桂二丈參之）。癸巳人日，雪窗打坐起，試青城山寫經硯，屬蔣生鎔經書。此奉履卿七丈正之，小浮居士潘曾沂稿。

鈐印　　潘子功甫、蘿蔓峰記

第六開

題跋　　（韓崟［1832］）

四海平生一子由，十年不見渺余愁。多君不待飛鳶墮，款段歸來學少游。雲去雲歸亦自由，歸時失喜去時愁。從今為報閑雲道，且住為佳莫漫游。紫荊雙榦老逾茂（謂兩兄），白酒三盃日散愁。回看白雲無盡處，山山攜手遍春遊。壬辰冬日履卿七弟屬題。兄崟手稿。命姪孫文和書。

鈐印　　聽雨樓、韓文和印

第七開

題跋　　（顧承）

宦海似雲海，壯遊無定方。一官何足戀，歸思隨雲長。白華及棣華，耿耿心難忘。決然返初服，矯首天蒼茫。奉題履卿先生《白雲無盡圖》，即請正之。醉易顧承。

鈐印　　白詩

題跋　　（韓崧）

出岫無心卻有心，十年將母驟驖驖。拂衣早辦歸耕計，恰聽慈烏噪滿林。檢點輕裝趁好風，江東畢竟勝山東。春輝寸草無窮思，都在白雲舒卷中。兄弟七人存者四，兩回家難各傷神。惟君尚有晨昏戀，善飯添丁慰老親。履卿七弟屬題。知守老人兄崧稿（時年七十有七）。姪女玉秀代筆。

鈐印　　玉秀

145

（十一）　　　　　　　　　　　　（十八）

第八開

題跋　（朱玿）

白雲英英親舍近，遙望天涯雲不盡。淵明決志歸去來，春暉幸得常追陪。蕭然一室閒雲臥，伯仲壎篪選相和。雲兮出岫終當還，尚書亦在林泉間。雪中特地開詩社，傾仰才名我心寫。我無母氏兼無兄，展圖落筆神魂驚。履卿先生正。蘭坡朱玿。

鈐印　朱玿之印

第九開

題跋　（吳嶰）

鹽車十載累駞馳，兩髩依然未有絲。人道辭官何太早，心曰將母已嫌遲。一樽紅友談前事，九點青煙寫去思。省識白雲無盡意，還山便算宦成時。問梅詩社按席上，初逢履卿先生歸自山左，即題《白雲無盡圖》奉應雅屬，并請正句。兼山吳嶰。

鈐印　兼山子

第十開

題跋　（尤興詩［1832］）

孤飛片雲遠，瞻望動歸思。珍惜幽人履，沈吟黃鳥詩。天空任舒卷，嶺上多悅怡。持此奉籲壽，山如太古時。壬辰歲杪題奉履卿表舅氏命請正。尤興詩呵凍書。

鈐印　遂初後裔

題跋　（沈芳［1836］）

宦游十載逐風塵，花滿河陽尚早春。寄興共推名士筆，識荆都羨少年人。每看雲意閒歸岫，思向林間樂養親。莫怨琴聲中變斷，分明天許一安仁。丙申夏五題應履卿大使雅屬，並祈哂政。夢湘沈芳。

鈐印　芳，夢湘、某花深處詩閨

第十一開

題跋　（石韞玉）

三十中郎鬢未絲，歸田正及少年時。怡怡白髮諸兄在，同補南陔潔養詩。舞綵堂前樂有餘，依然王謝舊門閭。從今騎省閒居後，到處看花奉板輿。題奉履卿七兄正定。石韞玉。

鈐印　竹堂

第十二開

題跋　（朱綬呈）

十載不相見，而君宦已成。重逢仍戴笠，初志決歸耕。飲水世味澹，抱山詩思清。娛親補笙雅，此樂過浮名。履卿七丈正題。朱綬呈稿。

鈐印　仲環父

題跋　（申廷銳）

小別無端已十年，人生能幾十年前。文章各有千秋感，出處終輸一着先。後約未忘謝簪組（買山力未遑，結廬願易遂。後約二十年，相期果此志。僕送君北上句），貧交無恙話林泉。白雲變幻須臾事，笑指烟霞訂舊緣。一任浮雲自卷舒，故鄉歸去狎樵漁。中宵聽雨聯姜被，長日看花侍板輿。十丈軟塵輕脫屣，三間老屋復藏書。鵲華山色無多戀，回首先人有敝廬。履卿仁弟屬題率成二律即請正句。申廷銳呈稿。

鈐印　有一朱文方印，印文不辨。

第十三開

題跋　（荊道復）

祿養違親舍，歸來化日長。循陔晨膳潔，負米晚炊香。青嶂勞行役，白雲認故鄉。從今北堂上，晝錦樂無方。履卿七兄大人屬題即請教正。梅伯弟荊道復。

鈐印　道復之印

題跋　（僧定志）

履卿望雲思所生，百姓望雲思履卿。咄咄白雲只片片，何乃關絜人間情。聞道北堂歸養後，折腰十載同前輕。今春扁舟金閶泊，愧示冒雨一識荊。履卿居士咲正。鷹巢僧定志草。

鈐印　定志、禿鷹

第十四開

題跋　（吳廷琛）

歸田無早晚，勇退計即決。君年三十四，盛如日初出。鹽官固小試，奉檄有喜色。祿薄足贍家，任輕易稱職。幡然念故山，脫屣竟何得。故山多白雲，下有親居室。婆娑老昆弟，看雲苦相憶。伯仲近八旬，次亦將七十。幾年不相見，鬚鬢各衰白。春秋好風景，伏臘佳時節。聯床歡聽雨，掃徑約烹雪。人間有此樂，卿相不能易。雲出本無心，雲歸不留迹。固知山中人，不獨自怡悅。履卿七表叔屬題，即請正句。愚表姪吳廷琛呈稿。

鈐印　吳廷琛印、棣華

第十五開

題跋　（顧翔雲［1833］）

望雲苦念倚閭人，早歲抽簪自在身。歷下看山千里夢，堂前舞綵百年春。久甘吏隱何妨退，樂到天倫始見真。況有紫荊花並茂，重聽夜雨證前因。閒雲我自歎浮沈，風雨孤篷別緒深（丙戌秋自京旋里，晤君於武城舟次）。故里歸耕曾有約，當年出岫本無心。新詩檢點裝初卸，往事思量酒共斟。林屋洞天懸舊榻，巖阿佳處復招尋（君家小林屋為雲昔年下榻處）。癸巳穀雨節題奉履卿七表叔郢正。同學表姪顧翔雲初稿。

鈐印　翔雲、閱古堂

第十六開

題跋　（褚逢椿［1833］）

偶狀出岫本無心，回首浮雲宦跡沉。為愛春暉娛舞綵，不妨壯歲早抽簪。弟兄唱龢聯床雨，朋舊招邀鼓枻唫。轉笑先生輕脫屣，故巢猿鳥尚爭林。明湖相映嵯華明，去日歸裝片月輕。山若有靈應惜別，泉原無恙與同清。分甘丘壑非緣傲，說到烟霞果踐盟。此福神仙尤不易，閒雲舒卷總忘情。壬辰上巳後二日，題奉（癸巳誤書壬辰）履卿太表叔大人訓正。表姪孫褚逢椿。

鈐印　逢椿私印

白雲一也而有數義鄭子以秋官為白雲顥要云白雲司
職人言是歟官名也陶宏景詩山中何所有嶺上
多白雲只可自怡悅不堪持贈君狀景也秋仁傑見白雲
孤飛曰吾親舍其下人以為且祝事梁暄不歸弟懷
每見東南白雲竚立望悽然久之渡以為親元事白
樂天詩清先英稿占六樹白雲同蓋指秋雲言也
辛丑七月二日雨後新涼書雲慕漫抄一則時盆蕙作花
清夢統座甯寅人外別有一天也白雲山人

韓履卿先生名崇長洲人官山左鹺使數年即解
綬歸田家有寶鐵齋收藏甚富著有金石壽畫
跋尾及詩錄若干卷先王父之外祖也王父幼年
讀書其家亞習續事今家中所藏廿一歲時手臨
黃大癡九峰三泖圖卷即寶鐵齋藏物此白雲
無盡圖同時諸賢題字一冊是為歸田後所成
者按戴醇士畫帖載為韓君作白雲無盡圖冊
一幀此冊中無之蓋已佚矣庚子夏外玄孫吳倩識

第十七開

題跋　（釋祖觀［1835］）

五湖煙水夢漁舟，解組歸來未白頭。十載官如鴻雪印，一囊詩寫鵲華巔。平生自比韓持國，鄉里人稱馬少遊。從此閒雲無定跡，溪山到處足勾留。人間富貴本何物，此去白雲深復深。壯歲辭官君莫咲，當年出岫我何心。藏書家有龍威洞，養母囊無陸賈金。薄宦歸田僧退院，結茅他日願同林。乙未夏五題奉履卿先生居士政句。釋祖觀稿。

鈐印　祖觀之印、老覺

第十八開

題跋　（湯貽汾［1838］）

由來至樂是天倫，捧檄無非為養親。只飲明湖一杯水，有誰似此養親人。一日親歸便挂冠，倚閭那得子心安。白雲本是山中物，為底偏從山外看。有幾班衣羨老萊，功名多少絕裾來。世間無限看雲眼，也把頭顱看鏡臺。奉題履卿七丈《白雲無盡圖》即求誨正。戊戌七月貽汾。

鈐印　雨生詞翰、粥翁歸隱後作

第十九開

題跋　（孫麟趾）

朝望白雲飛，暮望白雲飛。奉檄有何好，乃與慈親離。昔年慕祿養，記共白雲出。白雲歸故鄉，游子恨難説。眼前車馬徒紛紛，何處青山無白雲。與其折腰乞斗米，不如歸臥荒江濱。奇書萬卷宅五畝，況有吟朋同握手。宦海抽身鬢未凋，笑指白雲變蒼狗。題奉履卿尊丈訓政。孫麟趾呈稿。

鈐印　麟趾、月坡、葭蒼露白

題跋　（韓雲第）

十年官不達，宦海少知音。未遂為霖願，因無出岫心。詩流齊魯遍，雲護洞庭深。已賦歸田樂，湖山寄嘯吟。題奉七叔父大人命即求訓正。姪雲第呈稿。

鈐印　雲第、潔華

第二十開

題跋　（白雲山人）

白雲一也，而有數義。郄子以秋官為白雲。《類要》云："白雲司職，人命是懸"，皆言官名也。陶宏景詩："山中何所有，隴上多白雲，只可自怡悦，不堪持贈君"，狀景也。狄仁傑見白雲孤飛，曰："吾親舍其下"。人以為思親事。梁瓛不歸，弟璟每見東南白雲，即立望，慘然久之，復以為思兄事。白樂天詩："清光莫獨占，亦對白雲司"。蓋指秋雲言也。辛丑七月二日雨後新涼，書《雲麓漫抄》一則，時盆蕙作花，清芬繞座，寂寞人外，別有一天也。白雲山人。

鈐印　白雲山人

題跋　（吳湖帆［1960］）

韓履卿先生名崇，長洲人。官山左臬使，數年即解綬歸田。家有寶鐵齋，收藏甚富，著有《金石書畫跋尾》與《詩錄》若干卷。先王父之外祖也。王父幼年讀書其家並習繢事。今家中所藏廿一歲時手臨黃大癡《九峯三泖圖卷》，即寶鐵齋藏物。此《白雲無盡圖》同時諸賢題字一冊，是為歸田後所成者。按戴醇士畫絮亦載為韓君作《白雲無盡圖冊》一幀，此冊中無之，蓋已佚矣。庚子夏外玄孫吳倩識。

鈐印　吳湖颿印

著錄　吳湖帆，《吳湖帆文稿》，（杭州：中國美術學院出版社，2004），頁 546-550。

題跋者　石韞玉（1756-1837），字執如，一字琢如，號琢堂，又號竹堂，晚號獨學老人。吳縣（今江蘇蘇州）人。乾隆五十五年（1790）狀元，官山東按察使。工詩善書，尤工隸書，兼擅古文。歸田後，閉戶著書，閒作畫。著《獨學廬詩文集》。

湯貽汾（1778-1853），字若儀，號雨生，晚號粥翁，武進（今江蘇常州）人。曾官溫州鎮副總兵，後寓居金陵（今南京）。他多才多藝，於百家之學均有所造詣，工詩文書畫，山水承婁東畫派。當時與方薰、奚岡、戴熙齊名，有"方奚湯戴"之稱，其妻董婉貞與諸子女亦善畫。咸豐癸丑年（1853）太平天國克金陵，他投池自盡，卒年七十六。謚貞愍。其祖父、父親因死守臺灣鳳山縣，亦是殉清廷而死。

吳湖帆（1894-1968），名倩，又號倩菴，別署醜簃，齋名梅景書屋，江蘇蘇州人。中國現代國畫大師，山水初從清初四王入手，繼學董其昌，再受到宋代董源、巨然、郭熙等影響。他工寫竹、蘭、荷花，作品尤以熔水墨烘染與青綠設色於一爐為最具代表性。吳氏收藏宏富，善鑑別、填詞。

(十三) ... (十四)

胡駿聲，清人，字苣香，江蘇常熟人。為緩溪翁族孫。道光十年（1830）曾作仕女圖。作品收錄於《墨林今話》，《清朝書畫家筆錄》，《吳門畫史》。

黃均（1775-1850），字穀原，號香疇、香田，又號墨華居士，元和（今江蘇蘇州）人。黃均居北京數年，與官宦名士交往甚密，道光年間被薦入內廷以畫供奉如意館，官至潛山縣知縣，1834年歸里，晚年以賣畫為生。[1]畫山水、花卉、梅竹。山水初師虞山派傳人黃鼎，繼法婁東王原祁，畫風承四王末流，用筆墨蒼鬱有致。詩宗晚唐，書學趙孟頫。[2] 卒年七十六。著《墨華庵吟稿》。

《白雲無盡圖冊》先有胡駿聲寫韓崇肖像一幀（沒有署年）。隨着是黃均繪畫的一小幅山水，意境清曠，署款為《白雲無盡圖》。後有墨色略異的黃均題字，署"甲辰"年（1844）。畫後韓崇兄長友好的題跋是從1832至1841，但畫的署年卻是1844，說明《白雲無盡圖冊》屬先署名，後題字。相隔多年，曾外孫吳湖帆在1960年的題跋解釋這問題。韓崇的兒子韓廷符在1886年即補上題跋一則。

《白雲無盡圖冊》的主人翁是韓崇。韓崇（1783-1860），字符芝、元之，一字履卿，別稱南陽學子，蘇州元和縣人。他性嗜金石，耽吟詠，工書，師法董其昌。富收藏，家有"寶鐵齋"藏書，編著有《寶鐵齋詩錄》、《寶鐵齋金石書畫跋尾》、《江左石刻文編》、《江右石刻文編》等。韓崇官至山東雒口批驗所大使，後辭官回家侍養母親。

韓氏一門是蘇州的才俊世家，先祖有著名收藏家韓世能（1528-1598）及其子韓逢禧（約1578-1653）。韓崇父親韓升，有七名兒子，中間三名夭折，其它四名為崧、對、崟、崇。韓崇是排行第七的幼子，亦是吳大澂（1835-1902）和汪鳴鑾（1839-1907）的外祖父。吳大澂是吳湖帆的祖父。換句話，韓崇是吳湖帆的高外祖父（祖父的外公）。

(十五)

(十七)

胡駿聲採用明朝曾鯨（1564-1650）所創的"波臣派"肖像畫法，著重表達對象的精神生活和個性特徵。胡氏以墨骨法為主，先用墨筆畫出形，然後以墨筆層層渲染出人物面部的明暗凹凸，最後再按照人物的年齡罩染面部。[3] 老人身穿簡樸白袍，面部表情刻畫得生動傳神，手部的姿勢和鬍子的描繪非常細膩。胡俊聲成功塑造出一個富文化修養、簡練飄逸、性格溫和、精神煥發的韓崇。

黃均的《白雲無盡圖》描繪一位文人在家園幽居獨處，悠然自得地在遙望遠方。一道籬笆由近處帶至遠方，幾棵雜樹、竹石掩映著茅屋，天上滿佈團團看似無盡的白雲。《白雲無盡圖》裏渴筆的使用，加上水墨的渲染令筆墨蒼秀，意境清曠醇樸。

《白雲無盡圖》是一幀表達對韓崇思念的作品：兒子對父親（見於兒子韓廷符的題跋）、兄弟之間（見於韓對、韓崟、韓崧的題跋）、姪兒對叔父（見於尤興詩、吳廷琛、顧翔雲、褚逢椿的題跋）、名士對好友（見於石韞玉、湯貽汾等的題跋）。韓崇在山東任官多年，終能罷官歸田。無盡的白雲在這冊頁裏代表綿綿的思念，如："春輝寸草無窮思，都在白雲舒卷中"；"雲兮出岫終當還"；"白雲變幻須臾事，笑指烟霞訂舊緣。一任浮雲自卷舒，故鄉歸去狎樵漁"；"履卿望雲思所生，百姓望雲思履卿。咄咄白雲只片片，何乃關縈人間情"；"故山多白雲，下有親居室。婆娑老昆弟，看雲苦相憶"；"雲出本無心，雲歸不留迹"；"白雲歸故鄉，游子恨難說"等。《白雲無盡圖》裏親人盼望遊子歸家，以物喻情，是韓氏家族之間傳遞思親情義的一件書畫作品。

1. 萬青力，《並非衰落的百年》，（台北：雄獅圖書股份有限公司，2005），頁198。
2. 蔣寶齡，《墨林今話》，載《中國書畫全書》，（上海書畫出版社，1998），冊12，頁1027。
3. 單國強，〈肖像畫歷史概述〉，《故宮博物院學術文庫：古書畫史論集》，（北京：紫禁城出版社，2004），頁365-369。

花鳥畫至十九世紀初的演變

江介（十八世紀末－十九世紀初）

《墨梅圖軸》

無記年

紙本水墨　立軸

122.6 x 31.5 厘米

THE DEVELOPMENT OF
BIRD-FLOWER PAINTING UP
TO THE 19TH CENTURY

Jiang Jie (18th-early 19th century)
Ink Plum Blossoms

Hanging scroll, ink on paper

Inscribed, signed Shiru Jushi Jiang Jie,
with one seal of the artist

122.6 x 31.5 cm

題識　衆芳搖落獨喧妍，占盡風情向小園。疏影橫斜
　　　水清淺，暗香浮動月黄昏。霜禽欲下先偷眼，
　　　粉蝶如知合斷魂。幸有微吟可相狎，不須檀板
　　　共金樽。錄逋仙句補空，石如居士江介。

鈐印　江介之印

衆芳搖落獨暄妍占盡風情向小園疎影橫斜
水清淺暗香浮動月黃昏霜禽欲下先偷眼
粉蝶如知合斷魂幸有微吟可相狎不須檀板
共金樽　　錄遣仙句補空　石如居士沉子

江介（清），原名鑑，字石如，浙江杭州人。為廣文官職。初習畫，工寫人物。後專花卉，從陳淳入手，而上窺宋、元。書法歐陽詢，妙於波磔，勾勒花瓣用筆亦如之。間作山水。梁同書（1723-1815）推重之。弱冠時所作楷，逼近金農，後化為軟美，但筆仍為老辣。生平好藏王莽貨布鑰匙，及宋大觀、崇寧諸品泉的鑄錢幣，積至數百。於崇寧、大觀取其瘦金書；於莽布取其懸針（鍼）書。工篆刻，與錢塘趙之琛抗手。

據張彥遠（815-907）著的《歷代名畫記》，花鳥在唐代已是獨立的繪畫題材。[1]邊鸞，唐代晚期畫家，擅長繪畫"折枝"花卉。[2]"折枝花"是中國畫家表現花卉的一種形式。五代文學"花間詞"的出現，促進了花鳥畫的發展。著名花鳥畫家南唐的徐熙和孟蜀的黃筌，以他們不同的藝術旨趣和表現方式，代表兩系的花鳥畫派。宋人郭若虛在《圖畫見聞志》指出："黃家富貴，徐熙野逸。"[3]黃筌大概是以細挺的墨線鈎出輪廓，然後填彩漬染，不露筆踪，形象偏向寫真，成為後來"院體"花鳥的正宗。黃筌因畫花鈎勒較細，着色後幾乎隱去筆迹。[4]有些畫家摒去墨線鈎勒，全用彩色繪製，稱這種畫法為"沒骨法"，推衍為後來工寫相間的"沒骨花卉"。徐熙注重用筆，強調骨氣與風神，略施色彩，後來發展為以筆墨為主的"意筆"花鳥。歷代的花鳥畫在很大程度上就是從這兩種體制中演變出來的。

北宋前期，許多花鳥畫家，包括在野的及在翰林圖畫院的宮廷畫家，仿效黃體。後來，有些畫家認為黃體過於刻板而轉向觀察自然，致力於寫生之道。代表的畫家有趙昌（活躍於10至11世紀）、崔白（活躍於11世紀），宋徽宗（1082-1135）等。宋徽宗統治的建中、宣和年間（1101-1126），專尚法度、符合自然生長規律的院體花鳥畫非常興盛。《宣和畫譜》賦予花鳥以人類的道德情操："花之於牡丹芍藥，禽之於鸞鳳孔翠，必使之富貴；而松竹梅菊，鷗鷺雁鶩，必見之幽閒……。"[5]與此同時，善於"詠物"、"托物"的文人始用水墨畫竹、花和枯木窠石來抒發胸臆，寄托思想感情。代表者有文同（1018-1079）、蘇軾（1036-1101）。這些畫家除了注重繪寫物的形態，更追求傳物的內在精神，使畫外含不盡之意。花鳥畫由單純供人欣賞，演變成傳"意"的工具。南宋的"御前畫師"奉敕作畫，雖沿襲北宋的畫法，也多少受到文人畫的影響，趨向減繁就簡，畫風漸從工麗轉向疏淡，注重情趣的表現和意境的創造。水墨花卉畫家如趙孟堅，鄭思肖主要是沿襲文同、蘇軾等人的畫風。

元代前期的花鳥畫，多沿襲南宋院體的畫法。陳琳（活躍於13至14世紀）、王淵（活躍於13至14世紀）工花鳥。他們既有黃派花鳥的富麗端莊、筆墨細膩，也具文人畫的雅潔風格和豐富的墨彩。[6]

著名的文人畫家也作花鳥畫，如錢選（1239-1301）、趙孟頫（1254-1322）、任仁發（1254-1327）等。他們以水墨畫法在紙上繪畫花鳥、竹石梅蘭。"梅、蘭、竹、菊"四君子為主題的水墨畫廣泛流行。墨竹學宋代文同有吳鎮（1280-1354）、柯九思（1290-1343）、倪瓚（1301-1374）等。他們畫竹重筆趣的寫意畫法，也有李衎（1245-1320）的雙鈎竹，是較重法度和寫實的畫法。畫梅則有王冕（1287-1310）的水墨點瓣和白描圈瓣兩體。"蕭疏淡遠"是元朝水墨花卉的時代特徵，反映文人在蒙古貴族統治下的一般心理狀況。[7]

明代花鳥畫成就超然。[8]早期的宮廷院體花鳥畫中，水墨法和寫意法都有明顯的發展。孫隆（活躍於15世紀）的沒骨花卉是典型的設色寫意法，而林良（活躍於15世紀）擅於運用水墨，繪畫的院體花鳥畫形態雄健，天趣盎然，卻稍嫌刻露。他們的作品沒有着重文人畫的意韻，但他們採用的水墨、寫生及寫意法，對後世文人花鳥畫有一定的影響。明代中期"吳門"畫家沈周（1427-1509）、文徵明（1470-1559）將文人水墨寫意花鳥畫推向成熟的階段，又使院體畫題材推向"文人畫"化，沖淡文人畫與院體畫之間的界限。在他們筆下，花卉的形象比元朝的概括。沈文以書入畫，又參入了山水畫水墨潑染的技法，墨氣瀚然，富有文雅的筆墨情趣。簡縱的筆墨"脫略形似"，突破宋元文人花鳥畫較為規整的格式。在他們的影響下，晚明出現了陳淳（1483-1544）、徐渭（1521-1593）等著名花鳥畫家。[9]陳淳的花鳥畫在主宗沈周水墨寫意法的基礎上，兼取設色"沒骨"，鈎花點葉諸法，又融入大草筆法，由小寫意發展到大寫意。徐渭以草書的筆法寫出寥寥數筆的花鳥，放縱簡逸；精湛的潑墨和控水技巧畫出渾然天成、水墨暈章"不求形似求生韻"的花卉。陸治（1496-1576）游文徵明門，花鳥畫工寫生，但有別於院體，點染花鳥竹石，淡雅清新。周之冕（1521-卒年不詳）取陳淳之"寫"，陸治之"工"，

善用鈎勒法畫花，以水墨點染葉子，形象真實，情趣天然。陳洪綬（1598-1652）的工筆雙鈎花鳥畫，參照唐宋古跡，設色喜用青綠，脫盡火氣，艷而不俗。明朝新的經濟因素帶動書畫買賣的風氣，故對花鳥畫的發展有極促進的作用。

清代初期花鳥畫多以沈周、陳淳、陸治、周之冕諸家為宗。王武（1632-1690）的花卉，主要取法陸治和周之冕，以寫生為基礎，敷色明艷而不俗，較長於鈎花點葉的寫意法，脫盡院畫習氣，時人以之比擬惲壽平。惲格（1633-1690），字壽平，號南田，是"常州畫派"開山祖師，注重寫生，復興北宋徐崇嗣（徐熙之孫）的"沒骨花卉"，及自創色染水暈之法，在色中施水。他在點後復以染筆補之，造出一種筆法透逸，設色明淨，格調清雅的"惲體"花卉畫風，被尊為"寫生正派"，影響深遠。據方薰《山靜居畫論》："南田氏得徐家心印，寫生一派有起衰之功。"[10] 另外，清初"異格"的花卉畫家有明朝遺民朱耷（1626-1705）和石濤（1642-1707）。他們借花卉遣興抒懷，主觀的表現多於客觀的描繪。雍正、乾隆年間，活躍在揚州的一批畫家大量創作花鳥畫，使清代的花鳥畫達到全盛時期。"揚州八怪"多是文人轉為職業畫家，大都出身貧困，個性偏向叛逆，對傳統抱着一種蔑棄的態度。鄭燮在《亂蘭亂竹亂石與汪希林》一軸中的題詞道盡其叛逆心態："掀天揭地之文，震電驚雷之字，呵神罵鬼之談，無古無今之畫，原不在尋常眼孔中也。"[11] "揚州八怪"專工或兼工花鳥、梅蘭菊竹，雖推崇徐渭和石濤，但與他們又多有異。"八怪"的作品着重個性的抒發，富諧趣，有玩世不恭的情味，雅俗共賞之餘，並沒有超出文人畫的範疇。金農（1687-1763），揚州八怪之一，布衣終身。他博學多才，善詩、古文，精鑑別金石、書畫。自創一格有隸意的楷書，號稱漆書；亦能篆刻，得秦漢法。五十歲後開始畫竹、梅、山水等。尤精墨梅，造詣新奇，筆墨樸質，別開生面。

梅花不懼風霜，堅貞不渝，更不與百花在春天爭妍。高潔而孤高的風骨讓它被喻為"花中君子"。江介在《墨梅圖軸》上題了宋代林逋（967-1028）著名的詠梅詩，〈山園小梅〉："眾芳搖落獨暄妍，占盡風情向小園。疏影橫斜水清淺，暗香浮動月黃昏。霜禽欲下先偷眼，粉蝶如知合斷魂。幸有微吟可相狎，不須檀板共金樽。"[12] 林逋，北宋隱逸詩人，隱居杭州西湖，自謂："以梅為妻，以鶴為子"。詩裏形容梅花在百花凋零的嚴寒中盛開。月下溪邊優美的環境烘托出疏淡的梅影和縷縷的花香，連正在飛下的白鶴也迫不及待地偷看梅花幾眼，粉蝶因愛梅更至銷魂的極點。酷愛梅花的詩人賞梅之時低聲吟誦，自得其樂，使詠物與抒懷融為一體。

江介繪的《墨梅圖軸》完全有揚州畫派金農墨梅的影子。可參考金農的《玉壺春色圖》（南京博物院藏）。畫取梅樹幹一截，樹幹採用"沒骨法"，墨染水暈顯其陰陽向背，營造不少立體感。可見惲壽平的"沒骨法"，在《墨梅圖軸》不是用在描繪花萼，而是來鋪寫幹枝。濃墨橫點點綴着挺拔多姿的枝幹；繁密的梅花是鈎勒而成，承周之冕鈎花法，精準清麗。書寫的楷書筆力軟美淳樸，存金石味，多少受金農的漆書影響。《墨梅圖軸》是江介用自己的筆墨特色仿金農的墨梅，筆力勁辣中又透着秀媚，是一幅古雅拙樸、雋逸疏澹的墨梅圖。

1. 張彥遠（815-907），《歷代名畫記》中記唐代初期重要花鳥畫家殷仲容，載《中國書畫全書》，（上海：上海書畫出版社，1993），冊1，頁154。

2. 唐代朱景玄，《唐朝名畫錄》，載《中國書畫全書》，冊1，頁167。

3. 宋代郭若虛，《圖畫見聞志》，載《中國書畫全書》，冊1，頁470。

4. 傅熹年，〈北宋、遼、金繪畫藝術－花鳥畫〉，《中國美術全集·繪畫編3·兩宋繪畫上》，頁20-24。

5. 《宣和畫譜》，載《中國書畫全書》，冊2，頁105。

6. 傅熹年、陶啓匀，〈元代的繪畫藝術－花鳥畫〉，《中國美術全集·繪畫編5·元代繪畫》，頁20-26。

7. 元朝文人受壓迫的情況："小夫賤隸，亦皆以儒為嗤詆⋯⋯"，載余闕（1303-1358）撰，《青陽先生文集·貢泰父集序》，《四部叢刊續編集部，卷1至卷9》，（上海：上海書店，1985），卷4，頁9。

8. 見徐沁，《明畫錄》，載《中國書畫全書》，冊10，頁26。

9. 單國霖，〈吳門畫派綜述〉，《中國美術全集·繪畫編7·明代繪畫 中》，頁1-26。

10. 方薰，《山靜居畫論》，載俞劍華編，《中國畫論類編》，（北京：中國古典藝術出版社，1957），下冊，頁1188。

11. 鄭燮，《鄭板橋集》，（香港：中華書局香港分局出版社，1975），頁175。

12. 林逋，《林和靖詩集》，（杭州：浙江古籍出版社，1986），頁89。

29b.
花鳥畫至十九世紀初的演變

江介（十八世紀末—十九世紀初）

《柏菊延齡圖軸》

嘉慶壬申（1812）

紙本設色　立軸

135 x 38.5 厘米

題識	嘉慶壬申臘月二十有二日，為小雅大兄呵凍作。石如弟江介。
鈐印	江介之印
裱邊題跋	（一）清嘉慶年江介柏菊延齡圖。介字石如，錢塘人，花卉雅韵，得甌香館筆意。晉龢志。
鈐印	龢
裱邊題跋	（二）秋山先生雅賞，藉留紀念。山陰余晉龢敬贈。
鈐印	幼庚
鑑藏者	余晉龢（1887-1947），字幼耕、幼庚，浙江紹興人，中華民國政治人物，汪精衛政權要人。早年到日本留學，善相術，亦工山水畫，也推崇中國武術。余氏贈送此幀給秋山先生，此人可能是指日本著名御廚秋山德藏先生。秋山先生曾到訪中國東北記錄當地料理，其後往德國及法國進修廚藝，在1923年出版《法蘭西料理全書》，開始在日本推動西洋料理的普及。

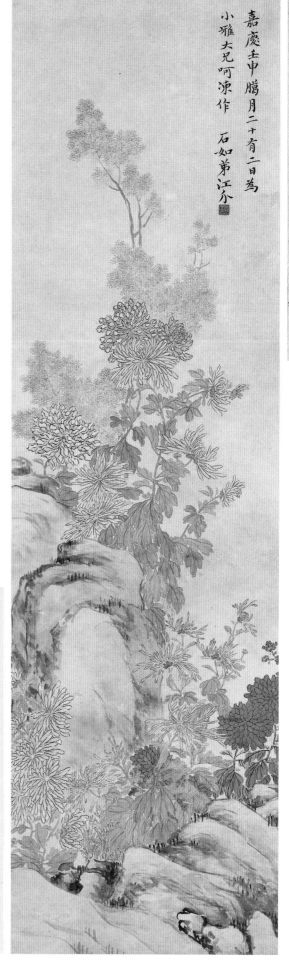

THE DEVELOPMENT OF BIRD-FLOWER PAINTING UP TO THE 19TH CENTURY

Jiang Jie (18th-early 19th century)
Cypress and Chrysanthemum

Hanging scroll, ink and colour on paper

Inscribed, signed Jiang Jie, dated *renshen* (1812), with one seal of the artist

Inscriptions on the mounting, signed Jinhe, with two seals

135 x 38.5 cm

江介的《柏菊延齡圖軸》繪石畔冬菊，而菊花後長著一棵柏樹。束束的菊花長在石隙間，繁而不擠。石頭以粗筆淡墨皴染；五種不同的菊花花瓣則以工細的筆法鈎勒出來，然後填上不同的顏色，堪似院體畫繪花的風格，但在《柏菊延齡圖軸》卻看不到一般院體畫的拘謹刻板及脂粉華靡的形態。畫裏的菊花葉和柏葉都是採用"沒骨"寫意法。"沒骨"與工筆鈎勒兩者襯合，相映成趣。花和樹的體態自然，帶有寫生的意味。江介用筆秀逸，設色雅淡。此幀的格調明麗秀潤，頗得惲壽平"常州派"花卉畫風的清雅筆意。如惲壽平言："前人用色，有極沉厚者，有極淡逸者⋯⋯惟能淡逸而不入於輕浮，沉厚而不流為鬱滯，傳染愈新，光輝愈古，乃為極致。"[1]

柏菊是延年益壽的象徵。《柏菊延齡圖軸》柏樹上累累的果實，百花齊放的菊花塑造出一個充滿生機、豐盛熱鬧而又清雅的景象。在當時江南蓬勃的書畫市場裏，這種象徵吉祥的花卉畫，備受歡迎。

江介這幀《柏菊延齡圖軸》與李鱓的《石畔秋英圖》（南京博物院藏）多有相似之處。這說明江介在某程度上也受到"揚州八怪"花卉畫的影響。在康熙中期以後，王概（1645-1707）等編訂的《芥子園畫傳》裏的《菊譜》亦為不少花卉畫家提供參考。

1. 惲壽平，《甌香館集》，1881 年蔣光煦輯，冊 4，卷 12。

花鳥畫至十九世紀初的演變

姚元之（1776-1852）

《芙蓉圖軸》

無紀年

紙本水墨　立軸

101.3 x 32 厘米

THE DEVELOPMENT OF BIRD-FLOWER PAINTING UP TO THE 19TH CENTURY

Yao Yuanzhi (1776-1852)

Hibiscus

Hanging scroll, ink on paper

Inscribed, signed Yao Yuanzhi,
with one seal of the artist, and 1 collector's seal

101.3 x 32 cm

題識	寒山影裏酒旗翩，正及重陽九月天。日暮湖風起堤上，芙蓉亂打釣魚船。竹葉亭生，姚元之。
鈐印	元之
鑑藏印	之定一字生甫

姚元之（1776-1852），字伯昂，號薦青，又號竹葉亭生，晚號五不翁，安徽桐城人。出身書香門第，曾問學於族祖姚鼐，為清代著名詩人張問陶所取士，嘉慶十年（1805）中進士。[1] 姚氏在朝中供職三十七年，仕途幾經起落，歷任南書房、內閣、翰林院代講學士，後擢左都御史。多次命為各鄉試考官、河南和浙江學政。後因論洋務不合，道光二十三年（1843）以年老請休歸里。姚元之有文名，善白描人物、果品、花卉，所畫花卉不落時人窠臼，"別具機杼，妙在不經意處，尤得生趣，雖不能與南田新羅爭勝，亦近時士大夫中知翹楚也"。[2] 書法尤精隸書，工於《曹全碑》，行草筆法精妙。咸豐二年（1852）卒。著《竹葉亭詩稿》、《薦青集》等。姚元之也熟悉各種掌故，多年後，從孫姚穀蒐集其筆記刊成《竹葉亭雜記》傳世。

芙蓉，花瓣多紋，花色多樣變化，色彩十分豐富微妙，有"曉妝如玉暮如霞"之喻。它臨水而生，照水而開。芙蓉有二妙：美在照水，德在拒霜。嬌媚柔弱的芙蓉花，從容不迫，笑意盈盈，卻有抗拒霜寒的力量。

《芙蓉圖軸》不像一般寫意花卉繪在生紙上。姚元之用的是熟紙，故筆筆墨跡清晰可見。芙蓉沒有設色，但墨彩發揮得淋漓盡致。圖中兩朵芙蓉雙雙脫穎而出，被三朵長在它們下方的芙蓉襯托着。構圖清簡秀麗，加上姚元之所題的七言絕詩："寒山影裏酒旗翻，正及重陽九月天。日暮湖風起堤上，芙蓉亂打釣魚船"，一幅優美的晚湖秋景就被微妙地烘托出來了。

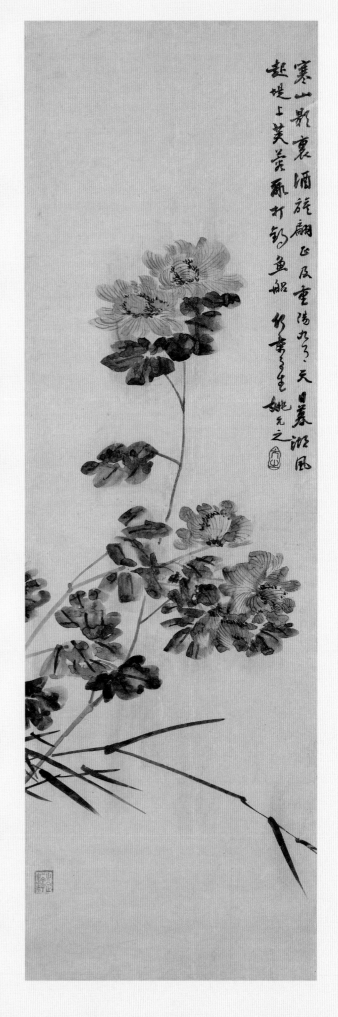

1. 錢泳，《履園畫學》，載黃賓虹、鄧實編，《美術叢書》，冊1，頁52。
2. 秦祖永（1825-1884），《桐陰論畫》，（台北：文光圖書公司，1967），三編下卷。

花鳥畫至十九世紀初的演變

計芬（1783-1846）

《歲朝圖軸》

無紀年
紙本設色　立軸
126.2 x 50.5 厘米

THE DEVELOPMENT OF BIRD-FLOWER PAINTING UP TO THE 19TH CENTURY

Ji Fen (1783-1846)

Auspicious Plants and Rock

Hanging scroll, ink and colour on paper

Inscribed, signed Danshi Daoren,
with three seals of the artist, and two collector's seals

126.2 x 50.5 cm

題識	儋石道人寫於蓮葉紅絲兩研石室。
鈐印	計芬私印、儋石、蓮葉紅絲研室
鑑藏印	博山心賞、楊鳳岡博山鑒定書畫

計芬（1783-1846），初名煒，字小隅，號儋石、老薲，秀水（今浙江嘉興）人。[1] 受其父親計楠的影響，[2] 計芬善繪畫，性嗜古，好鑑別，藏硯頗富。中年後因家道漸衰落，鬻畫為生。[3] 繪畫山水、竹木、人物、佛像，多不依循前人的模樣，別出古韻，其中以花鳥尤精。

在《歲朝圖軸》中，計芬採用一個奇特、緊密的構圖。一座尖峻的怪石柱立在圖的中央，緊接在它後方有一棵高聳的古松，其扭曲的樹幹好像是纏繞着怪石。在松石之間隱約可見數竿竹篁及正在開得燦爛的水仙花。計芬用遒勁的斧劈皴畫出怪石的紋路及其明暗凸凹，用花青和墨點出簇聚的松葉，用白描繪寫竹篁。墨、赭石、和花青的互用有助融合圖中的景物，令視覺上有幾種不同的物象互相襯托，巧結為一體，成功塑造出一幀古雅、奇倔的賀歲圖。

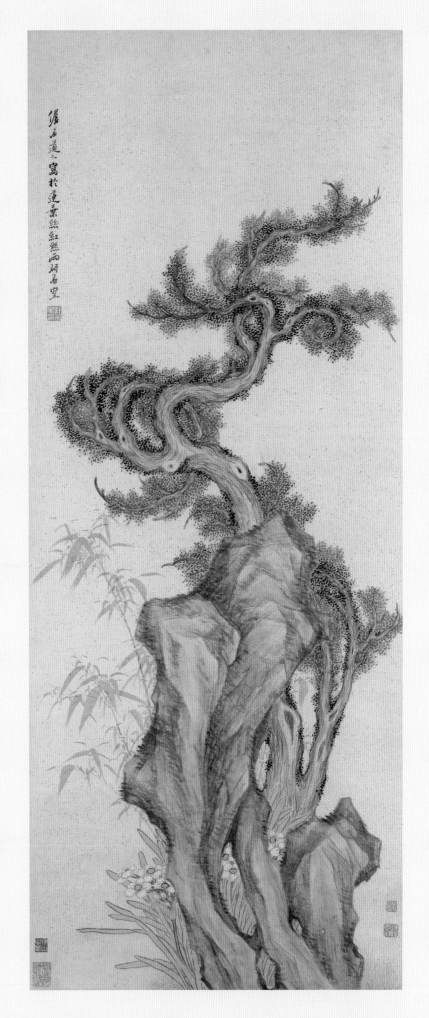

1. 葉銘輯，《廣印人傳》，（杭州：西泠印社，1910），卷16，頁6。

2. 竇鎮（1847-1928）編輯，《清朝書畫家筆錄》，（上海：二友書屋，1920），卷3，頁13。

3. 蔣寶齡（1781-1840），《墨林今話》，（上海：上海書畫出版社，1998），冊12，頁1019。

30.

十九世紀前期文人畫家 – 湯貽汾

湯貽汾（1778-1853）
《寒窗讀易圖軸》

無紀年
紙本水墨　立軸
96 x 38.8 厘米

A SCHOLAR PAINTER IN THE FIRST HALF OF THE 19TH CENTURY

Tang Yifen (1778-1853)
Studying Alone in the Cold

Hanging scroll, ink on paper

Inscribed, signed Yifen, with two seals of the artist, and three collector's seals

Colophons on the mounting, signed Wu Hufan, Tang Di, with five seals

Title slip signed Meijing Shuwu (Wu Hufan)

96 x 38.8 cm

外籤　湯貞愍公寒牕讀易圖真跡。梅景書屋珍藏湯戴對幅之一。

題識　寒窗讀易圖。伯雄大兄太史屬。貽汾。

鈐印　忠孝子孫、琴隱園

鑑藏印　吳湖颿珍藏印、梅景書屋祕笈、祚如此溪山甚時重至

裱邊題跋　（吳湖帆）

（一）惲吳二王（耕煙、麓臺）而後執畫壇牛耳成大家者，湯貞愍、戴文節是也。倪黃風格仍具梗概。雖時代較晚而名遠出乾嘉諸先輩之上，非無因也。湯畫疎宕，戴畫雄秀，自無軒輊。惟貞愍雖登大年，飽經喪亂，所作多散佚。況晚歲之作，梅花樹石為多，山水則絕無僅有。就余所見戴軸幾數十幀，湯畫不及十一，而山水真迹祇二幀而已（一即此，一為顧西津藏單條耳）。今與文節為誠甫墨筆山水同儲一函，永充清祕。丙子（1936）五月，吳湖帆識。

鈐印　梅景書屋

（二）貞愍山水余搜羅十餘年，祇獲此圖而已。昔年曾得友善齋《消寒圖》小卷，寫園林景物，頗冷雋可喜。餘所獲者，皆梅花耳。所見則吾郡潘氏及上元宗氏、吳興龐氏各一冊。潘冊十幀皆山水，間具設

色，堪稱湯畫傑構。宗冊十六幀，山水半之。龐冊中山水祇一幀而已，可想湯畫傳世之尠，而山水尤難得者也。醜簃又識于梅景書屋。

鈐印　甲午生、吳湖颿

（湯滌）
丙子（1936）九秋，曾孫滌敬觀於吳氏梅景書屋。

鈐印　湯滌、琴隱曾孫

裱邊題跋者　吳湖帆（1894-1968），名倩，又號倩菴，別署醜簃，齋名"梅景書屋"，江蘇蘇州人，出生於蘇州顯赫世家，祖父是吳大澂，外祖父是沈樹鏞（字韻初）。吳湖帆為中國現代國畫大師，山水初從清初四王入手，繼學董其昌，再受到宋代董源、巨然、郭熙等影響。他的作品尤以熔水墨烘染與青綠設色於一爐為最具代表性。并工寫竹、蘭、荷花。吳氏收藏宏富，善鑑別、填詞。

湯滌（1878-1948），字丁子，號樂孫，亦號太平湖客、雙于道人，武進（今江蘇常州）人，湯貽汾曾孫。山水學李流芳，又善墨梅、竹、蘭、松、柏。書法隸、行並佳。善相人之術。在北京畫界任導師多年，晚寓上海。

寒窗讀易圖　伯梣吾兄大史屬　墨琴

悼吳玉耕煙臺而後起畫壇牛耳咸大家者湯貞愍戴文節是也倪黃風格仍具梗槩雖時代較晚而名遠出乾嘉諸先輩之上非余所見戴

湯畫陳宏戴畫雄秀身無軒輊惟貞愍雖登大年飽經喪亂所作多散佚沈晚歲之作梅花樹石為多山水則絕無僅有就余所見戴

軸幾數十幀湯畫不及十一而山水真迹祇一幀而已即此一為顧西津今與文節為誠甫墨筆山水同儲一匲永亮清祕丙子九月吳湖帆識

貞愍山水余搜羅十餘年祇此幀而已昔年曾得友善齋消寒圖小卷寫園林景物頗冷雋可喜餘所獲者皆梅花千所見則吾郡潘氏及上元宗氏吳興龐氏各一冊

滿冊十幀皆山水阿具設色塔稱湯畫樂樓宗冊十六幀山水牛之龐冊中山水祇一幀而已可想湯畫傳世之尟而山水尤難得者也飽諦文識于梅景書屋

丙子九秋曾孫滌葭觀於吳氏梅景書屋

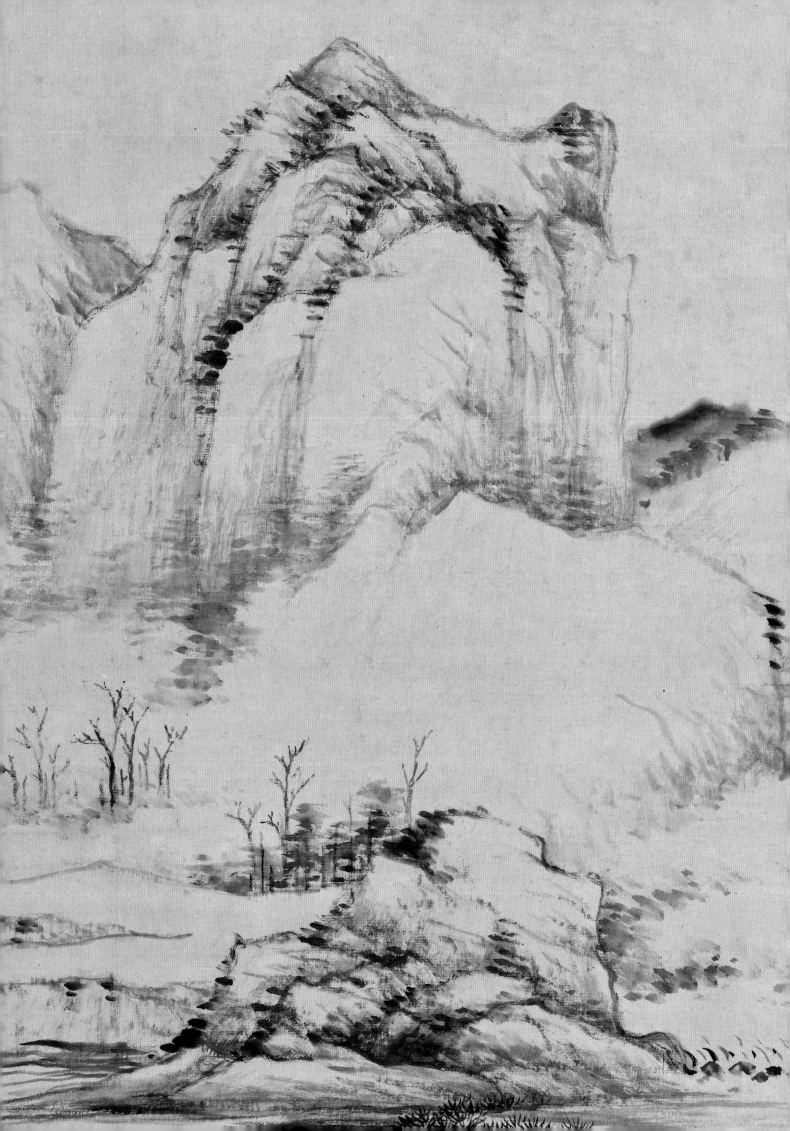

湯貽汾（1778-1853），字若儀，號雨生、琴隱道人、錯道人，晚年又號粥翁，武進（今江蘇常州）人，寓居金陵（今南京）。湯氏少有雋才，通天文地輿、百家之學，精書、畫、詩、文並擅長彈琴、圍弈、擊劍、吹簫等。[1]他的祖父湯大奎曾官台灣鳳山知縣，父親湯荀業亦隨行。當乾隆五十一年（1786），林爽文天地會義軍攻鳳山，湯大奎因死守鳳山縣，與兒子兩人於兵亂中陣亡殉國。湯貽汾家貧，以祖難蔭襲雲騎尉，擢溫州副總兵一類的閑職。晚年辭官僑居江寧，沉浸琴棋書畫。[2]其妻子董琬貞和諸子女皆工詩畫，時稱“一門風雅”。咸豐癸丑（1853）太平天國克金陵，闔門殉清廷而死，卒年七十六，諡貞愍。書畫仿董其昌（1555-1636），早年亦受董邦達（1699-1769）影響，多摹古之作。中年後遊歷漸多，畫風有所改變，漸脫古人藩籬，發展其多淡墨乾筆皴擦之法，細筆繁複，景物空靈虛靜。湯貽汾多作點染花卉，雅淡超脫，畫梅有神韻。間寫松柏，頗能入古。與方薰、奚岡、戴熙並稱“方奚湯戴”。湯氏一族的後代出現多位職業畫家，如清末湯世澍（1831-1902）、湯滌（1878-1948）。湯貽汾以笪重光《畫筌》一文分目為十卷，附以己意，曰《畫筌析覽》，並著有《畫眉樓集》、《琴隱園詩集》、《劍人緣》傳奇、《畫梅樓倚聲》。

湯貽汾靠祖蔭承襲雲騎尉，作的書畫不須取悅宮廷，又不須鬻畫為生。作為一位博學多才，較為純粹的文人雅士，他在太平的時候，以書畫遣興；在國家受到沖擊時，他挺身而出，表現極有氣節操守的一面。如在一八四二年，英軍在鴉片戰爭進逼南京時，湯貽汾與同僚積極組兵禦敵。在一八五二年，太平軍攻入南京之際，湯貽汾遺下絕命詩後，投河而死。他在《寒窗讀易圖》蓋的印章“忠孝子孫”，大概就是他生平的座右銘。

在《寒窗讀易圖》裏可以看到湯貽汾技法的特點：小筆觸、短線條及多層次的皴擦點染。此圖山石輪廓以虛筆淡墨皴擦而成，再以較濃而濕的墨作點苔、醒墨。整體筆墨鬆秀潤澤，筆雖枯且潤，所謂“乾裂秋風，潤含春雨”。墨色在稍濃稍淡之間，表現出微妙的冷暖色感變化。圖中物象的位置經營好像有點“細碎”，但遠近虛實處理適宜，連貫起來，氣脈相通。

圖寫在寒冷天氣裏一位士人獨自在茅屋內伏案讀書，屋外長有喬松幽竹。初春將至，梅花正放，溪水初漲，遠山河流寂靜無人，環境清悠雋永。此幀意近清初新安派的查士標（1615-1697）、漸江（1610-1664），遠循元朝倪瓚（1301-1374）、黃公望（1269-1354）。湯貽汾這清逸淡雅的畫風，實是文人在亂世中求以超脫的一種思想及形式的表現。[3]吳湖帆在跋中謂湯貽汾晚年多作梅花樹石，山水則絕無僅有。此圖則是吳湖帆搜羅多年才獲得的一幀湯貽汾晚年山水畫作。

1. 蔣寶齡，《墨林今話》，載《中國書畫全書》，冊 12，頁 1028-1029。
2. 《清史稿列傳》（四），載《清代傳記叢刊》，（台北：明文書局，1985），列傳 186，清史稿卷 399，頁 11818。
3. 萬青力，《並非衰落的百年》，（台北：雄獅圖書股份有限公司，2005），頁 55-59。

鍾馗賞月

翁雒（1790-1849）
《鍾馗賞月圖軸》

道光乙酉（1825） 三十六歲
紙本設色 立軸
162.2 x 48.8 厘米

PORTRAIT OF ZHONG KUI

Weng Luo (1790-1849)
A Poetic Zhong Kui Ponders under the Moonlight

Hanging scroll, ink and colour on paper

Signed Xiaohai, with one seal of the artist,
and one collector's seal of Qian Jingtang

Frontispiece, signed Jin Zuolin,
dated *yiyou* (1825), with one seal

Colophons on the mounting by Yang Binggui,
Shen Huan, Zhong Xiang, Zhang Dan et al,
all dated *yiyou* (1825), with six seals

162.2 x 48.8 cm

題識　　小海寫。

鈐印　　翁雒印

鑑藏印　海昌錢鏡塘藏

詩塘　　（金作霖［1825］）

冷螢撒地涪花青，山月欲上尖風生。終南進士兩肩聳，哦詩正作蒼蠅聲。進士渾身膽如斗，死作鬼雄生不偶。一從夢裏識君王，血食千年劍在手。胡為忽學書生酸，阿婆故紙思重鑽。眾鬼驚疑小妹笑，近來風氣趨騷壇。披圖爭說老馗顚，苦吟易惹詅癡謗。髑髏況復庸庸多，危音誰解聽高唱。我獨勸馗吟勿休，夜臺或較人間優。前輩王楊後李杜，當年知己秋墳留。忌才縱有咎沙輩，老饕口裏難為祟。鬼肝細嚼詩思生，銅聲剝剝吟聲脆。一篇吟成山月高，怪鴟側耳殘燐逃。老髯磔磔撚欲斷，筆花艷鬥紅榴燒。騷壇得翁差足賀，詩魔影縮詩翁大。只恐詩工未免窮，金花慘澹藍袍破。此題老馗夜吟圖作也。崴壬午夏與春水、子湘結三鳥互吟社。怪民生活煞可笑，人路鬼挪揄，致多飛語，子湘戲拈是題，小隅補圖，同社和焉，意謂老馗能吟，庶挪揄輩匿影屏息，不復敢祟，詩世界少一種下劣魔，亦是快事。則老馗雖未必果能吟否，而我輩正不可無此圖耳。乙酉春杪，星卿復屬小海寫此，乞余書舊作其上，遂誌其由云，甘叔金作霖。

鈐印　　甘叔

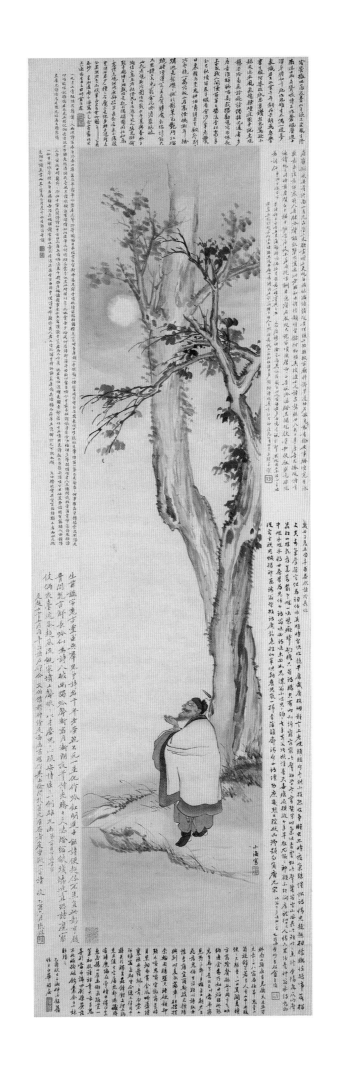

裱邊題跋 （楊秉桂［1825］）

薜蘿嫋嫋風淒清，終南山月光晶瑩。二更欲盡將三更，馗翁滿眼〔皆〕詩情。馗昔埋頭工帖括，掇取巍科誇早達。功名嚇鬼動有餘，安事騷壇覓生涯。或為島瘦為郊寒，幾人苦鍊吟聲酸。效顰乃復來此老，我知出語徒顙頂。胸儲何物皤其腹，進士之詩衆驚服。世人矢口摹唐音，尤捧馗詩千遍讀。馗之同時有李賀，白玉樓中踞首座。是必羞同馗唱酬，才鬼聲名較馗大。鮑家墳頭聲唧唧，正苦孤吟漆鐙黑。聞馗使筆如使劍，或竟推馗為詞伯（第二滿字係皆字）。是詩作于壬午五月，蒲觴醉後偶拈是題，為一時寄興之作。文伯屬穆仲繪是圖，其亦有感于世之言詩者多，而為是諷託耶！然馗固不必詩，而言詩者未必無馗，則馗亦何必不詩，特恐馗將自以為能詩，且欲竊附于詩人之列，我為馗不取也，故詩中多懲抑語，馗其有知否耶！道光乙酉四月秉桂并識。

鈐印　　桂

裱邊題跋 （沈煥［1825］）

歲壬午夏五月辛甫春水諸吟長作。丈夫奇氣摩蒼穹，但為詞伯非英雄。時習況復趨早庸，盛唐格調難言工。老馗頭腦何冬烘，小技忽復爭雕虫。尔時夜氣殊惺忪，詩情鬼趣相朦朧。怪鷗啼落榴花紅，山魈亂舞蓬蒿蝥。老馗一味裝癡聾，捫腹只苦詩腸空。有時似訐窮官窮，吟聲細學寒宵蛩。有時氣吐青霄虹，吟聲響答空山風。長吟短吟吟未終，月輪飛仄吟聲中。馗乎馗乎將毋恖，昔為鬼伯今詩翁。詩味未必如鬼濃，翁不唉鬼鬼洶洶。去年黃父張妖烽，普天毒癘屍橫縱。今年旱魃尤爐爐，神鞭不起澗底龍（時方亢旱）。人情下界紛憂忡，翁乎詩序游從容。坐視鬼蜮揚神通，請翁暫放詩魔鬆。急搜此輩供朝饕，鬼氛一掃青蒲鋒。廓清何山詩壇功，庶幾烈士除妖凶，御題勿負唐元宗。乙酉四月，妙吉祥盦主煥。

鈐印　　文名

裱邊題跋 （仲湘［1825］）

終南山頭夜有光，衝天互作万丈長。二十八宿相低昂，鬼壘一箇旋銷芒。若有人兮山中央，腹便便大軀堂堂。一口箕闊雙瞳方，高唅聲振谷与岡。才气吐納通陰陽，乃知此焰詩所張。先生烏有是公亡（叶），當年癭見憑三郎。自稱進士朝君王，死為鬼伯生詩狂。以詩取士惟李唐，宜爾斯技尤擅場。興到時叟成篇章，狂搜撞索輪困腸。盤空語硬韻押強，如嚼鬼嚼宮徵商。是時目黑烟昏黃，金風吹盪詩懷涼。女蘿颯颯青衣裳，山阿睇笑遙相望。尒使不伴同千將，尖頭觸處森鋒鋩。文狸赤豹厷且僵，其它庸鬼都逃藏。騰有詩魔偏在旁，暗中得意覔飛揚。山屈幽僻泉路荒，一藁初脫誰評量。大呼才鬼無敢當，可憐四顧殊蒼茫。不如收拾破鈢囊，念与小妹玨琅琅。乙酉伏日，子湘仲湘錄舊作于白華詩屋。

鈐印　　仲湘

裱邊題跋 （張鎮［1825］）

生前識字魂亦靈，肯與羣鬼爭詩名。千年老螢乾不死，一星化作吟釭明。進士能詩便超俗，不然負此彭亨腹。腰間龍亦觧長吟，似為詩人破幽獨。吟聲漸高月漸朗，夜半詩光騰十丈。漆燈縮燄殘燐逃，直恐詩魔窮伎倆。夜臺近各趨風流，鮑家墳上聲啾啾。以才壓鬼鬼心服，安恃區區一劍雄九幽。是題壬午五月同辛翁諸君作，今文伯倩穆仲繪是圖，屬書舊作其上，檢閱故篋无有存者，爰重擬一首請政，乙酉六月，張鎮。

鈐印　　香吏

裱邊題跋（張澹［1825］）

一丸月上青楓頂，虛籟蕭蕭入幽迥。詩翁來自終南山，薜荔衣單露華冷。雙肩危聳吟聲酸，面目未改書生官。斯時萬鬼寂于嚜，秋墳瑟縮枯髏攢。龜心不耐查唐韻，一手燃鬚一搔鬢。破空奇句忽飛來，咲口哆張眼生暈。惟翁一第已足榮，區區何事雕蟲爭。想緣食鬼不得足，咿唔故作飢腸鳴。君不見正則沉湘長吉歿，千古騷魂�ో 撩倒。夜臺風月儘縱橫，誰有閒情如此老。筆牀斜倚榴花叢，墨池鬼血研腥紅。茫茫九地賞音少，唫成何處傳郵筒。辛苦歐心當自惜，個中最易招讒嫉。射影含沙暗裡多，等閒慣作才人厄。腰間試拔青蒲青，掃蕩詩魅招詩星。群鬼謗傷烏足憑，光焰萬丈騰寒燐。三年前邀甘叔、蘭修修吟社于雷丸閣，淂詩如干首，曰三鳥互鳴。偶值重午，戲拈老饕諸題事，不必典寅，憤激于荒唐而已。今夏沈君乂伯復繪是圖，索鈔舊作于上。噫，我邑詩教不昌舊矣，淫哇下里姑置弗論，間有竊騷人唾餘，淂一知半解，依草附木，自居風雅。吾恐老饕雖饞，當亦吐棄不屑污其齒牙。百由句中僅得甘叔、蘭修其人者，又皆不諧于時，託諸荒唐，鳴其結轖，而若輩且復揶揄之可慨也。顧文伯轉欲實其空言，殆將聯三鳥而四之歟！爰狥所請，並書此奉質焉。乙酉夏午，水屋張澹并識。

鈐印 澹印、春水

裱邊跋者 金作霖（1789-1837），號甘叔，江蘇吳江諸生。詩、書皆工麗，也作篆刻。

楊秉桂（1780-1843），字辛甫，號老辛，一號蟾翁，江蘇吳江人。貢生，與錢杜、王學浩友善。家有紅梨庵，多藏弄時賢妙蹟，亦善畫蘭石。著《畫蘭題記》。

沈煥（活躍於清朝嘉慶、道光年間），字文伯。

仲湘（活躍於清朝嘉慶、道光年間），字蘭修，有紅豆庵、宜雅堂、綠意庵、舊時月色樓等室名，江蘇吳江人。

張澹（活躍於清朝嘉慶、道光年間），字新之，號春水，震澤（今屬江蘇吳縣）人。貢生，嗜畫，精篆刻，與屠倬訂交，後入湯貽汾幕。晚客上海，以硯田自給。輯有《玉燕巢印萃》、著《風雨茅堂稿》。

收藏者 錢鏡塘（1907-1983），原名錢德鑫，字鏡塘，以字行，晚號菊隱老人，浙江海寧硤石人，中國書畫收藏大家。自幼受祖、父熏陶，善畫，能治印，愛好詩詞戲曲。二十歲後到滬，開始收藏歷代金石書畫，經營書畫，不久掌握了古代書畫鑑別能力。他多次乘社會動盪，戰爭爆發的時候，以低價購入歷代字畫，並在上海灘開設著名古董店名"六瑩堂"。他一生過目不下三四萬件書畫之多，鑑別收藏有數千件，成為滬上著名的書畫鑑定收藏家，與張大千、吳湖帆等情趣相投。錢氏的交際圈子很廣，包括劉海粟、張蔥玉、陸儼少等上海書畫家和文化名人。他的藏品數量大，涉及面廣，書畫上起宋元，下至現代，主要是明清和近代，其藏品特點是關注中小名家，地域文化以及海派繪畫等，且注重系列性收藏，對藏品進行整理，分類及保護。1949後，他多次將歷代書畫藏品分別捐獻給浙江、上海、南京、廣東、嘉興、海寧等地的國家收藏單位。

翁雒（1790-1849），字穆仲，號小海，江蘇吳江人。其父翁廣平，工詩古文詞，善書畫。翁雒一生安貧力學，曾在揚州等地鬻畫為生。初寫人物，中年後專攻花鳥、草蟲、水族，尤善畫龜。工書法，喜作行書、草書。嘗作論畫絕句，多附佚事，著《屑屑集》、《小蓬海遺詩》。晚年流寓上海。他與晚清學者錢咏和朝臣林則徐友好。卒年六十。

鍾馗作為護宅驅鬼的神靈在中國有悠久的歷史。在新年節日懸掛鍾馗圖像的習俗在傳統社會裏很普遍。[1]關於鍾馗的故事很多，[2]有說他是唐朝終南山人，生得豹頭環眼，滿面鬍子。他雖然醜陋，卻才華橫溢，正氣浩然。進京考試，中了狀元，但因樣子醜陋沒被錄取，一怒之下，順手拔出殿上衛士腰間的寶劍，自刎而死，死後做了陰間鬼王。又話説唐明皇（玄宗）病中夢見小鬼偷去玉笛和楊貴妃的繡香囊，突見一滿面虯髯大鬼，挖下小鬼的眼珠吞掉。也有傳鍾馗雖其貌醜陋，卻有美貌的妹妹。鍾馗成神之後，感應到惡人要強娶其妹。鍾馗為保護妹妹，於是下凡，將惡霸喝退，命鬼卒迎親，將妹妹嫁給自己的好友杜平。

唐朝中期以後宮中在歲末頒發新曆日時常配贈鍾馗圖像以作祈福驅凶之意。北宋文獻《益州名畫錄》、《圖畫見聞誌》等錄有宮廷畫家用各種新意製作這種鍾馗畫。[3]元朝顏輝的《鍾馗出行圖》（The Cleveland Museum of Art collection）描繪古代在除夕舉行的"大儺儀"的儀式：臉相猙獰的鍾馗、詭怪的天兵、鬼卒等在配樂中作驅鬼神的遊行。儀式熱鬧喧嚷，意圖以強勢來驅逐疫鬼邪魔。儺戲裏的鍾馗被戲劇化，但他和貼在門壁的鍾馗同樣是在民間被譽有驅魔祈福的功能。

文人處理鍾馗圖像則明顯不同。他們喜歡去其流俗的風格，將鍾馗描繪近乎凡人，好使在除夕、新年可陳設在書齋裏。這種鍾馗圖像既不失文雅，又能滿足文房佈置時節變化的要求。例如文徵明在《寒林鍾馗》（藏臺北故宮博物院）中將鍾馗化身為一位獨處山林中的文士。

《鍾馗賞月圖軸》便是一幀文人化的鍾馗。幾位文人在題跋中用諷刺、戲弄和寄托的手法發揮他們對鍾馗及當時詩壇的意見。據金作霖跋中敘述，仲湘、張澹和他在壬午（1822）年間結"三鳥互吟社"之時，已作了這些關於鍾馗的詩。雖然畫中沒有署年，但從諸位的題跋中得悉沈煥是1825年請翁雒繪《鍾馗賞月圖軸》，然後再請這幾位文人在畫上題上他們的詩文。

《鍾馗賞月圖軸》描繪一個冷寂的晚上，高聳的樹上葉枝寥寥，惟見月亮從陰沉的密雲中露出。一個身穿紅袍白披衣的鍾馗，搔着鬚鬢，遙望着月亮喃喃作詩。翁雒採用江南肖像畫的傳統畫法繪畫鍾馗，即鈎勒的同時，強調色彩的暈染。兩棵高樹是用重水的淡墨、簡略的線條和點皴繪寫，風格恰似後來十九世紀後期在上海流行的"海派繪畫"。由此可以推算像"海派"的這種大寫畫風在嘉慶晚期、道光年間已經在蘇州吳江、上海一帶存在。[4]

《鍾馗賞月圖軸》雅俗共賞，題材迎合市民喜好，而諸題跋的詩詞足以見証文人之間荒唐、戲諷的文采。鍾馗形象活潑生動，威猛嚴厲，雙目炯炯有神，既令人驚駭又逗人喜愛。

1. 胡萬川，《鍾馗神話與小説之研究》，（台北：文史哲出版社，1980），頁11-49。
2. 殷偉、任玫編著，《鍾馗》，（北京：文物出版社，2009），頁41，72-75，81，100-131。
3. 石守謙，《從風格到畫意-反思中國美術史》，（台北：石頭出版股份有限公司，2010），頁245-268。
4. Claudia Brown, "Precursors of Shanghai School Painting"（海派繪畫的先驅），《海派繪畫研究文集》，（上海：上海書畫出版社，2001），頁933。

冷螢撒地活花青山月欲上尖風生陸
南進士兩肩聳哦詩正作著蠅聲進士
渾身膽如斗死作鬼雄生不偶一從夢
裹識君王血食千年劍在手胡為忽學
書生酸阿婆鼓紙思妻鑽眾眼舊疑小
妹笑近來風氣趨騷壇披圖事說老道
囈苦冷易卷詩癡謗髑髏況遂庸多
唐音誰解聽唱高我獨勸道吟勿休忍
臺哉援人間優前草王壇後李杜尚李
起己秋墳唱忌才繼有舍沙半老饞
口裹難為崇鬼肝細詩黑生銅參剝
吟參晚一萬吟成山月高怪幽側耳猿
燐逃老崩礫樹杉酹冤菜荒艷玚紅櫚
燒嬌壇澤窩差吳賀詩魔崇縮詩狗犬
只辰詩工來光窮金花愴澹藍袍破
此影老道彼地歲壬午夏與春水子
湘綺三島互存社怪民生活然可笑人疏見欄捃
致吳飛語子湘戲枯是題小隔補圖同社和為
意調元隨陳冷為無揶揄半遂景三屏具示復鼓
崇詩世界少一種上方魔雲是怏多即老慈遊來
必果肰冷不肎而識輩正不肎覺此圖引之間
春抄　星卿區廢小海寫興之余書舊藩作伐
上人逸志辰辛丑甘林金作森

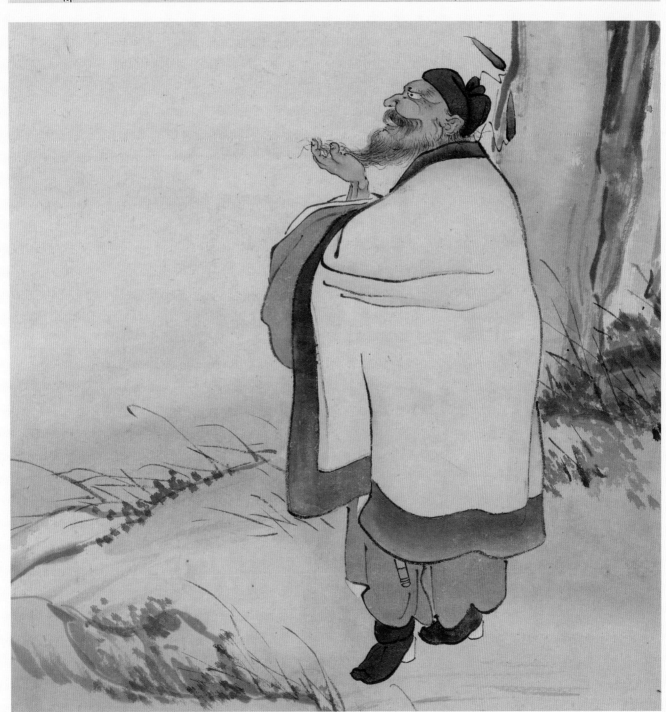

171

32.

廣東畫家筆下的白描羅漢圖

蘇六朋（約 1796-1862）

《白描羅漢扇面》

無紀年

金箋紙本水墨　扇面

17 x 51 厘米

題識　　銘西仁兄大人屬正。六朋。

鈐印　　枕琴小印

鑑藏印　　喜雨樓藏

THE DEPICTION OF LUOHANS IN THE *BAIMIAO* STYLE BY A GUANGDONG PAINTER

Su Liupeng (circa 1796-1862)

Luohans

Fan leaf, mounted for framing, ink on gold-flecked paper

Inscribed, signed Liupeng, with one seal of the artist, and one collector's seal

17 x 51 cm

鑑藏者 吳鳴（1902-？），字仲鳴，別署挹翠閣主人，廣東新會人，是一位西醫，曾任佛山市立醫院院長及中山縣衛生局局長。吳鳴能詩善畫，好書畫收藏，其鑑藏印為"喜雨樓"。抗戰時廣州淪陷，吳鳴輾轉到澳門，於新馬路開設診所，在松山築新居，名為"挹翠園"。吳鳴多與文化藝術名家來往，二十世紀五十至七十年代，不少澳門、香港、內地的文人墨客在"挹翠園"聚會並舉行唱和雅集。

民國初年，黃居素（1897-1986）是一位政治家、佛學家、畫家、收藏家，為中山縣縣長，與擔任中山縣衛生局局長的吳鳴往來密切。1928 年黃居素出任重組後的《神州國光社》總經理，從畫家黃賓虹學習山水畫。黃賓虹曾為《神州國光社》主理美術部編輯工作，編輯並出版《美術叢書》、《神州大觀集》、《神州大觀續集》及大批珂羅版畫冊。後來黃居素引薦吳鳴認識黃賓虹，從此吳鳴與晚年的黃賓虹聯系密切。吳鳴對黃賓虹繪畫藝術的推崇和熱愛，促使黃賓虹為"挹翠園"繪寫數十幀書畫作品。黃居素的"緣山堂"亦收藏大量黃賓虹的書畫作品。

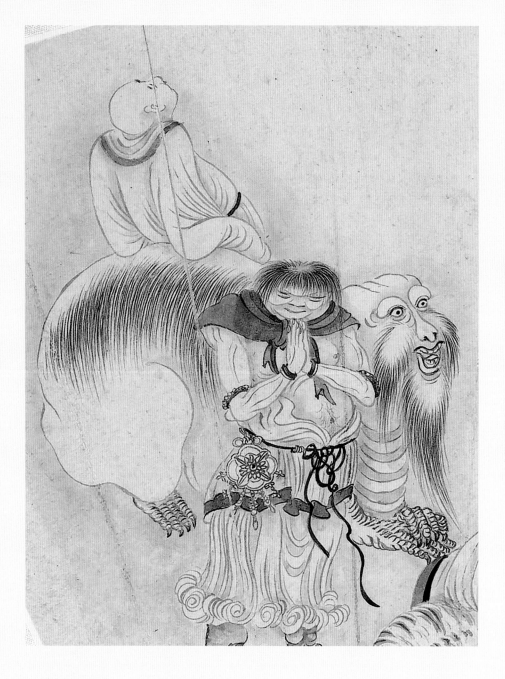

中國人物畫在唐宋年代發展鼎盛，着重發揮儒家"成教化，助人倫"的教義。畫可分為道釋、故事、寫貌三類。元代以後，隨着文人畫的興起，山水畫成為主流的畫科。地位次要的人物畫亦變得文人化，多加入詩文、寫意、筆趣等要素。明清人物畫逐漸轉向迎合文人階層和商賈平民等抒情、觀賞的需求。隨着世俗文化的發展，人物畫由原來的文人畫化逐漸轉向為世俗畫。這趨勢在晚清商業經濟較為發達的華東、嶺南一帶，更為明顯。

蘇六朋（約1796-1862）是晚清廣東的一位民間畫家，與他同里、同姓、同時、但非近親的蘇仁山（1814-約1850）同樣都是繪畫人物的高手。雖然他們好像沒有什麼交往，但他們的藝術風格卻同樣是表現着一種平民、直率的情意，撇脱了文人一直嚮往的含蓄逸致。

蘇六朋，字枕琴，別號怎道人、怎叔、浮山樵子、南水村佬、南溪漁隱、石樓吟叟、夢香生、雲裳道人、七十二洞天散人等，室名枕琴廬、石亭池館，廣東順德南水人。其父蘇奕舒，能畫，與道士李明澈為近交畫友。蘇六朋青少年時曾到羅浮山，拜寶積寺的德堃和尚為師，深受德堃和尚的人物畫和肖像畫影響。其後多次登羅浮山，除了賞山習畫，還有機會體察山中集市中村民的各種生活情況。在這段山居清靜的生活裏，蘇六朋於寫真和白描方面下過切實深厚的功夫。從蘇六朋署年的畫跡裏，得悉他三十多歲時筆下描繪的人物風格較為寫真。《白描羅漢扇面》推是這時期的作品。

大概在道光中後期，蘇六朋移居廣州。當時清政府對外腐敗無能，對內往往殘酷壓迫。廣東人民災難重重：先在1840年的鴉片戰爭中首當其衝，後來又遇上由廣東花縣洪秀全（1814-1864）等發起太平天國農民起義。天災人禍，物價騰漲，粵廣平民生活困苦。鴉片的毒害更使不少家庭傾家蕩產、家破人亡。據說蘇六朋曾在廣州城隍廟賣畫。[1] 這經歷令他與街頭小販，流浪賣藝的下層百姓既有感情，亦寄予同情。他多幅作品以盲人賣藝和廣州街頭巷尾的貧民求生為題材。蘇六朋從實地的觀察，進而概括地描繪他們生活的艱苦。畫中具有南粵鄉土特色的人物，神情生動怪誕，充滿生命力而富有市井的"俗"趣。畫面看來詼諧誇張，內裏卻隱藏着畫家悲涼謔世的心情，如"盲人評古"。這些題材為蘇六朋繪畫的風俗畫另闢蹊徑，顯示出他的思想感情和藝術水平，突出其"怪"及"俗"的獨特創造性。但以一位職業畫家而言，這類題材並不迎合當時收藏家的愛好。

蘇六朋在城隍廟附近的石亭池開館授徒及作畫賦詩，據知署有石亭池的畫年款有從 1842 年至 1861 年。"枕琴軒"或許是他在廣州住處的齋名。蘇氏善指畫，山水花卉受唐寅、仇英等影響，花鳥畫着色不多。蘇六朋的人物畫能粗能細，工放自如，取法甚雜。[2] 有些精細如《白描羅漢扇面》。有些着重寫意，不求形似，逸筆草草，大概是從德堃和尚師承揚州八怪之閔貞（1730-1788）、黃慎（1687-1772），再探上官周（1665-1752）、吳偉（1459-1508）諸家堂奧。他也有繪畫些大幅巨作，供掛在富裕人家的廳堂。有時候因為商業成份比較高，蘇六朋氏筆下的人物塑造會流於程式化。

蘇六朋能詩，他五十歲以後，和文人士子交往漸頻，有機會觀賞廣東收藏家收藏的部份古代書畫，為大開眼界。他有相當數量的作品是為文人官宦的主顧所作，題材多繪畫文人的生活。廣州的士人公卿，每有盛會雅集也喜約請蘇氏到會繪圖。汪兆鏞在《嶺南畫徵略》記載云："道光間張維屏、黃培芳諸人修禊，多屬蘇六朋繪圖。"[3] 張維屏（1780-1859）、黃培芳（1778-1859）是廣東著名文人。蘇六朋中晚期的人物畫清勁挺拔，衣紋略帶釘頭，落款多以行草落筆，"六朋"二字的簽署與早期有明顯的不同。

蘇六朋的《白描羅漢扇面》沒有署年。[4] 他是用極細膩的筆墨在扇面很有限的空間裏，繪畫出一個相當複雜的內容。由此推論蘇六朋繪寫此扇面的時候，很可能是較年青，三十歲左右，眼力很好，在羅浮山清靜的環境裏，受德堃和尚的影響下，用深厚的畫工繪畫出佛教教義裏幾位重要的人物。如他的其他早期作品，蘇六朋在《白描羅漢扇面》是用隸書體署款。扇面的題材是人物畫道釋的一類。圖中繪有四位羅漢：賓度羅跋囉墮闍（坐鹿羅漢）、梅呾利耶（伏虎羅漢）、注荼半託迦（看門羅漢）、伐闍羅弗多羅（笑獅羅漢）；他們附屬的三隻動物：麃、虎、獅，和三位信徒、隨從。七位人物的樣貌、體態、表情、服裝、飾物、佛具各異。此圖用筆極工，一絲不苟。輪廓線一鈎，頭像、骨格、神氣完全符合藝術解剖，並無偏差，可見蘇六朋對人物的結構有深入的認識。蘇六朋採用的白描畫法，線條的力度不浮不滯，流暢自如，細若游絲，行筆準確，落筆於輕重、曲直、粗細、剛柔都具韻律變化，簡潔明快，令人想起宋代李公麟"掃去粉黛，淡毫輕墨"的白描效果。描繪衣褶的線條平排圓轉，盡顯物料的輕浮飄動。人物的頭髮鬚髯、動物的氂毛、蒲團等用筆層層畫上，墨色輕重有致，疏明自然。全幅的構圖經過精細的思考。人物、動物的姿勢各不同：一位羅漢高仰望天；一位羅漢低頭沉睡；坐在蒲團，揮著塵尾的羅漢和另一位對坐的羅漢正在熱烈談論；一位信徒閉眼合掌祈禱，面露微笑；另一位隨從執著錫杖站立在羅漢旁；三隻龐大、樣子馴良的動物圍在一起，凝望著大家。他們有的向左，有的向右，有的向前，有的向背。人物神情誇張，古怪變形中帶點裝飾趣味。羅漢們造型奇特，體態和表情反映與世無爭、清靜無為的心境。蘇六朋在《白描羅漢扇面》裏嘗試活現佛教理想中超脫祥和的境界。

蘇六朋畫作擁有濃厚嶺南風俗味，雅俗共賞又具觀賞性和藝術性。他的人物畫在廣東畫壇享有盛譽，能工能意的繪畫風格貫串了他的早、中、晚期。蘇氏切實的體驗，直率的性情帶著消極的情意，使其繪畫出具有現實主義的平民艱辛生活實況，為日後的風俗畫開闢了一個新的方向。蘇六朋幽默詼諧的情趣令他能在出世入世的夾縫中徘徊而生存。雖然未能進入主流的文人階層，但獲得廣東代表主流的文人如張維屏、黃培芳等的讚揚。他的繪畫及其事跡能為後人所知曉並稱道，多少有賴於他的文人朋友如鄭績（1813-1874）、鮑俊（1797-1851）、張維屏、黃培芳等的揄揚。

1. 謝文勇，〈形神具備，生動活潑 - 蘇六朋作品略述 〉，載《蘇六朋、蘇仁山書畫 》，（廣州、香港：廣州美術館、香港中文大學文物館，1990 ），頁 10-18。

2. 朱萬章，〈蘇六朋及其藝術風格 〉，《明清廣東畫史研究 》，（廣州：嶺南美術出版社，2010），頁 209-220。

3. 汪兆鏞，《嶺南畫徵略 》，（香港：香港商務印書館，1961 ），卷 10，頁 2。

4. 蘇六朋的《白描羅漢扇面》與普林斯頓大學藝術博物館藏的丁雲鵬《白描羅漢》有不少相似的地方。Richard K. Kent, "Ding Yunpeng's 'Baimiao Luohan': A Reflection of Late Ming Lay Buddhism", *Princeton University Art Museum, Record of the Art Museum, Princeton University*, 2004-01-01, vol. 63, pp.63-89.

33a.

十九世紀後期
碑學主宰書壇的楹聯

何紹基（1799-1873）

《行書七言聯軸》

無紀年
紙本水墨　對幅
每幅 133 x 32.5 厘米

釋文	寬拓庭除貪得月，少栽竹樹要看山。
題識	何紹基。
鈐印	何紹基印、子貞

THE PREDOMINANCE OF *BEIXUE* IN COUPLETS OF THE 19TH CENTURY

He Shaoji (1799-1873)
Seven-character Couplet in Running Script Calligraphy

Pair of hanging scroll, ink on paper
Signed He Shaoji, with two seals of the artist
133 x 32.5 cm each

何紹基（1799-1873），字子貞，號東州居士，晚號蝯叟，一作猨叟。他執筆懸肘作拉箭弓狀，故借西漢將軍李廣猿臂彎弓的比喻，自稱猨叟。湖南道州（今道縣）人，出身於耕讀民家，幼年家境貧寒。後來父親何凌漢中了探花後，擔任多處學政，官至戶部尚書，培養眾多人才。何凌漢四位兒子皆善書，有“何氏四杰”之譽，而何紹基之孫何維樸亦繼承家學。何紹基道光十六年（1836）進士，歷任翰林院編修、文淵閣校理、國史館總纂，及閩、貴、粵省鄉試主考、四川學政，後因“陳事務十二事”得罪權貴而被降調，遂致仕。1856 年何氏主山東濟南濼源書院，後轉任長沙城南書院，晚年往來江蘇、浙江諸書院教學。[1] 他於經學、詞章、金石碑版文字、史地均有造詣，尤精說文考訂之學，亦愛收藏。何紹基遍讀杜甫、韓愈、蘇軾、黃庭堅等名家詩作，受當時學術主潮漢學的影響，以學問、金石考証等入詩，“合學人、詩人之詩二而一之”，成為宋詩派重要人物。宋詩派至同治光緒年間衍為“同光體詩派”。何紹基晚年以篆、隸法寫蘭、竹、石，寥寥數筆，亦偶作山水，不屑摹仿形似，惟不輕作。宦游多年，與他往來的名人俊士有阮元（1764-1849）、包世臣（1775-1855）、吳榮光（1773-1843）、魏源（1794-1857）、龔自珍（1792-1841）、林則徐（1785-1850）等。何氏卒年七十五，曾校定《十三經注疏》，著有《說文段注駁正》、《東洲草堂詩文鈔》、《東洲草堂金石跋》、《史漢地理合証》、《惜道味齋經說》等。

何紹基是晚清一位創新而極具影響力的書法家之一，草書尤為一代之冠。乾隆嘉慶年間碑學大師大都以篆隸名世，他們的行草書雖然也融合了碑的內容而各自有獨特的風貌，但多只是用在他們的落款題跋之中，居附屬的地位。何紹基亦是“溯源篆分”，但其行草已成他書法藝術的主體部份。

不得不一提何紹基比較獨特的執筆方法，其實這是古人運筆的“迴腕法”：使肘腕高懸，手掌向內，書寫時手腕着力迴轉，執筆中鋒直立，行筆藏鋒，運筆時能增澀勢。何紹基早年書法多為楷書，二十七歲（1825）偶得北魏

寬拓庭除貪得月

少栽竹樹要看山

《張黑女碑》拓孤本，欣喜若狂，不停研臨，欣賞及引用它化篆隸入楷書的特性。他少年攻顏真卿楷書法，[2] 學其結字開張，圓健雄厚，用筆平正遒婉。年近五十，他開始取法歐陽通《道因法師碑》，吸收歐行筆的險峻。何氏整體風格也走向奇崛，中年後多為行草、篆隸。其篆書不以分布為工，筆意蒼老之處出自周秦籀篆，如《秦詔版》、《石鼓文》及三代鼎銘。何紹基篆隸風格一反鄧石如、趙之謙等清人篆書之光滑秀媚，與其縱放的行書神韻一致。六十歲後他全力學習漢碑，曾臨習張遷碑、禮器碑多達百餘通，[3] 終以顏體為基本框架，融以周秦古籀、漢隸和北碑，大氣磅礴的書風跳脫了清代帖學巧媚柔弱的風氣。

《行書七言聯句軸》是何紹基晚歲以開張平正的顏體為底蘊，運用篆隸及北碑筆法所寫的一對行書楹聯。他懸臂回腕運筆，萬毫齊力，字如錐畫沙，筆重墨濃，筆力直注，點線沉着，使轉圓勁、藏鋒含蓄如篆體。撇和捺筆在"庭"、"貪"、"月"、"看"等以隸法刻意地拉長，使整篇視覺上有一種橫向之勢。"庭"的左撇是由顫筆寫成曲折的線條，這可能是何紹基晚年右臂病患所致，亦可能是他特意做成。"月"左撇成鼠尾之狀，末梢細如絲髮，筆一頓即趯起，有屈鐵枯藤之妙。"樹"和"庭"的 豎筆輕佻，但仍然履行何紹基自謂其結字"橫平豎直"的原則。"山"字體方，凝重如漢碑，豎筆突然收筆，顯得堅定有力。"寬"的橫畫細弱波折，轉折處提筆意過而澀引。

《行書七言聯句軸》線條凝練，中見筋骨，用筆看似媚弱，實有一種外柔內剛的韌勁。文字結體寬博，疏而不散，外寬內緊，形散神聚。一字裏面，開筆點劃厚重，後變得輕薄，給人一種輕重疾徐的強烈節奏感。中鋒及顫筆交替使用，在平整中求險絕，通篇法度嚴謹。《行書七言聯句軸》佈局疏朗，字與字之間幾乎是等距，字字獨立而一氣貫之，凌厲宕逸之氣溢於行間。整篇富隨意性，顯得靈活自然。灑脫的長撇和長長的彎鈎大量運用，使之有一種"骨勁"和"內美"，既寓剛健於婀娜之中，又遣婉媚於遒勁之內。通篇神融筆暢，拙中見巧。豐富的學問修養滋養了何紹基的書法藝術，其行書蒼秀空靈、遒厚峭拔，為世人稱道。

清代的揚碑抑帖，實質上是碑帖的結合，綜合起來成為創新。何紹基的行草在傳統帖學裏融滙了一些新的碑學內容，使其內涵更加豐富，一掃清初館閣體的姿媚。他將生、拙、奇、崛的書法美學發揚光大，[4] 而其在篆隸書風上的大膽開拓也給予後來的書法家不少啟迪，遂開光緒、宣統各書派。

1. 崔偉，《何紹基》，（石家莊：河北教育出版社，2002）頁 1-20。

2. 何紹基，《東洲草堂文鈔》，載《中國基本古籍庫》，（北京：北京愛如生數字化技術研究中心，2009）清光緒刻本，卷 10 題跋，頁 117。

3. 馬宗霍輯，《書林藻鑑·書林記事》，（北京：文物出版社，1984），卷 12，頁 238-239。

4. Lothar Ledderose, "Aesthetic Appropriation of Ancient Calligraphy in Modern China", Maxwell K. Hearn and Judith G. Smith ed. *Chinese Art: Modern Expressions,* (New York: The Metropolitan Museum of Art, 2001), pp.240-245.

十九世紀後期
碑學主宰書壇的楹聯

沈曾植（1850-1922）
《行書七言聯軸》

無紀年
紙本水墨　對幅
每幅 146 x 80 厘米

THE PREDOMINANCE OF *BEIXUE* IN
COUPLETS OF THE 19TH CENTURY

Shen Zengzhi (1850-1922)
Seven-character Couplet in Running Script Calligraphy

Pair of hanging scroll, ink on paper

Inscribed, signed Meisou, with 2 seals of the artist

146 x 80 cm each

釋文　　寄身且喜滄洲近，無事始知春日長。

題識　　乙青仁兄雅屬，寐叟。

鈐印　　寐叟、海日廔

寄身且喜滄洲近

無事始知春日長

乙酉仁兄雅屬

180

沈曾植（1850-1922）名號甚多，字子培，號乙盦，又號乙公、巽齋、東軒等，晚號寐叟，室名井谷山房、海日樓等，浙江嘉興人，沈維鐈孫。光緒六年（1880）進士，歷任刑部，在刑曹凡十八年，專研古今律令書。1894年上書建議借英款辦鐵路，不果。當時部分上層士大夫像沈曾植是支持“中學為體、西學為用”。在政治上，主張新政，提倡洋務；在學術上，要求吸取西方科學，向西方取經，而思想體系仍是儒家正統。沈氏與康有為（1858-1927）、梁啟超（1873-1929）等主張維新變法，成立“強學會”。1898年丁憂離職，應張之洞（1837-1909）之聘，於武昌兩湖書院講史學。1900年義和團起義，沈曾植與李鴻章（1823-1901）、張之洞、劉坤一（1830-1902）謀保護長江之計，所謂“東南互保”。1902年，任上海南洋公學（今上海交通大學）監督，興辦教育。1903年，出知江西南昌、廣信兩府，歷江西按察使。1906年，任安徽提學使，東渡日本考察學務，參考許多新思想。1907年，在安徽設存古學堂，借鑒外國大學高等教育制度，官至安徽布政使。[1] 1910年，移病歸。1911辛亥革命後，以遺老自居，歸隱上海，名其藏書樓為海日樓。1917年，響應張勳，赴北京謀溥儀復辟。1922年卒，年七十三歲，諡誠敏。

沈曾植“於學無所不窺”，通儒學，工書法，間中作山水小幅，專治遼金元三史，且精音韻、刑律、佛學、地理等學問，為“同光體”詩人、樸學宗師。沈氏的才能奠定了他為清遺老中的大先輩之一。著有《海日樓詩文集》、《漢律輯補》、《晉書刑法志補》、《元朝秘史》、《蒙古源流箋注》等。其論書見解收入《海日樓札叢》、《海日樓題跋》等。[2]

沈曾植以書法為公暇餘事。退隱上海後，用十年時間苦練，遂成書法大家。自碑學盛行，書家多研究篆隸，沈曾植是罕有從事行草的書法家。沈氏早年曾學包世臣（1775-1855）、張裕釗（1823-1894）深受“尊碑”思想影響，曾從《好大王碑》、《嵩高靈廟碑》、《爨寶子碑》、《爨龍顏碑》等北碑學習。這些都是東晉、南北朝時期由隸書轉變為楷書的過渡書體名碑。沈曾植書法融合漢隸、章草、北碑為一爐，又參黃道周（1585-1646）、倪元璐（1593-1644）筆法，加以變化，自成面目。但沈氏並沒有偏激地尊碑抑帖，他對帖學亦非常重視，此點可見於其《海日樓題跋》、《海日樓札叢》中多處對帖學的討論。[3] 曾熙（1861-1930）認為沈書“工處在拙，妙處在生，勝人處在不穩。”[4]沈氏與曾熙、吳昌碩（1844-1927）、李瑞清（1867-1920）齊名，四人被譽為“民初四大書法家”。

秦朝時代戰爭頻密，傳達訊息需要書寫快捷的文字，小篆被簡略而成的隸書，“劃圓為方，劃轉為折”，因仍不夠方便，所以作草書以求流變。最早的草書，是從篆書與隸書的基礎上發展而來的。戰國晚期以及西漢初期，尚未發現真正有系統的草書體，但有篆書到隸書“草化”的足跡，即所謂章草。

沈曾植《行書七言聯》是從篆、隸、章草、北碑等抽取及運用它們的各種筆法，繼而重演歐陽詢的書體。例如：從“洲“字可見篆書圓轉筆勢的遺跡；“近”字的捺畫近隸書的長橫劃；“身”字的撇筆有北碑刀鑿的意味。碑學的影響在此對聯中固然明顯，但《行書七言聯》整篇的結字和形態蘊藏着唐代歐陽詢的筆意。其結字疏朗，取勢開張，方筆縱橫，但字形圓渾。沈曾植注重執筆時轉指，能於轉指之際順原來筆勢運腕，使筆力奇重。“滄洲”是古時常用以稱隱士的居處。前句“寄身且喜滄洲近”是錄自唐代劉長卿《江州重別薛六柳八二員外》的七言律詩。《行書七言聯》風格矯健奇崛，雄渾古樸，雖綜合不同時代、不同風格的書體，但整篇合調，輕鬆自然，格調與題材相映成趣。《行書七言聯》是沈曾植於碑帖兩者的融合中獨闢新境的作品。

1. 參見王蘧常，《清末沈寐叟先生曾植年譜》，（台北：台灣商務印書館，1982）。

2. 沈曾植，《海日樓札叢（外一種）》，（上海：上海古籍出版社，2009）。

3. 王蘧常在〈沈寐叟先師書法論提要〉記錄沈曾植在多處研討帖學和碑學的文章，載王鏞主編，《二十世紀經典·沈曾植》，（石家莊：河北教育出版社；廣州：廣東教育出版社，1996），頁105-111。

4. 馬宗霍，《書林藻鑒；書林紀事》，（北京：文物出版社，1984，新1版），頁213-214。

海派初期 – 類似木刻圖譜之公孫大娘舞劍像

仕熊（1823-1857）

《公孫大娘之西河劍器圖軸》

咸豐壬子（1852）　三十歲
紙本淡設色　立軸
62 x 29.8 厘米

THE SHANGHAI SCHOOL OF PAINTING

Ren Xiong (1823-1857)

Madam Gongsun practicing the West River Swordplay

Hanging scroll, ink and slight colour on paper

Inscribed, signed Ren Xiong, dated *renzi* (1852),
with one seal of the artist, and one collector's seal

62 x 29.8 cm

題識	西河劍器圖。壬子冬日寫似季眉仁兄雅教。 永興弟任熊。
鈐印	渭長
鑑藏印	綠野

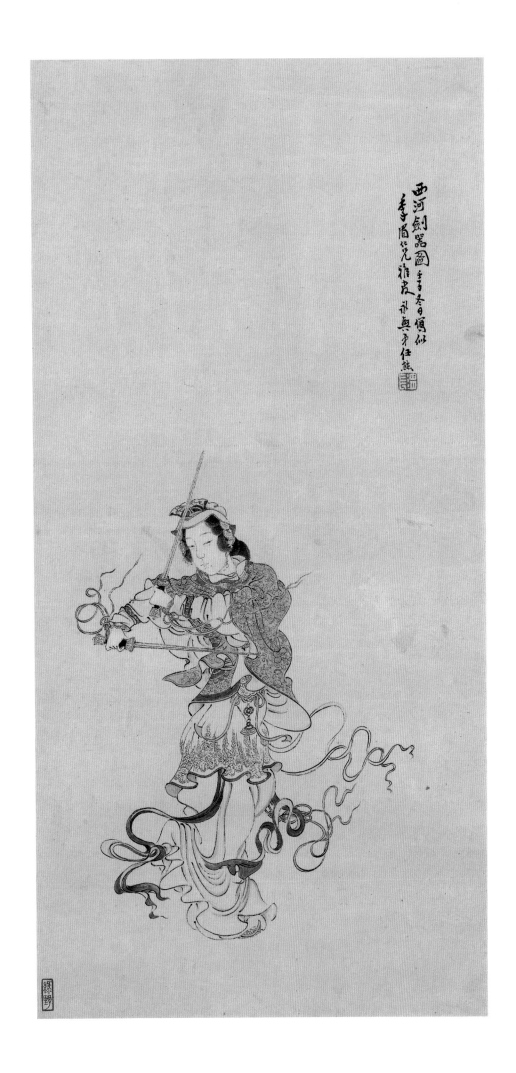

任熊（1823-1857），字渭長，號湘浦，浙江蕭山人。自幼受父親影響，喜愛繪畫。任熊從村裏塾師學畫肖像，因不願只局限於臨摹粉本，約二十歲時毅然離開家鄉，往來杭州、寧波、上海、蘇州一帶賣畫為生。他可能是受到同鄉族叔任淇（1861 卒）的薰陶，很早便被陳洪綬（1598-1652）的人物畫吸引。任淇的人物畫是受陳洪綬影響的。陳洪綬曾多次到訪蕭山，晚年常居紹興賣畫，而紹興隔蕭山只有數十里，故陳氏與任熊、任淇可以稱為鄉里。任熊少年時應能接觸到不少陳洪綬的畫作。1845 年任熊在定海觀傳為吳道子的木畫；1846 年任熊在杭州觀賞五代貫休和尚《十六應真像》。由於陳洪綬亦受貫休的影響，這機會令任熊不但可以追索源流而且還能連貫以前所學到的技巧。1848 年任熊在杭州結識了周閑（1820-1875），應邀赴嘉興周閑家“范湖草堂”居住約三年，兩人成摯友。任熊終日臨寫周家所藏古畫，畫藝日益進步。[1]《范湖草堂圖》（上海博物館藏）是任熊寫范湖草堂的實景，描繪精細詳盡，設色鮮明。在周閑引薦之下，任熊結識不少名流，名聲漸顯。著名文人姚燮遇見了任熊後，1850 年延請他到寧波居其家“大梅山館”。這裏任熊得以飽覽姚燮豐富的宋元明清古畫收藏。次年為姚燮完成《大梅詩意圖冊》（北京故宮博物院藏）。1852 年任熊與周閑遊江蘇，曾到上海、蘇州，年底歸蕭山。1854 年任熊描繪人物圖譜《列仙酒牌》以木刻出版。從任熊在 1855 年繪的《遙宮秋扇圖》（南京博物館藏）可見他從陳洪綬人物畫的造型、比例、用色方面上已蛻變出他自己獨有的風格。1856 年任熊在蕭山杜門作畫，作品有人物像傳《於越先賢像傳贊》八十幅、《劍俠傳》四十三幅，都是以繡像表現為主，是繼十七世紀陳洪綬、十八世紀上官周，人物繡像圖譜影響深遠的作品。同年任熊繪了以青綠設色的《十萬圖冊》，作品富有想像力，由周閑題字，一般被認為是任熊的代表作之一。[2] 任熊最令人難忘的作品應是他大幅的《自畫像》。畫中面容削瘦的任熊，表情凝重，目光炯炯有神，魁梧的身材上身半裸，坦露右胸，下身兩腿直立，呈現出一位不羈剛毅的年青勇士形象。形象如此剛烈，但畫中題文充滿無奈、鬱鬱不知所措的心情：“誰是愚蒙？誰是賢哲？我也全無意。但恍然一瞬，茫茫森無涯矣！”。當時國家外患內憂，鴉片戰爭後清廷正受西方國家不斷的壓迫，而國內太平軍的起義（1851-1865）令社會動盪不安，許多江南人士，其中不少文人畫家，離鄉別井，過著顛沛流離的生活。任熊此時的心境想是相當迷惘和徬徨。他的朋友當中，如周閑，也加入抗太平軍行列。1854-1856 之間，周閑曾推薦任熊至清廷在南京大營繪製地圖，後來清廷大軍崩潰。任熊在 1857 年積勞成疾，得了肺病，仍不斷作畫，同年逝世，年僅三十五歲。他的“自畫像”可能是作於 1857 年初。任熊被譽為“海派”初期代表人物之一。任熊、朱熊（1801-1864）與張熊（1803-1886）被合稱為“滬上三熊”。任熊又與他的兒子任預（1853-1901），弟弟任薰（1835-1893），姪兒任頤（1840-1896）稱“四任”；與任頤，任薰時稱“海上三任”。

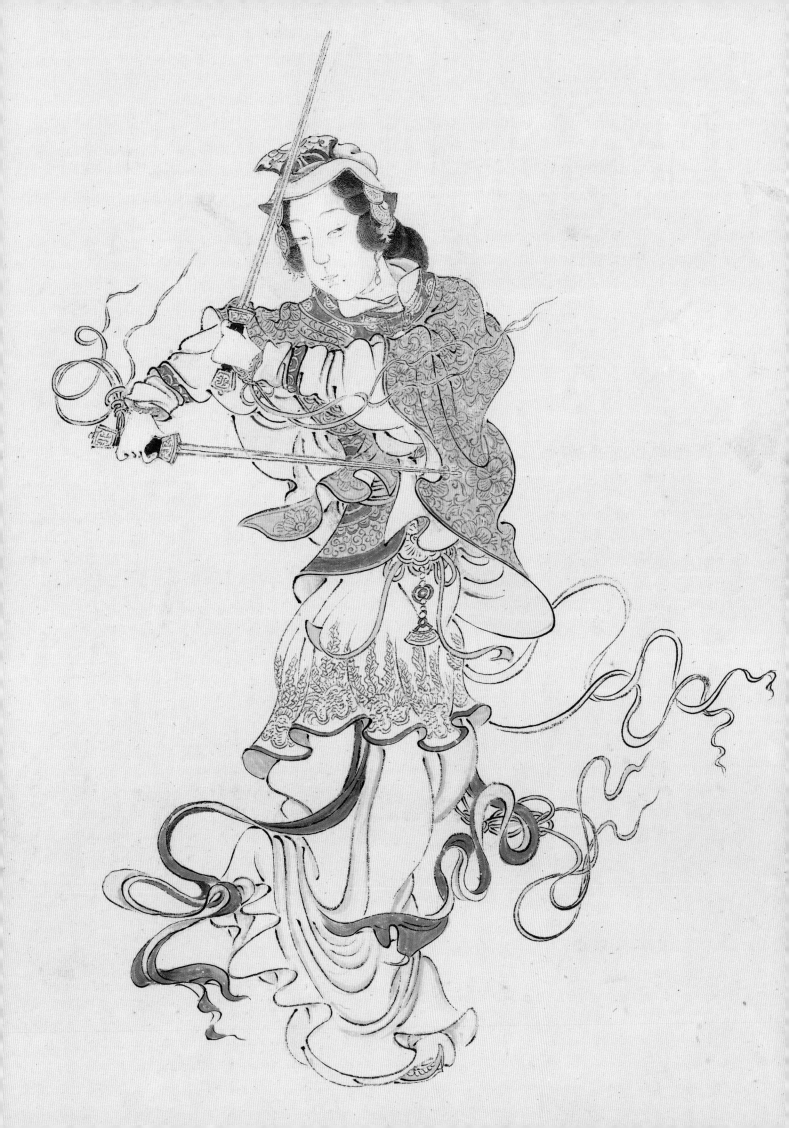

深受董其昌（1555-1636）影響的"松江畫"派曾在十六世紀末至十七世紀在上海風靡一時。上海屬華亭縣地，清代由松江府治。"松江畫"派是以顧正誼（16-17世紀）為首的"華亭派"，趙左（16-17世紀）為首的"蘇松派"，沈士充（16-17世紀）為首的"雲間派，"合稱而成。上海擁有地理環境的優勢，出產綿花，綿紡織手工業在明朝中期以後開始發展。明末清初經濟曾一度因倭患、戰亂衰落下來，至十八世紀起到十九世紀，上海綿紡帶動了刺繡等手工藝行業，生產和貿易相繼蓬勃。1843年鴉片戰爭後，上海成為對外開放的通商口岸，外國資本源源進入，國內的官僚和民商紛紛到上海開設銀行、工廠、商行。五、六十年代，太平天國起義軍對抗清政府，戰火遍及大東南北，揚州、蘇州先後失守。³由外國列強控制的上海租界，因不受中國法律管制，成為了商賈們"避亂"的地方。繁榮的經濟環境促使在上海的富商和廣大市民階層對文化藝術產生需求，為繪畫開拓出一個新的商品市場。上海漸漸取代了蘇州、揚州等城市，成為畫家聚匯的東南都會。來自全國各地僑滬的畫家們，師承各異，風格流派不同，使上海畫壇百花齊放，而其中最具時代風采和代表性的是"海派"。⁴

列入"海派"的畫家並非僅是上海籍的，有大量包括周邊地區，尤其浙江籍的畫家。他們多數是出生低微，到上海鬻畫為生，與過去自視清高而卑視職業畫家的文人大相徑庭。在上海這商業化的大都會，這批職業畫家以一種新發展的藝術團體形式，參加各種公眾活動，組織會社來推動賣畫及維護自身利益。當時上海的新興商人和較富有的市民階層，與傳統文人有著頗大的差異。他們多有接觸歐美人士，受到西方文化的影響，不受傳統文人素養的束縛，雖然對書畫多少有些附庸風雅的性質，但亦有獨到的品味和特殊的好尚。為了迎合市場的喜好和需求，"海派"的畫作力求雅俗共賞：它們散發着世俗的情調，具有民族趣味及裝飾性，作風鮮明奪目，構圖大膽新穎，且附有時代生活氣息。"海派"是由文人傳統慢慢脫胎分化而成，任頤的作品正處於這過度階段，故與文人畫仍有不少共同的地方。

任熊的《西河劍器圖軸》是用白描法繪畫公孫大娘舞《西河劍器》。白描人物畫是中國人物畫的基礎，具有獨立審美價值的畫類，運用單純的綫條鈎勒，不加烘托，描繪出鮮明生動的形象。白描人物畫法在中國畫裏有悠久的歷史：東晉顧愷之（約348-409）的白描畫法均細圓潤，被稱為"春蠶吐絲"；唐代吳道子（約680-759）畫人物綫條筆力雄勁，有強烈的動感和節奏感，被稱為"吳帶當風"；宋代梁楷（活躍於13世紀初期）自創減筆寫意畫法，用筆粗放豪邁；宋代李公麟（1049-1106）柔中有剛、蘊藉含蓄的綫條表現人物的結構；⁵元代張渥（活躍於14世紀中期）的《九歌圖》綫條遒勁有力，圓中帶方，被後世稱為有"折釵股"的力量；明代陳洪綬的人物造型誇張，手法凝練，早年綫條頓挫有力，晚年轉為清圓細勁。陳洪綬用他精湛的綫描工夫繪製《水滸傳》人物紙牌，後製成版畫底稿，大量印刷。

劍，在中國文化裏代表豪氣剛陽，亦代表婉約柔美，是一種可以表達情意的器物。劍舞，遠起源自西周春秋，發揚於漢唐雄風，傳承至今。公孫大娘是開元盛世時唐宮第一舞人，身世不詳。她善舞劍器，在繼承傳統劍舞的基礎上，創造了多種《劍器》舞。後來公孫大娘流落江湖，代表作有《西河劍器》、《劍器渾脫》等。杜甫觀看公孫大娘弟子舞《西河劍器》後，有感而作《觀公孫大娘弟子舞劍器行》。他這樣形容："觀者如山色沮喪，天地為之久低昂。爚如羿射九日落，嬌如群帝驂龍翔。來如雷霆收震怒，罷如江海凝清光。"⁶意思指舞者一展舞技時，觀眾驚駭失色，天地間似上下動搖。如后羿射落九日般澎湃，又如羣仙駕龍飛翔於天地之間。起舞時動作迅猛似雷霆，結束時如江海波光乍息。公孫大娘的《西河劍器》舞蹈雄渾豪邁，華美綺麗，盡顯唐代的盛世豪情。杜甫在此詩的序裏還指出當年草聖張旭在鄴縣經常觀看公孫大娘舞《西河劍器》，而"自此草書長進，豪蕩感激。"

任熊在《西河劍器圖軸》用單純的綫條，非常細緻地勾勒出公孫大娘在舞劍中的造型，周密之處及公孫大娘靜穆的神態遠紹唐宋。他以綫條的長短粗細、輕重緩慢、曲直方圓、濃淡乾濕、頓挫剛柔、虛實疏密把公孫大娘的體積感、動態感和空間感，表現得栩栩如生。貌似甲衣的衣裳，圖案清晰細緻。衣摺的鈎畫若鐵畫銀鈎。敷上淡紅色的衣帶隨著公孫大娘的舞姿隨空飄揚，富有動感。此圖署款咸豐壬子，即 1852 年。1854 年任熊描繪的人物圖譜《列仙酒牌》以木刻出版；1856 年他作人物像傳《於越先賢像傳贊》八十幅；繼而繪有《劍俠傳》四十三幅，都是以繡像表現為主。[7] 換言之，《西河劍器圖軸》是任熊在創作大量白描人物圖譜之前兩年繪畫的，與後者的圖譜類似。1852 年他與周閑遊江蘇、上海、蘇州，至年底歸蕭山。此畫很有可能是他在遊歷途中，為 "季眉仁兄" 作的。

任熊的人物畫遠紹唐宋，近師陳洪綬，比例和造型稍變陳老蓮（陳洪綬）怪誕的手法。作為一位職業畫家，任熊必迎合當時上海市場的需要，故採用的題材多配合傳統人物畫和民間藝術。他將人物的形象繪畫得奇古誇張，附有裝飾趣味，設色古雅嫵媚，開一代先風。黃賓虹有評："蕭山任氏，以渭長（熊）為傑出。人物衣褶如鐵畫銀鈎，直入陳章侯之室，所作士女，亦古雅，亦嫵媚，一時走幣相乞者，得其寸縑尺幅，莫不珍如球璧。"[8] 除人物畫外，任熊在山水、花鳥畫方面都有建樹。他的沒骨寫意花卉資取白陽（陳道復 1483-1544）、青藤（徐渭 1521-1593）、八大（朱耷 1626-1705）、石濤（1642-1707）的畫法，形成兼工帶寫的面貌。在他短暫的人生，任熊成為海上畫派形成的關鍵人物。他去世這年任薰才二十二歲，任頤僅十七歲。任熊為任薰、任頤和其他海派的追隨者打開了新的局面，在視野和風格上做了開端的工作，使他們能更上層樓。楊新評云："陳洪綬之後的清代人物畫綫描，總的趣向是愈來愈纖弱，尤其乾隆、嘉道間⋯⋯直到清木 '二任' 出現，人物畫才重新振作起來⋯⋯三任的人物畫，可以說是舊時代的結束，同時也是一個新時代的開始。"[9] 任熊的繪畫對海派及中國近現代繪畫的發展有相當重要的影響。

1. 周閑，〈任處士傳〉，《范湖草堂遺稿》，載周金冠撰，《任熊評傳》，（上海：華東師範大學出版社，2010），頁 79-81。

2. 萬青力，《並非衰落的百年》，（台北，雄獅圖書股份有限公司，2005），頁 135-153。

3. Michael Sullivan, *Art and Artists of Twentieth-Century*, (California, Berkeley and Los Angeles: University of California Press,1996), pp.12-13.

4. Ju-hsi Chou, "The Rise of Shanghai", *Transcending Turmoil, Painting at the Close of China's Empire 1796-1911*, (Phoenix: Phoenix Art Museum, 1992), pp.101-109.

5. 楊新，〈中國傳統人物畫綫描及其他〉，《中國傳統綫描人物畫》，（長沙：湖南美術出版社，1982），頁 1-13。

6. 杜甫，〈觀公孫大娘弟子舞劍器行〉，《唐詩鑑賞辭典》，（上海：上海辭書出版社，1991），頁 588-590。

7. 萬青力，《並非衰落的百年》，頁 142-143。

8. 黃賓虹，〈近數十年畫者評〉，載趙志鈞輯，《黃賓虹美術文集》，（北京：人民美術出版社，1990），頁 284。

9. 楊新，〈中國傳統人物畫綫描及其他〉，《中國傳統綫描人物畫》，頁 8-9。

35.

晚清江南一羣文人的集體交流

吳穀祥 (1848-1903)

《煙雲供養圖冊》

光緒丙子 (1876)　二十九歲

紙本設色　冊　十四開 (畫十二幅、字十六幅)

每幅 26.3 x 38.5 厘米

CAMARADERIE AMONGST A GROUP OF JIANGNAN SCHOLARS IN LATE QING

Wu Guxiang (1848-1903)

Living in Reverie

Album leaves, ink and colour on paper

Inscribed, signed Qiunong Wu Guxiang, dated *bingzi* (1876), with eighteen seals of the artist

Colophons by Pan Zhongrui, Dai Youheng, Zhou Zuorong, Xiangxue Haiyufu, Li Jiafu, Lu Hui, Yang Xian, Wu Changshuo, Zhang Shanzi et al, with a total of seventy seals

Title slip, signed, with one seal

26.3 x 38.5 cm each

外籤　秋農居士寫冷香主人摘句圖冊，戊寅春稚畊署。

鈐印　稺耕

（四b）

第一開

引首　（潘鍾瑞［1882］）
煙雲供養。壬午孟陬下澣，奉題心蘭仁兄先生倩吳君秋農所畫摘句圖冊，即希正謬。麐生弟潘鍾瑞。

鈐印　鍾瑞願學、香禪精舍、與伯厚伯常同歲生

題跋　（徐康［1879］）
（一）亭皋木葉下，隴首秋雲飛。柳公名句書之團扇屏風，士流歡賞。今心蘭棣名句，為秋農所繪，可謂無聲詩史矣。展冊愛玩，因署其尾。己卯七月雨後涼生，南宮㢠叟識。

鈐印　徐康

（二）詩中有畫畫中詩，苦憶漁洋絕妙詞。解得汀南腸斷景，綠楊城郭酒家旗。漁洋尚書斷句，梅宣城曾寫之，一時傳誦，《偶談》、《分甘餘話》重為題記。白露節交煩暑甚，滌耒几開瓻，勝一味清涼散矣。㢠叟。

鈐印　半翁

第二開

題跋　（戴有恒［1883］）
筆墨蕭閒善寫情，山青雲白任縱橫。祇緣日後人爭慕，好景追摹為擬名。勝蹟流連是處傳，欲師造化得天然。幾曾遊歷人間世，偏寫名山列眼前。境由心造却非真，筆底翻能妙入神。奇句偶從空外得，冰甌滌慮淨無塵。吟哦鎮日發幽思，想見揮毫落紙時。此境最難心契合，詩中有畫畫中詩。癸未秋初得觀秋農吳君畫冊，因題四截以志欣賞，即奉心蘭仁兄大人哂正。保卿戴有恒未定草。

鈐印　戴有恒、保卿

（爰龍）
翰墨因緣意已消，園林泉石故相撩。披圖翦燭從頭讀，也筭西窗話一宵。南雲主人携秋農吳君為心蘭金君畫摘句冊同賞，并屬係以小詩，漫塗二十八字，希諸吟長先生雅教。白雲山人爰龍。

鈐印　吳江爰龍詩詞書畫記、白雲山人、復齋別墅

（戴兆春［1883］）
絕妙傳神筆一枝，無邊好景寫新詩。何須泥守前人法，造化原知即我師。變幻烟雲尺幅中，丹青點染奪天工。臥遊試領悠然趣，畫手詩心勝賞同。癸未秋日題，奉心蘭仁兄大人雅正，青來戴兆春漫藁。

鈐印　戴兆春、青來

（戴兆登［1883］）
詩懷畫意喜雙清，粉本圖開摘句成。筆墨迥超流輩上，精神直與古人爭。濃皴淡抹含深趣，近水遙山俱有情。不數當年吳道子，低徊展視我心傾。癸未秋七月題，請心蘭仁兄大人教正。蘇門戴兆登未是草。

鈐印　蘇門書畫

第三開　畫　紙本設色

題識　此生事業托梅花。冷香主人句。秋農吳穀祥，仿文五峯筆法寫之。

鈐印　吳印，穀羊

對題　（周作鎔［1879］）
結廬香雪海，心跡喜雙清。昨夜春風來，知君好句成。心蘭仁兄大人令題吳秋農為寫摘句圖，每葉成五言絕句一章，即請法席教正。己卯夏五，陶齋弟周作鎔并識。

鈐印　鎔印、井南

（香雪海漁父［1881］）
消暇日，寫春風，生涯不羨賣花翁。抝雪團冰枝榦怪，冬心派，中有耿庵清氣在。《單調南鄉子》。香雪海漁父作，時辛巳十二月廿又二日交立春節弟七日矣。

鈐印　香雪海邊魚父

（李嘉福）
生涯無處不梅花，月朗風清樹影斜。妙手圖成詩句好，茅簷石壁野人家。北谿李嘉福題。

鈐印　笙魚

189

（四a）

第四開　畫　紙本設色

題識　靜倚欄干數落紅。吳穀祥。

鈐印　吳印，穀羊

對題　（李嘉福［1879］）
　　　（一）冷香詩筆更清新，妙繪吳郎寫入神。
弌句一圖十二幅，風流人物自天真。昔見四
明姚楳伯摘自撰句，屬蕭山任渭長畫圖冊，
積至百頁，亂後歸吳中顧氏所得。茲覽吾郡
吳秌農為心蘭大兄吟壇知己，分繪自製妙句
十二幀，詩極清妙，畫亦秀雅，校姚任之雄
奇古怪處，勝一籌矣。口占小詩，并識歲月，
時光緒五季己卯閏三月上巳，笙魚李嘉福
題。

鈐印　小李吟稿

　　　（二）春光一色倚山桃，數遍繁華笑爾曹。
金谷墮樓人獨在，清谿流水漲三篙。小李又
題。

鈐印　笙魚

（陸恢）
風雨太輕狂，桃花損舊粧。飄零憐妾命，銷
瘦惜春光。有恨隨流水，無言倚夕陽。不堪
人老大，相對亦徬徨。廉道人恢題。

鈐印　陸恢畫印

（施浴升）
風光冉冉春欲暮，芳心如絮愁無訴。洞口桃
花暖暖紅，雲屏寂寞孤嚬聚。春雲漠漠春晝
寒，倚遍十二朱闌干。花意如人悲逝水，青
苔點點惜斕斑。安得絳繻作護花，不隨風雨
委泥沙。紫明。

鈐印　魚青硯室

（朱渌卿）
燕支如雨糝蒼苔，墮溷飄茵大可哀。願乞春
風勤護惜，不教吹落只教開。含情脉脉倚簾
櫳，別有閒愁唱惱公。流水自生花自落，儘
他鶯燕罵東風。仁和朱渌卿題。

190

(五a)

（汪蘭紉［1881]）

淥波如釀草如茵，歷亂飛花記不真。儂願綠章連夜上，乞他香國自長春。辛巳秋日請冷香先生吟壇正之，仁和內史汪蘭紉秋稿。

鈐印　蘭

（潘鍾瑞）

涪點點，水盈盈。落花孤負倚闌情。無可奈何無可語。飄零去，悔不曾知開幾許。近僧題于香禪精舍。

鈐印　香禪近僧

（周作鎔）

滿徑糝燕支，春光已零亂。倚徧曲曲欄，遙情託雙燕。作鎔。

鈐印　井公

第五開　畫　紙本設色

題識　竹裏尋詩句也香。用墨井道人法。

鈐印　吳印、穀祥

對題　（李嘉福）

新篁解籜自生香，閒泛江湖暑亦涼。記得萬竿新雨後，扁舟一葉任輕颺。笙魚偶題，吳中石佛龕內書。

鈐印　嘉福長壽、耕綠邨農

（周作鎔）

千竿復萬竿，寒偪鬟眉綠。小艇載詩還，清風滿淇澳。秣若瞿侍者作鎔。

鈐印　匋齋

（潘鍾瑞）

何處有，好詩尋，留人最是竹深深。竹影墊船船載竹。鬟眉綠。香到水風吟興熟。瘦羊詞人填於隱香館。

鈐印　鍾瑞、麐生

191

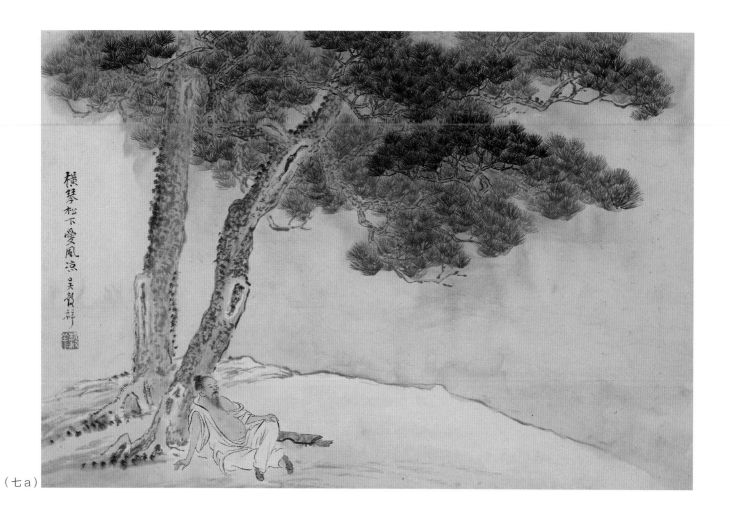

（七a）

第六開　畫　紙本設色

題識　孤筇消瘦白雲中。仿王蓬心筆意。秋農。

鈐印　穀祥

對題　（李嘉福）
曉山雲起綠成陰，倏見朝霞映紫岑。回望一
筇攜在手，不知花落幾多深。地東邨農李嘉
福題。

鈐印　李笙魚書詩畫

　　　（周作鎔）
松櫪皆十圍，磴道紆可數。手中一枝藤，相
攜作遊侶。作鎔。

鈐印　井南所作

（朱淥卿）
入山深復深，意行覓吾處。鎮日不逢人，白
雲自來去。淥卿。

（潘鍾瑞）
蒼磴陟，翠岑攀。一筇支我半生屩。轉入深
林人轉健。芒鞵便，好與雲中君遇見。瘦羊
瘦吟。

鈐印　麐生篆隸詩詞、大卓邨農

（八a）

第七開　畫　紙本設色

題識　橫琴松下愛風涼。吳穀祥。

鈐印　穀祥

對題　（李嘉福）
此老沉吟風入松，琴暝不撫道能通。古今無限傷心事，都在先生祖腹中。嘉福。

鈐印　笙魚

（周作鎔）
濤聲走虛壁，涼風襲衣襟。我欲絃琴來，從君彈廣陵。作鎔。

鈐印　匋齋

（潘鍾瑞）
迻簟遠，枕琴便。松陰席地碧雲天，誰會無聲絃指妙。蒼髯老，熱客幾曾來瘦到。一百八峰中人。

鈐印　鍾，瑞、瘦羊

第八開　畫　紙本設色

題識　綠映芭蕉夢也涼。秋農吳穀祥。

鈐印　穀祥

對題　（李嘉福〔1879〕）
（一）遮石榻，上窗紗。湟中幻夢淡忘些，綠字題成生倦意。吟秋地，曾識美人眠雪未。二魚盦主。

鈐印　二魚盦

（二）籬邊日影上莓苔，依舊柴門晝不開。最好綠天涼夢穩，深秋庭院少人來。己卯又三月五日，延秋舫主嘉福篆。

鈐印　蒼龍

（周作鎔）
此一綠天庵，驕陽遁無迹。偶從肆書間，小憩華胥國。井南居士作鎔題於吳中。

鈐印　潛石

193

（十a）

第九開　畫　紙本設色

題識　桐院涼生已覺秋。仿石田翁筆。

鈐印　吳印，穀羊

對題　（楊峴〔1879〕）
小窗日日坐秋風，窗外秋花點綴工。願乞畫師添畫我，為君擔水洗梧桐。心蘭先生屬題。己卯閏月，庸齋峴初稿。

鈐印　庸齋

（潘鍾瑞）
秋未至，意先涼，碧梧清蔭送斜陽。百尺可曾憑兩洗，推簾睇，金井闌邊圓月霽。香禪。

鈐印　香禪

（周作鎔）
世無蔡中郎，琴材不可辨。卷簾坐月明，秋聲好庭院。作鎔。

鈐印　井南

（李嘉福）
作画吟詩高士風，興來寫得不求工。翦蒲浴石殘春事，又洗秋園百尺桐。步楊庸齋韻。李嘉福。

鈐印　常笑客

194

（十二a）

第十開 畫　紙本設色

題識　無語却嫌銀燭冷。枲用改玉壺筆。吳穀祥。

鈐印　吳印，穀羊

對題　（朱淥卿）
西風庭院月如鈎，良夜沉沉不解愁。一哭回
頭銀燭冷，可應天上憶牽牛。淥卿朱壽鳳
題。

　　　（李嘉福）
高燒紅燭影傲傲，小婢添香報漏遲。斗轉參
橫明月落，鐙花無語獨尋詩。李北谿題于攬
雲室中。

鈐印　笙魚

潘鍾瑞［1881］
垂翠袖，罷銀尊。燭花紅迆澹秋痕。小婢倚
屏閒不語。涼如許，嬾撲流螢捐扇去。辛巳
臘月既望夕燈下。

鈐印　瘦羊

（周作鎔）
清漏咽銅壺，銀燭畫屏側。美人閟湘簾，一
院溶溶月。陶齋作鎔。

鈐印　鎔印

195

第十一開　畫　紙本設色

題識　一輪孤月曉鐘沉。

鈐印　穀祥

對題　（潘鍾瑞）
雲外寺，月邊鐘，數聲敲徹曉天空。僧與老蟾同一冷，留孤影，驀地聞根知鶴警。麟生倚聲。

鈐印　瘦羊詩詞

（施浴升）
千山晨氣清，一輪孤月小。何處聞鐘聲，僧歸古寺曉。紫明。

鈐印　金鐘山人

（李嘉福）
中秋月到萬山中，冷淡清輝處處同。聽有鐘聲雲外落，碧天如水水成空。延秋舫主題句。

鈐印　嘉福長壽

（周作鎔）
老蟾淨如洗，夜氣入寥廓。鐘聲何處來，前山有蘭若。作鎔。

鈐印　周作鎔印

第十二開　畫　紙本設色

題識　昏鴉繞樹夜沉沉。用王耕烟筆意。吳穀祥。

鈐印　穀祥

對題　（潘鍾瑞）
天欲雪，晚多風。疏林黯黯暮雲重。孤塔倚空鈴語悄。鴉盤繞，似葉棲枝寒未了。壺客。

鈐印　香禪

（吳昌碩〔1882〕）
山寺鳴鐘秋欲暮，落葉歸鴉更無數。披圖憶我舊時吟，紫梅谿畔魚山路。壬午七月，作于魚青硯室。倉石俊卿初槀。

鈐印　吳俊之印

（李嘉福）
寒鴉萬點覓棲枝，山寺昏鐘欲雪時。風激雲愁都不定，翔而後集鳥先知。李麓苹。

鈐印　嘉福

（周作鎔）
浮圖插霄漢，投樹鴉如雨。山徑不逢人，風泉自相語。秾若瞿侍者作鎔。

鈐印　痕夢館主

第十三開　畫　紙本設色

題識　鄉懷月共關山冷。冷香主人句。吳穀祥。

鈐印　吳祥

對題　（周作鎔）
同雲滃不開，天公正玉戲。燕山雪打圍，舊游尚能記。作鎔題於雙樹書堂。

鈐印　匋齋

（李嘉福）
柳堤纖月是江鄉，波靜風和春草塘。斗大一亭山色裏，滿懷幽思落瀟湘。夢心生嘉福題。

鈐印　東邨、麓苹

（施浴升）
木落天宇高，霜寒秋色淨。關山遊子心，雁唳遙天聽。旭臣。

鈐印　金鐘山房

（潘鍾瑞〔1881〕）
經雁塞，望龍堆。幾人能與月同來。況復關河凝朔雪。鄉心熱，獵火殷山衣汗鐵。辛巳季冬下旬一日，香禪居士題。

鈐印　麐孫

（吳昌碩）
隄柳起寒色，岫雲無競心。嶺懸秋樹外，月上古亭陰。遠響悲笳落，清愁旅客吟。魂銷秋一雁，萬里動歸音。冷香主人屬題。倉石吳俊卿。

鈐印　安吉吳俊卿之章

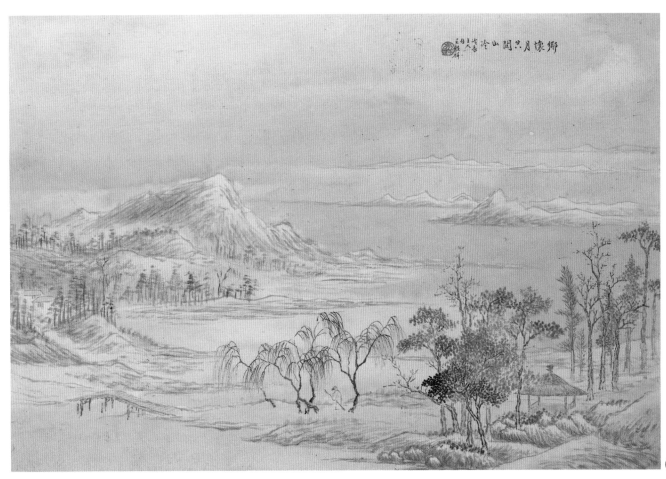

（十三a）

同雲漠漠不開天公正王戲燕山
雪打圍舊游尚能記
作餘題扵䄂樹書堂

柳堤纖月是江鄉波靜風和裏卅塘
斗大一亭山色裏滿懷幽思落瀟湘
夢心生嘉福題

木葉天宇高霜寒秋色淨閣心山
遊子心雁喉邊天旋
旭辰

經雁塞望龍
堆幾人張與
月同來況復
閩河覲朔雪
鄉心覬獵火
殷山底汗鐵
辛巳季冬下
白一日香禪
匡士題

隄柳起空雪幽布母慈顏認秋
槎阿月上春寸隆遠鄉看悲笳哥
清慈旅客原覩鎖秋二雁軍萬里勤
海音　冷香美天康題魯石口傳

（十三b）

197

（十四 b）

第十四開　畫　紙本設色

題識　老樹千季共結盟。冷香主人句。吳穀祥仿昔耶居士筆法寫之。

鈐印　吳印，穀羊

對題　（潘鍾瑞［1881］）
苔色古，灌蘀深，要從枯木問禪心。生悔雲封黃海返，棲巖晚，蘿洞春歸盤翠蔓。余近游黃山歸，辛巳初冬，冷香館主人以摘句圖冊屬題，置諸案頭，適余抱病，久之始能握筦為填《單調南鄉子》二十四解，錄請拍正。時除夕前五日，鍾瑞并記。

鈐印　鍾瑞、麐生

（周作鎔）
參透枯木禪，此心古井水。空山歲月多，鶴書徵不起。作鎔。

鈐印　作鎔長壽

（陸恢［1880］）
禪心枯木兩寒灰，任爾浮雲去復來。歲月滔滔閒不覺，空山花落又花開。庚辰四月陸友恢題。

鈐印　廉夫

（張善孖［1931］）
世事亂如麻，浮雲何時歇。獨坐此山中，無年亦無月。辛未中秋，虎癡題于大風堂中。

鈐印　大風堂主、虎癡、張善子

（李嘉福［1879］）
老僧石室作茅盦，默坐無思睡正酣。古木雲封蘿洞口，青山綠水恣幽探。光緒五季上巳，冷香主人屬題，口占十二絕，即請斧政，弟李嘉福未定稿。

鈐印　嘉福、北谿

198

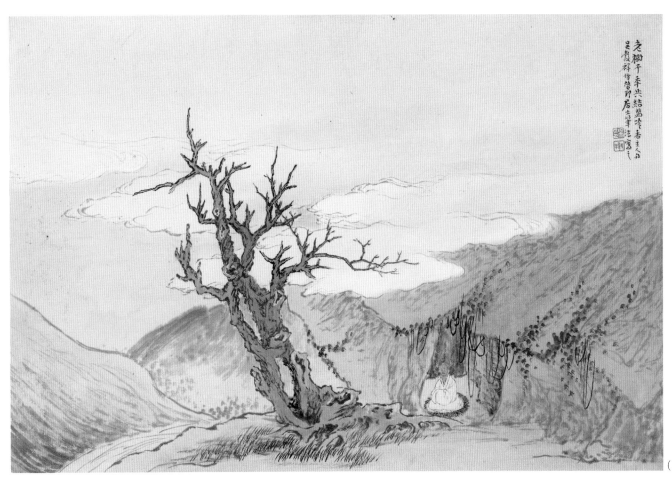

（十四 a）

題跋者　潘鍾瑞（1822-1890），字麟生，別字瘦羊，晚號香禪居士。吳縣人。諸生。作隋魏書，長於金石考証。刊《香禪精舍外集》，並其詩集八卷。

徐康，字子晉，號窳叟，長洲（今江蘇蘇州）諸生。擅醫藥，工詩、畫、篆、隸、刻印，尤精鑒別書、畫、金石。著有《前塵夢影錄》、《神明鏡詩》。

戴有恒，字大年，號保卿，錢塘（今杭州）人。戴熙長子，廩生。官松江管糧通判。山水承家學。著《兩壁齋詩存》。

戴兆春（1848-?），字青來，號展韶，錢塘人。戴有恒次子。亦工山水。光緒三年（1877）進士，入詞林。1893 年編其祖父戴熙《習苦齋畫絮》。

戴兆登，字步瀛，號嘯隱，又號蘇門，錢塘人。戴有恒長子。貢生。書法清逸，山水蒼秀沈厚。

周作鎔，字陶齋，烏程（今浙江湖州）人。書法董其昌。畫花卉、果品、茗甌之屬，皆修潔可愛。

香雪海漁父 – 此題跋是題在冊頁的第一開畫的對題頁中央。率先提出用《單調南鄉子》格式寫跋。之後有潘鍾瑞跟隨此格式，題了十則。就此推斷香雪海漁父很可能是金心蘭，即冊頁的主人。

金淞（1841-1909），字心蘭，號冷香，又號瞎牛、一號瞎牛菴主，自署冷香館主人。長洲（今江蘇蘇州）人。工山水，私淑王宸，並擅畫卉，尤精畫梅。晚年病目，失視復明，畫益疏古。偶去上海，不久留。著《金瞎牛詩集》。

李嘉福（1829-1894），字笙魚，一字北溪，浙江石門（今崇德）人，流寓吳縣。精鑒賞，收藏極富。山水蒼潤，曾為戴熙畫學弟子。嘗問字於何紹基。篆刻謹嚴，規仿秦、漢。

（二b）

陸恢（1851-1920），字廉夫，自號破佛盦主人，原籍江蘇吳江，卜居吳縣。書工漢隸。畫則山水、人物、花鳥、果品，無一不能。後認識吳大澂，縱觀吳氏收藏，藝事大進。中年歸蘇州，考訂金石文字。

施溶升，字旭臣，又字紫明，室號金鐘山房。浙江安吉人。光緒時舉人。書法師王羲之父子。嘗寓上海吳昌碩家。

楊峴（1819-1896），字庸齋、見山，號季仇，晚號藐翁，歸安（今浙江湖州）人。咸豐五年（1855）舉人，官常州知府。後期寓居蘇州，讀書著述，以賣字為生，其漢隸最突出，影響較大。與吳昌碩亦師亦友。著《庸齋文集》‧《遲鴻軒詩鈔》。

吳昌碩（1844-1927），初名俊，又名俊卿，字昌碩，別號缶盧，老缶、大聾、苦鐵等。浙江湖州安吉縣人。晚清著名畫家、書法家、篆刻家，為“後海派”代表及杭州“西泠印社”首任社長。

張善孖（1882-1940），名澤，字善，一作善之，號虎痴，四川內江人，張大千之二哥。善山水、花卉、走獸，尤精畫虎。曾拜李瑞清門下，喜愛武術。在二十世紀20年代，張善孖和張大千寓居上海時，名其書齋為“大風堂”。

吳穀祥（1848-1903），字秋農，號秋圃、秋圃老農，室名瓶山草堂，秀水（今浙江嘉興）人。早年家境並不富裕，沉浸丹青，習畫乃是目學坊間作品。嘉興文物鼎盛，是明清文人薈萃鼎盛之地，吳穀祥自幼涵泳在這種氛圍裏。他初住常熟和蘇州，在蘇州與金心蘭（金湅 1877-1957）、顧澐（1835-1896）、吳大澂（1835-1902）、顧文彬（1811-1889）、陸恢（1851-1920）、胡錫珪（1839-1883）結社於顧文彬"怡園"，時稱"怡園七子"。[1]光緒年間，吳穀祥到京師，游藝於士大夫之間，畫名得以遠播。[2]壯年後客居上海，鬻畫為生。[3]吳氏工山水，亦擅畫松、人物、花卉，畫作多小幅。[4]

《煙雲供養圖冊》是以推蓬式裝裱而成的冊頁。冊有十二幀畫，每一幀由金心蘭命題，即金氏作一句詩文，由畫家吳穀祥依意畫出，畫冊署年 1876。當是二十八歲的吳穀祥與金心蘭等在蘇州"怡園"、結社。

金心蘭，由 1879 年（己卯）至 1883 年（癸未），邀請了多位友好為這冊頁題跋。由於吳穀祥山水近法戴熙（1801-1860），金心蘭特意邀請戴熙的兒子戴有恒、戴熙的孫兒戴兆春、戴兆登及戴熙的弟子，李嘉福在《煙雲供養圖冊》作對題。戴熙師法王翬，金心蘭則是師法王原祁的曾孫王宸，他們同屬正統畫派。"怡園七子"之一的陸恢也是題畫者之一。這羣文人擁有不同等級的功名，配合每一幅畫的專題作出對題，形式有五言和七言絕詩、律詩、詞。其中潘鍾瑞多次跟隨香雪海漁父的詞牌格式《單調南鄉子》作跋。他們是主要來自蘇州、浙江杭州、湖州一帶，多從事金石考証，對金石書法、篆刻頗有研究，反映十九世紀金石書法和篆刻在中國的興盛。從《煙雲供養圖冊》的題跋可窺見晚清江南其中一個文人羣組的集體交流和活動。他們一方面切磋詩文、聯絡關係、顯示個人的學養，另一方面是對冊頁主人金心蘭的一種敬意和尊重。張善孖在 1931 年（民國二十年）作了最後的題跋，他感歎社會的變遷，對中國當時的前境感到徬徨和無奈；反觀以前一羣文人間的情意活動，不免有着無限的感觸。

吳穀祥山水畫遠師文徵明、沈周、唐寅，近法戴熙。他在《煙雲供養圖冊》的款識裏說明他是採用多位畫家的筆意：吳門的沈周（1427-1509）、文伯仁（1502-1575），正統畫派的王翬（1632-1717）、吳歷（1632-1718）、王宸（1720-1797），金石書畫的金農（1687-1763），擅長仕女畫的改琦（1773-1828）。吳穀祥早年的作品以吳門文氏青綠山水為法，最受人珍重，在《煙雲供養圖冊》可見一斑。

《煙雲供養圖冊》的十二幀畫是命題的。除抒懷外，它們描寫不同題材、環境及氣候。吳穀祥用筆鬆潤，線條圓順，點到即止。《煙雲供養圖冊》紀錄近十九世紀末，江南地區一群文人畫家的交情，以及他們的藝術愛好。二十多歲的吳穀祥，筆墨皴染設色互不相礙，畫作蒼秀古茂、青綠敷色清新雅緻。

1. 盧輔聖，《海派繪畫史》，（上海：上海書畫出版社，2018），頁 50。

2. 盛叔清輯，《清代畫史增編》，（上海：有正書局，1922），卷 5，頁 3。

3. 張鳴珂（1829-1908），《寒松閣談藝瑣錄》，（上海：上海人民美術出版社，1988），卷 4，頁 120-121。

4. 楊逸，《海上墨林》，（上海：上海古籍出版社，1989），頁 81。

晚清師法傳統的四季山水圖軸

顧澐（1835-1896）

《四季山水》四屏

光緒丁丑 (1877)　四十三歲
紙本設色　屏
每幅 106.5 x 33 厘米

TRADITIONAL DEPICTIONS OF THE FOUR SEASONS IN LATE QING

Gu Yun (1835-1896)
Landscapes of the Four Seasons

Set of four hanging scrolls, ink and colour on paper

Inscribed, signed Ruobo Gu Yun, dated *dingchou* (1877),
with four seals of the artist

Colophons on the mounting by Wu Guxiang,
Wu Changshuo, Huang Shanshou, Lu Hui,
with five seals, and three collector's seals

106.5 x 33 cm each

（一）

題識　李長蘅查梅壑皆平澹天真，自成高趣。此幀兼用兩家筆意，不識鑒者以為何如。光緒丁丑花朝，若波顧澐。

鈐印　云壺外史

裱邊題跋（吳穀祥 [1903]）
李長蘅古情逸史，筆墨開張，可殿畫禪一軍。所遜者，思翁特有醞釀耳。查梅壑馳騖惲王之間，不為束縛，真所謂透網鱗也。雲壺顧先生隨手拈來，氣韻生動，不減二子。石潛宗道兄大人屬題，以病後頹唐之筆率應，劇似園林搖落時也。癸卯重九後吳穀祥記。

鈐印　秋農

鑑藏印　借園居士珍藏古今書畫真跡

（二）

題識　筆墨沉欝，氣韻幽邃，不必侷論家數，其得訣處，捵在蒼率二家耳。雲壺寫于網師小築。

鈐印　顧澐

裱邊題跋（吳昌碩 [1903]）
雲壺舊雨安硯耦園 (辛巳壬辰间) 時，見其案頭壁間滿置金石文字，尤嗜印章老坑青田，雖矮如侏儒者亦重值購之，愛翫不釋手。楊次公所謂終日弄石者也，故其畫筆落落有金石氣。是幀自喜蒼率，可想見其齋溫茶熟時矣。癸卯秋仲，石潛宗兄所得，屬俊卿題字。

鈐印　聾

鑑藏印　聽讀山房主人所藏

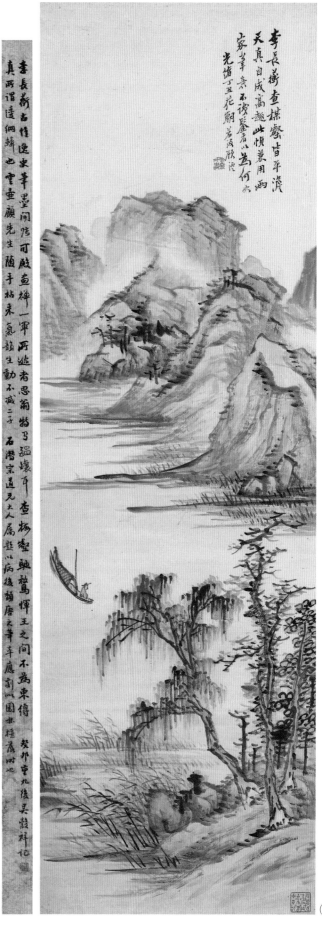

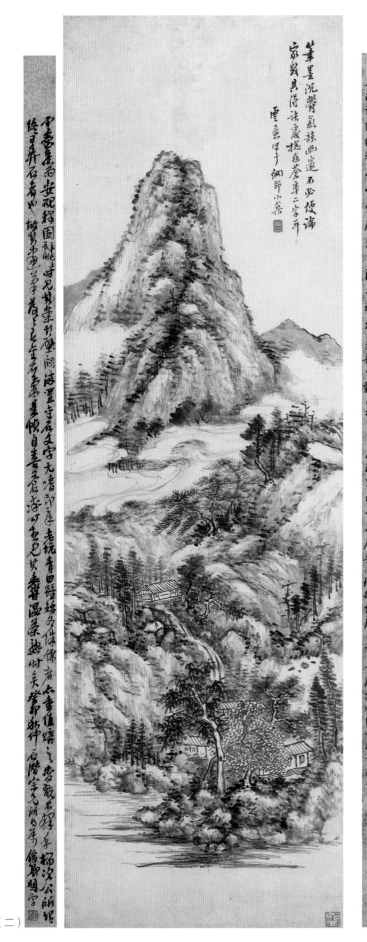

筆墨沉鬱氣諳幽邃石必便論
家數其得讀處探蘇蒼章二字平
雲壺仁兄綱師小築

李長蘅古怪逸宕筆墨間施可愚畫禪一軍西遊者思翁特另逼壞下查梅壑虯騺輝王之間不為束縛也雲壺顧先生隨手粘來氣韻生動不減二子石潛宗道兄大人屬整心病後稻廬之青年屬與圖并揮廬時也　癸卯重九後吳穀祥記

李長蘅畫樣鬖皆平淡
天真自成高超此幀兼用兩
家筆亦不謀麤鬆者以為何如
光緒丁丑花朝若瓢顧澐

不喜集每為安硯釋圖韓龍時見其棄刊應問感置字居文字尤肯印達老統青田鐘綘了伴儒者六畫道繡之雲毅吾釋手楊次公所絽終日舁石看也授實書團筆挈之是帳自畫在此雲旬見其馨溫柔熟時夫譽郭仲石潛宇先所与庫修智題宇

（三）

題識　　楚山秋曉。擬王東莊畫意。

鈐印　　顧澐

裱邊題跋　（黃山壽［1903］）

名畫以理馭法，而氣韻獨清。北苑正宗，
今如廣陵散矣。國初四王惲吳而後雖不
乏能者，然皆襲取貌似，究非悟徹心傳。
咸、同以來，僅見張文達公、倪豹岑中
丞、顧若波、胡公壽數賢而已，尚侈譚
畫中三昧耶。石潛道兄出示若波舊作，
尺幅層巖，其用筆超逸入神，雖仿王東
莊，深得麓臺化境，是上乘禪也。執畫
還君，增我馨慕。光緒癸卯小春之望，
崔翁外史黃山壽謹跋於海上寄廬。

鈐印　　山壽、暘初父

鑑藏印　硯濤心賞

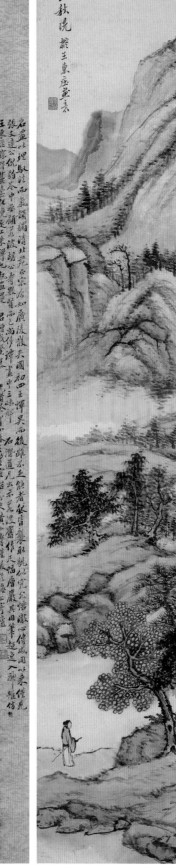

（三）

204

（四）

題識	墨無留彩，筆無遁鋒。董思翁足以當之。
鈐印	若波
裱邊題跋	（陸恢 [1903]）

思翁承文沈之後，獨宗大癡，婁東、毘陵皆從此出，固南宗中一大家也。其最精微處，能以書法透入畫中，故晚年不矜邱壑，惟以筆墨為游戲，是禪學中透網鱗也。經後人著意撫擬，終不能到。惟雲壺顧先生有獨悟，妙在師其神，不師其貌。思翁從此無遁形，思翁從此有替人矣。癸卯中秋後三日，石潛仁兄得之，即示恢，因記。

鈐印	廉夫畫印
鑑藏印	硯濤審定
裱邊題跋者	吳穀祥（1848-1903），字秋圃，浙江嘉興人。工山水，遠師文、沈、近法戴熙。能畫松，並善人物、花卉，多作小幅。遊京師聲譽鵲起，晚客居上海。

吳昌碩（1844-1927），初名俊，又名俊卿，字昌碩，別號缶盧、老缶、大聾、苦鐵等。浙江湖州安吉縣人。晚清著名畫家、書法家、篆刻家，"後海派"代表，杭州西泠印社首任社長。

黃山壽（1855-1919），字旭初、旭道人，號旭遲老人、麗生，江蘇武進人。官直隸統知。書工唐隸、北魏、以至清代惲壽平、鄭燮、。畫人物、仕女、青 山水、雙鈎花鳥及走獸、草蟲、墨竹等。五十後，鬻畫上海，卒年六十五。

陸恢（1851-1920），字廉夫，自號破佛主人，原籍江蘇吳江，卜居吳縣。書工漢隸。畫則山水、人物、花鳥、果品，無一不能。後認識吳大澂，縱觀吳氏收藏，藝事大進。中年歸蘇州，考訂金石文字。

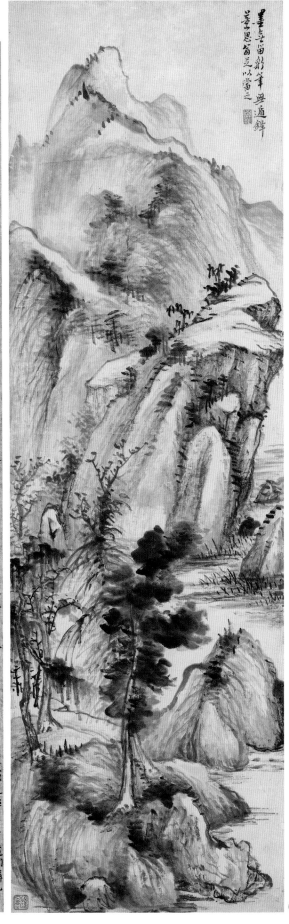

（四）

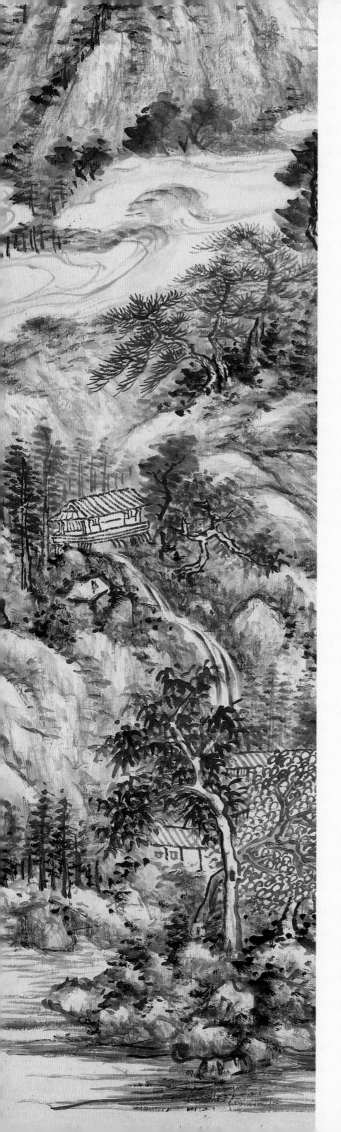

顧澐（1835-1896），字若波，號雲壺、壺隱、濬川、頌墨，室名自在室，吳縣（今江蘇蘇州人）。布衣，工山水，澤古功深，彙四王、吳歷（1632-1718）、惲壽平（1633-1690）諸家之長，間作花卉、人物。[1] 顧澐與吳大澂（1835-1902）、顧文彬（1811-1889）、金心蘭（金涷 1841-1909）陸恢（1851-1920），吳穀祥（1848-1903）、胡錫珪（1839-1883）在蘇州結社於顧文彬別業"怡園"，時稱"怡園七子"。顧澐後流寓上海鬻畫。光緒十四年（1888）應聘京師，結識諸位士大夫，聲名大噪。[2] 同年赴日本名古屋作畫，曾影印出版《南畫樣式》一書，對中日繪畫的互動甚有影響。[3] 卒年六十二。

上海是租界，畫家多接觸的是商人。他們的喜好形成了一般邁向通俗化、民族化的"海派"畫。由於當地經濟發達、政治比較穩定，很多蘇州、浙江而及不同地域的畫家紛紛流寓滬上，鬻畫為生。他們互相競爭、啟發、融合，使"海派"繪畫百花齊放。有部份畫家堅持從古人畫跡學習，以歷來的畫學標準為目標。顧澐是晚清師承正統畫派的其中一位代表者，見証正統畫派的作品在當時上海是不乏其支持者。

《山水圖軸》四屏畫作，各有所依，是十九世紀後期正統畫派難得的作品。顧澐在每屏意圖寫出不同名家的筆意，採立他們某些畫法及風格。四屏的畫作在裱邊都被四位當時知名的書畫家題跋，他們多提及"禪"及禪學"透網鱗"的概念，説明董其昌南宗為正統畫派在晚清仍有一定的認受性。

第一屏顧澐題款曰："李長蘅查梅壑皆平澹天真，自成高趣。此幀兼用兩家筆意……"顧澐是以李流芳（1575-1629）、查士標（1615-1697）畫意而為。他汲取李流芳慣用的長形線條作水邊的沙汀，敷淡彩繪寫一河兩岸。遠方低巒平坡，近岸有樹木數棵，河中漁人孤舟獨釣。意境蕭疏靜穆，秀逸清潤。裱邊有吳穀祥題跋。

第二屏顧澐題款曰："筆墨沉欝，氣韻幽邃，不必侷論家數，其得訣處，捻在蒼率二家耳。"畫中稠密的山水，集諸家筆意，其中可見元朝王蒙（1308-1385）的影子。顧澐採用解索皴和牛毛皴及濃淡相間的苔點來表現林巒的鬱茂及蒼茫深秀的氣氛。吳昌碩在邊跋裏談及顧澐對金石文字的喜好，評此幀蒼率之貌是受金石的影響。

第三屏顧澐題款曰："楚山秋曉。擬王東莊畫意。"王昱
（17世紀-18世紀初），號東莊，江蘇太倉人。王昱是王原祁
（1642-1715）族弟，曾到北京從王原祁學畫。王原祁是"婁東
派"代表，為正統山水畫派一脈。王昱為小四王之一，是"婁
東派"的後學者。他喜作山水，也如其師王原祁注重筆墨。但
王昱追求的是"雅健清逸"而不是王原祁的"渾厚華滋"，故
他的山水畫淡而不薄，疏而有致。顧澐此幀山水結構嚴謹，遠
近和諧。他繪樹石之處固然汲取了王原祁部份的畫法，但其設
色嫩綠，清新雅逸的氣韻，完全吻合王昱對山水畫的追求。更
重要的是，此幀體現了"婁東畫派"至清季的繼承和演變。裱
邊有黃山壽的題跋。

第四屏顧澐題款曰："墨無留彩，筆無遁鋒。董思翁足以當之。"
董其昌（1555-1636）的筆墨技巧在他的畫裏表露無遺。董氏不
但認同元朝趙孟頫（1254-1322）書畫同源之見，還強調筆墨在
畫裏的主導性，認為"士人畫"的基本要素是筆墨的運用，進
而列出某些筆墨的法則，如："筆能分能合，而皴法足以發之"；
"審虛實，以意取之，畫白奇矣"。出於他崇尚"書卷氣"，
要求畫作有疏放閑散的情致，故追求的不是單純的形象美，而
是所謂達到"天真平淡，教外別傳"（禪語）。為表達心中的
情懷和意境，董其昌主張用參禪的方法，"悟"出某些景象出
來。董其昌套用禪學南北宗派的比喻，劃分畫家為南北兩派系，
備受明末清初畫壇群起附和，形成以"南宗"為"正統"之見。
顧澐在這屏畫裏仿董其昌某些皴法和繪樹葉的破墨法，務求董
其昌之所謂疏放閑散的情致。陸恢在裱邊的題跋中云："顧先
生有獨悟，妙在師其神，不師其貌。"

顧澐其畫汲古功深，深諳山水經營佈置之法，《山水圖軸》是
他對各家風格和畫意的回顧和演繹。其墨法明潤秀雅，筆意疏
古清麗，雖沒有創新的元素，但氣格醇穆，氣韻秀出。

1. 楊逸（1864-1929），《海上墨林》，（上海：上海古籍出版社，1989），
 頁70。
2. 朱念慈主編，《中國扇面珍賞》，（香港：商務印書館（香港）有限公司；
 上海：上海科學技術出版社，1999），頁217。
3. 盧輔聖，《海派繪畫史》，（上海：上海書畫出版社，2018），頁51。

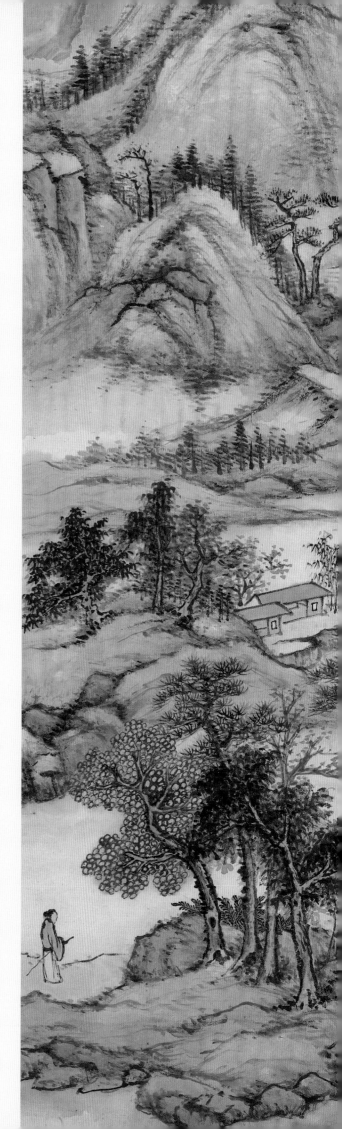

亂頭粗布的海派畫

蒲華（1832-1911）

《谿山真意圖軸》

光緒戊子（1888）　五十七歲
紙本水墨　立軸
127.6 x 64.4 厘米

AN UNKEMPT STYLE OF THE SHANGHAI SCHOOL

Pu Hua (1832-1911)

A Rampant Landscape

Hanging scroll, ink on paper

Inscribed, signed Pu Hua, dated *wuzi* (1888),
with one seal of the artist

Colophon, signed and dated, with 2 seals

127.6 x 64.4 cm

題識	谿山真意。海珊太守大人鑒。戊子八月，蒲華。
鈐印	作英
題跋	（秦古柳［1943］） 畫道以深入古人之室，超乎矩度之外為詣極。作英此幅使墨淋漓，用筆豪放，從白石、玄宰中得來，復兼王洽潑墨，洵逸品也。志堅先生珍之。癸未夏四月，秦古柳識於亂石小軒。
鈐印	問白居士、秦古柳

題跋者	秦古柳（1909-1976），曾用名秦廉，號問白子、問白道人、問白居士，齋號舊方書屋、竹石屋、圻齋、二百漢碑齋，江蘇無錫人。書畫兼古物鑒賞家。

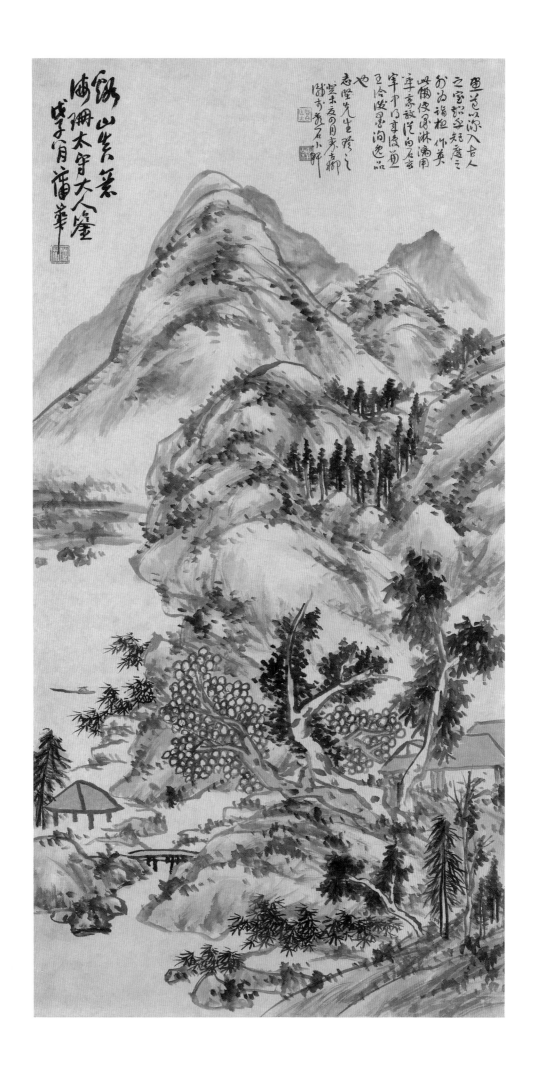

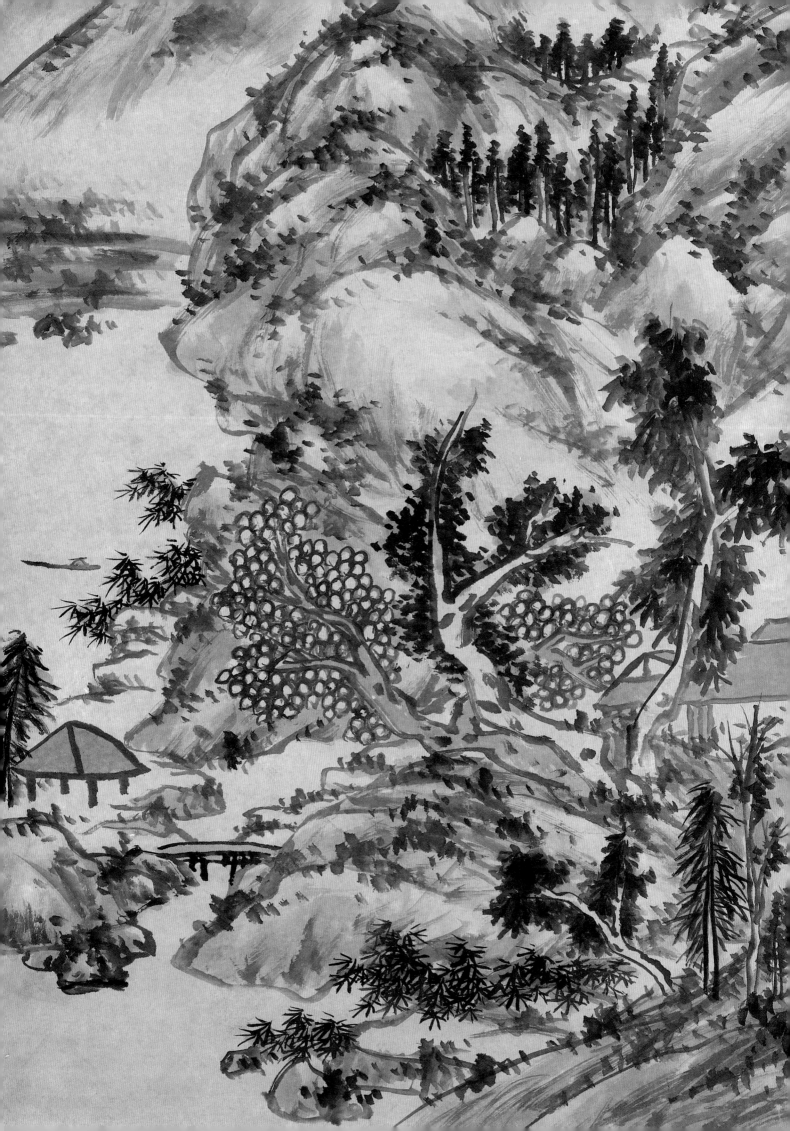

蒲華（1832-1911），初名成，字作英，一字竹英，號胥山外史、種竹道人，室號劍膽琴心室、九琴十硯樓，秀水（今浙江嘉興）人。他出生寒微，幼隨外祖父讀書，1853年考為秀才。[1]結婚後，與妻貧困相守，情感至深。耽吟咏，善書畫，與同里結"鴛湖詩社"，看花、飲酒、賦詩，意志甚豪。1863年，妻子病逝，打擊沉重。遂絕念仕途，潛心書畫，攜筆硯出遊四方，客居寧波、台州、溫嶺、海門等地。一度入幕，不善官場應酬而去。1881年遊日本，為彼邦人士推重，同年歸國，依舊畫筆一枝，孑然一身，游藝於蘇杭滬甬一帶。1894年，六十三歲的蒲華定居上海，因癖好古琴，居室名"九琴十硯樓"。在滬期間他交往多位海上名家，與吳昌碩（1844-1927）尤為密切。1908年，與吳昌碩、楊伯潤（1837-1911）、高邕之（1850-1921）等人共同發起並創立"上海豫園書畫善會"，義賣書畫以助賑。"豫園書畫善會"會員達百餘人，是海上早期著名的美術社團。1910年，蒲華加入"上海書畫研究會"。他與虛谷（1824-1896）、吳昌碩、任伯年合稱為"海派四杰"。蒲華性格豪放不羈，吳昌碩謂他風趣且襟懷磊落。他的生活狀態清貧困窘，雖以賣畫為生，卻不矜惜筆墨，有索輒應，潤金多寡亦不計。他沒有強烈的市場意識，作品似乎又沒有進入正式市場，多祗在私下交易，狀態時佳時劣，至歿後聲價始增。卒於1911年，吳昌碩等故友為其治喪。吳昌碩在蒲華的墓誌銘上題他富於筆墨卻窮於命，道出其一生的經歷。

蒲華和好友吳昌碩早在1874年已相識於嘉興杜文瀾家。杜氏收藏頗為豐富，門下有一大批書畫清客。吳昌碩於1887年定居上海，蒲華到滬以後，二人來往更加頻繁，常有書畫合作，吳昌碩為蒲華刻了不少印章。蒲華長吳昌碩十二歲，關係在師友之間，常一起題字作畫，互取所長。[2]兩者書畫都喜以氣勢取勝，藝術意趣追求相近。自古"書畫同源"，二人均注重"以書入畫"，也同樣將畫意融入書法之中。謝稚柳也説："蒲華的畫竹與李復堂（1686-1756）、李方膺（1695-1755）是同聲相應的。吳昌碩的墨竹，其體制是從蒲華而來。"蒲華的作品為日後吳昌碩成熟的大寫意風格作了重要的鋪墊。

蒲華能詩善畫，對自己的書法極自負，每告人："我書家畫也"。書法初學二王，中年泛涉唐宋清名家。草書自謂效唐代呂洞賓、北宋白玉蟾。1870年代，當蒲華四十歲左右的時候，他的詩、書、畫方面已形成自己的風格。書法線條放而凝，拙而趣，有盤龍舞蛟之姿，酣暢恣肆，與他的畫極為配合。蒲華早歲畫花卉，在陳淳（1483-1544）、徐渭（1521-1593）間。尤善畫竹，有"蒲竹"之譽。山水樹石，不規於蹊徑。

《谿山真意圖軸》是蒲華一幀大寫意山水。畫中含水用筆之處，破前人之謹慎，乾濕互用，層層皴染，在水墨瞬間變幻之即，酣暢淋漓。此幀莽莽蒼蒼，側鋒的筆力雄健奔放，大刀闊斧，畫法野率，卻又能控制自如。《谿山真意圖軸》畫與題識的書法極為配合，爛漫而渾厚，柔中帶剛，有着落拓不羈又自在靈動的特殊風貌。蒲華這種斑駁渾厚，狼藉一片的風格，人稱為"蒲邋遢"。構圖方面，可以看到八大山人（1626-1705）的影響。蒲華自述，"可知不薄今人處，取法猶然愛古人"。他學習古人，一切為己所用，追求"落筆之際，忘卻天，忘卻地，更要忘卻自己，才能成為畫中人"。[3]他酒酣落筆，頃刻成幅，可能就是這意思。蒲華酣暢淋漓的用墨風格對黃賓虹（1865-1955）當有啓迪的作用。黃賓虹曰："百年來上海名家僅守婁東、虞山及揚州八怪面目，或藍田、陳老蓮。唯蒲作英用筆圓健，得之古法，山水雖草率，已不多見。"

蒲華在傳統基礎上造出自己的風格，作品注重整體效果，常以篆、草、隸書入畫。他學習傳統而不囿陳法的創新精神，摒棄四王一路的細膩而代之以簡約，脫離清末柔麗、纖巧、浮華、媚俗的繪畫風格，追求清雋脫俗。蒲華用筆看似亂頭粗服，逸筆草草，多不經意，但意境高古，對日後吳昌碩和黃賓虹的創作，有着不同的啓迪作用。

1. 《嘉興市志》（下），（北京：中國書籍出版社，1997），第48篇，人物傳紀，頁2085。
2. 吳長鄴，〈吳昌碩的畫中師友任頤和蒲華〉，載《四大家研究－吳昌碩，齊白石，黃賓虹，潘天壽》，（杭州：浙江美術學院出版社，1992），頁91-100。
3. 王伯敏，《中國繪畫史》，（上海：上海人民美術出版社，1982），頁676。

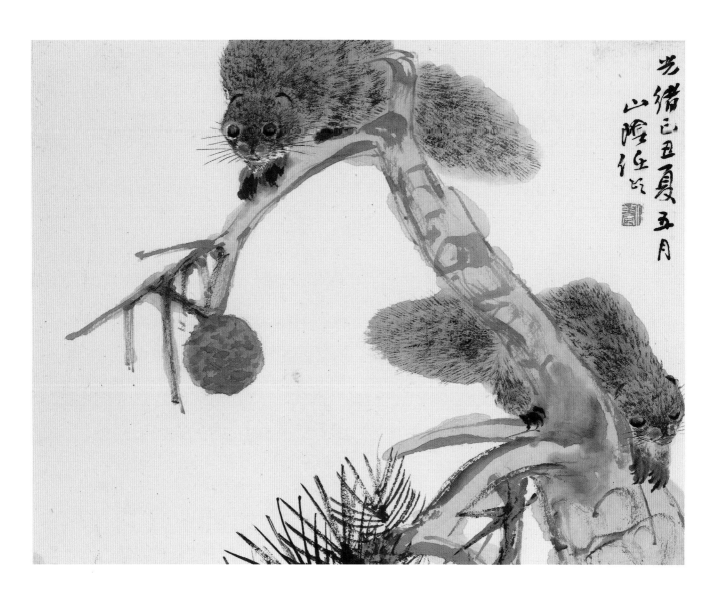

38.

動物的寫照

任頤（1840-1896）

《松鼠圖》

光緒己丑（1889）　五十歲
紙本設色　鏡心
25 x 32 厘米

題識　　光緒己丑夏五月。山陰任頤。

鈐印　　任伯年

LITTLE ANIMALS

Ren Yi (1840-1896)

Two Squirrels

Leaf, mounted for framing, ink and colour on paper

Inscribed, signed Shanyin Ren Yi, dated *jichou* (1889),
with one seal of the artist

25 x 32 cm

任頤（1840-1896），初名潤，更名頤，字伯年，號小樓、次遠、別號山陰行者、山陰道人、山陰道上行者，室號頤頤草堂、倚鶴軒、碧梧軒、青桐軒、且住室、壽萱室等，山陰（今浙江紹興）人。其父任鶴聲，號淞雲，經商為業，但能畫，以寫像見長，曾傳授肖像畫法於任頤，即所謂"寫真術"。[1] 1861 太平軍攻打蕭山、紹興，任頤的父親死在戰亂中，任頤被太平軍拉作旗手，後來赴寧波賣畫，輾轉到蘇州，跟隨族叔任薰（1835-1893）學畫，認識胡遠（1823-1886）。1868 年後，二十九歲的任頤定居上海，開始他近三十年的鬻畫生涯。任頤中年染上鴉片烟癮，肺疾加劇，五十四歲已臥床不起。同年，他多年的積蓄被騙去，身心俱毀。1895 年，五十五歲的任頤，在貧病交加中逝於上海。[2] 長女任霞，字雨華；子任董，字董叔，皆能畫，董叔并工詩文書法。

晚清嘉慶道光時期，上海的商業發展逐漸超越揚州，而瀏河的淤塞令上海得以取代數百年繁榮的蘇州，成為水運交通的樞紐。1843 年鴉片戰爭後，上海被闢為對外開放的通商口岸，外國資本源源進入。五、六十年代，太平天國起義軍對抗清政府，戰火遍及大東南北。江南難民湧入清軍死守的上海，令上海的人口暴增。攜帶著大量的資金財富、古董字畫的國內官僚和民商，紛紛來到上海開設銀行、工廠、商行。上海的經濟隨之崛起促使富商和廣大市民階層對文化藝術產生需求，進而開拓出一個蓬勃的書畫市場。[3] 大量的畫家從揚州、蘇州、杭州、嘉興、紹興、蕭山、常熟等地湧入上海鬻畫為生。任頤是其中一個例子。畫家們在反映時代心聲的同時，各自倚重自己的個性和喜好，抒寫出他們獨特的面貌和風格。其中在十九世紀後期最具時代風采和代表性的畫派是"海派"。

任頤六十年代來到上海，初由胡遠介紹，在"古香室"箋扇店設筆硯，數年間大獲時譽。他和胡遠兩人來往密切，胡遠有齋名"寄鶴軒"，任頤則自號其齋名"倚鶴軒"。胡遠當時在上海得錢業公會為後盾，商業資本家的支持，堪稱為當時畫壇的班頭。他為人樂於獎掖後進，除了指點任頤山水畫法，還介紹不少商界名人購買任頤的作品。上海畫家大多依附商賈，足見"重商"在近代社會的變革中對繪畫史直接的影響。除了胡遠，任頤還與高邕（1850-1921）、張熊（1803-1886）、虛谷（1823-1896）、吳昌碩（1844-1927）、朱偁（1826-1900）等畫界名士交密，往來於蘇州及浙江諸地。

任頤重視寫生，悉心觀察自然及生活各種物象，外出時嘗用西方傳入的鉛筆頻作各種速寫稿。[4] 他對西方的素描、水彩的認識和他一位好友劉德齋不無關係。劉氏任職於天主教會徐家匯土山灣圖書館，對西洋畫的素描甚有心得。任頤亦涉足紫砂捏塑工藝，創作其父紫砂坐像，體會雕塑之空間感，令他更能把握畫中人物的真實感。任頤的人物畫之所以極受推崇是因為他能在"以線立骨"的傳統方法基礎上，融合西畫的寫生法，注意人體的結構，適當地運用明暗來加強立體感，善於捕捉對象的性格氣質。他的線條肯定，造型準確，使所繪畫的軀幹偉岸人物能栩栩如生。他上承明末"波臣派"的傳統，代表了當時上海畫壇肖像畫的最高水準。作品如《蘇武牧羊》，《風塵三俠》，《鍾馗》等是迎合當時商賈和市民階層普遍的好尚。

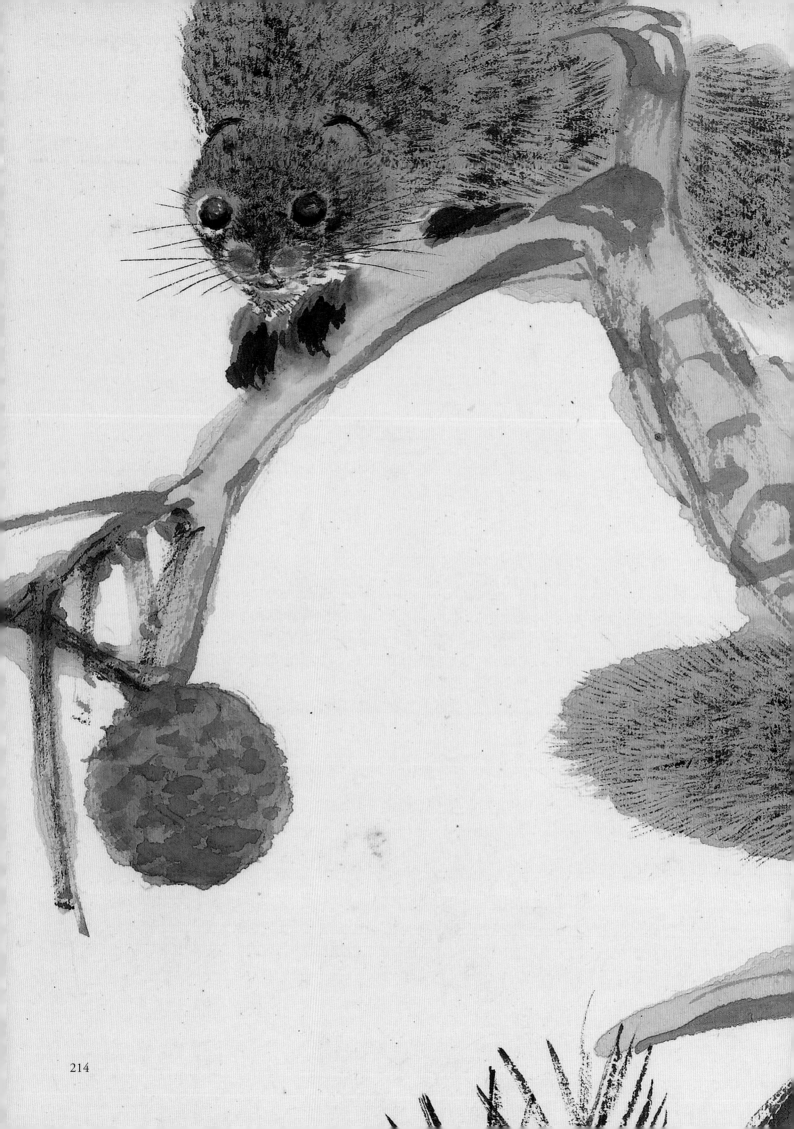

任頤的畫風發軔於民間藝術，初受蕭山任熊（1823-1857）、任薰（1835-1893）的影響，取法陳洪綬（1599-1652）奇倔古艷一路：筆法鉤勒工緻，設色濃艷，多用釘頭鼠尾描。來到上海後，他的人物畫及花鳥畫逐漸從工筆轉為率筆，由嚴謹趨向活潑、詩意的表現。花鳥畫漸趨向華嵒（1682-1756）、朱偁（1826-1900）的風尚：率筆寫意，水墨淋漓，設色明麗。山水畫則不落四王之窠臼，別有丘壑。據知任頤獲觀八大山人（1626-1705）畫冊後，悟出用筆之法，雖極細之畫，必懸腕中鋒，自言，"作畫如頤，差足當一寫字"。他和摯友吳昌碩常常一起切磋研究書畫，互取所長。雖然任頤是一位文學素養不高的職業畫家，但他成熟的風格是追求抒情的詩意。

《松鼠圖》作於 1889 年，屬於任頤晚期風格成熟的一幅精美小品。《松鼠圖》的構圖極富匠心，更參以些西方焦點透視法。任頤用沒骨畫法繪寫一對松鼠，先以淡淡的赭石渲染其形狀，然後用乾的短筆一筆筆刷上，寫實地營造出松鼠的毛質。松鼠造型極生動可愛，蹲在松枝上，一隻凝望著枝端的毬果，好像對它非常感興趣，另一隻卻懶洋洋地呆在粗枝上，有點兒沒精打采。毬果是先用老綠顏料渲染其形，然後層層點染，終成一棵累累的果實。此處足見任頤怎樣對傳統的白描法加以發展：在沒骨中善用色和墨，令水分與顏色自然滲化而產生紋理。任頤還用簡約、濕潤的線條描寫松樹挺直的樹幹、堅硬有紋的樹皮與針狀的樹葉。畫中融入豐富的水彩畫要素，具和諧的色調效果，明快清新，雅俗共賞。

任頤是上海畫派的領袖人物，藝術達到"筆無常法，別出新機"的境界：他利用豐富的藝術想像力，用不同的畫法，或工筆、或寫意、或兼工帶寫，或潑墨淋漓，將不同題材、不同體裁的肖像寫真、風俗人物、歷史故事、草蟲蔬果、山水風景，描繪得生趣盎然，真實生動。色彩方面，任頤也頗有創意：他將西方水彩畫用色與富有裝飾格調的中國民間色彩融合為一。在一幀畫裏，賦上對比的顏色後，放置多層次的間色，以達致色調協和，明妍清新。任頤的作品強化了造型藝術自身的直覺審美特徵，給人明豁的視覺直觀感受，突破舊式文人畫示意性的審美模式。他的藝術在諧俗傾向中，傳遞生活溫馨的生機，對近、現代繪畫，尤其花鳥畫，產生了重要的影響。十九世紀至二十世紀初，維新改良思潮興起，提倡以"寫實主義"改良中國畫，寫實主意成為中國繪畫的主流，任頤的寫實風格自然獲得後世更高的評價。

1. 徐悲鴻，〈任伯年評傳〉，載陳宗瑞編，《任伯年畫集》，（新加坡：陳之初影印本，1953），頁1。

2. 丁羲元，《任伯年：年譜·論文·珍存·作品》，（上海：上海書畫出版社，1989），頁111。

3. 單國強，〈近代上海畫壇的興起和發展〉，《故宮博物院學術文庫·古書畫史論集》，（北京：紫禁城出版社，2004），頁23-331。

4. 萬青力，〈任伯年與"寫實"通俗畫風新傳統〉，《並非衰落的百年》，（台北：雄獅圖書股份有限公司，2005），頁214-222。

39a.

惲壽平的常州派花鳥畫由江南被帶到嶺南－嶺南派

孟覲乙（十九世紀）

《荷畔鴛鴦圖軸》

無紀年
絹本設色　立軸
108 x 35.9 厘米

題識　　紅蜻蜓散雨初歇，紫鴛鴦去水猶瀾。吾儕此際情無盡，添寫陂塘晚漲寬。墨荷零落顏色殘，天工送尔秋心寒。畫後漫興書四十二字，以言乎詩，則不敢當也。孟覲乙。

鈐印　　□□乙印

INTRODUCING YUN SHOUPING'S ART TO LINGNAN

Meng Jinyi (active 19th century)

A Pair of Mandarin Ducks Swimming in the Lotus Pond

Hanging scroll, ink and colour on silk

Inscribed, signed Meng Jinyi, with one seal of the artist

108 x 35.9 cm

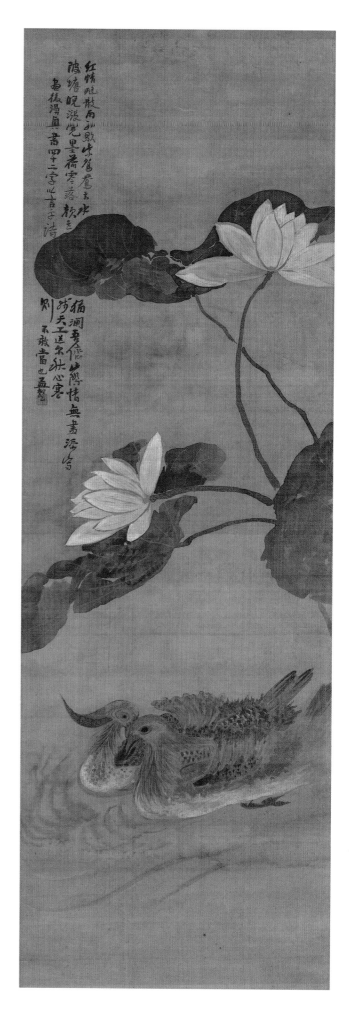

五代院體花鳥畫華艷富麗，有徐熙（886-975）的"野逸"、黃筌（903-965）的"富貴"。北宋花鳥畫初期承襲"徐黃"的重彩鉤填畫法，後來畫家如崔白（活躍於十一世紀）、趙昌（活躍於十一世紀）大都精於觀察花鳥的自然生長規律，專尚法度，注重求理，為求表現物之形、傳物之神。他們的"寫生"不是"寫實"，而是寫物之"生意"。蘇軾（1037-1101）為了力矯重形輕神，提出在寫物之生、傳物之神的基礎上，進一步表達畫之"意"，即借託花鳥畫來抒發胸臆及寄託意念。南宋花鳥畫不同程度的受到文人畫思想、畫風的影響。畫法不限於工細異常的寫生，而有雙鉤、沒骨結合的一種淡色或水墨畫法。元代前期的花鳥畫，仍多沿襲北宋黃筌、趙昌的畫法，工整細密、注重着色；但在後期，大都去繁就簡，畫風漸從工麗轉向疏淡、冷寂。畫家由"以形寫形"轉變為"以意寫形"，注重情趣的表現和意趣的創造。明代畫院初期的花鳥畫主要是師法北宋工細華妍，中期以後有宮廷畫家林良（約 1416-1487）、呂紀（約 1439-1505）。林良是明代寫意花鳥畫的先驅，但他始終未脫去明代院體筆致刻露的弊點。在明代中葉吳門畫派，如沈周（1427-1509）、文徵明（1470-1559）及弟子陳淳（1483-1544），一反黃筌、趙昌畫法的工巧，追求自然天真。陳淳的寫意花鳥水墨淋漓，兼用淡色，不假修飾，妙趣天成，對明清以來的花鳥畫影響極大。明末是花鳥畫的一個高峰期：有恣肆縱橫的徐渭（1521-1593）；兼工帶寫，鉤花點葉的周之冕（1521- 卒年不詳）；高古奇駭的陳洪綬（1598-1652）等。清代初期以沒骨花卉見稱的惲壽平（1633-1690），筆墨簡潔，色彩明淨清秀，追求澹雅，為"常州畫派"的開山祖師。惲壽平提倡"對花臨寫"，講究形似，但又不止於形似，要形神具備，帶有文人畫的情調及韻味。清初野逸派主要以"四僧"為代表。清初花鳥畫對後來中期的"揚州畫派"、晚期的"海上畫派"、居廉的"隔山畫派"等影響極大。[1]

孟覲乙（活躍於清朝嘉慶道光年間），字麗堂，號雲溪、雲溪外史，陽湖（今江蘇常州）布衣，能詩。史籍記載他的生平事跡甚少。孟覲乙晚年患眼疾，目短視，但仍能摩挲作畫。孟覲乙早歲工山水，晚年專花鳥。他的花鳥畫承襲兩位江蘇畫家，清初的惲壽平及明中葉的陳淳。在道光期間，孟覲乙與宋光寶被江西李秉綬聘到廣西桂林寓所"環碧園"當幕客，教授花卉畫。李秉綬一門風雅，好結納一時畫人。居巢、居廉曾問畫於孟、宋。居廉在他所作的花卉畫中鈐有一印曰："宋孟之間"，以示其藝術淵源，說明孟覲乙、宋光寶對"隔山派"的重要性。換言之，孟覲乙和宋光寶將江南惲派的沒骨花鳥畫法帶到嶺南地區，經"隔山畫派"在當地發展下去。

文獻沒有多記載關於孟覲乙的事蹟，但他在清代繪畫史裏是一位有影響力的畫家。近現代許多著名的畫家對孟氏的繪畫藝術給予極高的評價。劉海粟在論述嘉道間國畫源流時說："斯時有逸品二人，曰臨川李秉綬芸甫，曰陽湖孟覲乙麗堂……麗堂出筆古奧，以濃厚青綠作花卉，於生澀之紙，乃如古錦，清泉符翁，書、畫、篆刻稱三絕；其畫能於古厚中求生動，亦一時之傑也。"[2] 黃賓虹《講學集錄》第十七講，曰："孟麗堂純講筆墨，作品在石濤之上，惜外觀人不易知，其作品多存於廣西，而該地潮濕，畫易蠹損，世人多未見耳。"[3] 齊白石的筆記中記載："前清最工山水畫者，余未傾服，余所喜獨朱雪个（1626-1705）、大滌子（1642-1707）、金冬心（1687-1763）、李復堂（1686-1756）、孟麗堂而已。"[4] 張大千也說曾受到孟覲乙的影響："還有一種新的嘗試，一般用青綠，都是填上去的。我因為受到常州孟覲乙（麗堂）畫花卉用青綠的啟發，便在潑墨未乾之時，也把青綠潑下，這是把墨和青綠融和在一起來使用。"[5]

孟覲乙在《荷畔鴛鴦圖軸》兼工帶寫將一對鴛鴦在荷塘中暢游，秋水漣漪的美景描繪下來。鴛鴦是一種水鳥，在池塘、湖泊常出雙入對，歷來被喻為情感親切的男女、夫妻。孟覲乙還在畫上題上一首自作的詩，增添《荷畔鴛鴦圖軸》悠閒、浪漫的格調。

《荷畔鴛鴦圖軸》是絹本，絹本多是用於工筆畫。孟覲乙以沒骨法寫盤狀的大荷葉，荷葉襯托著兩朵正在盛開的荷花。荷花的花瓣是先鈎勒，後着色。在秋風驟吹下，荷花和荷葉的形態顯得婀娜多姿。一對鴛鴦在水中暢游，雄性的頭轉向雌的臉旁，好像在喃喃細語般。鴛鴦是畫家用筆點直接蘸顏色賦染而成。孟覲乙的用色是其最獨特的地方 - 他用的鮮明顏色裏還裏著其它對比強列的色澤：像墨褐色的荷葉裏有青色的葉脈，隱約可見；鴛鴦的不同的部位 - 頭、翼、羽毛、咀巴、腳，夾雜著黃、褐、蒼綠、赤、白等五六種不同的顏色。雄性的頭後有綠、紫、赤色的長冠毛。雌的羽翼，顏色鮮紅。《荷畔鴛鴦圖軸》中，孟覲乙採用了既寫意又工筆的畫法。荷花、荷葉是師承陳淳、惲壽平，但一對鴛鴦則是採用新奇穠麗的重彩描繪，一反惲派明淨清秀的色彩及對澹雅的追求。《荷畔鴛鴦圖軸》風格古厚、明麗妍穠，在飄逸妙趣中，帶有文人畫的情調、韻味。其最突出的地方是孟覲乙描繪鴛鴦所採用的設色畫法既大膽又新穎，給予二十世紀中國畫家們，如上述的劉海粟、齊白石、張大千們啟示和靈感。

1. 謝稚柳，〈清代繪畫概論〉，《中國美術全集·繪畫編 9·清代繪畫上》，頁 8-9。

2. 劉海粟，《海粟黃山談藝錄》，（福州：福建人民出版社，1984），頁 362。

3. 盧輔聖、曹錦炎主編，《黃賓虹文集，書畫編》（下冊），（上海：上海書畫出版社，1999），頁 96。

4. 李祥林編，《齊白石畫語錄圖釋》，（杭州：西泠印社出版社，1999），頁 33。

5. 劉建一，《世界畫壇百年 - 20 世紀杰出畫家生活與創作》，（北京：中國文聯出版社，2002），頁 341。

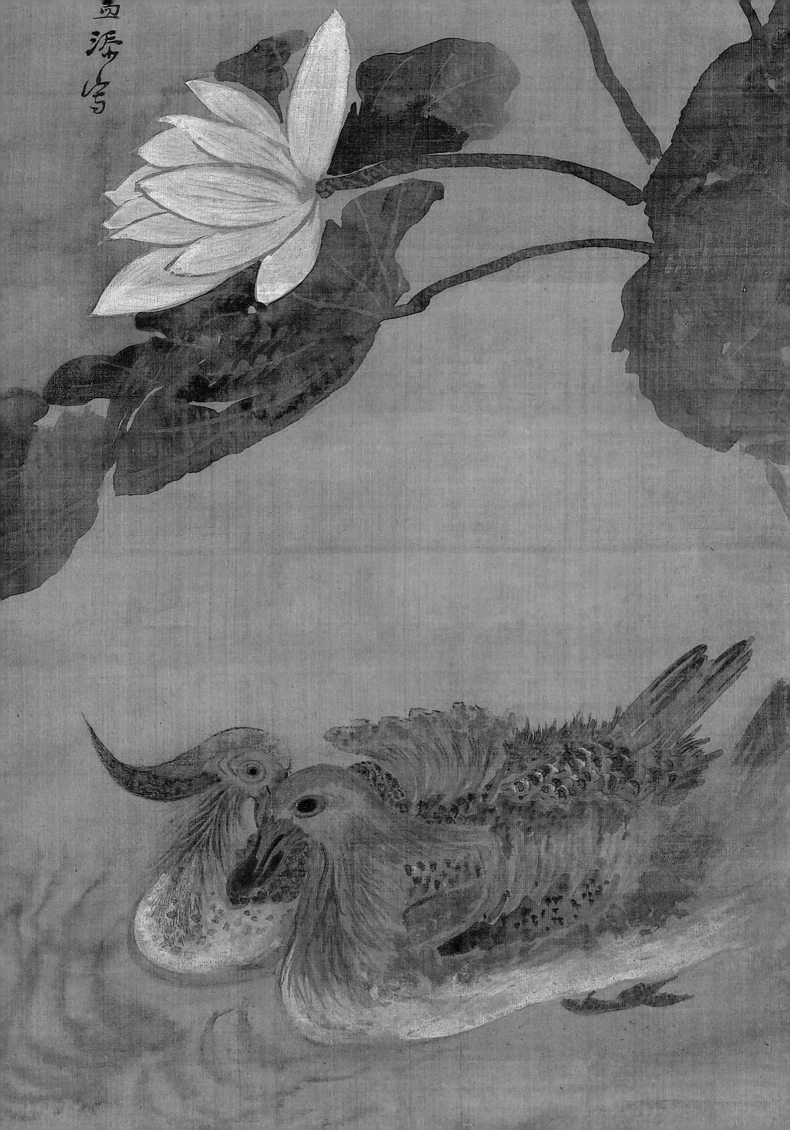

惲壽平的常州派花鳥畫由江南被帶到嶺南 — 嶺南派

居廉（1828-1904）

《花卉草蟲圖冊》

光緒乙未（1895）　六十八歲
紙本設色　冊　八開
每幅 22.8 x 28.6 厘米

INTRODUCING YUN SHOUPING'S ART TO LINGNAN

Ju Lian (1828-1904)
Of Flowers and Insects

Album leaves, ink and colour on paper

Inscribed, signed Geshan Laoren Ju Lian,
dated *yiwei* (1895), with fifteen seals of the artist

22.8 x 28.6 cm each

第一開

題識　乙未（1895）初夏，隔山老人居廉。

鈐印　古泉畫印、戊子生

第二開

鈐印　居廉、古泉

第三開

鈐印　廉、古泉畫印

第四開

鈐印　居廉、古泉父

第五開

鈐印　居廉、古泉

第六開

鈐印　居廉、戊子生

第七開

鈐印　古泉父

第八開

鈐印　老七、申祐慶口福昌宜子孫

按　　"申祐慶口福昌宜子孫"為吉語印。清代桂馥的《札朴》記載："漢印有：申祐慶、永福昌、宜子孫。"居廉可能受居巢的影響，對古印章也有興趣。

（一）

（二）

221

（四）

居廉（1828-1904），字古泉，一字士剛，號隔山老人、隔山樵子、羅浮道人等。他曾多次赴羅浮山旅遊寫生，故作此號。居廉的室名有居廉讓之間、嘯月琴館，為廣東番禺隔山鄉人。居廉和其堂兄居巢（1811-1865）被稱為嶺南"二居"。他們自小在比較低層的官僚家庭長大，是同治及光緒年間在廣東地區的兩位傑出花鳥畫家。祖父居允敬為乾隆時舉人，曾任福建閩清知縣。居巢的父親居棣華曾在廣西出任知縣。居巢工詩能詞，著有《今夕庵詩鈔》、《昔耶室詩》等。他熱衷金石學，收藏漢代銅印，編成《古印藏真》。居廉的父親居樟華，字少南，是一個落拓不羈的文人。居廉少時便隨比他大十七歲的堂兄居巢學畫。[1]他在家中排行第七，故後來用在畫上有印章"老七"。

大約在 1848 年，二十歲的居廉隨居巢赴廣西桂林作張敬修的幕賓。宋光寶和孟覲乙當時同被李秉綬聘至廣西寓所"環碧園"教寫花卉。居巢和居廉在遊宦期間，曾問畫於宋光寶（活躍於十九世紀上半葉）和孟覲乙（活躍於十九世紀上半葉）。孟覲乙繪畫古厚中求生動；宋光寶設色寫生，明麗妍秀。居氏兄弟從宋光寶和孟覲乙學到惲壽平（1633-1690）的沒骨法，又從中發展"撞粉"和"撞水"法。"撞粉"和"撞水"技法在"二居"之前的沒骨花鳥畫已有出現，如在惲壽平的畫中亦間有所見，只是"二居"在畫中常用，操作嫻熟，效果靈活突出。[2]這與嶺南天氣潮濕，墨色水粉不易蒸發的現象可有關係。

約 1856 年，張敬修遭革職返回故里。居巢應張敬修及其侄張嘉謨之邀，偕同居廉赴東莞居張敬修築的"可園"、張嘉謨建的"道生園"。"二居"相繼在兩園中居住作畫。1859 年，當張敬修調任江西按察司，居巢也隨同赴南昌。居廉則留在"道生園"，觀察各種花鳥雀蟲，寫生作畫。在 1864 年，張敬修在"可園"逝世，居氏兄弟便回故里。翌年，居巢亦卒於隔山鄉。居廉在隔山修建一間供自己寫畫和授徒的庭園，因種了十種香花，故名"十香園"。十香園規模不大，但佈有太湖石、臘石及各種奇花異草。園裏分為"嘯月琴館"，為居廉作畫的地方；"紫梨花館"，為居廉授徒的地方。"十香園"的正門，有額曰："居廉讓之間"。"嘯月琴館"、"居廉讓之間"是居廉間用的印章。[3]

自 1865 年起，居廉便在"十香園"設館授徒，是廣東美術教學之先驅者。在隨後近四十年間，他多留在隔山鄉，一邊教學，一邊創作。居廉擅畫花鳥草蟲，先從其兄居巢學畫，然後通過居巢，遠承周之冕（1521-卒年不詳）、惲壽平、華喦（1682-1756），近師惲派名家宋光寶、孟覲乙。[4]他在所作的花卉畫中鈐有一印曰："宋孟之間"，以示其藝術淵源。除了師承前代，亦即是在宋孟之間，居廉添加了一種重要的元素 - 寫生。他對廣東地區豐富的植物花卉、禽鳥魚蟲觀察入微，不斷寫生；對石亦有特別的愛好，朝夕摹寫十香園裏不同形狀的太湖石、臘石，並將它們的紋理、質感及各種玲瓏通透的形態描繪出來。居廉隨類賦彩、兼工帶寫的寫實沒骨風格，被稱為"隔山畫派"。他的花鳥畫富有濃郁的嶺南色彩，有的清雅平和，有的艷麗多彩。

在《花卉草蟲圖冊》可以看到晚年居廉嫻熟的"撞粉"、"撞水"沒骨畫法。所謂"撞粉"是把顏色落在不吸水的熟絹或礬紙上後，當它還濕潤的時候，滴下粉色使色彩凝聚於一端或四面滲漬，做成深淺不一、多層次的紋理。顏色亦可以沉漬於邊上，使花葉、花枝有濕潤生機的效果。"撞水"是使注入清水的地方變得淡而白，成為受光的部位，表現出陰陽凹凸的型態。在《花卉草蟲圖冊》的八開中，居廉用筆兼工帶寫繪出八種不同盛開的花卉，如茶花、月季、牡丹、菊花、海棠、蝴蝶花、葡萄等。廣東地區夏天天氣炎熱潮濕，昆蟲滋生。在每開花卉上，居廉用工細的畫法繪出不同種類的昆蟲：蜻蜓、螳螂、蚱蜢、蟬、天牛、蟈蟈等。折枝的構圖多取一角，畫面留白的空間令通幅沒有侷促的感覺。冊頁八開賦色豐富但不失清雅，畫法精緻入微，是一位十九世紀職業畫家雅俗供賞的作品。居廉一直以來對大自然的認識加上不斷的寫生鍛煉，技法非常嫻熟，令他能清楚交代每種花卉的花冠、花瓣、枝葉及生態，效果生動自然，富有視覺的美感。

廣東畫家一向在全國很少有舉足輕重的地位。自明末到十九世紀中期，有名的幾位廣東畫家都是擅長山水人物畫。花鳥畫方面，自明朝傑出宮廷水墨花鳥畫家廣東南海林良（1436-1487）後，一直至清朝同治及光緒年間，才有居巢、居廉的出現。他們主導的"隔山畫派"令花鳥畫有了嶄新的發展。加上居廉在隔山廣收學生，弟子眾多，有伍德彝（1864-1928）、高劍父（1879-1951）、高奇峰（1889-1933）、陳樹人（1884-1948）等人。其中如陳樹人後來成為民國政壇元老，藝壇地位顯赫。民國前，二高及陳樹人赴日本留學，歸國後折衷中西精華，創建二十世紀初期的"嶺南派"。隨著國民革命成功，"嶺南畫派"成為中國現代繪畫的改良主義的先驅。居廉聲名播及全國，被認為是"嶺南派"的奠基者，開近代中國繪畫寫生新風氣的先河。

1. 張純初，《居古泉先生傳》，載《廣東文徵續編》，第一冊，（香港：1986）。
2. 萬青力，《並非衰落的百年》，（台北：雄獅圖書股份有限公司，2005），頁 246-250。
3. 朱萬章，〈居巢、居廉畫藝綜論〉，載廣東省東莞市博物館編，《居巢居廉畫集》，（北京：文物出版社，2003），頁 8-39。
4. 朱萬章，〈晚清嶺南畫壇重鎮：居廉〉，《廣東畫史研究》，（廣州：嶺南美術出版社，2010），頁 240-252。

惲壽平的常州派花鳥畫由江南被帶到嶺南 － 嶺南派

居廉（1828-1904）

《梅花圖冊》

光緒丁酉（1897）　七十歲

紙本水墨　冊　十二開

每幅 22 x 29.9 厘米

INTRODUCING YUN SHOUPING'S ART TO LINGNAN

Ju Lian (1828-1904)

Plum Blossoms

Album leaves, ink on paper

Inscribed, signed Gu Quan, dated *dingyou* (1897), with twenty-seven seals of the artist

Frontispiece (1), signed with four seals
Frontispiece (2), signed Deng Erya, with one seal

22 x 29.9 cm each

引首一	冰肌玉骨 - 此為居古泉先生得意之作，諮�老弟當秘為枕中鴻寶也，无沙老人。
鈐印	竹癡、師翁、上下千古、即此是皦

引首二	某花喜神 - 諮初先生以居古泉梅花小冊屬篆，寫此膺之，時同在香海島上，鄧尔疋。
鈐印	尔疋

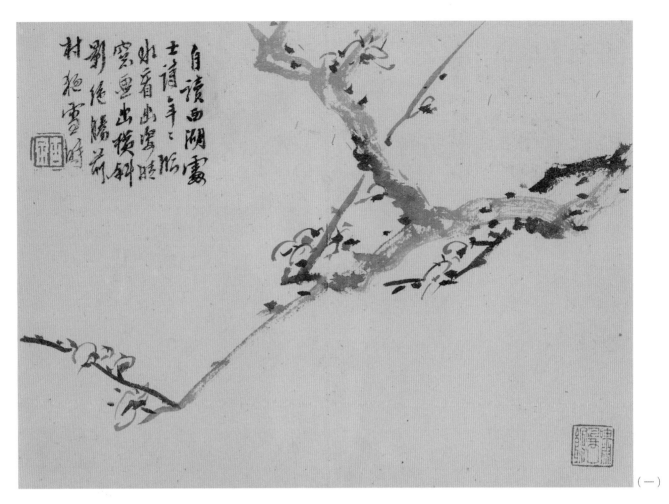

自讀西湖霧
士壻年已暇
水青幽塵時
窘豆出模料
劉徑隱隔前
村殊雪時

（一）

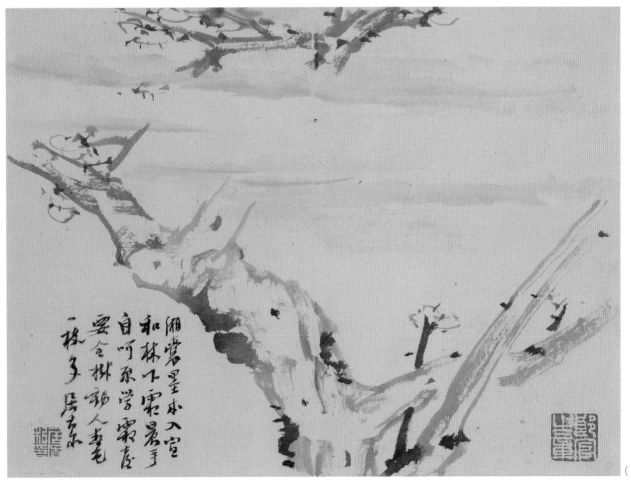

湘岩墨本入宮
和林下露昜手
自吟原學露香
要令枝頸人書
一枝子居東

（二）

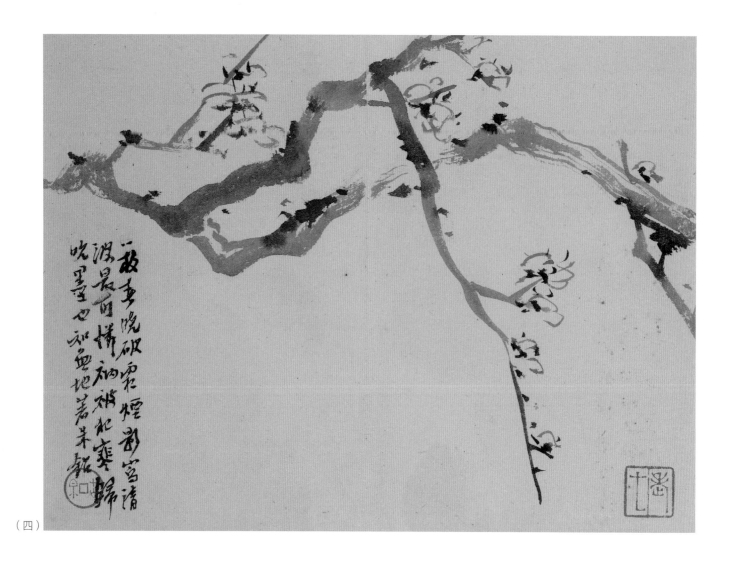

（四）

第一開

題識　自讀西湖處士詩，年年臨水看幽姿。晴窗露出橫斜影，絕勝前村夜雪時。

鈐印　古泉、嘯月琴館

第二開

題識　湘囊墨本入宣和，林下霜晨手自呵。不學霜臺要全樹，動人春色一枝多。居古泉。

鈐印　居廉私印、郎官之章

第三開

題識　池館春深看牡丹，五陵車馬溢長安。誰知凜凜冰霜潑，却是梅花守歲寒。

鈐印　古泉、圓陀陀

第四開

題識　一枝春曉破霜煙，影寫清波最可憐。衲被犯寒歸吮墨，也知無地著朱鉛。

鈐印　古泉、老七

第五開

題識　冰雪肌膚鐵石腸，翩翩和月披霓裳。臨崕喜見橫斜影，却有王孫翰墨香。

鈐印　古泉、居廉、隔山樵子

第六開

題識　粲粲疏花照水開，不知春意幾時回。嫩雲清曉孤山路，記得短節尋句來。隔山樵子寫。

鈐印　戊子生、古泉父、學到古人難

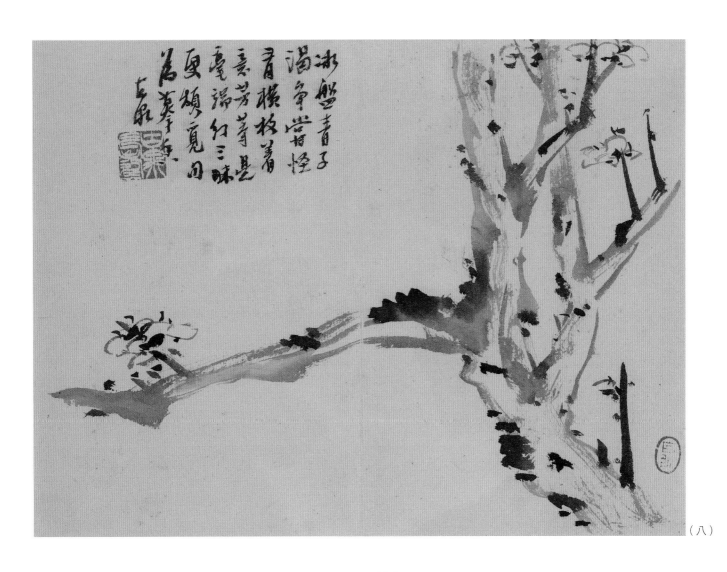

（八）

第七開

題識　水晶簾幙珊瑚鈎，萬玉花開一鏡秋。睡起瀟
　　　湘寒凜烈，却疑飛雪在羅浮。古泉。

鈐印　古泉長壽、戊子

第八開

題識　冰盤青子渴爭嘗，怪有橫枝着意芳。等是毫
　　　端幻三昧，更煩覓句為摹香。古泉。

鈐印　古泉長壽、泉

第九開

題識　瀟灑孤山半樹春，素衣誰遣化緇塵。何如澹
　　　月微雲夜，照影西湖自寫真。山澤臞儒面目
　　　真，見梅往往見先人。屋梁月色新漰拂，茅
　　　舍玉堂同一春。古泉老人作。

鈐印　古泉畫印、忙中草草

第十開

題識　牕前驚見一枝斜，照眼英英十數花。千載簡
　　　叅仙去後，何人更著好詩誇。古泉作。

鈐印　古泉、居廉、與古為徒

第十一開

題識　一枝插向釵頭見，千樹開時雪裏看。慚愧通
　　　神三昧手，畫將春色寄毫端。隔山老人古
　　　泉。

鈐印　居古泉六十以後之作、可以

第十二開

題識　解衣磅礡寫梅真，一段風流墨外新。依約江
　　　南山谷裏，淡煙疏雨見精神。丁酉夏，古泉
　　　寫。

鈐印　古泉父、自成式家

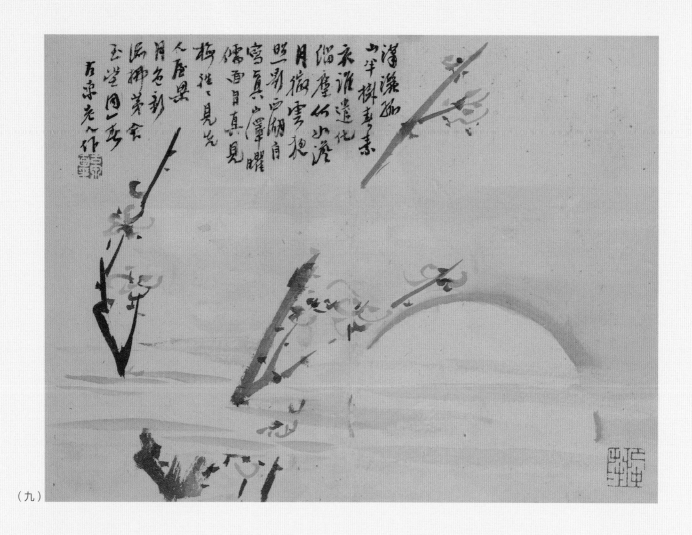

（九）

梅花在早春開於百花之首，鬥霜傲雪，不與百花在春天爭妍，堅毅而孤高的風骨讓它被譽為"花中君子"。歷代詠梅花的詩詞歌賦眾多。居廉在《梅花圖冊》的十二開裏，用水墨繪出梅花的千姿百態，歌頌其品格，表現其風韻。他在每開的折枝梅花畫中節錄宋元詩人的詠梅七言絕詩。第一開，錄自宋陳與義。西湖處士是林逋（林和靖），他隱居西湖孤山，以梅為妻，鶴為子。陳與義自讀林逋《山園小梅》，愛上了梅花，每年開花季節，都來到園池畔，欣賞梅花疏影。第二開，錄自宋朱松；第三開，元丁鶴年；第四開，宋朱松《三峰康道人墨梅三首》；第五開，元杜本；第六開，元王冕；第七開，元貢師泰；第八開，宋朱松；第九開，元趙孟頫及歐陽玄；第十開，宋樓鑰；第十一開，宋孫覿；第十二開，宋鄒浩。

《梅花圖冊》的風格和《花卉草蟲圖冊》截然不同。居廉沒有採用隔山畫派賦色常見的"撞粉"、"撞水"，而是一變其風格，運用文人寫意畫梅法。《梅花圖冊》中可見居廉用筆如作書，間有飛白；墨色乾濕、深淡兼用；構圖新鮮，充滿驚喜。雖是潦潦數筆的寫意畫法，但足見居廉對梅花的結構、形態的深入了解，這都是從他寫生累積的經驗得來。在《梅花圖冊》中不見居廉以往的精緻細膩，但目睹他豪情、詩意的一面。《梅花圖冊》是居廉托梅言情的一件作品。

228

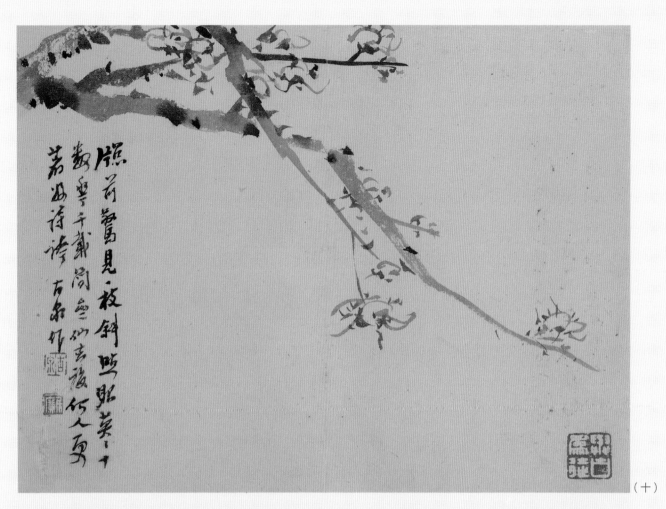

縞苔籬邊見．枝斜照眼．十
數里千載間無此春後竹人更
茗湖詩諺　古泉作

（十）

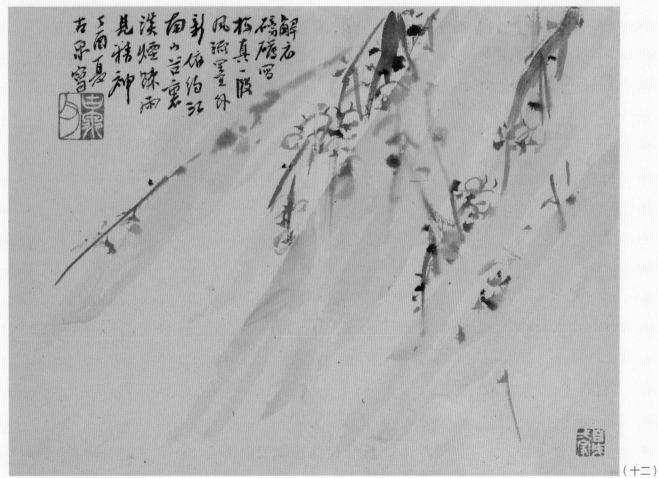

解石礓礴寫
橫真一段
風驪墨汁
新佑約江
倒山古窗
淡煙珠雨
見精神
三月夏
古泉窗

（十二）

40.

富有金石味的花卉圖

吳昌碩（1844-1927）

《玉蘭圖軸》

民國乙卯（1915）　七十二歲

綾本水墨　立軸

172.2 x 52.6 厘米

HOW *JINSHI* CALLIGRAPHY INFLUENCED FLOWER PAINTING

Wu Changshuo (1844-1927)

Magnolia in Bloom

Hanging scroll, ink on satin

Inscribed twice, signed Wu Changshuo and Laofou repectively, dated *yimao* (1915) with five seals of the artist, and one collector's seal

Head wrapper bears five seals

With title slip

172.2 x 52.6 cm

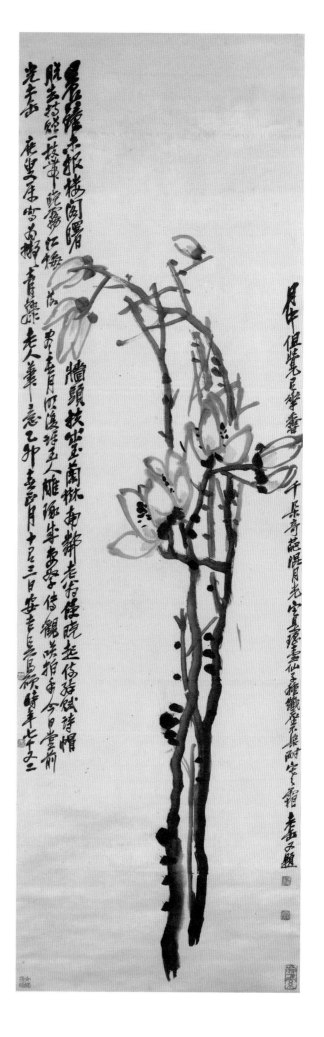

題識一	晨鐘未報樓閣曙，墻頭扶出玉蘭樹。南鄰老翁侵曉起，倚醉賦詩帽脫去，持贈一枝帶曉霧。江梅落盡春月明，復訝玉人雕琢成。妻孥傳觀咲拍手，今日堂前光土缶。鹿叟屬寫，為擬青籐老人筆意。乙卯（1915）春正月十有三日，安吉吳昌碩時年七十又二。
鈐印	吳俊之印、吳昌石
題識二	月中但覺有華蕎，千朵奇葩混月光。定是瑤臺仙子種，纖塵不染耐寒霜。老缶又題。
鈐印	俊卿之印、昌碩、虛素
鑑藏印	文殊珍藏
籤條	吳昌碩畫玉蘭
包首鈐印	霞峰過眼、霞峰墨賞、鹿叟收藏、鹿叟、倚翠山房

按 吳昌碩在題款裏說明《玉蘭圖軸》是寫給鹿叟。白石六三郎，號鹿叟，日本長崎人，1898 年來上海開設名為"六三亭"的高級日本料理店。1908 年在江灣路修建日本式庭園"六三花園"，是日本政要、商界接待貴賓的宴慶地，孫中山、魯迅等人都曾來此地赴宴。白石六三郎與吳昌碩交情深厚，經常請他到"六三園"赴宴。吳昌碩曾應白石六三郎的邀請撰寫《六三園記》，作水墨畫《崩流激石圖》，還作有詩集《六三園宴集》。[1] 1914 年"上海書畫協會"成立，吳昌碩任會長，白石六三郎在"六三園"為吳昌碩舉行畫展。這是吳昌碩生平第一次個人展覽，由王一亭主辦。事後吳氏的藝術開始被日本藝術界推崇，受到不少日本名流、藏家的注意。"六三園"也漸成為上海中日展示、鑒賞、交流的中心。[2]

日俄戰爭（1904-1905）之後，日本朝野重新考慮對華政策，希望以日本為中心，聯合亞洲各國與西方抗衡，進而希望充當新的東亞秩序中的宗主國，成為亞洲領袖，即所謂亞細亞主義。日本官方和民間許多團體和不少日本的政界人物，都對中國書畫有著濃厚的興趣，收集數量眾多。當時中國的"現代繪畫"，被攜回日本，形成了日本豐富的中國近代收藏，推動了上海繪畫在日本的影響。[3] 日本美術家、考古學家如岡倉天心 Okakura Tenshin (1863-1913) 等人在中國的活動，更影響了日本的美術理論，尤其是美術史的研究。繼大村西崖 Omura Seigai (1868-1927)、費諾洛薩 Ernest Francisco Fenollosa (1853-1908) 之後，內藤湖南 Naito Konan (1866-1934) 的美術史研究反映這一發展。內藤湖南與羅振玉交往甚密，對中國藝術有深厚的了解。[4] 羅氏指導日本買賣中國古董書畫，及從當代中國收藏家手裏購買作品。內藤湖南於 1920 年發表"清晚期的代表畫家"，撰述到吳昌碩為止。日本人尤為崇拜吳昌碩，為之鑄銅像，置西泠印社中。

另外，資深漢學家、書法家、篆刻家長尾甲，是西泠印社早期社員，1903 年移居上海，在中國住了 13 年。在中國期間，經友人引薦，認識比他年長 20 歲的吳昌碩，結為詩友，並獲吳氏相贈多幅作品。

吳昌碩（1844-1927），名俊、俊卿，中年後更字昌碩，亦署昌石、倉碩、蒼石，別號缶廬、缶老人、老缶、老蒼、苦鐵、大聾、聾道人、蕪青亭長、破荷亭長、五湖印匄、無須老人等，室名樸巢、削觚廬、禪甓軒等。1911年（六十七歲）後以字行，浙江湖州安吉人。幼喜刻石，承庭教。十七歲時太平天國戰亂，家破人亡，逃難在外，困苦難堪。回鄉後，刻苦求學，1865年中秀才。[5]隨後離鄉到杭州、蘇州、上海等地尋師訪友，認識了高邕（1850-1921）曾從余樾（1821-1907），楊峴（1819-1896）習辭章、訓詁、篆刻和書藝。在潘祖陰（1830-1890）、吳雲（1811-1883）、吳大澂（1835-1902）處獲見古代彝器及名人書畫。三十多歲認識任頤（1840-1895），尤為相契，並與當時畫家蒲華（1832-1911）、張熊（1803-1886）、胡遠（1823-1886）、陸恢（1851-1920）、吳雲、諸宗元（1875-1932）等交好，開始對人展示自己的畫作。他曾自稱三十學詩，五十學畫。在蘇州期間，與顧麟士（1865-1930）交誼深厚。[6]五十一歲的吳昌碩隨吳大澂幕下北上山海關禦敵，飽覽北方風景。五十六歲署江蘇安東縣令，到任一月辭歸。晚年備受疾病和足痛的困擾，聽覺出現問題。六十九歲吳昌碩由蘇州移居滬上。當時在上海的書畫家經常雲集結社，會員在館社裏陳列作品，彼此觀摩研究，又舉行銷售事宜。一般文人傳統雅集在上海這繁華的地方已轉型成為職業書畫家的社團。[7]吳昌碩活躍於"海上題襟館金石書畫會"，1909年又發起組織"豫園書畫善會"並任會長。他卒年八十四。著有《紅木瓜館初草》、《缶廬集》、《缶廬別存》、《缶廬近墨》、《苦鐵碎金》、《樸巢印譜》、《篆雲軒印存》、《削觚廬印存》、《缶廬印存》等。

吳昌碩是中國近代史上以詩、書、畫、印四絕聞名的一代宗師。在繪畫藝術越來越通俗化與商品化的上海，吳氏作為具有深厚文化藝術修養的文人畫家，與民間畫家的出身固然不同。他以詩人自居，在"贈內"一詩，這樣形容自己："平居數長物，夫婿是詩人"。[8]從王維、杜甫，泛濫諸家，工五言、古風、旁及詞曲，不只有極高的詩才及深厚的文字訓詁功底，還畢生致力研究和推敲詩詞。坎坷的生活和豐富的見聞令他的詩詞深刻，時而詼諧，時而辛辣，盡洩其胸中不平之氣。吳昌碩這種直抒性情、避熟就生的特質盡顯在他的書畫裏。但由於吳氏的篆刻、書法及繪畫影響較大，他的詩詞往往被忽視。沈曾植（1850-1922）在吳昌碩的詩集《缶廬集》序中強調它們的重要性："翁顧自喜於詩，惟余以為翁書畫奇氣發於詩，篆刻樸古自金文，其結構之華離杳渺，抑未嘗無資於詩者也。"[9]換言之，吳昌碩詩文是他書畫、篆刻中樸厚古拙趣味的源頭。他題在《玉蘭圖軸》的近代詩富有真實感和濃厚的生活氣息："晨鐘未報樓閣曙，牆頭扶出玉蘭樹。南鄰老翁侵曉起，倚醉賦詩帽脫去，持贈一枝帶曉霧。江梅落盡春月明，復訝玉人雕琢成。妻孥傳觀咲拍手，今日堂前光土缶"。詩從破曉的晨光，帶到牆邊的玉蘭樹，再引出老翁初起，脫去帽子，手持一枝帶有曉霧的玉蘭。詩突然轉到在春天晚上月光下江邊梅花落盡的景色，有點兒蕭條，然而現在玉蘭花開了，妻和兒子們看到玉蘭花開歡天喜地，至最後樸實詩人舒坦地站在堂前的情景。吳昌碩巧妙地完成這首詩的起、承、轉、合，筆法情趣自然又婉曲。吳氏後來在《玉蘭圖軸》又題另一首七言絕詩："月中但覺有華蕤，千朵奇葩混月光。定是瑤臺仙子種，纖塵不染耐寒霜"作對比。前一首詩是形容破曉時分初開的玉蘭，後一首是描寫月光下玉蘭皓潔的美貌和香氣。

吳昌碩篆刻初師家鄉浙派的風格，後與皖派融合，參以鄧石如（1743-1805）、吳熙載（1799-1870）、趙之謙（1829-1884）之長，[10]中年後直接上溯秦、漢印缽金石文字，鈍刀硬入，樸茂蒼勁，開斑爛遒逸的新印風。1913年"西泠印社"在杭州成立，推吳昌碩為社長。

吳昌碩書法以石鼓文最為擅長。中年以後，他沉緬於研究先秦《石鼓文》。五十歲初臨《石鼓文》時循守繩墨，後參秦權銘款、瑯琊台刻石、泰山刻石等，功力漸深，一變前人成法，用筆縱橫奇崛，點劃結構跌宕奇肆，有扛鼎之力。最後做到遺貌取神，在篆書中參以草法，使《石鼓文》脫離舊格，在吳氏筆下附上一份新意。吳昌碩楷書學鍾繇、顏真卿；行書學王鐸、米芾、黃山谷。在《玉蘭圖軸》的行書，運筆明顯摻以篆籀，蒼拙古健、渾厚遒勁。結體多取斜勢，橫劃左低右高，似有一種不平穩的動感。由於字距密集，肥重的點劃幾乎頂接而成，使通行看來尚平穩。

吳昌碩擅花卉，四十歲後方示人，服膺於徐渭（1521-1593）、八大（1626-1705）、揚州諸家，並受趙之謙（1829-1884）、蒲華（1832-1911）、任頤（1840-1896）的影響，作大寫意花卉、藤本等。他用色標新立異，明亮鮮麗，似大俗實大雅，一反傳統文人寫意花卉畫的含蓄色調。中晚年作品喜以篆隸草書用筆入畫，達到氣韻生動、雄健爛漫的化境，成為"後海派"的代表。《玉蘭圖軸》是以金石篆籀的筆法入畫，[11] 渾厚老辣的筆墨融入簡率疏野的寫意花卉畫格之中，筆墨堅挺，氣魄厚重，營造出"豪放而馨香"的綺麗效果，與圖中蒼勁有力的書法相映生輝。玉蘭 1929 年被選為上海市市花，花大，潔白而芳香，是中國著名的早春花木，因開花時無葉，故有"木花樹"之稱，最宜種植堂前，點綴中庭。從 6 世紀開始，它被種植於中國佛教寺廟及皇帝宮殿的花園裏，亦有栽種在民間傳統的宅院，寓吉祥如意。玉蘭盛開之際有"瑩潔清麗，恍疑冰雪"之贊，象徵"玉潔冰清"、品格高尚，具有崇高理想脫卻世俗之意。

不得不一提吳昌碩和他兩位摯友的關係 - 蒲華與任頤。[12] 蒲華和吳昌碩關係在師友之間，大家在上海居住的時候常一起題字作畫，互取所長。二人的藝術當中存在着很多的共性，如同樣注重"以書入畫"及書畫裏喜以氣勢取勝。謝稚柳也説："蒲華的畫竹與李復堂、李方膺是同聲相應的。吳昌碩的墨竹，其體制是從蒲華而來。"蒲華的作品為日後吳昌碩成熟的大寫意風格實作了重要的鋪墊。任頤早年的作品很受民間藝術影響，後來轉向注意筆墨的含蓄穩健，跟吳昌碩研究書法，尋求在生動活潑中灌注較多書卷氣。吳昌碩心中的叛逆性使他的山水花卉畫大膽而潑辣，但他亦會適當地節制，約束其奔放的特性。[13] 任伯年在巧妙細潤中求奔放，吳昌碩則在粗獷奔放中求含蓄。

跨越兩世紀，吳昌碩承前啟後地將文人情懷與市民的審美時尚相融化，成為二十世紀文人畫向現代轉換的拓路人。他將金石書法的形式規律和意韻運用到繪畫創作之中，繼承了文人畫"以書入畫"的傳統，而與此同時也能適應通俗化與商品化的潮流。吳昌碩主張"古人為賓我為主"，即立足傳統、追求現代，以求實現傳統的創造性轉換。吳氏的繪畫反映十九世紀末期到二十世紀前期中國美術領域的雅與俗、傳統與現代、外來與本土的流動，以及美術家在這種情勢複雜的流動中持有的不同立場，以及由於持有不同立場而各取得的成就。他的書畫、篆刻開宗立派，一代大師如陳師曾（1876-1923）、王震（1867-1938）、齊白石（1864-1957）、陳半丁（1876-1970）、潘天壽（1897-1971）、王雲（1888-1934）、王個簃（1897-1988）、沙孟海（1900-1992）、諸樂三（1902-1984）等均出其門下或受其影響。吳昌碩將文人畫推向新的境界，對二十世紀畫壇產生了深遠的影響。

1. 陳瑞林，〈吳昌碩‧海上繪畫與日本的亞洲主義〉，載澳門藝術博物館編，《與古為徒‧吳昌碩書畫篆刻學術研討會論文集 – 中國書畫家論叢》，（北京：故宮出版社，2015），頁 304-315。

2. Michael Sullivan, *Art and Artists of Twentieth-Century China,* (California, Berkeley and Los Angeles: University of California, 1996), pp.13-15.

3. 陶小軍，〈吳昌碩與近代中日書畫交流〉，《江蘇社會科學》，（2019），1 期，頁 221-227。

4. 于越、王蓮，〈內藤湖南與中國學者交往研究〉，《今古文創》，（2020），9 期，頁 68-69。

5. 吳長鄴，《我的祖父吳昌碩》，（上海：上海書店出版社，1997），頁 31-64。

6. 王亦旻，〈從吳昌碩顧麟士的信札看二人的交往〉，澳門藝術博物館編，《與古為徒‧吳昌碩書畫篆刻學術研討會論文集 – 中國書畫家論叢》，（北京：故宮出版社，2015），頁 236-257。

7. Chia-Ling Yang, "Power, Identity and Antiquarian Approaches in Modern Chinese Art", *Journal of Art Historiography*, no.10, June 2014, pp.1-20.

8. 吳昌碩，《缶廬集》‧（近代中國史料叢刊三編，第 8 輯），（台北：文海出版社，1985），頁 17。

9. 吳昌碩，《缶廬集》，頁 3-4。

10. 王家誠，《吳昌碩傳》，（台北：故宮博物院，1998），頁 38。

11. 單國強，〈吳昌碩繪畫藝術的金石味〉，載澳門藝術博物館編，《與古為徒‧吳昌碩書畫篆刻學術研討會論文集 – 中國書畫家論叢》，（北京：故宮出版社，2015），頁 80-85。

12. 吳長鄴，〈吳昌碩的畫中師友任頤和蒲華〉，載《四大家研究》，（杭州：浙江美術學院出版社，1992），頁 91-100。

13. 王家誠，《吳昌碩傳》，頁 84-85.

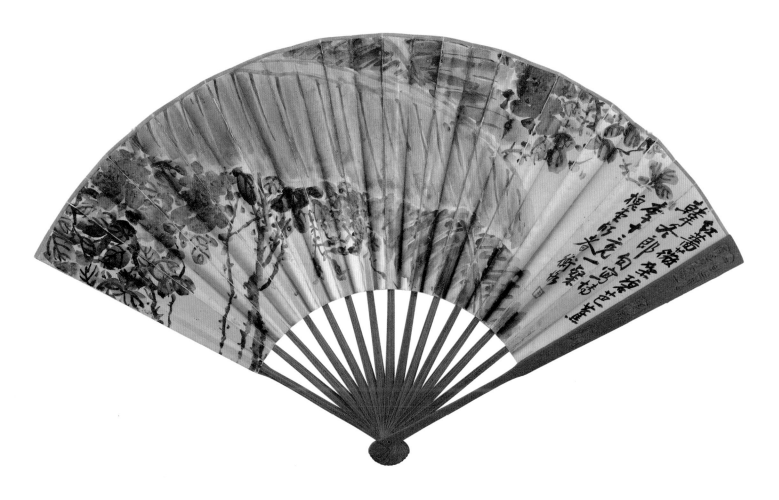

41.

民國初北京文人書畫家 – 陳衡恪

陳衡恪（1876-1923）
《薔薇芭蕉梅花扇》

民國己未（1919）　四十四歲
紙本設色　成扇
23.5 x 70 厘米

A BEIJING SCHOLAR-PAINTER IN EARLY REPUBLICAN CHINA

Chen Hengke (1876-1923)
Summer Rose and Banana Leaves /
Wintry Plum Blossom

Folding Fan, ink and colour on paper

Inscribed, signed Xiuzhe Hengke, dated *jiwei* (1919),
with three seals of the artist

23.5 x 70 cm

題識	紅薔薇架碧芭蕉。韓冬郎句，寫博李十三兄一粲。槐堂朽者衡恪。
鈐印	朽

另一面

題識	余畫梅無師承，故無定格。任意作槎枒，枝條自相襲。欲行剗行，欲止則止。初無意於梅也。天寒欲雪，空山岑寂之境，當有一二枝與此相似耳。
鈐印	師曾
	己未孟夏師嘗戲筆。
鈐印	槐堂

陳衡恪（1876-1923），字師曾，號朽道人，居所號槐堂、唐石簃、染倉室，江西義寧（今江西修水）人。出身於官宦、翰墨世家，湖南巡撫陳寶箴孫，詩人陳三立（散原先生）長子，歷史學家陳寅恪之兄。從小學習書畫、文學，天稟慧絕。當中國戊戌變法（1898）失敗後，措施全被廢除，唯獨保留舉辦新式的教育。1898 年陳師曾考入南京江南陸師學堂附設礦務學堂，與魯迅（1881-1936）同窗。1902 年陳師曾留學日本，攻讀博物學，與魯迅共讀於東京弘文學院，兩人對新知識、新思想的追求成為他們一生友誼的基礎。[1] 在日本期間，陳師曾又與肄業於美術學校的李叔同（弘一法師，1880-1942）相交甚密，終成莫逆之交。1909 年回國先後在江西、南通、長沙從事美術教育工作。因欽慕吳昌碩（1844-1927）的藝術，常往滬上請教，得到吳昌碩親授和指點，勤作石鼓文及篆、隸、楷書法，並刻章治印。1913 年到北京任教育部編審，之後歷任北京各大學教授。[2] 善詩，工篆刻，鎔鑄秦漢，古拙純樸，毫無霸悍之氣。書法則篆、籀、隸、真、行諸體無不工，筆力蒼勁，風神秀逸。1923 年夏以繼母俞夫人病，馳赴南京，母死而以哀悴發疾卒於南京，年僅四十八。著有《文人畫之價值》、《中國繪畫史》、《槐堂詩鈔》、《染倉室印存》、《陳師曾先生遺墨集》等。

民國初期的北京，金石書畫的風氣極盛，有金城（1878-1926）等人成立的"湖社"，有周肇祥（1880-1954）等人發起的"中國畫研究會"，及各美術專科學校的學者、藝術家，人材濟濟，眾說紛紜。陳師曾和他們探討藝術，切磋畫技，很快成為二十世紀初期北京文化藝術圈裏的中心人物之一。他交遊的朋友中，不少是近現代歷史上舉足輕重的人物。

陳師曾在美術史研究和美術教育領域做了不少功夫。"五四"新文化運動中，文人畫遭到"美術革命"的衝擊。陳師曾屬於徘徊在近現代之交的一代人。這位既有深淵的國學根底，又擁有新學新知的文人藝術家，在 1921 年發表《文人畫之價值》一文，堅持和維護陷入危機的中國傳統文人畫。[3] 他重申文人畫師造化及畫外功夫的重要；解釋文人畫不求形似的特性；強調它為陶冶心靈，抒發性情的渠道，及擁有代表中國藝術精髓精神的價值。

陳師曾認為社會不應降低文人畫家的品格以求文人畫的普及，而應發揮文人畫的特質並提高大眾的欣賞水平。他強調復興的文人畫應具備人品、學問、才情、思想四種要素。陳師曾提出來的條件也似乎是他自身追求的藝術理想。《中國繪畫史》是陳氏的授課講義，內容提綱挈領，文字簡明扼要，是一本美術史入門的經典。

陳師曾還是一位慧眼識人的伯樂。1917年，55歲的齊白石（1864-1957）避鄉亂居於北京，生活清貧。陳師曾看見齊白石的書畫篆刻，極之讚賞並勸他不必求媚世俗，自出新意，變通畫法。齊白石在他的幫助下"衰年變法"，創出"紅花墨葉"一派。[4] 1922年，陳師曾應邀赴日參加"中日聯合繪畫展覽會"，帶了數幅齊白石的花卉、山水作品，很快以高價售出。法國人又在東京選了陳師曾和齊白石的作品帶去參加巴黎藝術展覽會，陳、齊二人一時名動海外。此後，齊白石的聲譽蒸蒸日上，終成一代大師。

藝術方面，陳師曾是一位博學多才，勇於創新的畫家。工山水、花卉、人物，師造化，求意趣，注重畫外功夫。為了突破清代以來山水畫程式化的陋習，他的作品構圖新穎多變。其山水畫明確脫離清代"四王"的風格，取法沈周（1427-1509）、藍瑛（1585-1664）、石谿（1612-?）、石濤（1642-1707）等，長於中鋒圓筆勾勒，少作皴擦，畫風剛勁又較為含蓄。他作的園林小景多從寫生中來，生意盎然，而人物畫線條簡潔，有金農（1687-1763）、羅聘（1733-1799）遺意。陳衡恪最具特色的繪畫題材是表現現實生活裏市井百態的風俗人物畫，其代表作《北京風俗圖》描繪基層人物，像說書、喇嘛、賣糖葫蘆的、磨刀人等，帶有速寫和漫畫的紀實性，面貌清新，意味詼諧。豐子愷（1898-1975）認之為"中國漫畫之始"。

陳師曾花卉明顯具有吳昌碩的形神風貌，亦有上帥古人，如陳淳（1483-1544）、徐渭（1521-1593）、八大山人（1626-1705）、石濤以及揚州八怪諸家。《薔薇芭蕉梅花扇》是陳師曾運用大寫意筆法繪畫的花卉畫。[5] 扇的正面，紅色薔薇和碧綠芭蕉葉互相映襯，色彩鮮明奪目，構圖創新，不為程式所囿。畫家用沒骨法寫花葉，燦爛爽麗。陳師曾錄了韓冬朗（唐代詩人，韓偓，公元844-923）《深院》句，"紅薔薇架碧芭蕉"。在扇的背面，陳師曾由夏天園中盛放的薔薇和芭蕉葉，一變為季冬蕭條荒寒的山景氣象。他隨意畫了枝幹交錯的梅樹，雖然"天寒欲雪，空山岑寂"，但梅花正在一角盛放。此幅沒有設色，和正面色彩燦爛的紅薔薇、綠芭蕉成強烈對比。《薔薇芭蕉梅花扇》創作揮灑自如，似是信手拈來，自由奔放。看似無拘無束的創作裏，實隱藏着陳師曾紮實的寫生根底。在日本習博物學時，他經常到山野採集植物標本，細緻研究動植物結構、色彩，亦有機會接觸和研究西洋繪畫，故能從不同方面汲取創作的靈感。此扇畫風雄厚爽健，古樸而不粗野，富有情趣，不以氣勢悍人而以氣韻動人。

陳師曾去世後，吳昌碩為他題寫"朽者不朽"。周作人（1885-1967）在《陳師曾的風俗畫》文中這樣評寫陳師曾："在時間上他的畫是上承吳昌碩，下接齊白石，卻比人似乎要高一等，因為是有書卷氣。"這樣形容這位固本出新的文人書畫家，看是相當合適。

1. 俞劍華，《陳師曾》，（上海：人民美術出版社，1981），頁2。
2. 《陳師曾－故宮博物院藏近現代書畫名家作品集》，（北京：紫禁城出版社，2006），頁6-12。
3. 段雨晴，〈陳師曾文人畫藝術觀念研究〉，《美術教育研究》，（2020），23期，頁22-23。
4. 齊璜口述，張次溪錄，《白石老人自傳》，（北京：人民美術出版社，1962），頁66-67，74-76。
5. 馬紫薇、陳保軍，〈陳師曾扇面的審美意蘊探究〉，《中國美術館》，（2017），2期，頁76-79。

活躍的上海畫壇

吳滔（1840-1895）

《山水冊》

無紀年
紙本設色　冊　十二開
每幅 22.2 x 34.4 厘米

ARTISTS ACTIVE IN SHANGHAI

Wu Tao (1840-1895)
Landscapes

Album leaves, ink and colour on paper
Inscribed, signed Botao, with twelves seals of the artist
With title slip, signed
22.2 x 34.4 cm each

外籤	吳疏林山水冊。秋痕館藏，行恭題簽。

第一開

題識	楊柳陰濃夏日遲，村邊高館漫平池。鄰翁携盒乘清早，來決輸贏昨日棋。伯滔。
鈐印	滔

第二開

題識	杏花村裏酒旗風，烟重重，水溶溶。野渡舟橫，楊柳綠陰濃。滔畫。
鈐印	吳滔之印

第三開

題識	流水聲中孤棹遠，夕陽影裏遠山低。
鈐印	吳滔

第四開

題識	雨過開晚晴，風迴落野漲。枯樹映溪流，寒鴉噪水上。伯滔。
鈐印	滔

第五開

題識	山濃樹冷雲堆起，渡口風寒雨欲來。
鈐印	疏林

第六開

題識	風來遠渡歸帆急，雨過蒼崖古木寒。滔。
鈐印	疏林

第七開

題識	仿山樵秋山蕭寺。吳滔。
鈐印	伯滔

第八開

題識	萬壑流泉穿石去，半天松响破雲來。滔。
鈐印	疏林

第九開

題識	雲鎖秋山傍太空，溪烟濃黛染高松。無人到處心偏靜，聽得村邊古寺鐘。
鈐印	吳滔

（一）

（二）

（三）

（六）

（八）

（九）

第十開

題識　茆屋俯清灣，煙波一棹還。無勞候門僕，老樹立柴關。

鈐印　伯滔

第十一開

題識　重林浮遠岫，淺草沒芳洲。竟日人來少，輕鷗傍釣舟。

鈐印　伯滔

第十二開

題識　膝上橫陳玉一枝，此音唯獨此心知。夜深斷送鶴先睡，彈到空山月落時。滔。

鈐印　吳滔之印

（十）　　　　　　　　　　　　　　　　　　　　　　　　　　　　　　　　　　　　　　　（十一）

吳滔（1840-1895），字伯滔，號鐵夫，又號疏林，室名來鷺草堂、蕭蕭庵，浙江石門（今崇德）布衣。能詩善書，畫山水，初學西泠奚岡（1746-1803），清潤鬆秀；中歲放開，熟中求生，與吳昌碩（1844-1927）、蒲華（1832-1911）、胡鑊（1840-1910）、沈伯雲（活躍於十九世紀下半葉）友善。花卉工寫生，鈎線沒骨，墨色濃重。書工行草，筆墨飽滿，是清同治、光緒間海上書畫名宿。吳滔長居"來鷺草堂"，多杜門作畫，不與世接。[1] 卒年五十六，著《來鷺草堂集》。吳氏書畫傳家，二子能繼父業。長子衡，字澗秋，工山水；仲子徵，字待秋，山水花卉皆能，與同寓滬上之吳湖帆（1894-1968）、馮超然（1882-1954）齊名；孫敉木，嘗仟蘇州國畫院院長，其山水畫常有新境。

吳滔在《山水冊》的每一開描繪不同的景色，並節錄古人詩句，將"詩、書、畫"三絕結合，做成視覺和文學合併的一種美學意境。畫中構圖繁密見長，寫幽澗深壑、蒼秀沉鬱。他的筆墨鬆潤，水墨淋漓處尤其沉雄酣暢。

1.　張鳴珂，《寒松閣談藝瑣錄》，（上海：上海人民美術出版社，1988），卷4，頁120。

42b.

活躍的上海畫壇

陳半丁（1876-1970）

《清荷圖軸》

民國壬戌（1922）　四十七歲

絹本設色　立軸

123 x 43 厘米

題識　　擬清湘老人。壬戌夏日。陳秊。

鈐印　　山陰陳年

ARTISTS ACTIVE IN SHANGHAI

Chen Banding (1876-1970)

Lotus in the Style of Shitao

Hanging scroll, ink and colour on silk

Inscribed, signed Chen Nian, dated *renxu* (1922), with one seal of the artist

123 x 43 cm

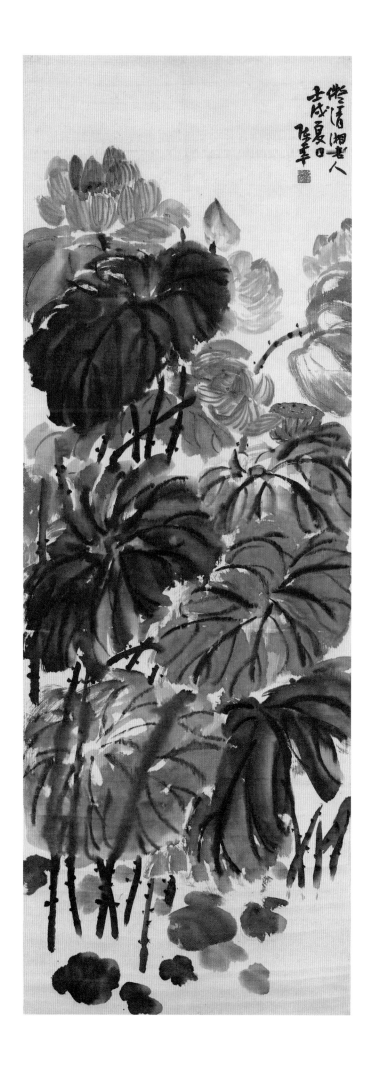

陳半丁（1876-1970），初名年，字靜山，又號半丁，後以號行。別號半癡、山陰道上人、山陰半叟、半野老、稽山半老、不須翁等。室名抱一軒、竹環齋、五畝之園、敬滌堂、一根草堂等，浙江紹興人。父祖世代為醫，生活貧困，少年時父母雙亡，曾去蘭溪一店做雜工，後在錢莊作學徒，開始接觸筆墨，對詩書畫印非常感興趣。十九歲往滬上工作，有機會認識吳昌碩（1844-1927），得缶翁親授詩文、金石、書畫有十年之久。[1]吳氏又曾帶陳半丁到任頤（1840-1896）畫室學繪翎毛、人物。半丁之名是吳昌碩為他改的，因他是孿生子。陳半丁在上海期間與蒲華（1832-1911）、吳穀祥（1848-1903）、金心蘭（1841-1909）、吳滔（1840-1895）、陸恢（1851-1920）、高邕之（1850-1921）、顧麟士（1865-1930）、王震（1867-1938）等前輩交往請益，開闊不少了眼界。1906年，陳半丁應金城（1878-1926）之邀到北京鬻畫，民初參與梁啟超（1873-1929）、陳師曾（1876-1923）等發起的"宣南畫社"。[2]1916年，任職北京大學圖書館，不久與齊白石（1864-1957）相識，成為至交。1918年，在國立北京美術學校任教。1920年，與金城、周肇祥（1880-1954）組織"中國畫學研究會"。1922年，陳師曾攜陳半丁、齊白石、吳昌碩等的作品在日本展出。1923年任北京大學造形美術研究會中國畫導師。1927年任北京國立藝專教授。校園之外，陳半丁鬻畫授徒以補給，前來拜師學畫的人不少。他與北京書畫界蕭愻（1883-1944）、陳師曾、齊白石、溥儒（1896-1963）、周肇祥等交好。在二十年代，"京派"中具有領導地位的陳師曾、金城相繼去世，陳半丁開始步入"京派"的領袖行列。[3]1949後主持發起成立新"國畫研究會"（後改稱中國畫研究會）。1957年任北京中國畫院副院長。陳半丁年邁時，身體仍爽健，常作刻石染翰。1970年以95高齡逝世。生前任中國文聯委員、中國美術家協會理事、民族美術研究所研究員。著有《陳半丁花卉畫譜》等。

陳半丁擅花卉、山水、人物，以寫意花卉最為知名。他吸收明清各家畫法，遠師陳淳（1483-1544）、徐渭（1521-1593）、惲壽平（1633-1690）、李鱓（1686-1762），近學吳昌碩、任頤（1840-1896）、趙之謙（1829-1884）。山水師法石濤（1642-1707），後期亦多作寫生。其畫作筆墨蒼潤樸拙，簡練概括，色彩鮮麗。書工四體，行書挺拔勁健，得米芾（1051-1107）韻致。治印早年受趙之謙、吳昌碩影響，學其鈍刀硬入之法。篆法章法誇張，高古渾厚，是追隨秦漢璽印後的一種個人體式。題畫詩多自作。

《清荷圖軸》是陳半丁的一幀闊筆奔放的寫意花卉畫，題款中說明是擬石濤的荷花畫法。（請參看本書之石濤《荷花屏軸》）畫中荷花粗枝大葉，荷葉鋪排得滿滿，由低向上伸展，莖和葉錯落有致，佔了畫幅大部份的位置。數朵荷花長在高處，若隱若現，有含苞待放的花蕾，亦有挺直盛開的荷花。它們高下欹斜，形象自然生動。陳半丁運用沒骨法寫荷花，先染後鈎，用破墨的方法，以濃墨破淡墨，使墨色相互滲透掩映，達到滋潤鮮活的效果。他用極濃的墨題款，書風遒勁，與畫中濃淡交加的墨色相映成趣。一般用破墨法的寫意花卉是繪在紙上，陳半丁《清荷圖軸》則是絹本。墨色在絹上不像在紙上般洇散開來，故渲染的工作難做得理想。陳半丁克服了這難題，還在荷葉之間留了很多空隙，給予整幀一個零散剝落的模樣。《清荷圖軸》筆墨蒼潤，沉着鮮麗，概括洗練，書畫印渾然一體，體現了陳半丁既是源自吳昌碩又別出蹊徑的個人花卉風格。

1. 朱京生，〈大家‧大道－陳半丁先生的人生和藝術〉，《榮寶齋》，（2013），10期，頁66-93。
2. 馬明宸，〈紙上春秋－陳半丁生平與藝術〉，《書畫世界》，（2008），6期，頁22-25。
3. 朱京生，《陳半丁》，（石家莊：河北教育出版社，2002），頁8-15。

43.

民國初期蘇州的 一幅《蓮社圖》

顧麟士（1865-1930）

《蓮社圖軸》

民國戊辰（1928）　六十四歲
設色紙本　立軸
119.4 x 53.1 厘米

題識　王圓照仿松雪翁蓮社圖，
微妙香潔，一塵不染，盡
傳漚波風神，允為染香傑
作。昔游武林見於淨慈禪
房，曾仿寫一本，為吳缶
盧乞去，今又為壽川姻仁
兄背擬之，嚮往之心不容
自已，非樂趨故步也，戊
辰六月。顧西津識。

鈐印　顧鶴逸、西津

A DEPICTION OF THE LOTUS MONASTERY IN THE EARLY YEARS OF THE REPUBLIC

Gu Linshi (1865-1930)
The Lotus Monastery

Hanging scroll, ink and colour on paper

Inscribed, signed Gu Xijin, dated *wuchen* (1928), with two seals of the artist

119.4 x 53.1 cm

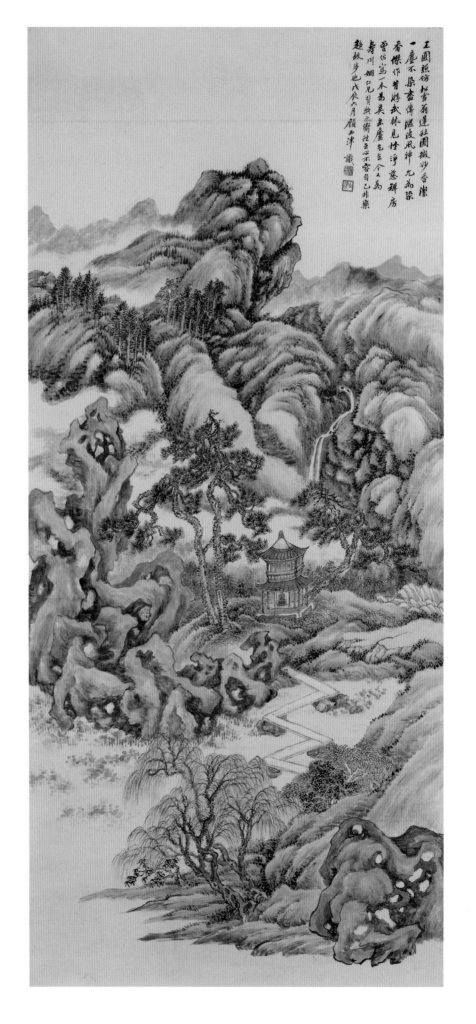

顧麟士（1865-1930），字諤一，號鶴逸，別署鶴廬、筠鄰、西津漁父，因排行第六，亦署顧六，元和（今江蘇蘇州）人，顧文彬(1811-1889)之孫。顧文彬之"過雲樓"，庋藏中國古代書畫富甲江南，編輯有《過雲樓書畫記》。顧家第三代的顧麟士擴充其祖父的收藏，著《過雲樓續書畫記》，《鶴廬畫贅》，1959年歸公，現藏上海博物館。

顧麟士自幼濡染古書畫，擅繪山水，長於摹古，亦精鑑別。初學四王，後追溯元明諸大家，善以粗潤互用的筆墨。他一生不仕，事母至孝，讀書之暇，醉心翰墨，[1]以金石書畫自娛，常與當時著名畫家吳昌碩（1844-1927）、金心蘭（1841-1909）、吳穀祥（1848-1903）、吳大澂（1835-1902）、顧澐（1835-1896）、陸恢（1851-1920）等雅集於其家"怡園別業"，品賞書畫，切磋畫藝。1930年逝世，卒年六十六。

《蓮社圖》是中國傳統繪畫的重要畫題。畫的是東晉僧人慧遠等在廬山白蓮池畔結社參禪的故事。[2]慧遠法師既曉佛理，又精通儒學、道家老莊思想。他率眾於東林寺建齋修行，提倡"彌陀淨土法門"，"修西方淨業，鑿池栽白蓮花……故稱蓮社。"[3]歷代畫家如巨然（活躍於10世紀下半葉）、李公麟（1049-1106）、文徵明（1470-1559）、仇英（約1494-1552）等都曾有繪寫《蓮社圖》。顧麟士在題款裏敘述怎樣被王鑑（1598-1677）仿趙孟頫（1254-1322）的《蓮社圖》之"微妙香潔，一塵不染"的佛教氛圍所感動，因而繪出自己的《蓮社圖》。

《蓮社圖》見証顧麟士從古代文人畫學習的繪畫態度，是他晚年一幀風格成熟的淺絳山水。他從清初四王之一的王原祁學習其將大小不同的石頭堆積成形狀多變的山石；從王翬（1632-1717）學習蒼渾秀雅的山水風格；從明代吳門文徵明一派學其縝密工致，文靜清秀的細筆畫。在蓮社旁邊屹立的太湖石亦是隨吳門渲染湖石的方法繪寫。顧麟士更試圖遠追元朝趙孟頫文人畫的平淡自然、恬靜古雅的意境。《蓮社圖》的設色法是淺絳山水，即在水墨鈎勒皴染的基礎上，敷上以赭石為主的淡彩山水畫，整體素雅清淡。這種山水的設色方法，始於五代董源（活躍於10世紀中期），絕妙於元代黃公望（1269-1354），至清代四王亦非常盛行。顧麟士在《蓮社圖》將這些文人畫的特點集大成，畫出一幀清逸蘊藉的山水畫。中國文人畫發展的歷程悠久，此幀讓我們一睹董其昌之所謂"南宗正脈"的文人畫體系發展到二十世紀初的一種面貌。

1. 張鳴珂，《寒松閣談藝瑣錄》，（上海：人民美術出版社，1988），頁151。
2. 王曉文，〈北宋張激《白蓮社圖》藝術風格探析〉，《藝術評鑑》，（2020），15期。
3. "蓮社名義"載《樂邦遺稿》，卷1，《大正藏》，線上閱讀 https://cbetaonline.dila.edu.tw。

黃賓虹筆墨的變格

黃賓虹（1865-1955）

以下試圖以數幀黃賓虹不同階段的畫作
來詮釋他繪畫的歷程：

《夏日六橋遊圖軸》

民國戊午 (1918)　五十四歲
紙本水墨　立軸
65 x 28.5 厘米

THE ARTISTIC DEVELOPMENT OF HUANG BINHONG

Huang Binhong (1865-1955)
Visiting the Six Bridges in Summer

Hanging scroll, ink on paper

Inscribed, signed Binhong Zhi, dated *wuwu* (1918),
with one seal of the artist

Colophon by Zhu Zongyuan, signed, with one seal

65 x 28.5 cm

題識　戊午六月，晦聞先生休夏湖干，約余同為六
　　　橋之游。坐雨荷亭，漫興為此。寫博粲正。
　　　賓虹質。

鈐印　黃質

題跋　（諸宗元）
　　　一樓留二客，萬象挾重湖。即此得閒地，胡
　　　由入畫圖。柳疏風過靜，荷密雨來麤。捨我
　　　能桐語，莫言山不孤。長公漫書。

鈐印　宗元

題跋者　諸宗元（1875-1932），字貞壯，一字真長，
　　　別署迦持，晚號大至。浙江紹興人。光緒
　　　二十九年（1903）舉人，官直隸知州、湖北
　　　黃州知府等。入民國後，與黃節、鄧實等在
　　　上海創辦“國學保存會”暨《國粹學報》，
　　　并加入“同盟會”，曾加入“南社”，宣傳
　　　革命思想。歷任全國水利局秘書，富藏書
　　　畫。著《大至閣詩稿》、《紅樹室近代人物
　　　志》等。

《夏日六橋》款"賓谼質"，署年1918年，黃賓虹時年54歲。黃賓虹題識敘述此幀是與晦聞先生夏天游西湖六橋漫興而作。

黃節（1873-1935），原名晦聞，字玉昆，號純熙，廣東順德甘竹右灘人。黃節清朝末年，在上海與章太炎（1869-1936）、馬敘倫（1884-1970）等創立"國學保存會"，刊印《風雨樓叢書》、創辦《國粹學報》。民國成立後加入"南社"，長居北京，任北京大學文學院教授、清華大學研究院導師。曾一度出任廣東教育廳廳長。黃節以詩著名於世，與梁鼎芬（1859-1919）、羅瘦公（1872-1924）、曾習經（1867-1926）合稱"嶺南近代四家"。作品兼見唐詩的文采風華與宋詩的峭健骨格，人稱"唐面宋骨"。除此，黃節亦對先秦、漢魏六朝詩文頗多精當見解。著《詩旨辭》、《漢魏樂府風箋》、《蒹葭樓集》等。

黃賓虹以繁筆畫著稱，這是一幀他罕有的簡筆畫，完全沒有金石學的影響。此幀寥寥數筆，筆簡意繁。"繁簡之道，一在境，一在筆。"[1]黃賓虹對簡筆畫有這樣看法："畫以簡為尚，簡之入微，則洗盡塵滓，獨存孤迥，煙鬟翠黛，斂容而退矣，是以澹泊明志，寧靜致遠。"[2]

1. 范璣，〈過雲廬畫論〉，載俞劍華編，《中國畫論類編》（北京：中國古典藝術出版社，1957），下冊，頁924。

2. 黃賓虹，〈畫談〉，載陳凡輯，《黃賓虹畫語錄》（香港：上海書局有限公司，1976），頁16。

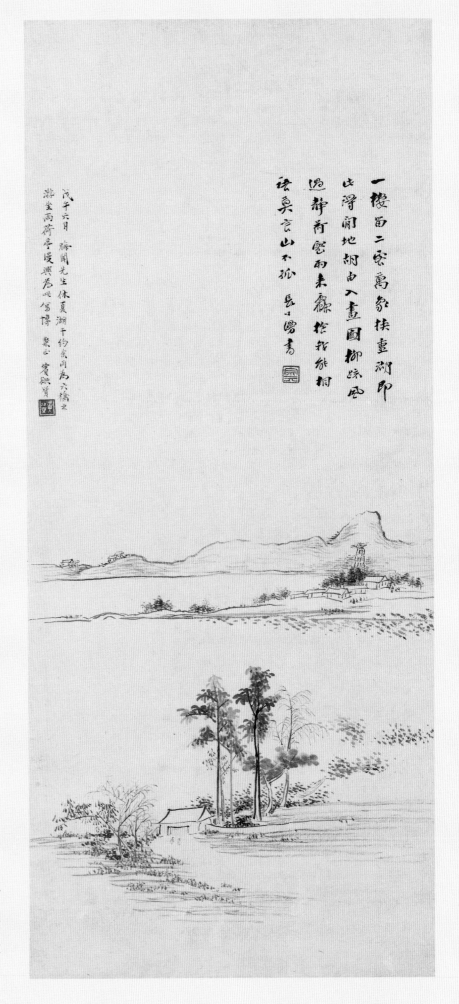

44b.

黃賓虹筆墨的變格

黃賓虹（1865-1955）

《仿馬遠山水圖軸》

無紀年

紙本設色　立軸

126 x 47.2 厘米

題識	仿馬遙父。濱虹。
鈐印	黃質之印
鑑藏印	日升堂壬寅藏畫展紀念、順德日升堂藏
鑑藏者	李博文，順德鹿門人，居香港，"日升堂"主人，收藏南北名家畫甚豐。

THE ARTISTIC DEVELOPMENT OF HUANG BINHONG

Huang Binhong (1865-1955)

Landscape in the Style of Ma Yuan

Hanging scroll, ink and colour on paper

Inscribed, signed Binhong, with one seal of the artist, and two collector's seal

126 x 47.2 cm

《仿馬遠山水圖軸》款識是"濱虹"。黃賓虹告訴王伯敏他於1920年冬（56歲）曾努力擬各家法，其中以宋元諸家筆法為多，署款有"濱虹生"等，[3] 故推《仿馬遠山水圖軸》是作於他56歲左右。

馬遠（1160-1225），字遙父，號欽山，原籍河中（今山西永濟附近），南宋重要山水畫家之一。黃賓虹仿馬遠筆意，誇張其虛實的處理，使墨色的黑白相間異常分明。高高低低的山勢向前、後、左、右四方伸展，這點特徵在黃賓虹往後的山水畫亦復多見。他一生致力練習怎樣運用虛實來顯示出山石的體積、形狀、方向、起伏、凹凸、光暗等、使畫中的山水酷似大自然，與造化能融通為一體。《仿馬遠山水圖軸》中黃賓虹使用粗直的皴法描繪方硬奇峭的山石。此幀遒勁剛悍、虛實的對比強而刻意，是黃賓虹嘗試了解宋人虛實運用的一件學習作品。

3. 王伯敏、汪己文編，〈黃賓虹年譜〉，載《黃賓虹畫集》（杭州：浙江人民出版社；上海：上海人民出版社，1985），記黃賓虹1920年在上海繪畫的歷程。

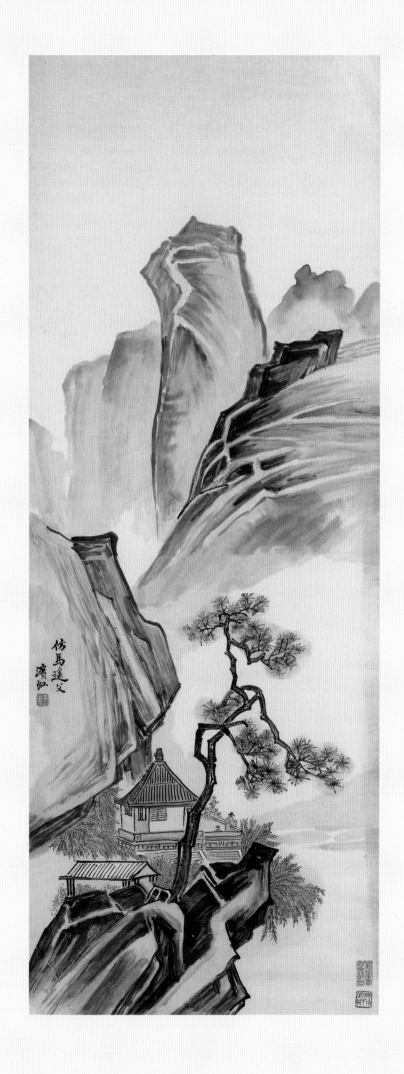

黃賓虹筆墨的變格

黃賓虹（1865-1955）

《寒冬山水圖軸》

約 1926 年
紙本設色　立軸
66 x 34 厘米

THE ARTISTIC DEVELOPMENT OF HUANG BINHONG

Huang Binhong (1865-1955)

Wintry Landscape

Hanging scroll, ink with slight colour on paper

Inscribed, signed Binhong, with one seal of the artist

66 x 34 cm

Exhibited and related literature: refer to Chinese text

題識　杜東原勁骨老思，溢出楮墨之外。沈石田嘗私淑之。賓弘。

鈐印　黃質之印

著錄　王伯敏、汪己文 1964 編的〈黃賓虹年譜〉，在 1923 年條目中記錄黃賓虹一幀 "擬杜東原筆意" 的設色山水畫。載《黃賓虹先生畫集》（杭州：浙江人民出版社；上海：上海人民出版社，1985）。

展出　香港藝術中心及香港大學藝術系聯合主辦，《黃賓虹作品展，1980 年六月》，"擬杜東原筆意" 的《寒冬山水圖軸》是展品之一，畫載於其目錄。

《寒冬山水軸》的署款為 "賓弘"，推斷是黃賓虹約於 1926 年，即 62 歲前後的作品。[4]

杜瓊（1396-1474），字用嘉，號東原，吳派早期的代表畫家，集眾家之長而直追董巨，畫風秀逸。黃賓虹在《寒冬山水軸》中已使用多種墨法，如濃、淡、破、積、焦、宿。至1934年，他才在《畫法要旨》裏正式發表他所提倡的五筆七墨法。[5]《寒冬山水軸》山石空靈，樹木枯禿，骨格剛健。畫家在畫中留白一片，特顯枯枝筆墨的峭厲。畫中虛實的處理是黃賓虹畫作的關鍵要素，他曾說："吾亦以作畫如下棋，需善於做活眼，活眼多，棋即取勝；所謂活眼，即畫中之虛也。"[6] 此幀氣氛孤冷靜寂，與後來黃賓虹山水畫的意境有異。其運用虛實及筆墨的技巧與《仿馬遠山水圖軸》相比，已見成熟。

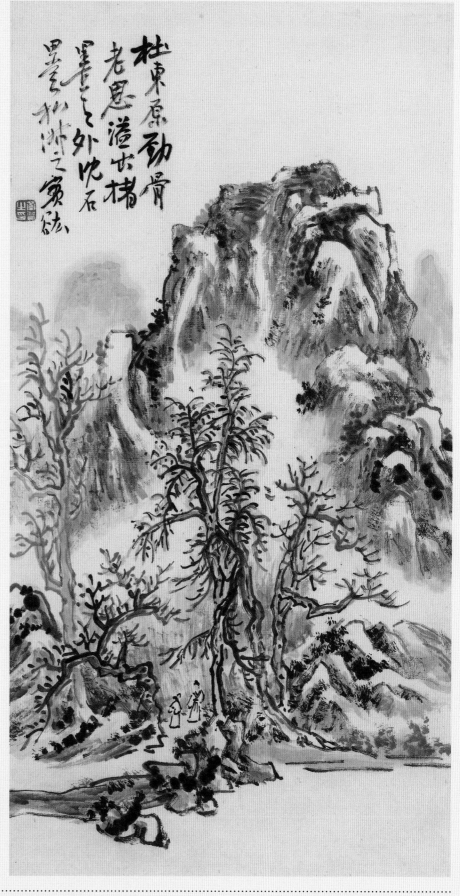

4. 王伯敏、汪己文編，〈黃賓虹年譜〉，載《黃賓虹先生畫集》（杭州：浙江人民出版社；上海：上海人民出版社，1985），1923年條目。

5. 黃賓虹，〈畫法要旨〉，載上海書畫出版社、浙江博物館編，《黃賓虹文集，書畫編上》，（上海：上海書畫出版社，1999），頁489-498。

6. 黃賓虹，〈致王伯敏〉，載汪己文編，《賓虹書簡》（上海：人民美術出版社，1988），頁60，#79。

44d.
黃賓虹筆墨的變格

黃賓虹（1865-1955）

《會稽山水圖軸》

約 1946 年

紙本設色　立軸

74.5 x 31.7 厘米

題識　會稽雲泉庵，水木明瑟，余因寫其一角。賓虹。

鈐印　黃賓虹

展出　香港藝術中心及香港大學藝術系聯合主辦，《黃賓虹作品展，1980 年六月》，《會稽山水圖》是展品之一，畫載於其目錄。

THE ARTISTIC DEVELOPMENT OF HUANG BINHONG

Huang Binhong (1865-1955)

Lush Landscape in Huiji

Hanging scroll, ink with slight colour on paper

Inscribed, signed Binhong, with one seal of the artist

74.5 x 31.7 cm

Exhibited and related literature: refer to Chinese text

此幀繪畫會稽雲泉庵附近的景色，畫中的山谷被厚厚的雲霧掩蓋，山水濕潤沃茂。黃賓虹用濕筆破墨繪出遠處一列的山峰，濃墨破淡墨，墨色相互滲透，混合中又見分明。畫家在近處山石低陷的地方施以橫墨及點苔，跳躍的圓形點苔令全幅山水醒目起來，既渾厚又鬆茂。另一方面，他將受光照耀的部分留白或敷上淺淡的赭石。黑團團的墨和留白的空間相成對比，添增畫中山水的生氣，虛實的處理不像在《寒冬山水圖軸》，更不像在《仿馬遠山水圖軸》這般生硬刻意。黃賓虹用黑亮的宿墨使勁韌的線條點綴出樹木的枝幹及山林裏的庵舍。他筆下的勁力在這些樹枝和設色的花朵裏可見一斑。畫中一人獨坐在溪邊，凝望遠處，悠然自得。根據其風格，可推斷《會稽山水圖》是黃賓虹作於 82 歲左右，而很大可能是依據以前漫遊會稽時所繪的畫稿而成。

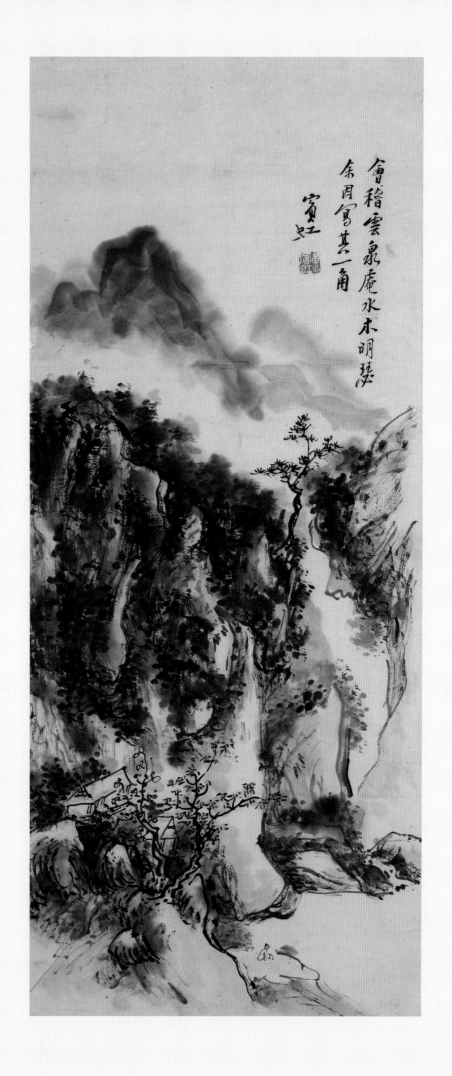

會稽雲泉庵水木明瑟
余見寫其一角
賓虹

黃賓虹筆墨的變格

黃賓虹（1865-1955）

《設色山水圖》

約 1947 年

紙本設色　鏡心

34.9 x 33.7 厘米

題識　水墨設色，最忌輕浮薄弱。王麓台自謂筆下有金
剛杵，一矯婁東虞山屠靡之習，所惜未窺唐宋耳。

鈐印　黃賓虹、竹北移

THE ARTISTIC DEVELOPMENT OF HUANG BINHONG

Huang Binhong (1865-1955)

Light in a Dense Landscape

Leaf mounted for framing, ink and colour on paper

Inscribed, with two seals of the artist

34.9 x 33.7 cm

《設色山水圖》接近黃賓虹繪畫成熟的境界。虛實做到出神入化，淺淡的設色像龍蛇翻騰，從黑團團的積墨窺探出來，使山石的形狀塑造得非常生動自然。《設色山水圖》小中見大，一幅小小面積的畫，塑造出一片廣闊深淵的山林。黃賓虹綜合各種筆法、墨法，做出真山水般的"渾厚華滋"。他努力磨練精湛的筆墨運用，目的是能成功奪取天地造化的美，放進畫裏，成為山水畫中的內美。黃賓虹曾對王伯敏強調說："造化天地，有神有韻，此中內美，常人不可見。畫者能奪得其神韻，才是真畫。"[7] 黃賓虹晚年尤其追溯唐宋畫的沉淵、華茂，他說："余觀北宋人畫跡，如行夜山，昏黑中層層深厚。"[8] 他在 1948 年題畫裏又說："宋元名跡，筆酣墨飽，興會淋漓，似不經意，饒有靜穆之致。"[9] 從他傳世的畫跡看，這顯然是他晚年致力的方向。能使筆墨完備，融通造化，漸創新境是這位八十多歲的老畫家孜孜不倦的目標。

《設色山水圖》鈐有"竹北移"白文長方印。黃賓虹自 1937 年應聘擔任北平古物陳列所書畫鑑定委員和北平藝專教授，隔月即遇七七事變，南歸不得，遂杜門謝客，"惟於故紙堆中與蠹魚爭生活"，[10] 專心作畫。黃賓虹的一位學生石谷風敘述在 1937 年探望黃賓虹時，看見老師在庭園種了些竹樹。[11] 黃賓虹在北京作的畫有些蓋上"竹北移"這印章，故推斷《設色山水圖》是黃賓虹作於 1947 年（八十三歲）左右。在 1948 年，他便離開北京啟程去杭州定居。根據他在題跋所用的細小楷書推斷，黃賓虹在北京期間的視力還可以看得清，尤其在早上。

7.　黃賓虹，〈致王伯敏〉，載汪己文編，《賓虹書簡》（上海：人民美術出版社，1988），頁 60，#79。

8.　陳凡輯，《黃賓虹畫語錄》，（香港：上海書局有限公司，1976），頁 42。

9.　王伯敏編，《黃賓虹畫語錄》，（上海：人民美術出版社，1962），頁 17。

10. 黃賓虹，〈八十自敘〉，載《黃賓虹文集，雜著編》，（上海：上海書畫出版社，1999），頁 562。

11. 石谷風，〈蟄居十載竹北移〉，《美術史論》（杭州）#2，1985 年。

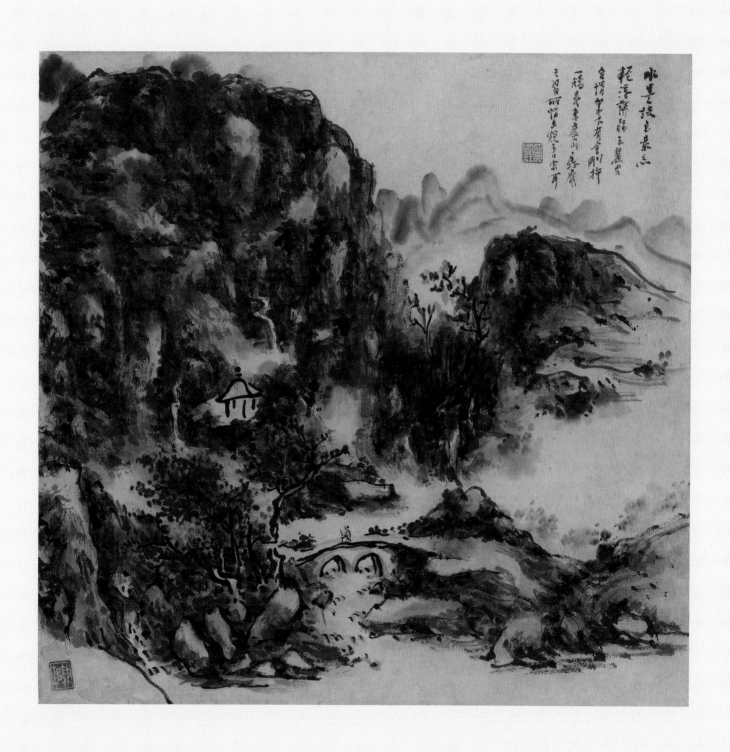

255

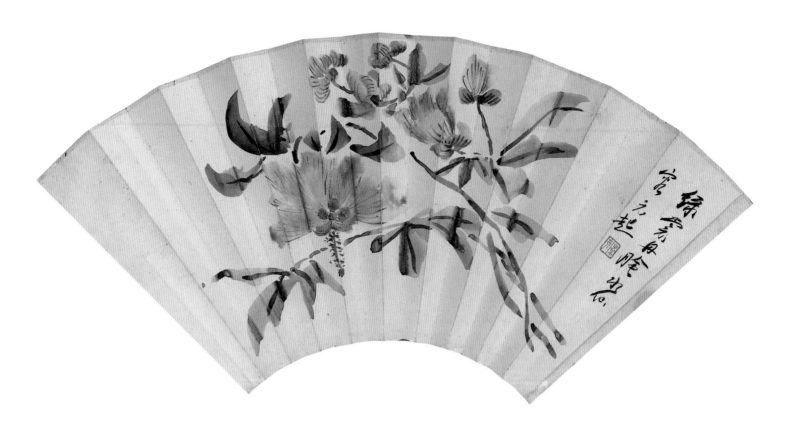

44f.

黃賓虹筆墨的變格

黃賓虹（1865-1955）
《花卉書法扇面》

約 1915 年
紙本設色，另一面水墨紙本　成扇
20 x 52 厘米

THE ARTISTIC DEVELOPMENT OF HUANG BINHONG

Huang Binhong (1865-1955)
Narcissus and a Poem on Willow

Folding fan, ink and colour/ink on paper

Inscribed, signed Yuanqi on one side of the fan,
Binhong on the other, each side with one seal of the artist

20 x 52 cm

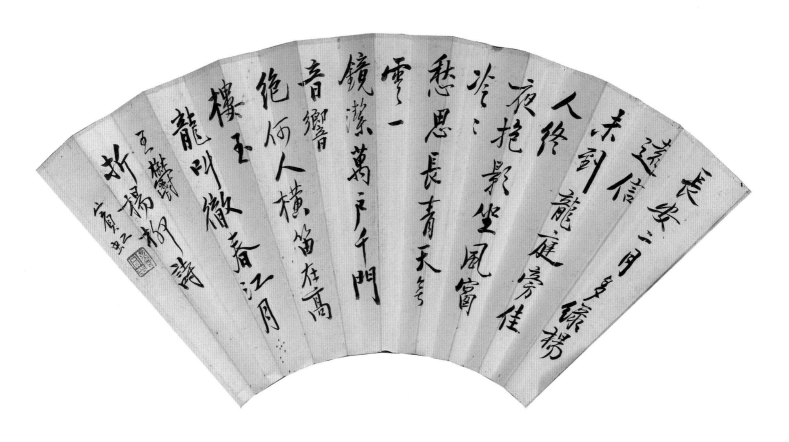

題識　　綠裳丹臉水仙容。元起。

鈐印　　景彥

另一面

題識　　長安二月多綠楊，遠信未到龍庭旁。佳人終
　　　　夜抱影坐，風窗冷冷愁思長。青天無雲一鏡
　　　　潔，萬戶千門音響絕。何人橫笛在高樓，玉
　　　　龍叫徹春江月。王鬱折楊柳詩。賓虹。

鈐印　　黃賓公

黃賓虹《花卉書法扇面》的折枝花卉用沒骨寫意法，師承陳淳（1483-1544）、惲壽平（1633-1690），絢麗中求澹雅。花葉數朵，純潔嫩麗，敷色明淨清潤，推是黃賓虹作於1915年（五十一歲）前後。黃賓虹後來無論在書法、山水畫方面也深受金石學的影響，花卉畫亦隨之洋溢著金石味，有着古拙的線條及濃麗的色彩，風格含剛健於婀娜，與《花卉書法扇面》的風格截然不同。黃賓虹在《花卉書法扇面》署款"元起"，可能與他幼年的名字"元吉"有關。此幅鈐印"景彥"，是其作品中不多見的印章。

在《花卉書法扇面》的背面，黃賓虹節錄了王鬱的楊柳詩。"柳"與"留"諧音，故楊柳象徵離別、依依不捨之意。王鬱（1204-1232），金朝大興人，詩歌俊逸。舉進士不第，西遊洛陽，放懷詩酒，盡山水之樂。據黃賓虹的學生石谷風所記，黃賓虹有臨寫唐太宗（李世民 598-649）《溫泉銘》行書的習慣。[12] 在黃賓虹五十歲左右時的書法《花卉書法扇面》裏，可見此碑的影響。

黃賓虹（1865-1955）是一位文人畫家，亦是一位革新者，經過長達近八十年的繪畫鑽研和實踐，他在二十世紀創出一種革新的文人畫。黃賓虹原名質，字樸存，一作濱虹，曾署予向，又號大千，中年更號賓虹，後以號行，晚年署虹叟，室名濱虹草堂。安徽歙縣西鄉潭渡村人，生於浙江金華。幼承家學，飽讀經書，旁及詩文書畫。少年時代遊學於黃山、歙縣、金華、揚州、安慶之間，問學於同里汪宗沂。初學畫於陳春帆、鄭珊（約 1810-1897）。二十三歲補廩貢生。早年支持維新，嘗致函康有為（1858-1927）、梁啓超（1873-1929），會晤譚嗣同（1865-1895），力陳革新的必要。

1907 年到了上海後，因贊成以研究文學起革命，先後參加"黃社"、"南社"的活動。他交往的朋友來自很多不同理念及不同團體，包括舊學和新學的支持者、金石書畫家、尊孔復辟的政治家、"折衷東西"新畫法的畫家等。黃賓虹不反對參看或學習西方藝術，但堅信要保留中國傳統書畫。在上海，他活躍於不同的文人社團與藝術團體，如"國學保存會"、"貞社"、"海上題襟館"、"寒之友社"、"爛漫社"、"中國金石書畫藝觀學會"、"上海中國書畫保存會"、"百川書畫社"等。1913 年黃賓虹曾與宣古愚（1866-1942）合辦"宙合社"作古董生意，又創藝觀學會，編印藝觀，主持"神州國光社"，曾擔任商務印書館美術部主任，並歷任多間南北藝專教授。

黃賓虹工書法，年青時行草得法於王獻之（344-386）、顏真卿（709-785）、李世民（598-649），後力工鐘鼎和魏晉諸賢，楷書宗北魏《鄭文公碑》、《石門銘》，書法結體寬博，合剛勁姿媚於一身。他熱衷金石學，收藏秦鉨漢印甚富，故書畫籀篆，飽含金石氣。善刻印，著《冰嶽雜錄》、《虹廬筆乘》等。

黃賓虹謂："知師古人不如師造化者，方能臻於自然。"[13] 他身體力行，一生漫遊無數，南下粵桂，西入川黔，至中原、江南諸省，流連名山勝蹟，在桂林、陽朔、香港、天台、雁蕩、青城、峨嵋之旅，寫圖作記，充實畫材。不同的機遇令黃賓虹與廣東人結下不解之緣。他的朋友當中有不少屬廣東籍如黃節（1873-1935）、鄧實（1877-1951）、蔡哲夫（1879-1941）、蘇曼殊（1884-1918）、黃般若（1901-1968）、黃居素（1897-1986）、吳鳴（1902-？）等。他兩次到訪廣東，認識不少"貞社廣東分社"和"廣東國畫研究會"的會員。學養廣泛的他，深入文史，詩文清雋疏朗，每作畫幅多題詩於上。

1937 年應聘擔任北平古物陳列所書畫鑑定委員和北平藝專教授，隔月七七事變，南歸不得，潛心書畫。1948 年應聘杭州藝專國畫教授，定居西湖棲霞嶺。晚年病目，仍作畫、著述、教學不輟。1955 年逝於杭州。

黃賓虹一生致力於山水畫藝術的繼承和發展，為中國書畫藝術的濯古來新和進入現代開闢了道路。李可染（1907-1989）、錢松喦（1899-1985）、賀天健（1891-1977）、王伯敏（1924-2013）莫不深受其影響。黃賓虹山水初宗新安派，受李流芳（1575-1629）、程邃（1607-1692）、程正揆（1604-1676）及髡殘（1612-?）等影響，繼而習董其昌（1555-1636）、惲向（1586-1655）、李流芳（1575-1629）、鄒之麟（活躍於 17 世紀上半葉）、元四家，南宋馬遠（1160-1225）、夏圭（生卒年不詳），復宗五代荊浩、關仝、董源，北宋巨然等古賢畫跡，會心古人，師法造化，寫出高、大、深、厚的山水。

如中國文字承載民族文化，黃賓虹認為與金石學相通的中國筆墨，體現民族精神，具中國精神文明的價值。他提出平、留、圓、重、變"五筆"之法，濃、淡、破、積、潑、焦、宿"七墨"之說。他重視虛實、繁簡、疏密的運用。其山水畫多次改革，遂自成面目：中年時期蒼渾清潤；晚年尤精墨法，山水於黑密厚重中透出亮光，有時在濃墨、焦墨中兼施重彩，益見斑爛古拙。他晚年將畫面以平面處理，用不同的筆墨堆砌在分割明確的虛實部份上，使山水似與不似之間，寫出了渾厚華滋、意境幽深的山川神貌。黃賓虹亦間作花鳥草蟲，奇崛有致。

他對畫史深有研究，在評論中難免存些個人的成見，以鞏固其理念。在他累累的文章和書信裏，黃賓虹不斷探討中國傳統畫的價值、在二十世紀新時代裏作畫的目的、具備的條件、方法等。生平編著非常豐富，如"畫法要旨"、"古畫微"、"虹廬畫談"、《賓虹詩草》等畫學通論及金石書畫編，另有輯本《黃賓虹畫語錄》等，於美術界貢獻至大。並與鄧實合編《美術叢書》，影響廣泛。生平作畫，無慮萬幀，多屬贈送留念者，不斤斤於潤金之有無。雖然日常生活經常捉襟見肘，但這位擁有頑強生命力的老畫家，至八十多歲目疾時還不斷努力作畫，最終大器晚成，繪畫的山水沉淵華茂，富有文人畫裏的神韻及內美。黃賓虹先生終生致力於民族文化藝術的整理和傳播，其影響是否如他所望，還待中國傳統書畫未來的發展。

12. 石谷風在黃賓虹北京家中看到一部殘破的《溫泉銘》拓本，得知老師有臨這碑的習慣。

13. 黃賓虹，〈精神重於物質說〉，載《黃賓虹文集，書畫編下》（上海：上海書畫出版社，1999），頁16。

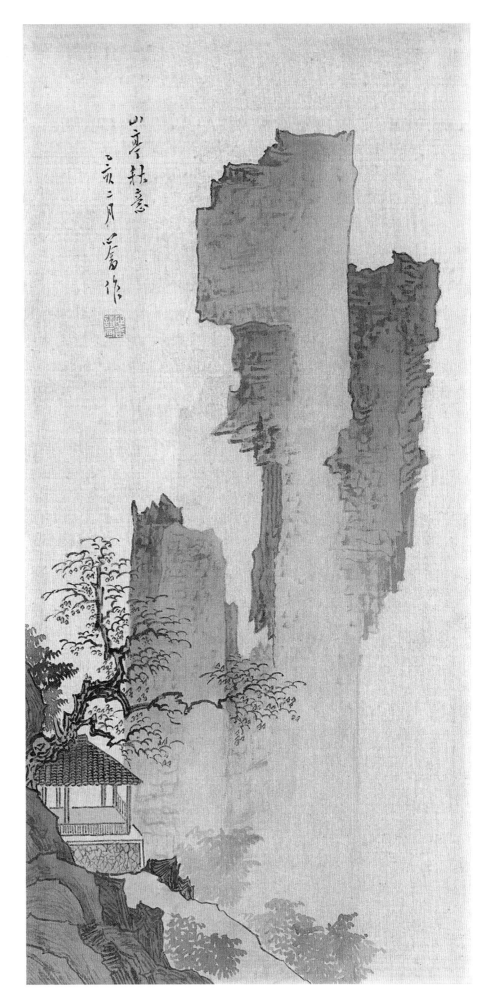

45a.

舊王孫的詩文書畫

溥儒（1896-1963）

《山亭秋意圖》

民國乙亥（1935）　四十歲

絹本設色　鏡心

30.4 x 15 厘米

題識　　山亭秋意，乙亥二月。
　　　　心畬作。

鈐印　　心畬詩畫

FROM A FORMER PRINCE OF THE QING DYNASTY

Pu Ru (1896-1963)

A Mountainside Pavilion in Autumn

Scroll, mounted for framing,
ink and colour on silk

Inscribed, signed Xinyu,
dated *yihai* (1935),
with one seal of the artist

30.4 x 15 cm

260

溥儒（1896-1963），原姓愛新覺羅氏，後以名為姓改稱溥儒，初字仲衡，改字心畬，號羲皇上人、西山逸士等，齋名寒玉堂，北京人，滿族，清宗室，為道光曾孫，恭親王奕訢嫡孫。光緒賜名"儒"，祖父恭親王囑之"汝位君子儒，無為小人儒"。[1] 溥儒自少受傳統嚴謹的禮教薰陶，接受國學基礎教育，貴冑法政學堂畢業。辛亥革命後，隱居北京西郊戒臺寺奉母讀書十餘年，以大量的精力鑽研經史子集，埋頭著述。這段時間裏，他日夕與古畫名跡及西山景物相對，開始了他習畫的生涯。1924 後一度重返恭王府，家藏宋元名跡頗富，溥儒尤致力於詩文書畫創作，與當時舊臣遺老多有文字交往。1925 年與滿族畫家共創立"松風畫會"，自號松巢。溥儒認識了張大千（1898-1983），唱酬切磋往來甚密，遂有"南張北溥"之說，兩人長達三十年的友誼。[2] 1934 年任教於國立北平藝術專科學校（今中央美術學院）。1939 年避居頤和園介壽堂，潛心作畫、著述，鬻書畫以自給。1949 年去臺灣定居，賣畫為生，曾任教於臺灣省立師範學校（今臺灣師範大學）藝術系，並設帳授徒，畫室名"寒玉堂"，[3] 門生眾多，有江兆申（1925-1996 等。居臺期間曾出訪韓國、日本、泰國、香港，展畫講學。1963 年卒。著有《四書經義集證》、《爾雅釋言經證》、《陶文釋義》、《經籍擇言》、《秦漢瓦當文字考》、《漢碑集解》、《慈訓纂證》、《寒玉堂類稿》、《寒玉堂論畫》、《詩文集》等。

溥儒以文人自許，其詩思敏捷，詞藻富麗，視畫為文人餘事，故盛年時並未全心研學。他一生談詩、談書、談做人卻不甚談畫。身為宗室，他有機會觀摩體悟大內許多書畫珍藏，畫藝無師自通，其畫理畫技全由擬悟古人法書名畫以及書香詩文蘊育而成。溥學書先於學畫，初學顏真卿（709-785）、柳公權（778-865）大楷，次習晉唐小楷。後篆書習泰山刻石、説文首部、石鼓文，隸書寫《曹全》、《禮器》、《史晨》諸碑。行書寫二王、米芾（1051 1107）、褚遂良（596-658）、虞世南（558-638）。其筆法嚴謹，結構精密乃從練習碑版而來。溥儒早期隱居在北京西郊戒臺寺時，有機會認識永光和尚，受其灑脱疏散的書法影響，[4] 故啟功（1912-2005）謂其早期書法"碑底僧面"。溥儒在畫上題跋多用他最擅長的行草書，對聯的書寫則喜用楷體。

溥心畬以書法用筆作畫，多用熟紙，從臨摹家藏的四王畫入門，進而遠紹董巨、李唐（約 1049-1130 後）、劉松年（活躍於 1174-1224）、馬遠（活躍於 1190-1224）、夏圭（生卒年不詳）等。他正統文人的背景，加上貴冑的氣息，令他成為一位罕有以北宗為骨幹又能巧妙地融會南宗文人意趣的畫家。溥儒的山水畫淡雅俊秀，稍嫌氣魄不足，亦善畫人物、鞍馬、翎毛、花竹之類。

《山亭秋意圖》這小幅淺絳山水主要是描繪數座高起、柱立的山峰，形狀相當特別。畫中央的主峰被後面一座比它矮的山石緊貼抱擁着，貌似一個孩子背在媽媽的肩膊上。在主峰的另一旁有一座低的側峰，好像是一個小孩緊貼媽媽的身旁。主、副山峰像是三位一體，佔了全幅的主要位置。溥儒運用石青淡赭潤染出它們的形象，色彩由淺到深，層次分明，透明清麗，充滿深秋氣息，飄逸中氣骨峻厚。溥儒用提按、轉折而輕巧的線條點畫出山石奇特的方形輪廓；酷似李唐的輕皴來描寫山石的質感。一座亭舍在圖的左下角襯托着。畫家用宋人的蟹爪筆法繪畫樹上的禿枝。附近的葉叢、山坡，色度由深至淺，與高聳的山石相輝映。此幅構圖獨特，充滿想像力，著色精妙含蓄，氣韻連貫，穆靜秀雅。

在民初畫壇新風格輩出的時代，溥儒遠承宋人，在藝術裏沒有創新變革的意向。他沒有受到西方藝術的影響，堅持遠追中國傳統文化，在延續傳統、傳承古典文化方面努力下功夫，曾被譽為"中國文人畫的最後一筆"。

1. 詹前裕，《溥心畬書畫藝術之研究報告 - 民國藝林集英研究之二》，（台中：臺灣省立美術館，1992），頁 10。
2. 王耀庭，〈從南張北溥論雅俗 - 摹古及筆墨之變〉，《張大千溥心畬詩書畫學術研討會論文集》，（台北：故宮博物院，1994），頁 506。
3. 龔敏，《溥心畬年譜》，（上海：上海書畫出版社，2017）。
4. 啟功，〈溥心畬先生南度前的藝術生涯〉，《張大千溥心畬詩書畫學術討論會，論文集》，頁 239-254。

45b.

舊王孫的詩文書畫

溥儒 (1896-1963)

《花卉草蟲圖扇》

民國辛巳 (1941)　四十六歲
紙本設色　扇面
17.5 x 51 厘米

題識一　繁英冷綻，漠漠生春怨。小院無人，鶯語亂。
　　　飛盡殘紅誰見。春風淺淡窗紗。暮雲簾外欹
　　　斜。從此一杯清酒，不知何處天涯。清平樂。
　　　心畬題舊作小詞，時辛巳四月。

鈐印　　溥儒之印、半牀紅豆

題識二　上林依舊鶯聲早。淺碧池塘草。桃葉奈愁
　　　何。春風吹又多。暗度芳菲節。零落燕支雪。
　　　流水送春行。楊花無限情。菩薩蠻。心畬又
　　　題。

鈐印　　心畬

FROM A FORMER PRINCE OF
THE QING DYNASTY

Pu Ru (1896-1963)

Flowers, Cobweb and a Pair of Fleeing Bees

Fan leaf, mounted for framing, ink and colour on paper

Inscribed twice, signed Xinyu, dated *xinsi* (1941),
with three seals of the artist

17.5 x 51 cm

溥儒為恭親王的嫡孫，自幼在王府中錦衣玉食，飽讀經史子集，善學琴棋書畫。他天資聰穎，勤學用功，慈禧太后（1835-1908）曾誇他為"本朝靈氣都鍾於此童"。[1] 大清王朝倒塌後，溥儒初時的生活還過得相當舒坦，在不用太愁生計的情況下，可以繼續致力於詩文書畫的著述和創作。1937 年中日戰爭爆發，溥儒在 1941 年（即作《花卉草蟲》的年份）已和家人避居頤和園介壽堂，租住居所（參見載於《山亭秋意圖》的著述）。當時他已步入中年，家事與國勢的盛衰使溥儒內心充滿不安與矛盾。溥儒的正室羅清媛雅善丹青，與溥儒琴瑟和鳴，在 1935 年他娶了側室李墨雲。這位舊王孫，為了維持生計，必須鬻書畫為生。1937 年，母親項太夫人亦仙逝。[2] 1941 年的溥儒，對世俗塵事陌生，對洞察人心也沒有多大的經驗。

溥儒在《花卉草蟲》裏表露出他無限的感觸。扇面的中央畫有數朵寫意折枝花卉，紅花綠葉，線條鈎勒富有韻律感，敷色明澈，清麗和雅。畫花卉在形似與灑脫之間，畫風細膩，高貴典雅，表現出景物自然之美。但清麗和雅的氣氛中卻蘊藏着奪命的危機：一隻體形龐大的蜘蛛在畫中的一方結下了一個網，而兩隻用工筆繪畫的小蜜蜂正齊齊飛走逃命，遠離危險。溥儒寓意是生命的危險、或是誘惑的危機，我們卻不得而知。

溥儒在畫中題了兩首他自作的詞，詞藻富麗，內容蒼涼勃鬱，充滿無奈唏噓。其中一首中寫："春風吹又多。暗度芳菲節。零落燕支雪。流水送春行。楊花無限情。"楊花即柳絮，喜風，風往哪吹，它往哪走，多用來形容女性感情的混亂。作為末代王孫，溥儒身歷家國巨變，可謂言之有物，寄託深遠。詞文寫盡他故國之思、身世之感。溥儒題畫的書法偶儻流通，俊邁秀逸，飄灑暢酣。他的行草學二王、米芾，主張樹立骨力，善取其勢。

溥儒一生肯負着傳統文化道統的觀念和失去家國的重擔。顛沛流離的舊王孫生活並沒有埋沒他詩文書畫清剛秀逸之氣，[3] 和他以北宗山水注入文人意趣的能力。他的作品眾多，桃李滿門，一生致力追求祖父恭親王囑他為"君子儒"的目標。

..

1. 詹前裕，《溥心畬書畫藝術之研究報告 - 民國藝林集英研究之二》，（台中：臺灣省立美術館，1992），頁 12。

2. 同上，頁 20。

3. 王耀庭，〈從南張北溥論雅俗 - 摹古及筆墨之變〉，載《張大千溥心畬詩書畫學術研討會論文集》，（台北：故宮博物院，1994），頁 507-508。

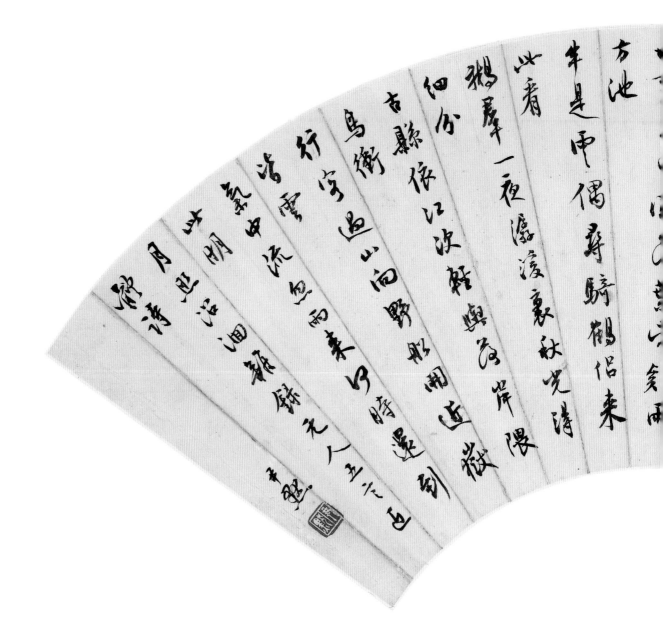

46.

帖學書法在二十世紀

沈尹默（1883-1971）

《行書元人五言詩扇面》

無紀年
紙本水墨　扇面
17.8 x 51 厘米

TIEXUE CALLIGRAPHY IN
THE 20TH CENTURY

Shen Yinmo (1883-1971)
*Five-Character Rhymed Poems in
Running Script Calligraphy*

Fan leaf, mounted for framing, ink on paper

Inscribed, signed Yinmo, with one seal of the artist

17.8 x 51 cm

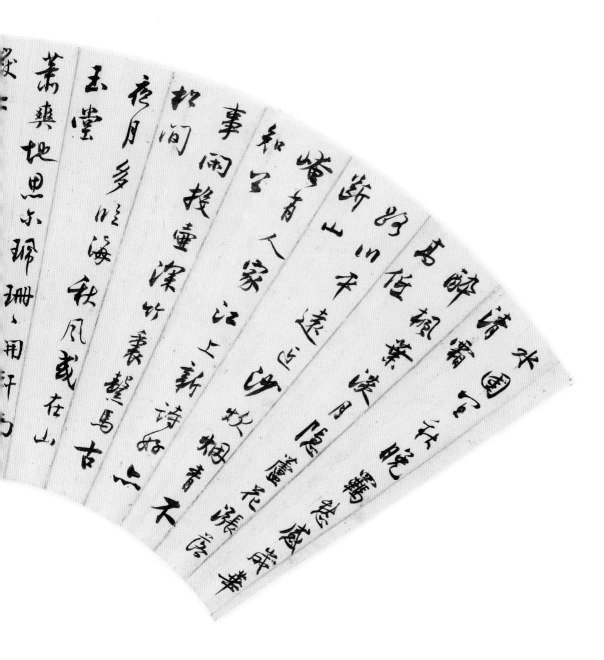

釋文 水國宜秋晚，羈愁感歲華。清霜醉楓葉，淡月隱蘆花。漲落高低路，川平遠近沙。炊煙青不斷，山崦有人家。

江上新詩好，亦知公事閑。投壺深竹裏，繫馬古松間。夜月多臨海，秋風或在山。玉堂蕭爽地，思爾珮珊珊。

開軒南嶽下，世事未曾聞。落葉常疑雨，方池半是雲。偶尋騎鶴侶，來此看鵝群。一夜潺溪裏，秋光得細分。

古縣依江次，輕輿落岸隈。鳥衝行客過，山向野船開。近嶽皆雲氣，中流忽雨來。何時還到此，明月照沿洄。

題識 雜錄元人五言近體詩。尹默。

鈐印 尹默

沈尹默（1883-1971），原名君默，字中，號秋明、匏瓜，原籍吳興（今浙江湖州）人，出生於當時其父出仕的陝西興安府。他自幼好書法。1905年短暫留學日本，後隨家人遷回浙江，1907年在杭州任教。1913年到北京大學中文系擔任教師。1917年，蔡元培（1868-1940）任北京大學校長，請沈氏參與革新北大。沈尹默隨即擔任《新青年》編委之一，與陳獨秀（1879-1942）、李大釗（1889-1927）、魯迅（1881-1936）、胡適（1891-1962）等倡導新文化運動。他倡導白話詩，亦精擅舊詩詞。1921年他再仕日本進修，與郭沫若（1892-1978）相識，其後任河北教育廳廳長，北平大學校長等職。1932年，南下上海，任中法文化交換出版委員會主任。1940年，中日戰爭期間，他徙居成都。戰爭後，沈尹默卜居上海，以鬻書自給。中華人民共和國成立後，他被任為中央文史館館長。[1]晚年沈尹默主持書壇，倡導以腕行筆，闡述筆勢筆法等先賢論述，培養後進，振興書學，利用近代照像印刷術的發展，提倡臨寫歷代書法名迹。1961年上海市"中國書法篆刻研究會"成立，隨即與"文化宮"、"青年宮"合辦書法篆刻學習班十期，培訓學員四百餘人。著有《秋明集》、《秋明室雜詩》、《秋明室長短句》、《澹靜廬詩賸》、《歷代名家學書經驗談輯要釋義》、《書法論》、《二王法書管窺》、《沈尹默行書墨迹》、《沈尹默法書集》、《沈尹默論書叢稿》、《和青年朋友談書法》等。

沈尹默一輩子致力書法創作、書法理論及書法人才的培養。幼年時初學歐陽詢（557-641），臨寫黃自元的《歐陽詢九成宮醴泉銘》。因喜歡父親好友仇淶之（1855-1935）的書法，從而摹之。1909年沈尹默在杭州被陳獨秀評其字"俗在骨"。打擊之下，他毅然重新學習，研究執筆法，細讀包世臣（1775-1855）之《藝舟雙楫》，又臨寫北朝碑《龍門二十品》、《張猛龍碑》、《大代華岳廟碑》等。[2]

沈尹默之所以埋首專攻北碑，多少是因為當時碑學的普遍。清代順治、康熙直到乾隆皇帝，董其昌（1555-1636）、趙孟頫（1254-1322）二家風靡書壇。至嘉慶、道光，盛極一時的金石考據學帶動碑學的發展。北碑南帖之說，創自阮元（1764-1849），其著的《南北書派論》與《北碑南帖論》兩文，開清代中晚期書法界尊碑抑帖之風。包世臣所著的《藝舟雙楫》，考訂碑帖，評論百家，條舉出揚碑抑帖的具體意見。康有為（1858-1927）繼阮元、包世臣後在1889年著《廣藝舟雙楫》，大力推崇漢魏六朝碑學，對帖學一系全面否定，猛烈評擊唐數百年的書家及其所謂"二王末流"的趙孟頫、董其昌書法。

遵從帖學的沈尹默攻北碑並不是揚碑抑帖，而是選擇從雄強剛方的北碑吸取他需要的強化劑。三十歲後，在北京大學任教授時，他開始遍寫智永（約7世紀）、米芾（1051-1107）、文徵明（1470-1559）、虞世南（558-638）、褚遂良（596-約658）各家。中年後漸覺行筆時腕下有力，轉注二王諸帖，由楷入行，并涉晉唐諸大家，書名大噪。書壇有"南沈北于"（于右任，1879-1964）之稱。沈尹默的視力非常差，近視高達2000度，晚年幾乎看不見。據知他寫字時，請夫人將毛筆蘸好墨，遞到他手中，放在紙的右上角，寫完一行後再放到第二行，然而用筆古秀勁逸不減當年，全篇竟能渾然一體。

沈尹默的《行書五言詩》錄取自元朝數位詩人的五言律詩。第一首，錄自文學家許有壬的《獲港早行》；第二首，虞集的《寄丁卯進士薩刺天錫》；第三首，揭傒斯之《黃尊師高軒觀鵝因留宿》；第四首，揭傒斯的《衡山縣曉渡》。此篇具有當代性妍美流暢的經典書風。沈尹默以二王書法為主調，以歐陽詢楷書為基礎，用筆謹嚴，一絲不苟，圓潤勁健和端莊姿媚中又融進了宋人的許多筆意，特別是米芾。在《行書五言詩》裏可見字體的筋和骨都內擫在沈流暢的用筆當中，如詩中句："方池半是雲"體現中國文化的"綿中藏針"的書卷氣審美精神；隨着的"偶尋騎鶴侶"句中可見証歐陽詢的書體結構；"近嶽皆雲氣"的"嶽"字帶有米芾的筆意。沈尹默在此扇面用筆揮灑自如，如行雲流水，自然流暢，墨色濃淡相間，既有歐陽詢之神韻，又帶有趙孟頫清雋秀朗，風度翩翩之骨肌。

光緒年間康有為在《廣藝舟雙楫》對帖學一系全面否定，造就一代新風。當中他提出"卑唐"的概念，即將唐代數百年的書家創作一筆抹殺。這樣做未免過於偏激，恐怕是理論家為鞏固其觀點而倡導的。另一方面，碑學的興盛和普遍化，亦帶來負面的效果。一些書家為了特意把字寫得濃重方折，反弄得過分地粗髮亂服，筋骨外露。沈尹默的書法，可以說是一反這陋習。

"二王"王羲之、王獻之書法在千秋書史裏充當為最高的楷範。無論阮元、包世臣、康有為在"揚碑抑帖"的風潮中也從未批評或揚棄"二王"。沈尹默在《行書五言詩》及其大部分的創作都是以二王書法為主調，法度亦多得二王神髓。他不是像吳昌碩、康有為、于右任等入碑出帖，而是出碑入帖，最終入帖又出帖。[3] 沈尹默的書法法度嚴謹，在現在書壇上並不多見，但亦因此為法所縛而變化少，論性情又過於薄弱，很難達到"二王"之散淡、玄遠、虛和沖冥的意境。然而"二王"書妙處不在書，非力學可致。

沈尹默系統地論述筆法、筆勢和筆意，從書法藝術及其技法進行探索，寫了不少書論著作。他在闡釋中發展，對現代教育體制中的書法研究、書法教育、書法普及作出不少貢獻。他的書法法晉唐宋，功力厚，雋逸有致，成為現代書法轉型中復興帖學的啟蒙者、現代帖學的"開派人物"。

1. 見鄺千明編，《沈尹默年譜》，（上海：上海書畫出版社，2018）。

2. 傅申，〈"南沈北于"的民初帖學書家沈尹默〉，載上海市書法家協會編，《沈尹默論壇論文集》，（上海：上海書畫出版社，2012），頁103-105。

3. 沙孟海著，祝遂之編，《沙孟海學術文集》，（杭州：中國美術學院出版社，2017），頁252-254。

47.

二十世紀米友仁的演繹

吳湖帆（1894-1968）

《行書詞一首及臨米友仁雲山圖》

甲午（1954）　六十一歲

紙本水墨　冊頁片　兩開

每開 28 x 32 厘米

AN INTERPRETATION OF
THE MI STYLE LANDSCAPE IN
THE 20TH CENTURY

Wu Hufan (1894-1968)

*Landscape in the Mi Style and a Poem in
Running Script Calligraphy*

Leaves, mounted for framing, ink on paper

Inscribed, signed Wu Qian and Wu Hufan respectively,
dated *jiawu* (1954), with four seals of the artist

28 x 32 cm each

書法

釋文　花浪滾春潮，水滿垂虹第四橋。雙槳平移吟夜月，嬌嬈。波底銀蛇漾萬條。絮語數來朝，更唱新詞按碧簫。載得小紅心似箭，迢迢。舊夢重經覺路遙。南鄉子。

題識　為仁輔老弟書。吳倩。

鈐印　吳湖颿印

畫

題識　甲午驚蟄病中，與仁輔學弟觀小米《雲山袖珍卷》後，約取一角贈之。吳湖帆。同觀畫者，俞弟叔淵並誌。

鈐印　倩盦畫印、吳湖颿印、山抹微雲

吳湖帆（1894-1968），原名翼燕、萬，又名倩，字遹駿、東莊、湖帆（又作湖颿），號倩菴、醜簃，室名梅景書屋、亦迢迢閣，江蘇蘇州人。祖父吳大澂（1835-1902）為清兵部尚書，也是金石大家，收藏甚富。吳自少受庭訓喜愛繪畫，幼從陸恢（1851-1920）初學調筆弄墨之法，後入蘇州草橋學舍從胡石予（1868-1938）、羅樹敏（1851-1920）二師習丹青，打下中國畫傳統技法基礎。青年時期常出入顧麟士（1865-1930）家的“怡園畫社”，與前輩交流。吳湖帆的外祖父是江南著名收藏家沈韻初（1832-1873）。

吳氏酷愛收藏，其中不少趣事顯示出他的幽默。例如他家藏《常醜奴墓志》而自號醜。當時他特別欣賞董其昌的繪畫，臨摹其作品，請人刻：“醜學董”的印章。1915 年他娶了夫人潘靜淑（1892-1939）。潘氏伯父潘祖蔭（1830-1890）為光緒時的軍機大臣、工部尚書。潘祖蔭的“攀古樓”收藏聞名南北。潘靜淑的嫁資有宋拓歐陽詢（557-641）《化度寺塔銘》、《九成宮醴泉銘》、《皇甫誕碑》拓片。吳湖帆把三張拓片和自己家的舊藏歐陽詢《虞恭公碑》放到一處，命為“四歐堂”，更把長子起名為孟歐，次子述歐，長女思歐，次女惠歐。[1] 後來他收得隋代《董美人墓志銘》，辟“寶董室”藏之，也挾冊入衾，並曰“與美人同夢”，自刻一印“既醜且美”，愛碑成癖。吳湖帆收藏狀元的扇子，時間長達 20 年，他的《七十二狀元扇》可謂是個傳奇，現保存在蘇州博物館。他的室名“梅景書屋”是從他和夫人擁有的兩件收藏品的名字綴成：宋版木刻畫譜《梅花喜神譜》和宋代大書法家米芾墨跡《多景樓詩帖》。[2] 吳湖帆閱力深通，加上悟性極高，特精鑑識，能於極細微處判別古畫真偽，當時與收藏大家錢鏡塘（1907-1983）並稱為“鑑定雙璧”。

1924 年吳湖帆因避江蘇軍閥混戰遷滬。他在上海賣畫為生，亦同時設“梅景書屋”課業授徒，弟子王季遷（1907-2003）、朱梅村（1911-1993）、徐邦達（1911-2012）、宋文治（1919-1999）均事業有成。1925 年受聘為國民政府內政部古物保管委員會顧問，1937 年任上海博物館董事，與吳徵（1878-1949）、吳子深（1893-1972）、馮超然（1882-1954）有“三吳一馮”之説，與溥儒並稱“南吳北溥”。三十、四十年代，“梅景書屋”名流雅士雲集，談詩論畫互相切磋。吳湖帆堪稱為當時上海畫壇的傳奇人物。五十年代以來歷任上海中國畫院畫師、中國美術家協會上海分會副主席。晚年環境極悲涼，身體欠佳，家藏文物被席捲一空，終不堪折磨，1968 年卒。著有《醜簃談藝錄》、《佞宋詞痕》等。

吳湖帆擅繪山水花卉。山水從四王、董其昌（1555-1636），上溯宋元各家。他研習廣博，目光不斷縱橫發展，融合南北宗法，以高超的熔鑄能力將水墨烘染與青綠設色熔於一爐，作品往往帶有宋詞意境，儒雅中卻有點通俗新穎的情致。吳湖帆的水墨山水煙雲蒼茫縹緲，清雋雅逸；設色山水精巧工麗中雅腴靈秀。骨法用筆亦跟隨年齡漸趨凝重。他雖少出遊寫生，但閉門筆墨裏胸存丘壑，能將不同的山川形態把握自如，使畫面經營不落入前人窠臼。[3]花卉畫早年受陸恢影響，後經惲壽平（1633-1690）而上探元明，清麗雅雋。寫竹筆墨清拔。沒骨荷花，參以撞粉撞水之法，風姿綽約，與惲壽平同格不同調。吳湖帆畫風雖追踪古人，但擁有自己鮮明的創新時代風格。其書法工行書，初學董其昌，中年師趙佶（1082-1135）瘦金體，晚年則得米芾（1051-1107）《多景樓詩》神髓。

吳湖帆在《行書詞一首及臨米友仁雲山圖》中的一幅冊頁片上寫上他自己作的一首雙調的南鄉子詞，給"仁輔老弟"。文中有："載得小紅心似箭，迢迢。舊夢重經覺路遙。"文中帶有懷舊傷感之意。詞中"迢迢"兩字與吳湖帆的一個室名"迢迢閣"吻合。書法是他工的行書，清健超拔，可見他中年後師趙佶瘦金體的影響。

在《行書詞一首及臨米友仁雲山圖》的另的一幅冊頁片上，吳湖帆規模宋代米友仁（約1074-1153）的雲山山水法。此幅也是寫給友人"仁輔學弟"。米友仁父親米芾對湖南瀟、湘二水和鎮江金、焦二山的自然景色特別陶醉。他開創新風格，以點代皴，採用臥筆橫點積疊成塊面來代表山的體積；以留白來代表山間的雲霧，塑造出煙雨雲霧、迷茫奇幻的景象。其子米友仁繼承和發展家傳，世稱"米氏雲山"。由於米芾山水畫真跡缺失，世人只能通過其子米友仁的《瀟湘奇觀圖卷》（現藏北京故宮博物院）、《雲山得意圖卷》（現藏台北故宮博物院）來了解"米家山水"。"米家山水"為大寫意畫，推動水墨"文人畫"在宋以後的筆墨縱放、脫略形狀的風格。南宋牧溪（活躍於13世紀）、元代高克恭（1248-1310）、方從義（活躍於14世紀）、明代董其昌等皆師之。

吳湖帆在《臨米友仁雲山圖》運用積墨法繪出一層層高聳的峰巒，水墨由淡至濃、疏至密地渲染出山巒的陰陽向背、質感和立體感。《臨米友仁雲山圖》墨色沉穩，濕淡的墨暈使生機勃勃的山體自然地浮現在厚重的白雲上，互相烘托着，使畫面有山實而白雲也不虛的妙趣。繪寫"米家山水"須對積墨法有高度的了解和能力，故歷來能掌握的畫家不多。[4]明末董其昌深諳米家山水，對這一系列的文人士大夫畫有相當造詣。吳湖帆深受董其昌乾濕互用、黑白對比的水墨畫法影響。吳湖帆《臨米友仁雲山圖》是通過董其昌上溯宋代米友仁，是二十世紀中期一幅罕有做到有相當水準的米家山水畫。這兩幅書畫成於甲午年（1954），是吳湖帆花甲60歲之作。

在二十世紀的五十年代，當大家熱烈地探討中國畫繼承及創作的各種問題之際，吳湖帆堅持繪畫以傳統為基礎。很多畫家遊歷寫生，在現實中尋變，有的從西方藝術取材，吳湖帆卻以改造古法為己用作為繼承與變革的方法。他的作品擁有清新俊雅之意境，使他成為當時在傳統基礎上創新的代表畫家之一。

1. 陳巨來，〈吳湖帆軼事〉，《東方藝術》，（2015），8期，頁136-143。

2. 江宏、邵琦編，《吳湖帆詞典》，（上海：上海古籍出版社，2001），頁24-28。

3. 周陽高，〈燕處書齋‧融鑄古今 - 中國繪畫史意義上的吳湖帆〉，載上海市美術家協會編，《吳湖帆》，（上海：上海書畫出版社，2013），頁6-7。

4. 周陽高，同上，頁8-9。

二十世紀對繪畫的衝擊：
傳統筆墨下的西方野獸主意

丁衍庸（1902-1978）

《牽牛花與蜻蜓圖軸》

無紀年
紙本設色　立軸
115.5 x 31.5 厘米

題識　　丁衍鏞。

鈐印　　肖形印一具

INFLUENCE FROM THE WEST

Ding Yanyong (1902-1978)
Morning Glory and the Dragonflies

Hanging scroll, ink and colour on paper
Signed, Ding Yanyong, with one seal of the artist
115.5 x 31.5 cm

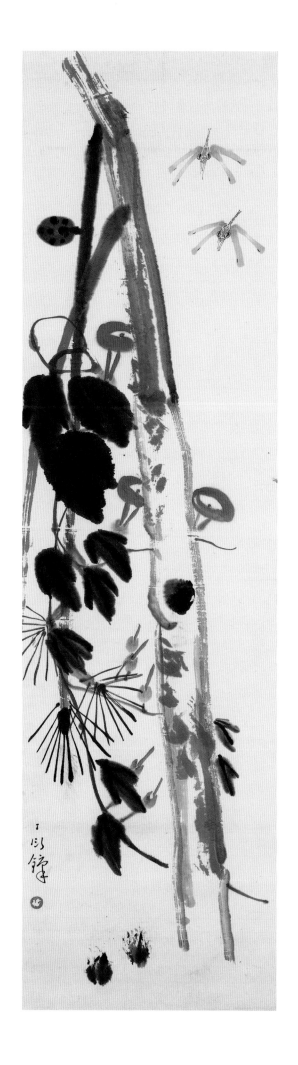

丁衍庸（1902-1978），廣東茂名人。他本名衍鏞，字叔旦、紀伯。1949 年移居香港後又名鴻，即南來之意，號牛君，取於明末清初畫家牛石慧（傳是朱耷之兄，約 1628-1707）之似"生不拜君"的草寫署名。丁氏的生肖是虎，而"丁虎"、"丁鴻"、"丁君"為其常用印章。丁衍庸早期家庭富裕，在家鄉接受新式小學、中學教育，1920 年留學日本東京美術學校。丁衍庸留日期間，除了有機會接觸"印象派"、"後期印象派"和"表現主義"的畫作，特別醉心當時在歐洲藝壇流行的"野獸主義"(Fauvism)，努力向馬蒂斯（Henri Matisse 1869-1954）學習，開始創作中國現代主義畫漫長之路。

自 1925 年回國至 1949 年移居香港，丁氏投身中國的現代美術教育，往來上海、廣州、重慶等地，受聘為中華藝術大學、廣州市立美術學校、上海新華藝術專科學校、上海藝術專科學校、重慶國立藝專等學府的西畫教授、系主任、教務長等。1946 年應聘為廣東省立藝術專科學校校長。在這二十五年間，中國內戰激烈，政治動盪，加上內憂外患，國家民族面臨滅亡。文化藝術界人士對統一以抗戰救國各持己見，保守派與現代主義畫派分庭抗禮，雙方爭論激烈。丁衍庸一直站在現代主義畫派的前綫，不遺餘力地倡導現代藝術。倪貽德（1901-1970）這樣形容丁氏的油畫"筆勢飛舞，色彩奪目"。[1] 1926 年丁氏與關良（1900-1986）、陳抱一（1893-1945）等發起洋畫家聯合畫展，鼓吹現代藝術。1928 年上海藝術協會舉辦"第一屆展覽會"丁衍庸以西畫參選。1945 年於重慶舉辦的"現代繪畫聯合展覽會"和"獨立美展"，丁衍庸與林風眠（1900-1991）、關良、龐薫琹（1909-1985）、倪貽德、趙無極（1921-2013）等十多位現代派畫家展出他們的新作，試圖在建設中華民族的新藝術的同時，與現代世紀藝術接軌。期間，丁衍庸回顧及鑽研中國傳統畫。四十年代開始，他以創作現代水墨簡筆寫意畫為主。

1949 年丁衍庸隻身移居香港，二十五年裏的作品和收藏幾乎全部散軼，藝術事業遭到前後期的斷層。丁氏在香港的生活孤單艱苦，先後在幾所中學任教，1957 年應新亞書院校長錢穆（1895-1990）之請，在新亞書院設立藝術專修科。1963 年香港中文大學藝術系成立。丁氏在香港中文大學藝術系任教，由新亞書院年代算起，前後達二十多年之久，曾教授油畫、花鳥草蟲國畫等。其間亦在中文大學校外課程部教授中國水墨畫，兼任清華書院藝術系主任。作品數次赴上海、法、美、澳、台等地。著有〈中國繪畫及西洋繪畫的發展〉，〈八大山人與現代藝術〉等。1978 年逝於香港。

從丁衍庸前半生的經歷可以了解一些關於中國繪畫藝術在 20 世紀上半葉的變化。清末民初，中國在多次遭到西方列強的軍事與經濟擠壓之下，試圖改革維新以強國。1861-1895 年的洋務運動、1898 年的戊戌變法、百日維新、1915 年開始的新文化運動及 1919 年的五四運動都是在政治、經濟、軍事、司法、文教等各領域希望實現現代化。中國傳統文化面臨考驗，年青的知識份子及藝術工作者對西方藝術文明充滿憧憬，認為汲取西方新知可以幫助改革國家美術、教育等問題。出洋留學，從東西洋取經成為最佳渠道之一。歐美固然是留學的目標地。日本地近中國，經費較廉，文化上和中國有深遠的淵源。它在 1868 年開始實施的明治維新運動，成功晉升強國之列，堪足借鑒，加上其文化藝術事業發達，積極引進西方藝術，故成為清末以來中國留學生，尤其美術學生追求現代化的取經處。

"野獸主義"的代表畫家馬蒂斯（1869-1954）作畫的目的不存思想性或寓義，而是以直率粗獷的線條、對比鮮明的色彩、物件、人物的形態來表達情感，一方面含有深遠的意味，另一方面給予觀者一種愉悅與舒適感。馬蒂斯單純與真率的表達形式，像回復原始時代藝術的本質，是丁衍庸終生學習的理想，致其一度有"東方馬蒂斯"之稱。約在 1929 年，丁衍庸卻開始收藏和研究中國傳統美術文化，對八大山人（1626-1705）、徐渭（1521-1593）、石濤（1642-1707）、金農（1687-1763）等展開學習。金石學的興盛和大量考古資料的出土同時啓發了他對古代璽印的興趣，亦直接影響他的繪畫裏的"金石味"。關於這轉變，丁氏在 1961 年的回顧解釋說："學然後知不足……我就從……（西方現代藝術的）狹小的範圍裏，逃跳了出來，轉而向中國藝術的體系和中國固有文化精神方面去找尋新的知識和新的技法，作進一步的研究。"[2] 換言之，丁衍庸企圖"把中國畫的線條和墨用到西洋畫上"。[3]

在二十世紀中國畫的改革中，不同畫家採取不同的途徑。有些試圖在中國藝術傳統的範疇裏作復興及創新，如吳昌碩（1844-1927）、齊白石（1864-1957）、黃賓虹（1865-1955）、潘天壽（1897-1971）等。但大部分改革的動力來自留學歸來的畫家，他們不同程度吸納西方寫實、現代繪畫的風格，其中包括折衷派的高劍父（1879-1951）、劉海粟（1896-1994）、徐悲鴻（1895-1953）、林風眠（1900-1991）、陶冷月（1895-1985）、吳冠中（1919-2010）等。他們大體把自己所學的西畫，或經新日本畫吸收西畫的觀念與知識融入中國畫。雖然這批畫家也學習和研究中國畫，但因受限於西畫觀念與技術習慣，與中國畫重視傳承，要求多方面的文化素養及長時期的技巧訓練等的相異，使他們在筆墨和文化精神上很難深入了解中國傳統畫。他們的作品大多只在造型、色彩、構圖上接近中國畫。

丁衍庸則重視對中國畫的深入了解與認知。丁氏將"野獸派"一些元素引進中國畫，使它在民族的土壤中發展和生根，同時又從傳統中發掘八大山人和其他寫意文人畫家如徐渭、石谿（1612-?）、石濤、牛石慧、金農及其他揚州畫家，以至近人吳昌碩、齊白石、關良等。1950-1960年代，丁衍庸尤其以八大山人為楷模，多將八大山人作品裏不同的形象作重新組合。他在文章這樣說："要研究現代繪畫底精神，就不能不從……八大山人的身上著手。"[4] 這位僧人畫家的沉潛寂靜風格在清朝的傳統鑒賞中並未得到普遍的認同。20世紀初期，因文化氛圍驟變，其遺民的氣節和精煉的筆墨風格才大受文化藝術界的欣賞。丁衍庸對八大山人的傾慕是與其思想感情的契合，連帶傾心於傳為八大山人之兄牛石慧（自稱"牛君"）。在八大山人的風格中，他發掘了一種純真而涵蘊豐富的抽象性綫條。這綫條不僅可與馬蒂斯相呼應，更能藉丁氏水墨之豐富性發展其心目中的現代繪畫。丁氏之學八大山人，曾被稱為"現代八大"。他的落款類似花押，畫作擁有鮮明的個性、童稚的幽默奇趣，用筆剛柔并濟，色彩與水墨并重。丁衍庸繪畫的題材廣泛，包括花鳥、山水、人物，常配以詩詞、書法、印章。

他擅以印入畫，亦以畫入印，初期多取甲骨文或金文，後較多參照古篆及肖形印。在香港期間，油畫的名聲已被古拙而現代的書畫篆刻所掩蓋。

1960 至 1970 年代，丁衍庸的水墨畫進入"大器晚成"，八大山人的模樣不復多見，題材轉向民間傳說及傳統戲劇人物。這大多是借鑒與他同屬現代派陣營的關良。丁衍庸與關良乃知交，同是廣東人，早年大家留學日本學習西畫，又曾同在上海和廣州執教。丁氏畫中的人物造型誇張變形，富有想像力和一定程度的醜性，可說是丁衍庸童心未泯的玩意。畫中拙趣的鍾馗沒有捉鬼的情節，卻經常配上一名裸女，看來十分怪誕。那超越束縛的裸女顯然來自他的現代藝術，意謂着跨越了國界的"現代"，而畫中鍾馗等戲曲傳說人物則代表中國以往的傳統。他描繪的裸體人物成為現代性的符號。裸女、鍾馗并置，突兀怪誕，正喻着中西融合進程中的尷尬現實。他晚年的畫作喜用至簡至純的一筆畫，快速而簡練的鉤勒，活現肢體結構、人物表情精神，幽默中兼帶童趣。強烈的色彩效果、概括的造型、流暢的綫條延續一路以來所追求 - 馬蒂斯的單純、真率、及原始稚質的藝術理想。

《牽牛花與蜻蜓圖軸》的署名是"丁衍鏞"。他本名"衍鏞"，移居香港後才改為"衍庸"。巴黎賽努奇博物館（Musee Cernuschi）藏的《蕉蛙圖》也是署名"丁衍鏞"，是丁衍庸 1940 年代參加歐洲展覽時留下的作品。[5] 由於丁氏在移居香港之前二十多年的作品和收藏幾乎全部散軼，《牽牛花與蜻蜓圖軸》是一幀罕有見證丁氏在四十年代的繪畫風格的作品。丁衍庸以簡筆寫意繪畫一枝橫跨畫中央的粗壯松樹幹，一棵盛開的牽牛花正纏繞著松樹的一枝樹枝，幾顆松子點綴在枝和地上。兩隻昆蟲從遠方飛來。昆蟲在丁氏傳世畫作中比較少有。昆蟲的形貌抽象，全無真實感。畫中的樹、花、蟲是採用中國傳統的沒骨法繪成。爬藤的牽牛花是丁氏一生喜歡繪畫的花類。綫條與墨塊的互動現出一種拙趣與動感，色澤鮮明抽象。《牽牛花與蜻蜓圖軸》鈐有肖形印一具，推斷是來自丁衍庸所收藏的戰國時期古璽印，與他後期在香港雕刻的肖形印有明顯的分別。

1940 年代的中國正值抗戰，丁衍庸少作油畫，水墨畫相應增加，創作題材多為花鳥草蟲，畫風明顯受齊白石、吳昌碩等人影響，也有學習八大山人的痕跡。《牽牛花與蜻蜓圖軸》中的昆蟲很可能是受齊白石的工筆草蟲影響。丁氏與同在重慶的林風眠、關良等現代派畫家亦有鑽研融和中西畫法的水墨新風。這時丁衍庸的筆墨雖然未達到圓熟，但已顯示較強的造型能力及畫面結構，應是他得益自西洋繪畫訓練的成果。

中國傳統水墨畫的體裁和風格與西方油畫大不相同，丁衍庸從根本的精神研究中西畫的分歧，而《牽牛花與蜻蜓圖軸》見証了他探索和揉合兩者的初步過程。例如在用色方面，他在牽牛花的基部敷以石青；一對昆蟲同樣是採用石青。畫中的石青與鮮紅色的牽牛花做成強烈的對比，顯出後期印象派和野獸主義用色的影響。馬蒂斯的畫風限於平面的操作，《牽牛花與蜻蜓圖軸》雖然是運用中國傳統畫的筆墨繪成，但物象佈排平面化，沒有利用中國傳統畫筆墨所能顯示遠近和深度。換句話，西畫的影響在《牽牛花與蜻蜓圖軸》仍非常明顯，而丁衍庸中西藝術的揉合工作還待日後不懈的努力。

丁衍庸一生從未間歇地追求現代藝術，最終以其現代主義畫成功將西畫的理念移植到中國傳統畫，用傳統的筆墨將物象描繪出來，使作品"具有現代藝術和現代畫底精神"。由於他的作品抒發自己的性靈，與八大山人的冷峻沉靜有別，也與馬蒂斯的明朗強烈分道揚鑣。他變革了的水墨畫很少西畫的痕跡，唯是筆墨比較草率。這與他一揮而就的操作，不無關係。丁衍庸可貴的地方是他能夠看到西方現代藝術與中國古典藝術的相通之處，探討民族性和中西調和的問題，在地道的中國寫意畫風中創建民族的新藝術。

1.　倪貽德，〈南游憶舊〉，原刊《藝苑交游記》（上海：良友圖書印刷公司，1934），近輯入廣州藝術博物院、香港中文大學文物館、香港藝術館編，《丁衍庸藝術回顧文集》，（廣州：嶺南藝術出版社，2009），頁161。

2.　丁衍庸，〈八大山人與現代藝術〉，載《新亞生活雙周刊》，（香港，1961年6月），第4卷第1期，頁13-14，輯入《丁衍庸藝術回顧文集》，頁66。

3.　丁衍庸，〈中西畫的調和者高劍父先生〉，載《藝風》（上海，1935年7月），第3卷7期，頁99。輯入《丁衍庸藝術回顧文集》，頁19。

4.　丁衍庸，〈八大山人與現代藝術〉，《丁衍庸藝術回顧文集》，頁13。

5.　關良擁有一些丁衍庸署"丁衍鏞"的畫，後歸丁氏弟子莫一點，載莫一點編，《丁衍庸書畫集》，（香港：一點畫室，1995）圖 1-3。

佛教的追隨 – 觀音像

黃般若（1901-1968）

《觀音像軸》

無紀年

紙本設色　立軸

101 x 34 厘米

VENERATION OF BUDDHISM

Huang Bore (1901-1968)

Guanyin

Hanging scroll, ink and colour on paper

One seal of the artist

Colophon, signed Deng Erya, with two seals

101 x 34 cm

畫家鈐印　般若

題跋　大慈大悲觀世音菩薩。黃般若畫，鄧爾疋篆。

鈐印　爾疋、尔

題跋者　鄧爾疋（1884-1954），初名溥，字季雨、萬歲，號爾雅（疋），後以號行，別署綠綺臺主、風丁老人，室名綠綺園、鄧齋等，廣東東莞人。名儒鄧蓉鏡太史四子，少承家學。1905 年留學日本，回國後在家鄉執教。甥容庚、容肇祖皆出其門。1915 年後以書刻文章游藝於粵桂等地，曾任"南社"廣東社務。1922 年攜眷遷居香港，得唐代名琴"綠綺臺琴"，又獲僧今釋《綠綺臺琴歌》卷，在九龍大埔築"綠綺園"，著《綠綺臺記》記載琴史。鄧爾疋是當代重要小學訓詁和金石考據學者，以篆刻聞名，其治印初學鄧石如（1743-1805），繼而專事黃士陵（1849-1908），將其"黟山派"印風發揚光大。鄧氏印風於平正中巧作變化，光潔妍美，工穩雄峻，頗有秦漢金文意趣。其楷書初學粵人鄧承修（1841-1892），晚年參入閩人黃道周（1585-1646）書風。篆書師法皖人鄧石如、吳熙載（1799-1870）諸家。著有《篆刻厄言》、《印雅》、《印學源流及廣東印人傳》、《綠綺園詩集》、《鄧齋筆記》。1954 年逝於香港。黃般若是鄧爾疋的女婿（鄧氏的三女鄧復、五女鄧悅先後嫁給黃般若），得其薰陶指導。

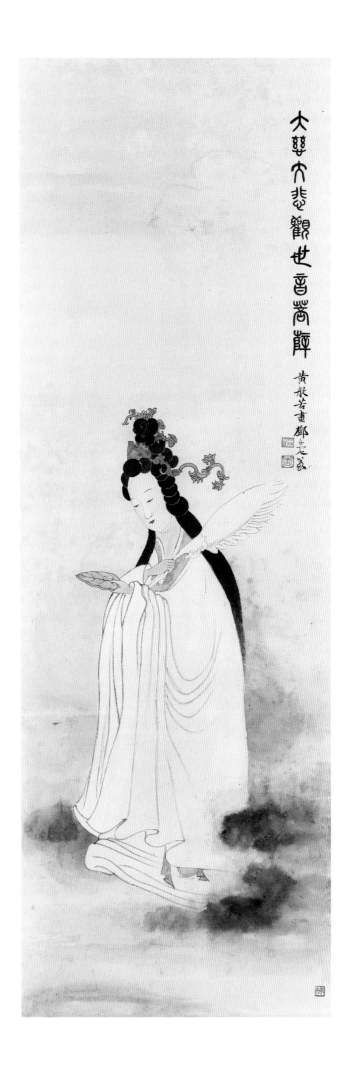

黃般若（1901-1968），名鑑波，號萬千，室名四無恙齋，廣東東莞人。三歲喪父，隨母到廣州，寄住叔父黃少梅（1886-1940）家。黃少梅當時在廣州已具畫名，與潘達微（1881-1929）等人創辦《時事畫報》。黃般若自少對繪畫產生濃厚的興趣。潘達微在 1911 年安葬七十二烈士於黃花崗後，翌年邀黃少梅、黃般若一同假扮為乞丐到佛山地區行乞，體驗生活，歸來後合作《流民圖》，享譽一時。潘達微與黃般若繼成忘年之交。1913 年，精於漫畫製作的潘達微從上海到香港南洋煙草公司當廣告部主任，而黃般若約於 1920 年應邀在香港南洋煙草公司的《名畫日曆》繪畫綫描國畫和繪製放在香煙裏的"公仔紙"。1920 年代末期，黃氏還參與報紙媒體的商業廣告及漫畫插圖，當時署名"般若"，[1] 與他早年已篤信佛教有密切關係。"般若"，梵語"Prajna"的音譯，意為"終極智慧"，即通過不同解脫的方法，以求能達到"終極智慧"。

黃般若幼年失學，反而令他的繪畫不落前人窠臼。他從多方面吸納養分，如不斷自學、研究前人作品、向前輩觀摩請益。黃般若一生交游廣闊，早年頻繁往返廣州、上海、香港、澳門等地，觀賞山水，並拜訪著名畫家及收藏家，如黃賓虹（1865-1955）、張大千（1899-1983）、葉恭綽（1881-1968）、鄧實（1877-1951）等。二十多歲時黃氏已成廣州畫壇的活躍分子。1923 年與趙浩公（1881-1947）、黃少梅、潘龢（1873-1929）、等畫家組織"癸亥合作畫社"，並於 1925 年擴充為"廣東國畫研究會"，潘達微、黃賓虹、李研山（1898-1961）、李鳳公（1884-1967）等紛紛加入。1927 年，黃般若在香港漢文中學任教。據黃苗子（1913-2012）的回憶，黃般若為了謀生，也有作仿古的作品。[2] 他在參加畫會及師友往來中，有機會看到許多古今名家真跡，培養了他在文物鑒定和國畫仿古的功夫和眼力。當時的中國內亂外患，廣州和香港人民生活窮困，畫家賣不出自己的作品，而中國、日本、英美的收藏家卻很有興趣購買中國古畫。古畫價格高企，故仿作古畫成為一些畫家生存的一條出路。黃般若早年模仿華喦（新羅山人，1682-1756）、石濤（1642-1707）、八大山人（1626-1705）的作品足以亂真。他與張大千常有往來，那時張大千的仿古作品已逐漸有了市場。1930 年代在上海及北平琉璃廠上，有些署款新羅山人的作品，可能是張大千假手黃般若所作的。

二、三十年代，廣東畫壇發生一場影響深遠的爭論，而黃般若是其主角之一。清末民初，國畫凋敝不振，正統國畫受到東、西洋繪畫以及當時"新國畫"的衝擊。高劍父（1879-1951）、高奇峰（1889-1933）兄弟及陳樹人（1884-1948）從日本歸來，以居廉（1828-1904）、居巢（1811-1865）的花鳥畫為根底，注入日本畫的風格，創立"折衷派"（後稱"嶺南派"），主張折衷中西、改造國畫。由於藝術觀念不同，傳統派與折衷派之間的矛盾日益增加。1926 年，高劍父授意自己的學生方人定（1901-1975）撰寫一篇〈新國畫與舊國畫〉的文章，[3] 主張保存國粹的國畫研究會會員潘達微、趙浩公發動反擊。黃般若是"國畫研究會"的論戰先鋒，撰寫"剽竊新派與創作的區別"，質疑折衷派的日本畫風影響是借鑒還是抄襲。一場激烈的筆戰自此開始，持續了一段時間，時人稱之為"方黃之爭"，又稱新舊畫派之爭。

實際上，黃般若並不是一位墨守成規的保守派畫家。1920 年代在香港居住的時候，他對歐美美術書刊以及油畫水彩原作非常感興趣，孜孜不倦地探討波斯、印度的民族繪畫是否和中國畫的綫條有共同的地方。[4] 他認為凡是對中國畫發展有幫助的作品，不論古今中外，都值得追求，而吸取這些作品的優點後，必須咀嚼消化，變為自己風格，才能給予中國畫新的血液和養分來推動改革和發展。黃氏極力反對硬捧某一流派為改革的唯一方向，他當時說："新派亦有臨摹，舊派亦有創作。"[5]

黃般若多著述、愛收藏，曾多次參與組織、舉辦省港多個與古代文物、廣東文物相關的展覽。1940 年任中國文化協會廣東文物展覽會總務主任。1941 年香港淪陷，黃氏返廣州。1945 年任職廣東省文獻館，他於 1948 年返港，作品多次展出，包括 1951 及 1960 年香港個展等。1964 年他再度旅遊國內名勝。1968 年在香港病逝。

花鳥和人物畫方面，黃般若早期從陳洪綬（1598-1652）、華嵒等入手。白描人物、漫畫等創作，他近承潘達微，遠法蘇六朋（約 1796-1862）、蘇仁山（1814- 約 1850）等。黃氏的綫條簡練柔勁，運用自如。山水畫方面，黃氏初參法石濤（1642-1707）。早在二十世紀三十年代，他先後陪同張大千、黃賓虹在香港寫生，深受中國畫寫生"外師造化，中得心源"的觀念影響。四十年代，黃氏開始在傳統筆墨的基礎上逐漸發展個人的風格。五十年代定居香港後，他遍遊港九新界和離島寫生，亦多次回內地遊覽，參加藝術座談。當內地國畫界正努力探索如何用新的筆墨和形式表現山河新貌，黃般若也同樣在香港思考如何創新。經過近 60 年的辛苦追求探索，他晚年的藝術作品出現突破。黃氏盡棄古法，脫離"一切畫法、家數、形相，及所能見到的事物形似，"[6] 以簡單的構圖，疏疏幾筆的濃墨和淡墨，連綫帶皴（用的皴法有別於傳統，既不是"礬頭"又不是"披麻"）地繪寫出意境空靈，帶有些佛陀悲憫境界而又富於立體感的香港山水景物。黃般若發揮中國畫筆墨技巧的元素，由具象到捨形取神的抽象或半抽象，得文人畫的精髓，繼而重新闡釋文人寫意山水畫。他晚年所創造的"新"中國山水畫，完全看不見前人法度，但又沒有摻和東洋或西洋畫技法。

《觀音像軸》是黃般若用設色工筆繪寫白衣觀音菩薩。由於黃氏篤信佛學，繪畫觀音對他不僅是虔敬的表現，還蘊藏着重重的信仰意義。圖見觀音披着長長的黑髮，頭上戴有一頂赭褐色、盤龍狀的頭冠，精美雅緻。她穩站在一團雲端上，右手持有一把白拂手，眼神凝望着左手所拿着的一塊同樣赭褐色的葉子。黃般若用簡練淺柔的綫條鈎畫觀音的寬袖白衣，款式仿唐朝仕女服裝。觀音五官娟秀，專注中坦然平靜。此幀《觀音像軸》畫法近取徑明朝仇英（約 1494-1552），遠師宋、元。黃氏用濃墨破淡墨作烟雲，使墨色濃淡相互滲透掩映。這種破墨法在他的晚年山水畫中多有發揮，顯出他繪畫《觀音像軸》時已操作此技法。《觀音像軸》沒有署年，也沒有黃般若的題識。黃氏只蓋了印章，跋是由他的岳丈鄧爾疋（1884-1954）所題，推斷此幀是黃氏在四十年代作於香港。《觀音像軸》莊嚴精緻，不落俗套，是黃般若中期以佛教題材的一幀代表作。

從佛教圖像釋讀，漢代佛教傳入中國後，拂塵已被漢傳佛教收為法器。漢傳佛教與東亞民間信仰常見的觀音法相，其中有一尊名為"拂塵觀音"，又名"塵尾觀音"，所持拂塵象徵掃去煩惱。據唐朝來中國的印度佛教高僧阿地瞿多的《陀羅尼集經·卷六》所記："其像左右廂，各有一菩薩，以為侍者。其二菩薩通身黃色，俱頭戴華冠。右廂菩薩，右手屈臂，而把白拂。左手屈臂，而把蓮華。左廂菩薩，右手屈臂，把雜寶華一枝。左臂屈豎，手把白拂。"[7]《陀羅尼集經·卷三》亦收入《般若無盡藏陀羅尼》，這可能是黃般若喜歡頌讀的經文。他的《觀音像》同樣可能是根據阿地瞿多在《陀羅尼集經·卷六》所形容的觀音法相而繪畫的。

黃般若晚年繪畫香江景色的山水畫創造出一種現代的繪畫語言，是他心靈的表達，亦是他臨摹與寫生兩者長期努力的結果。作為一位虔誠的佛教信徒，黃般若的觀音、羅漢等佛像畫顯現佛教出世的一面。對廣東文物的整理、收藏與研究，黃氏有一定的貢獻。他多年來對國畫的推動與發揚用上了很多精力和時間，這可能是他創作不多的原因。五、六十年代不少南北畫家在香港雲集，但黃所屬的"國畫研究會"，卻隨着骨幹成員如黃少梅、趙浩公、鄧爾疋等的相繼離世，已經完全解散，影響力大不如前。戰後黃般若定居香港，藝術道路並不暢順。面對畫壇的新舊交替的局面，黃依然努力恪守傳統書畫文化，但處於南隅的香港，對中國傳統文化藝術的孕育不大重視。黃氏在寂寞的環境裏，經常矛盾衝突，使他的後期作品流傳不多，這點實是讓人惋惜。

1. 黃苗子，〈水如環珮月如襟－憶黃般若〉，載《畫壇師友錄》（北京：生活·讀書·新知三聯書店，2000）頁 179。
2. 黃苗子，〈水如環珮月如襟－憶黃般若〉，《畫壇師友錄》，頁 184。
3. "新國畫與舊國畫"的文章刊登在《國民新聞》（1926，2月）。詳細資料參見黃大德，〈民國時期廣東"新""舊"畫派之爭〉，《美術觀察》，（北京，1999），10 期，頁 66-69。
4. 黃苗子，〈水如環珮月如襟－憶黃般若〉，《畫壇師友錄》，頁 178-182。
5. 黃般若，〈剽竊新派與創作的區別〉，載黃大德編，《黃般若美術全集》（北京：人民美術出版社，1997），頁 21。
6. 呂壽琨，〈黃般若之畫藝閒談〉，載《華橋日報》，（香港：1957 年 5 月 4 日至 5 日）。
7. 阿地瞿多，《陀羅尼集經》，卷六。電子版：〈buddhism.lib.ntu.edu.tw〉

李可染的人物畫

李可染（1907-1989）

《尋梅圖軸》

無紀年
紙本設色
67.5 x 34.3 厘米

FIGURE PAINTING –
BETWEEN FRIENDS

Li Keran (1907-1989)

Searching for Plum Blossoms

Hanging scroll, ink and colour on paper

Inscribed, signed Keran, with one seal of the artist

67.5 x 34.3 cm

題識	尋梅圖。植華學弟屬正。可染。
鈐印	可染

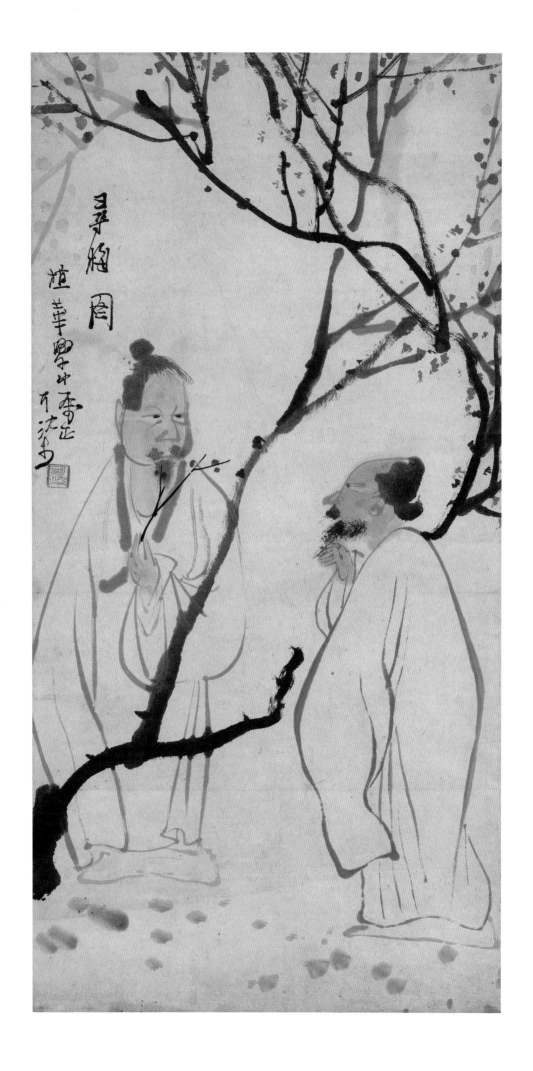

李可染（1907-1989），原名三企，室名有君堂、師牛堂，江蘇徐州人。他的父親李會春是逃荒到徐州的一個不識字的貧農，後來當了一位廚師。[1] 母親生於一個賣菜販家庭，同樣也不識字，生時連名字也沒有。李可染童年生活無禮教的束縛，但種下勤勞、純樸的性格。十歲時因聰明好學，小學老師為他取了個學名"可染"，取孺子可教，素質可染的意思。徐州為歷代"兵家必爭之地"，秦漢時代的博大、磅礴留下不少古代文化的踪跡，養育了李可染對山川鄉國、民族文化的熱愛。小小的李可染着迷當地流行的京劇，嘗試自己學拉胡琴，開始他對京劇深沉委婉的唱腔和音律的愛好。他繪畫的第一位啓蒙老師是邑人錢食芝（1880-1922），學的是錢氏所師的王翬（1632-1717）山水。

李可染在 1923 年至 1940 年之間，主要是學習西畫，打下較好的素描基礎。1923 年，他進入上海美專師範科，教他的老師有潘天壽（1897-1971）、倪貽德（1901-1970），及吳昌碩（1844-1927）的外甥諸聞韵（1894-1938）。通過諸聞韵和潘天壽，李可染知悉吳昌碩是繼趙之謙（1829-1884）之後，把"金石畫"發展到另一個階段的重要畫家。倪貽德和李可染的淵源則較深，倪氏在上海藝專教李可染初級素描和水彩寫生。他主張引進歐洲繪畫技法來發展中國油畫，對李可染的繪畫發展有着重要的影響。1924 年，康有為（1858-1927）來到上海美專演說，提倡復興宋代院體畫，主張寫實主義及學習歐洲文藝復興繪畫，使能"融合中西"，又鼓勵學生學習北魏碑刻，去創造"雄強有力"的中國畫。這些觀念對年輕的李可染有着深刻的意義，奠定他畢生在藝術上的追求。

1925 年，李可染回到徐州受聘為小學美術教員。1929 年，他破例入讀杭州西湖國立藝專研究生班，從法國畫家安椎·克羅多（Andre Claudot）學習素描及油畫，認識克羅多粗獷的"後期印象派"傳統和德國"表現主義"的畫風。當時杭州國立藝專尚"後期印象派"畫風，故李可染的水墨畫是比較接近林風眠（1900-1991）的風格。校長林風眠對李可染甚為賞識，但因為李可染參加了左傾的"西湖一八藝社"，在 1932 年被迫離校返鄉。

在徐州期間，他任徐州私立藝專美術教員，開始作水墨人物畫，追求大寫意的傳統畫風。在 1937 年，李可染有作品入選第二屆全國美展。"七·七"事變後日本全面侵華，李可染於 1938 年應倪貽德之邀往武漢第三廳參加抗戰宣傳。當時郭沫若（1892-1978）在武漢任政治部第三廳廳長。李可染這段時間創作很多抗日漫畫、宣傳畫，大部分受珂勒惠支（Kathe Kollwitz）風格影響。宣傳畫的創造為李可染後來寫意人物畫帶來一種新穎的生命力 - 他嘗試借鑒西畫的表現性，來塑造一種具有表現和寫意性的中國新藝術語言。

李可染曾作二語自勵："以最大的功力打進去，以最大的勇氣打出來。"1940 至 1953 年，是李可染發奮轉向學習和探索傳統中國畫，是他"以最大的功力打進去"傳統的時期。1940 年，他搬到重慶金剛坡下的一戶農民家居住。因為牛棚在隔壁，日見夕聞，日久生情，他對水牛的韌勁和勤勞不懈的性格非常欣賞，便開始畫水牛牧童圖。[2] 由於他諗熟水牛的習性，畫中的牛童們，不論勞作或休憩，造形生動，風格自然活潑，流露濃烈的田園氣息。他更將自己的畫室取名為"師牛堂"。傅抱石（1904-1965）當時亦是居住在金剛坡。傅抱石在武漢是郭沫若的秘書，所以早已認識李可染。這時候張大千（1898-1983）也是居住在四川，他和傅抱石等畫家都是受石濤（1642-1707）、八大山人（1626-1705）等的山水、人物畫啓蒙。李可染受他們的影響，也是主要學習"僧人畫"。1942 年，徐悲鴻（1895-1953）通過李可染的作品認識他，而林風眠這時也是居住在重慶，大家有所往來。1943 年，李可染受聘任重慶國立藝術專科學校中國畫講師，畫了大量山水和寫意人物作品。1944 年，徐悲鴻為李可染的個人畫展親自寫序言，稱他"獨標新韵"，"奇趣洋溢"。[3] 郭沫若[4] 和老舍[5]（1899-1966）等人對他的作品亦高度讚揚。1945 年，李可染與林風眠、丁衍庸（1902-1978）、關良（1900-1986）、倪貽德、趙無極（1920-2013）舉辦六人畫展。

1946 年，李可染應徐悲鴻之聘，任國立北平藝專副教授，並拜師齊白石，為齊氏磨墨理紙，跟隨有十年之久。齊白石（1864-1957）的金石派畫，行筆慢、線條圓厚、澀重、稚拙感強。李可染深受齊白石影響，1947 年以後行筆的放慢使其線條有明顯的變化。他從學習石濤等“四僧”傳統轉向十九世紀後期在碑學興盛下所產生的金石派繪畫傳統。齊白石是引導李可染轉變這方向的關鍵人物。同年李可染請益黃賓虹（1865-1955），學習其“積墨法”。1950 年，國立藝專改稱中央美術學院，李可染留任副教授。同年李可染在《人民美術》創刊號發表《談中國畫的改造》，文中帶有“毛澤東文藝思想”的印迹，也反映他早期受康有為之否定文人畫傳統的觀念所影響。正如康有為、梁啓超（1873-1929）所倡議，李可染決意以實地觀察大自然和寫生為改造中國山水畫的途徑。從 1954 年至 1959 年，他多次長途旅行寫生，遍遊江南，遠赴黃山、四川、湖南、廣東、廣西等地，對景寫生，進而對景創作。[6] 又赴德國訪問、寫生，觀念和筆墨都因此產生了巨大變化。他的兩方印章“可貴者膽”、“所要者魂”說明他以突破傳統，而又體現傳統精神為其藝術創作目標。李可染根據自己生活的感受，用從黃賓虹學得的積墨法，開始運用於寫生。1958 年，毛澤東（1893-1976）發動“大躍進”運動。1959 年，李可染在北京舉辦名為“江山如此多嬌”的山水寫生作品展。

1960 年以後，李可染開始對寫生作品進行提煉加工，他稱之為“採一煉十”，使他的山水畫邁進成熟的階段。1966 至 1976 年，不論監禁“牛棚”或“下放”作勞動改造，他堅持研究、學習和實踐漢代和北魏時期的書法。1977 年，李可染決心從頭開始，刻了一方印章“白髮學童”，在體力勞累之下再次出外遊歷寫生。晚年畫筆融入碑意，更臻高峰，無論畫和書法都成功塑造出他自己獨特的風格。李可染自命“苦學派”，為探究藝術，勤奮不輟。1981 年兼任中國畫研究院院長，曾當選中國美術家協會主席及委員。1989 年逝世。出版有《李可染畫論》、《李可染論藝術》等。

李可染的理想是革新，創造新的中國山水畫。在 1940 年代，他的山水畫還未擁有自己的面貌，但於簡約清淡中已開始注重水墨的表現性，大致是受林風眠、石濤、八大山人的影響。進入 1950 年代，他一方面得到齊白石、黃賓虹二師在筆墨傳統和藝術態度方面的指導，另一方面多年來旅遊寫生、師造化，使他的山水畫有突破的發展。原先以點線的交織成紋理和空間層次的筆墨，逐漸變成以墨為主，墨團、墨塊一片片積上。他一邊探索西方繪畫中的“逆光法”、構圖等，一邊觀察在自然山川中不同方向的光線所造成的效果。在他 1960 年代開始的山水畫中，常看到穿過山林的逆光從多層次的樹葉透出，樹幹的兩旁留下兩條細長空出的白邊。在黝黑一片的山水中，他往往留有一道白光，呈現出鮮明的視覺效果。引光入畫的過程裏，李可染致力將它與中國畫的筆墨融合，使畫面的明暗感營造出氣氛和畫意。[7] 1976 年後，李可染經過北碑書法的苦練，將碑意入畫，以雄強、渾厚的書法用筆引入山水畫。晚年眼昏手顫的李可染，以濃重乾濕，近於方型的筆觸，在畫面密積成深厚的紋理，恍似肌理斑駁的西方油畫。他的山水設色富有裝飾性，打破明清以來山水畫以淺絳設色為主的舊程式。李可染將色與墨的關係作出新的配合和運用，開闊了現代山水畫寫實的新面貌。他成熟的山水畫深邃茂密，溫敦樸厚，表現農民的氣質和情感，人稱“李家山水”。他的書法重結構，苦練北碑書法後，將之參入行書筆意，形成渾厚、澀重的獨特書風。

李可染獨具一格的寫意人物畫在 1940 年代已嶄露頭角。一方面，他擁有西畫素描的訓練，另一方面，從抗日宣傳畫的製作中他領略到人物畫表現性的可能。在《尋梅圖軸》中，他將這特性融入傳統中國畫，使它成為一幀有表現性的寫意人物畫。《尋梅圖軸》推是李可染繪於約 1944 年。[8] 這時候李可染在四川居住，受當時也是在重慶的傅抱石、張大千影響，主要是學習 "僧人畫"。他此時所作的古裝人物畫，山水畫類似石濤風格，多少是受傅抱石的影響。《尋梅圖軸》描繪兩名文人好友在嚴寒中尋梅，一位正嗅着剛折下的梅花，另一位凝神弄鬚地望着，好像等着對方的評語。他們長着鬍子，結髮成髻，不假修飾，放浪形骸，奇趣狂狷，從形態及表情看來，兩人感情深摯，和諧莊重的意境中又帶詼諧。李可染用流暢的簡筆鈎畫人物，筆墨清健，筆簡意賅，形象質樸，微妙傳神。重澀的鐵綫描，順逆交錯，拖拽出縱橫的樹枝。點點的紅梅紛紛揚揚地長在樹上，時聚時散。它們的節奏感和地下的點苔互相呼應。《尋梅圖軸》是一幀既有瀟脫自由的筆墨又有詩意情趣的寫意人物畫。

老舍在 1944 年高度讚揚李可染的人物畫："論人物，可染兄的作品恐怕要算國內最偉大的一位了……中國畫中人物的臉永遠是不動的，像一塊有眉有眼的木板，可是可染兄卻極聰明的把西洋畫中的表情搬運到中國來，於是他的人物就活了……，他們的內心與靈魂都由他們的臉上鑽出來……。"[9] 雖然這樣，但李可染在造型及用筆上仍然未擺脫傳統的式樣和當時重慶藝術環境的影響。

李可染用開放的現代思維，汲取大自然的精華，把黃賓虹的層次、齊白石的筆法、構圖結合起來，突破明清以來傳統山水的表現形式，創出氣勢博大又富現代氣息的山水畫。他是繼十九世紀趙之謙後，經二十世紀初期吳昌碩、齊白石、潘天壽這些金石派大師後，成為金石派傳統的又一位非常出色的山水書大師。

1. 萬青力，《李可染傳》，（台北：雄獅圖書股份有限公司，1995），頁 68-127。

2. 薛永年，〈師牛堂的人物畫與放牛圖〉，載《百年可染紀念文集》，頁 283-286。

3. 徐悲鴻，〈李可染先生畫序〉，載王雪春、王勇主編，《百年可染紀念文集》，（南京：鳳凰出版社，2007），頁 220。

4. 郭沫若，〈題李可染畫《村景》〉，同上，頁 216。

5. 老舍，〈看畫〉，同上，頁 221-222。

6. 吳冠中，〈魂與膽－李可染繪畫的獨創性〉，李可染藝術基金會編，《所要者魂·李可染》，（上海：上海書畫出版社，2012），頁 392-395。

7. 郎紹君，〈黑入太陽意蘊深－讀李可染山水畫〉，載《所要者魂》，頁 368-379。

8. 《二老觀梅圖》署年 1944，和《尋梅圖軸》的繪畫和構圖非常相近，因而推《尋梅圖軸》也是作於約 1944 年。《二老觀梅圖》載於《李可染書畫全集》之《人物·牛卷》，（天津：天津人民美術出版社，1991），頁 25.

9. 《掃蕩報》，重慶，（1944 年 12 月 22 日）。

參考文獻

中文

叢書，選集類

《大正藏》，《樂邦遺稿》，線上閱讀 https://cbetaonline.dila.edu.tw。

《文淵閣四庫全書》電子版，迪志文化出版有限公司，2002。

《中國書法全集》，北京：榮寶齋，1992。

《中國書畫全書》，上海：上海書畫出版社，1992-1999。

《中國美術全集》，北京：人民美術出版社等，1984-89。

《中國基本古籍庫》，電子版，北京：北京愛如生數字化技術研究中心，2009。

《四部叢刊續編》，上海：上海書店，1985。

《江南通志》，《文淵閣四庫全書》，卷 192。

《江寧府誌》，中國哲學書電子化計劃。

《合璧聯珠 I，II，III 集，樂常在軒藏清代楹聯》，香港：香港中文大學中國文化研究所文物館，2003，2007，2016。

《宋史》，《常同本傳》，卷 376，《文淵閣四庫全書》。

《吳昌碩印譜》，上海：上海書畫出版社，1985。

《京口耆舊傳》，卷 4，載《文淵閣四庫全書》。

《明史》卷 286《文苑》2，載《文淵閣四庫全書》。

《金閶區志》，南京：東南大學出版社，2005

《宣和畫譜》，載《中國書畫全書》，冊 2。

《故宮博物院藏文物珍品全集》，香港：商務印書館，2001。

《唐詩鑑賞辭典》，上海：上海辭書出版社，1991。

《欽定四庫全書總目》，《文淵閣四庫全書》。

《清代詩文集彙編》，上海：上海古籍出版社，2009。

《清代傳記叢刊》，台北：明文書局，1985。

《御定佩文齋書畫譜》，《文淵閣四庫全書》。

《廣東文徵續編》，香港：1986。

《廣州大典》，廣州：廣州出版社，2008。

《嘉興市志（下）》，北京：中國書籍出版社，1997。

《歷代書法論文選》，上海：上海書畫出版社，1979。

《歷代書法論文選續編》，上海：上海書畫出版社，1993。

上海書畫出版社、浙江博物館編，《黃賓虹文集》，上海：上海書畫出版社，1999。

俞劍華編《中國畫論類編》，北京：中國古典藝術出版社，1957。

黃賓虹、鄧實編《美術叢書》，揚州：江蘇古籍出版社，1986。

研究著作

《陳師曾 – 故宮博物院藏近現代書畫名家作品集》，北京：紫禁城出版社，2006。

丁衍庸，〈八大山人與現代藝術〉，載廣州藝術博物院、香港中文大學文物館、香港藝術館編，《丁衍庸藝術回顧文集》，廣州：嶺南藝術出版社，2009。

＿＿＿＿，〈中西畫的調和者高劍父先生〉，載《丁衍庸藝術回顧文集》。

丁國祥，《復社研究》，南京：鳳凰出版社，2011。

丁羲元，《任伯年：年譜‧論文‧珍存‧作品》，上海：上海書畫出版社，1989。

于越、王蓮，〈內藤湖南與中國學者交往研究〉，《今古文創》，9 期，2020。

王亦旻，〈從吳昌碩顧麟士的信札看二人的交往〉，澳門藝術博物館編，《與古為徒‧吳昌碩書畫篆刻學術研討會論文集 – 中國書畫家論叢》，北京：故宮出版社，2015。

王伯敏，《中國繪畫史》，上海：上海人民美術出版社，1982。

王伯敏、汪己文編，〈黃賓虹年譜〉，載《黃賓虹畫集》，杭州：浙江人民出版社；上海：上海人民出版社，1985。

王昱，《東莊論畫》，載《美術叢書》，冊 1。

王連起，〈從董其昌的題跋看他的書畫鑑定〉，載澳門藝術博物館編，《南宗北斗 – 董其昌書畫學術研討會論文集》，北京：故宮出版社，2015。

＿＿＿編，《宋代書法》，《故宮博物院藏文物珍品全集，19》，香港：商務印書館（香港）有限公司，2001。

王家誠，《吳昌碩傳》，台北：故宮博物院，1998。

王原祁，《雨窗漫筆》，載《中國書畫全書》，冊 8。

＿＿＿，《麓台題畫稿》，載《中國書畫全書》，冊 8。

王紱，《書畫傳習錄》，載《中國書畫全書》，冊 3。

王雲五編，《叢書集成》，上海：商務印書館，1937。

王曉文，〈北宋張激《白蓮社圖》藝術風格探析〉，《藝術評鑑》，15 期，2020。

王鍾翰點校，《清史列傳》，冊 18，文苑傳二，北京：中華書局，1987。

王蘧常，〈沈寐叟先師書法論提要〉，載王鏞主編，《二十世紀經典‧沈曾植》，石家莊：河北教育出版社；廣州：廣東教育出版社，1996。

＿＿＿，《清末沈寐叟先生曾植年譜》，台北：台灣商務印書館，1982。

王鏞主編，《二十世紀經典，沈曾植》，石家莊：河北教育出版社；廣州：廣東教育出版社，1996。

王耀庭，〈從南張北溥論雅俗 – 摹古及筆墨之變〉，《張大千溥心畬詩書畫學術研討會論文集》，台北：故宮博物院，1994。

元張鉉，《至大金陵新志》，卷 13，《文淵閣四庫全書》。

方薰，《山靜居畫論》，載《美術叢書》，冊 2。

文嘉，〈先君行略〉，《甫田集》卷 36，附錄，台北：中央圖書館，1968。

文徵明，《甫田集》，卷 6、25，27，台北：中央圖書館，1968。

毛秋瑾，〈明代吳門畫家山水畫中的隱逸主題與表現圖式〉，蘇州大學藝術學院編，《裝飾》，3 期，2017。

孔晨，〈聊以畫圖寫清居 – 談以園林、庭園為題材的吳門繪畫〉，故宮博物院編，《吳門畫派研究》，北京：紫禁城出版社，1993。

牛克誠，《色彩的中國繪畫》，長沙：湖南美術出版社，2002。

石守謙，《移動的桃花源 - 東亞世界中的山水畫》，台北：允晨文化實業股份有限公司，2012。

____，《從風格到畫意 - 反思中國美術史》，台北：石頭出版股份有限公司，2010。

石谷風，〈蟄居十載竹北移〉，《美術史論》（杭州）#2，1985 年。

石濤，《苦瓜和尚畫語錄》，載《中國書畫全書》，冊 8。

____，《清湘老人題記》，載《中國書畫全書》，冊 8。

石叔明，〈墨竹篇〉，《故宮文物月刊》，41 期，1986，8 月。

付陽華，《明遺民畫家研究》，石家莊：河北教育出版社，2006。

包世臣，《藝舟雙楫》，載《歷代書法論文選》。

老舍，〈看畫〉，載王雪春、王勇主編，《百年可染紀念文集》，南京：鳳凰出版社，2007。

____，《掃蕩報》，重慶，1944 年十二月二十二日。

江宏、邵琦編，《吳湖帆詞典》，上海：上海古籍出版社，2001。

朱良志輯，《石濤詩文集》，北京：北京大學出版社，2017。

朱京生，〈大家·大道 – 陳半丁先生的人生和藝術〉，《榮寶齋》，10 期，2013。

____，《陳半丁》，石家莊：河北教育出版社，2002。

朱念慈主編，《中國扇面珍賞》，香港：商務印書館（香港）有限公司；上海：上海科學技術出版社，1999。

朱景玄，《唐朝名畫錄》，載《中國書畫全書》，冊 1。

朱萬章，〈居巢、居廉畫藝綜論〉，載廣東省東莞市博物館編，《居巢居廉畫集》，北京：文物出版社，2003。

____，《居巢、居廉》，廣州：廣東人民出版社，2010。

____，〈晚清嶺南畫壇重鎮：居廉〉，《廣東畫史研究》，廣州：嶺南美術出版社，2010。

____，〈蘇六朋及其藝術風格〉，《明清廣東畫史研究》，廣州：嶺南美術出版社，2010。

朱熹，〈答黃道夫書〉，載《朱子文集》，冊 3，卷 5，上海：商務印書館，1936。

朵雲編輯部編，《清初四王畫派研究》，上海：上海書畫出版社，1993。

宋犖，《西陂類稿》，多卷，載《文淵閣四庫全書》集部，別集類。

沈周，〈題牡丹〉，《石田詩選》，載《文淵閣四庫全書》，集部，別集類。

沈曾植，《海日樓札叢（外一種）》，上海：上海古籍出版社，2009。

沈翼機、嵇曾筠，《浙江通志》，卷 244-252，載《文淵閣四庫全書》。

沈顥，《畫塵》，載《中國書畫全書》，冊 4。

沙孟海，〈近百年的書學〉，載祝遂之編，《沙孟海學術文集》，杭州：中國美術學院出版社，2018。

汪世清，《藝苑疑年叢談》，北京：紫禁城出版社，2002。

＿＿＿編，《石濤詩錄》，石家莊：河北教育出版社，2006。

汪兆鏞，《嶺南畫徵略》，香港：香港商務印書館，1961，卷10。

汪藻，《浮溪集》，卷25，載《文淵閣四庫全書》。

李心傳，《建炎以來繫年要錄》，多卷，載《文淵閣四庫全書》。

李斗，《揚州畫舫錄》，載《續修四庫全書，史部，地理類》，上海：上海古籍出版社，1995。

李祥林，《齊白石畫語錄圖釋》，杭州：西泠印社出版社，1999。

李萬才，《石濤》，長春：吉林美術出版社，1993。

李維琨，〈吳門畫派的藝術特色〉，載故宮博物院編，《吳門畫派研究》，北京：紫禁城出版社，1993。

李濬之編，《清畫家詩史》，《海王邨古籍叢刊》，丁上，北京：中國書店，1990。

杜甫，〈觀公孫大娘弟子舞劍器行〉，載《唐詩鑑賞辭典》。

余輝，〈明末至清中葉金陵諸家繪畫〉，載《金陵諸家繪畫》，《故宮博物院藏文物珍品大系》，上海：上海科學技術出版社，2000。

余闕，《青陽先生文集・貢泰父集序》，《四部叢刊續編集部，卷1至～卷9》，上海：上海書店，1985。

何紹基，《東洲草堂文鈔》，載《中國基本古籍庫》，卷10題跋。

何惠鑑、何曉嘉，〈董其昌對歷史和藝術的超越〉，載《董其昌研究文集》，上海：上海書畫出版社，1998。

吳昌碩，《缶廬集》，（近代中國史料叢刊三編，第8輯），台北：文海出版社，1985。

吳長鄴，〈吳昌碩的畫中師友任頤和蒲華〉，載《四大家研究－吳昌碩、齊白石、黃賓虹、潘天壽》，杭州：浙江美術學院出版社，1992。

＿＿＿，《我的祖父吳昌碩》，上海：上海書店出版社，1997。

吳冠中，〈魂與膽－李可染繪畫的獨創性〉，李可染藝術基金會編，《所要者魂・李可染》，上海：上海書畫出版社，2012。

吳湖帆，《吳湖帆文稿》，杭州：中國美術學院出版社，2004。

吳鎮，〈竹譜〉，《梅花道人遺墨》，《文淵閣四庫全書，集部五，別集類四》，卷下。

呂壽琨，〈黃般若之畫藝閑談〉，載《華橋日報》，香港：1957年5月4日至5日。

阮元，《南北書派論》、《北碑南帖論》，載《歷代書法論文選》。

侗廔，〈論董其昌的“南北分宗”說〉，載《董其昌研究文集》，上海：上海書畫出版社，1998。

周必大，《文忠集》，卷16，載《文淵閣四庫全書》。

周金冠，《任熊評傳》，上海：華東師範大學出版社，2010。

周亮工，《讀畫錄》，載《中國書畫全書》，冊7。

周閑，〈任處士傳〉，《范湖草堂遺稿》，載周金冠，《任熊評傳》，上海：華東師範大學出版社，2010。

周陽高，〈燕處書齋‧融鑄古今 – 中國繪畫史意義上的吳湖帆〉，載上海市美術家協會編，《吳湖帆》，上海：上海書畫出版社，2013。

周應合，《景定建康志》，卷 49，載《文淵閣四庫全書》。

范璣，〈過雲廬畫論〉，載俞劍華編《中國畫論類編》，下冊。

阿地瞿多，《陀羅尼集經》，卷六。電子版：〈buddhism.lib.ntu.edu.tw〉

金丹，《伊秉綬、陳鴻壽（中國書法家全集）》，石家莊：河北教育出版社，2006。

林逋，《林和靖詩集》，杭州：浙江古籍出版社，1986。

香港大學藝術系編，聯同香港藝術中心主辦，《黃賓虹作品展》，（香港：1980）。

姜啓明，〈法若真與《溪山雲靄圖卷》〉，陝西省文史館月刊《收藏》，218 期，2011.02。

姜紹書，《無聲詩史》，載《中國書畫全書》，冊 4。

姜棟，〈相許高山曲，無弦壁上彈 – 法若真書法平議〉，《中華書畫家》，5 期，2019。

祝遂之編，《沙孟海學術文集》，杭州：中國美術學院出版社，2018。

查士模，《皇清處士前文學梅壑先生兄二瞻查公行述》，《廣休寧查氏肇禋堂祠事便覽》，國家圖書館善本庫藏，乾隆抄本，卷 4。

查士標，〈時事〉，《種書堂遺稿》，卷 1，載《清代詩文集彙編》。

胡海超，〈論清初四畫僧的繪畫藝術〉，《中國美術全集》，繪畫編 9，清代繪畫（上）。

胡萬川，《鍾馗神話與小說之研究》，台北：文史哲出版社，1980。

故宮博物院編，《吳門畫派研究》，北京：紫禁城出版社，1993。

俞劍華，《陳師曾》，上海：人民美術出版社，1981。

段雨晴，〈陳師曾文人畫藝術觀念研究〉，《美術教育研究》，23 期，2020。

郎紹君，〈“四王”在二十世紀〉，《朵雲》，36 期，1993。

____，〈黑入太陽意蘊深 – 讀李可染山水畫〉，載李可染藝術基金會編，《所要者魂 李可染》，上海：上海書畫出版社，2012。

桑建華編選，《奚岡》，杭州：浙江人民美術出版社，2017。

孫岳頒等輯，《御定佩文齋書畫譜》，卷 42，載《文淵閣四庫全書》。

徐沁，《明畫錄》，卷 3，載《中國書畫全書》，冊 10。

徐邦達，《古書畫過眼要錄》，《徐邦達集》，北京：紫禁城出版社，2005。

徐書城，〈重評“米點”山水〉，《美術史論》，3，4 期，1995。

徐悲鴻，〈任伯年評傳〉，載陳宗瑞編，《任伯年畫集》，新加坡：陳之初影印本，1953。

____，〈李可染先生畫序〉，載王雪春、王勇主編，《百年可染紀念文集》，南京：鳳凰出版社，2007。

秦祖永，《桐陰論畫》，台北：文光圖書公司，1967。

莊申，《扇子與中國文化》，台北：東大圖書股份有限公司，1992。

殷偉、任玫編著，《鍾馗》，北京：文物出版社，2009。

馬宗霍輯，《書林藻鑑‧書林記事》，北京：文物出版社，1984，卷 12。

馬明宸，〈紙上春秋 – 陳半丁生平與藝術〉，《書畫世界》，6 期，2008。

馬紫薇、陳保軍，〈陳師曾扇面的審美意蘊探究〉，《中國美術館》，2 期，2017。

倪貽德，〈南游憶舊〉，載廣州藝術博物院、香港中文大學文物館、香港藝術館編，《丁衍庸藝術回顧文集》，廣州：嶺南藝術出版社，2009。

莫一點編，《丁衍庸書畫集》，香港：一點畫室，1995。

郭若虛，《圖畫見聞志》，載《中國書畫全書》，冊 1。

郭沫若，〈題李可染畫《村景》〉，載王雪春、王勇主編，《百年可染紀念文集》，南京：鳳凰出版社，2007。

郭熙，《林泉高致》，《中國書畫全書》，冊 1。

許習文，〈書聯璧合‧悅目賞心〉，載《樂常在軒藏聯》，北京：文物出版社，2011。

張升，《王鐸年譜》，上海‧上海書畫出版社，2007。

張以國，《正統與野道 – 王鐸與他的時代》，北京：文化藝術出版社，2010。

張廷玉，《明史》，卷 286，載《文淵閣四庫全書》。

張長虹，〈家族收藏及其終結 – 《白陽石濤書畫合冊》流傳研究〉，中國美術學院編，《美術學報》，6 期，2011。

張庚，《浦山論畫》，載《中國書畫全書》，冊 10。

＿＿＿，〈查士標何文煌〉，《國朝畫徵錄》，載《中國書畫全書》，冊 10。

張岱，〈祁止祥癖〉，《陶庵夢憶》，杭州：西湖書社，1982，卷 4。

張彥遠，《歷代名畫記》，載《中國書畫全書》，冊 1。

張純初，《居古泉先生傳》，載《廣東文徵續編》，第一冊。

張鳴珂，《寒松閣談藝瑣錄》，上海：上海人民美術出版社，1988，卷 4。

張維屏，《松軒隨筆》，《國朝詩人徵略》，卷 28，載卞孝萱編，《鄭版橋集》，濟南：齊魯書社出版，1985。

陸九皋，〈張夕庵的生平和藝術〉，《文博通訊》，總第 33 期，1980，10 月。

陸時化，《吳越所見書畫錄》，卷 3，載《文淵閣四庫全書》。

陸深，〈跋顏帖〉，《儼山集》，卷 88，載《文淵閣四庫全書》。

陶小軍，〈吳昌碩與近代中日書畫交流〉，《江蘇社會科學》，1 期，2019。

陶淵明，〈飲酒〉詩（五），徐巍選注，《陶淵明詩選》，香港：三聯書店（香港）有限公司，1998。

屠隆，《考槃餘事》，載王雲五編，《叢書集成》，上海：商務印書館，1937。

陳巨來，〈吳湖帆軼事〉，《東方藝術》，8 期，2015。

陳開虞，《江寧府誌》，卷 23，中國哲學書電子化計劃。

陳傳席，〈石濤在畫史上的地位〉，載《中國山水畫史》，天津：人民美術出版社，2001。

＿＿＿，〈董其昌和南北宗論〉，載澳門藝術博物館編，《南宗北斗 – 董其昌書畫學術研討會論文集》，北京：故宮出版社，2015。

＿＿＿，〈揚州鹽商與揚州畫派〉，《朵雲》，44 期，1995。

陳瑞林，〈吳昌碩‧海上繪畫與日本的亞洲主義〉，載澳門藝術博物館編，《與古為徒‧吳昌碩書畫篆刻學術研討會論文集 — 中國書畫家論叢》，北京：故宮出版社，2015。

康有為，《廣藝舟雙楫》，載《歷代書法論文選》。

笪重光，《畫筌》，《中國書畫全書》，冊 8。

崔偉，《何紹基》，石家莊：河北教育出版社，2002。

啟功，〈溥心畬先生南度前的藝術生涯〉，《張大千溥心畬詩書畫學術討論會，論文集》，台北：故宮博物院，1994。

盛叔清輯，《清代畫史增編》，上海：有正書局，1922，卷 5。

董更，《書錄》，卷下，載《文淵閣四庫全書》。

董其昌，《畫禪室隨筆》，載《中國書畫全書》，冊 3。

單炯，〈浙派的衰變〉，《朵雲》，47 期，1997。

單國強，《王鐸》，長沙：湖南美術出版社，2009。

____，〈“四王”畫派與“院體”山水〉，朵雲編輯部編，《清初四王畫派研究論文集》，上海：上海書畫出版社，1993。

____，〈近代上海畫壇的興起和發展〉，《故宮博物院學術文庫‧古書畫史論集》，北京：紫禁城出版社，2004。

____，〈吳昌碩繪畫藝術的金石味〉，載澳門藝術博物館編，《與古為徒‧吳昌碩書畫篆刻學術研討會論文集 — 中國書畫家論叢》，北京：故宮出版社，2015。

____，《故宮博物院學術文庫：古書畫史論集》，北京：紫禁城出版社，2004。

單國霖，〈吳門畫派綜述〉，《中國美術全集，繪畫編 7‧明代繪畫中》。

傅申，〈明清之際的渴筆勾勒風尚與石濤的早期作品〉，《明遺民書畫研討會記錄》，香港：香港中文大學，中國文化研究所，文物館，1975。

____，〈“南沈北于”的民初帖學書家沈尹默〉，載上海市書法家協會編，《沈尹默論壇論文集》，上海：上海書畫出版社，2012。

傅熹年，〈北宋、遼、金繪畫藝術 — 花鳥畫〉，《中國美術全集‧繪畫編 3‧兩宋繪畫上》。

傅熹年、陶啓勻，〈元代的繪畫藝術 — 花鳥畫〉，《中國美術全集‧繪畫編 5‧元代繪畫》。

程伯奮，《萱暉堂書畫錄》，香港：萱暉堂出版，1972。

彭慧慧、邢蕊杰，〈山陰祁氏家族戲曲創作考論〉，《紹興文理學院學報》，卷 39，2019，5 月。

馮金伯，《國朝畫識》，載《中國書畫全書》，冊 10。

____，《墨香居畫識》，卷 6，載《馮氏畫識二種》，上海：復旦大學出版社，2018。

黃之雋、趙弘恩，《江南通志》，卷 165，載《文淵閣四庫全書》。

黃大德，〈民國時期廣東“新”“舊”畫派之爭〉，《美術觀察》，北京，10 期，1999。

黃苗子，〈水如環珮月如襟 — 憶黃般若〉，載《畫壇師友錄》，北京：生活‧讀書‧新知，三聯書店，2000。

黃般若，〈剽竊新派與創作的區別〉，載黃大德編，《黃般若美術文集》，北京：人民美術出版社，1997。

黃惇，《中國書法全集，董其昌卷》。

黃輝編，《增補婁東書畫見聞錄》，上海：上海書店出版社，2021。

黃賓虹，〈八十自敘〉，載上海書畫出版社、浙江博物館編，《黃賓虹文集‧雜著編》，上海：上海書畫出版社，1999。

＿＿＿，載王伯敏編，《黃賓虹畫語錄》，上海：人民美術出版社，1962。

＿＿＿，《古畫微》，香港，商務印書館，1961。

＿＿＿，〈近數十年畫者評〉，載趙志鈞輯，《黃賓虹美術文集》，北京：人民美術出版社，1990。

＿＿＿，〈致王伯敏〉，載汪己文編，《賓虹書簡》，上海：人民美術出版社，1988。

＿＿＿，〈畫談〉，載陳凡輯《黃賓虹畫語錄》，香港：上海書局有限公司，1976。

＿＿＿，〈畫法要旨〉，載《黃賓虹文集‧書畫編上》，上海：上海書畫出版社，1999。

＿＿＿，〈精神重於物質說〉，載《黃賓虹文集‧書畫編下》，上海：上海書畫出版社，1999。

＿＿＿，趙志鈞輯，《黃賓虹美術文集》，北京：人民美術出版社，1990。

黃篤，〈龍門豫章羅氏十四修族譜〉，載於〈江西派開派畫家羅牧的幾個問題〉，《美術研究》，1 期，1989。

湯劍煒，《金石入畫 – 清代道咸時期金石書畫研究》，上海：上海古籍出版社，2013。

溫肇桐，《王原祁》，上海：上海人民出版社，1980。

惲壽平，蔣光煦輯，《甌香館集》，1881。

萬青力，〈黃賓虹與“道咸畫學中興說”〉，《文藝研究》，154 期，2004。

＿＿＿，〈任伯年與“寫實”通俗畫風新傳統〉，《並非衰落的百年》，台北：雄獅圖書股份有限公司，2005。

＿＿＿，《李可染傳》，台北：雄獅圖書股份有限公司，1995。

＿＿＿，《並非衰落的百年》，台北：雄獅圖書股份有限公司，2005。

鈴木敬編纂，《中國繪畫總合圖錄》，四：日本篇 – 寺院‧個人，東京：東京大學出版會，1983。

詹前裕，《溥心畬書畫藝術之研究報告 – 民國藝林集英研究之二》，台中：臺灣省立美術館，1992。

詹景鳳，《詹氏性理小辨》卷 41，載穆益勤，《明代院體浙派史料》，上海：上海人民美術出版社，1985。

愛新覺羅弘曆，《御選唐宋詩醇》，載《文淵閣四庫全書，集部》，卷 38。

楊仁愷編，《中國書畫》，上海：上海古籍出版社，1990。

楊逸，《海上墨林》，上海：上海古籍出版社，1989。

楊新，〈中國傳統人物畫綫描及其他〉，《中國傳統綫描人物畫》，長沙：湖南美術出版社，1982。

楊賓，《大瓢偶筆》，載《歷代書法論文選續編》。

葉銘輯，《廣印人傳》，上海：西泠印社，1916，卷 16。

趙力，《京江畫派》，濟南：山東美術出版社，2004。

趙志鈞編，《畫家黃賓虹年譜》，北京：人民美術出版社，1990。

趙孟頫，〈元趙孟頫論畫詩〉，《御定佩文齋書畫譜》，《文淵閣四庫全書，子部，藝術類》，卷 16。

趙啟斌，〈京口風流－南京博物院藏京江畫派作品〉，《收藏家》，（3），2016。

＿＿＿，〈明末清初金陵繪畫論綱〉，《明末清初金陵繪畫》，南京：江蘇鳳凰美術出版社，2016。

趙輝，〈錢杜與《松壺畫憶》〉，《新美術》，第 2 期，2008。

趙爾巽等撰，〈王宸傳〉，《清史稿》，卷 504，北京：中華書局，1977。

裴喆，〈法若真年譜簡編〉，《南陽師範學院學報》，11 期，2009。

齊璜口述，張次溪錄，《白石老人自傳》，北京：人民美術出版社，1962。

蔣士銓，《忠雅堂詩集》，載卞孝萱、卞岐編，《鄭板橋全集·增補本》，第 2 冊，南京：鳳凰出版社，2012。

蔣玄佁，《中國繪畫材料史》，上海：上海書畫出版社，1986。

蔣寶齡，《墨林今話》，載《中國書畫全書》，冊 12。

廣州藝術博物院、香港中文大學文物館、香港藝術館編，《丁衍庸藝術回顧文集》，廣州：嶺南藝術出版社，2009。

劉乙仕，〈清錢杜家世及其詩畫藝術〉，《榮寶齋》，12 期，2012。

劉光祖，〈竹譜述評（元明部分）〉，《美術史論》，4 期，1988。

劉芳如，〈線性藝術的菁華－描法〉，《故宮文物月刊》，30 期，1985。

劉玨，〈1783 年之後王宸山水畫風的鑑定研究〉，中央美術學院碩士論文，2007。

劉建一，《世界畫壇百年－20 世紀杰出畫家生活與創作》，北京：中國文聯出版社，2002。

劉建龍，〈王原祁與康熙帝〉，《正脈：婁東王時敏、王原祁家族暨藝術綜合研究》，天津：天津人民美術出版社，2016。

劉海粟，《海粟黃山談藝錄》，福建市：福建人民出版社，1984。

劉燦章，《好書數行－王鐸和他的書法藝術》，上海：上海書畫出版社，2005。

黎遂球，〈竹圃游宴詩·并序〉，陳建華主編，《廣州大典》，冊 432，（56 輯，集部別集類，冊 15），廣州：廣州出版社，2008。

鄭拙廬，《石濤研究》，香港：中華書局，1977。

鄭燮，《鄭板橋集》，香港，中華書局，1975。

穆益勤，《明代院體浙派史料》，上海：上海人民美術出版社，1985。

盧素芬，〈從蔣嵩追索狂態邪學派〉，《故宮文物月刊》，台北：故宮博物院，305 期，2008。

盧輔聖，《海派繪畫史》，上海：上海書畫出版社，2018。

盧輔聖、曹錦炎主編，《黃賓虹文集，書畫編》，下冊，上海：上海書畫出版社，1999。

錢杜，《松壺畫憶》，載《中國畫論類編》，冊下。

錢泳，《履園畫學》，載《美術叢書》，冊 1。

薛永年，〈師牛堂的人物畫與放牛圖〉，載王雪春、王勇主編，《百年可染紀念文集》，南京：鳳凰出版社，2007。

薛龍春，《王鐸年譜長編》，北京：中華書局，2020。

謝文勇，〈形神具備，生動活潑－蘇六朋作品略述〉，《蘇六朋、蘇仁山書畫》，廣州、香港：廣州美術館、香港中文大學文物館，1990。

謝稚柳，〈清代繪畫概論〉，《中國美術全集‧繪畫編 9‧清代繪畫上》。

韓元吉，《方公墓誌銘》，《南澗甲乙稿》，卷 21，載《文淵閣四庫全書》。

譚平國，《伊秉綬年譜》，上海：東方出版中心，2017。

寶鎮編輯，《清朝書畫家筆錄》，上海：二友書屋，1920，卷 3。

顧璘，〈祭羅敬甫文〉，《顧華玉集，息園存稿文》，卷 6，載《文淵閣四庫全書》。

酈千明編，《沈尹默年譜》，上海：上海書畫出版社，2018。

龔敏，《溥心畬年譜》，上海：上海書畫出版社，2017。

龔賢，《龔半千課徒畫說》，載《中國畫論類編》，下冊。

英文

Bai, Qianshen, *Fu Shan's World – The Transformation of Chinese Calligraphy in the Seventeen Century,* Massachusetts, Cambridge: Harvard University Press, 2003.

Barnhart, Richard, *Painters of the Great Ming : the Imperial Court and the Zhe School,* Dallas: The Dallas Museum of Art, 1993.

Brown, Claudia, "Precursors of Shanghai School Painting"（海派繪畫的先軀），《海派繪畫研究文集》，上海：上海書畫出版社，2001。

Cahill, James, *The Compelling Image ,* Cambridge, Massachusetts: Harvard University Press, 1982.

Carrington Riely, Celia,"Tung Chi-chang's Life", *The Century of Tung Chi-chang 1555-1636,* Kansas: The Nelson-Atkins Museum of Art, 1992.

Chou, Ju-hsi, "The Rise of Shanghai", *Transcending Turmoil, Painting at the Close of China's Empire 1796-1911,* Phoenix: Phoenix Art Museum, 1992.

——, *Silent Poetry: Chinese Paintings from the Collection of the Cleveland Museum of Art,* Cleveland: The Cleveland Museum of Art, 2015.

Clunas, Craig, *Elegant Debts: the Social Art of Wen Zhengming: 1470-1559,* London: Reaktion, 2004.

Hay, Jonathan, *Shitao: Painting and Modernity in Early Qing China,* Cambridge, New York: Cambridge University Press, 2001.

Kent, Richard K. "Ding Yunpeng's 'Baimiao Luohan': A Reflection of Late Ming Lay Buddhism", *Princeton University Art Museum, Record of the Art Museum, Princeton University,* vol. 63, (2004-01-01).

Kotewall, Pikyee, *Huang Binhong and His Redefinition of the Chinese Painting Tradition in the Twentieth Century,* University of Hong Kong Ph.D thesis, 1998.

Ledderose, Lothar,"Aesthetic Appropriation of Ancient Calligraphy in Modern China", Maxwell K. Hearn, Judith G. Smith ed., *Chinese Art : Modern Expressions,* New York: The Metropolitan Museum of Art, 2001.

Silbergeld, Jerome,"Review of *Shitao: Painting and Modernity in Early Qing China*", *Harvard Journal of Asiatic Studies*, vol.62, no.1, (June,2002).

Sullivan, Michael, *Art and Artists of Twentieth-Century*, California, Berkeley and Los Angeles: University of California Press, 1996.

Suzuki Kei, ed., *Comprehensive Illustrated Catalogue of Chinese Paintings in Foreign Collections, Vol.1, America and Canada* , Tokyo: University of Tokyo Press, Far East Culture Research Institute, 1982 .

Wakeman, Frederic,"Romantics, Stoics and Martyrs in Seventeenth Century China", *The Journal of Asian Studies*, (New York, USA: Cambridge University Press), Vol.43(4), (1984).

Wan, Xinhua, *The Wu School of Chinese Painting*, London: Xanadu Publishing Ltd., 2018.

Wang, Chung-lan, *Gong Xian (1619-1689): A Seventeenth Century Nanjing Intellectual and His Aesthetic World*, Yale University Ph.D. dissertation, 2005.

Yang, Chia-Ling, "Power, Identity and Antiquarian Approaches in Modern Chinese Art", *Journal of Art Historiography*, no.10, (June 2014).

Yu, Chun-fang, *Kuan-yin: The Chinese Transformation of Avalokitesvara*, New York: Columbia University Press, 2001.

源流與析賞
穆廬收藏中國書畫

作　　者：蘇碧懿

編　　審：李志綱

文字編輯：吳玉蘭

攝　　影：麥健邦

設　　計：Tanso Limited

製　　作：Pressroom Printer & Designer Ltd., Hong Kong

出　　版：商務印書館 (香港) 有限公司

地　　址：香港筲箕灣耀興道 3 號東匯廣場 8 樓

網　　站：http://www.commercialpress.com.hk

發　　行：香港聯合書刊物流有限公司

地　　址：香港新界荃灣德士古道220-248號荃灣工業中心16樓

版　　次：2023 年 12 月第 1 版第 1 次印刷

開　　本：298 x 222mm

承　　印：NCK Limited

Printed in China

© 2023商務印書館（香港）有限公司
ISBN 978 962 0746 90 1

定價：580元

商務印書館　TANSO　NCK

ISBN 978 962 07 4690 1